KB166823

옥상의 미학 노트
파국에 맞서는 예술행동 탐사기

AESTHETIC NOTES FROM THE EDGE:
Art Activism Responding to a Social Crisis

불온하고 나쁜 주체들을 위하여!

옥상의 미학 노트

파국에 맞서는 예술행동 탐사기

이광석 지음

현실문화

©이승준

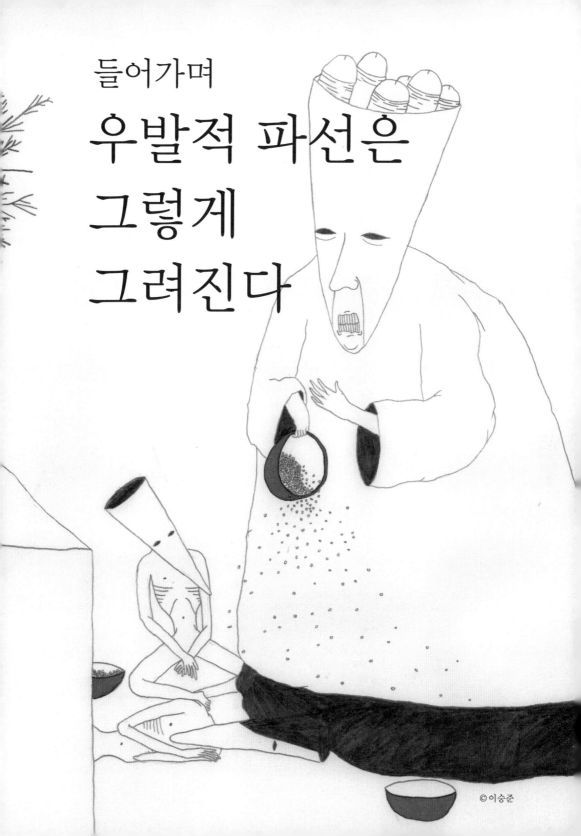

들어가며

우발적 파선은
그렇게
그려진다

©이승준

'가만히 있으라'. 이것은 대한민국에서 힘없는 이들이 삶을 유지하는
방식이었다. 우리는 늘 모나지 않게 사는 것이 지혜라 배우며 체념과
순응을 몸에 익혀왔다. 이 요상한 법칙은 오늘날 신자유주의 세계를
살아가는 아이들의 머릿속에도 예외없이 빠르게 이식됐다. 그것은 현존
권력의 대표적 규율이었고, 재난과 파국의 상황에서 그 명언법을 따랐던
아이들 대부분은 비극적 참사를 맞았다.

　　아이들의 죽음이 사회적 타살이자 '죽임'으로 까발려지면서
권력이 만들어낸 허망한 주술은 이제 효력을 잃어버렸다. 참사 상황은
상식으로는 도저히 이해할 수 없는 것이었고, 굳건했던 권력 체제는
위태로워졌다. 세월호의 규모만큼이나 재난의 스케일은 어마어마했고,
우리는 가라앉은 배의 위치를 나타내는 부표와 망망대해를 바라보며
우리 사회의 거의 모든 곳이 심연을 가늠할 수 없을 정도로 부패해
있다는 사실을 확인해야만 했다. 폭력과 야만의 정서가 가득한 사회
곳곳에서 노동자, 도시빈민, 청소년 들이 망루와 옥상과 철탑에 올라가
몸을 던져도 사람들은 이를 외면하고 아직 대한민국은 '살 만한' 사회라
여기며 '긍정'의 최면에 의지해 살아왔다. 세월호는 파국을 앞둔 이
땅에서 아직도 이곳이 살 만한 사회인가를 되물은 셈이다.

　　아비규환의 현실에서 무엇을 할 수 있을까. '밖'이 없는 곳에서
혁명은 죽은 아이디어가 되어간다. 새로운 사회의 이상향을 위해
21세기형 전위대를 꾸려 후기자본주의 권력을 일거에 무너뜨릴 수
있는 혁명의 시대는 이제 더는 오지 않을 것 같다. 그럼에도 불구하고
파국과 절망의 현실은 굴복보다는 삶의 희망을 일깨운다. 가만히 주위를
둘러보면, 삶의 조건이 점점 더 억압적으로 변모해가는 와중에도 예술
창작을 통한 저항적 문화정치와 대안적 태도는 오히려 늘어나고 있고
눈에 띄고 있다.

　　동시대 예술은 사회미학적 실험을 늘려가며 더 다양하게 현실에

개입하는 중이다. 제도로부터 소외되고 일상의 삶을 박탈당한 사회에서 예술은 자연스레 재규정되고 있다. '포스트-민중미술', '현장예술', '파견예술', '공공예술', '공동체 예술', '새장르 공공미술', '행동주의 예술' 등 현실에 개입하는 창작, 이른바 '예술행동'이 점점 더 대중적인 개념과 영역으로 자리 잡는 경향은 이 절망의 시대에 떠오르는 긍정적인 징후임이 분명하다.

이 책은 우리 시대에 새롭게 부상하고 있는 급진적 예술행동의 미학적 가치에 주목해보려 한다. 물론 모든 예술은 현실에 개입한다고 볼 수도 있다. 누군가 풍경에 대한 감흥을 화폭에 담는다면 이 또한 일종의 '개입'일 것이다. 하지만 이 책에서 주목하는 예술의 '개입'은 좀 더 구체적이고 사회적인 미학적 표현 방식으로서, 특정 사회 안에서 버려지고 타자화된 모든 존재와 교접하고 접선하려는 미학적 태도를 지칭한다. 사회가 "예술 밖에 존재하는 것이 아니라, 예술 속에 침투하고 예술과 하나 된다"[1]고 가정한다면, 현실 사회에 '개입'하는 태도는 의당 동시대 예술의 보편적 속성이어야 할 것이다. 2015년 5월에 출간된 『뉴아트행동주의』에서 나는 2000년대 중·후반 이후 국내에서 뉴미디어 기술을 매개로 현실에 '개입'하며 예술·미디어·문화실천을 벌이는 창작자들을 다룬 바 있다. 전작에서는 미디어 환경에 초점을 두었다면, 이 책에서는 예술 일반으로 반경을 넓힌다. 특히 국내 참여예술의 전통을 역사적 토양으로 삼으면서도 훨씬 더 유연하게 '정치적인 것'을 예술적으로 해부하는 동시대의 새로운 사회미학적 태도와 실험 사례를 살핀다.

이 책의 목표는 '민중미술'을 박제화하는 것도, 과거의 과잉된 정치미학과 단절하거나 정서적인 거부를 강조하려는 것도 아니다. 오히려 과거의 아방가르드적 유산으로부터 새로운 미학적 실천을

1
김동일, 『예술을 유혹하는 사회학』, 갈무리, 2010, 7쪽.

끌어내 확대하려는 '예술행동'의 희망적 흐름을 읽어내려 한다. 독자들은 이 책에서 소개하는 예술행동의 실제 사례들을 읽어나가면서 오늘날 전개되는 사회미학적 실천의 상을 대강이라도 그려볼 수 있을 것이다. 한마디로 딱 잘라 정의하기 어렵지만, 이들의 창작 실험들은 오늘날 예술이 어떤 일을 벌이고 있는지, 그리고 예술은 무엇을 추구해야 하는지에 대해 중요한 단서를 쥐여줄 것이나.

역사란 것이 그저 우리를 제자리에서 쳇바퀴 돌게 만들며 과거를 소환하는 삶만을 살도록 강요한다면 그것만큼 우울한 현실은 없을 것이다. 우리의 삶 구석구석까지를 장악하고 있는 통치 권력에도 약한 고리가 존재한다. 밖이 없는 물질계와 상징계 안에서 게릴라가 되어 일상에 미치는 미시·거시 권력들의 다양한 층위와 형태를 계속해서 뒤집고 조롱하고 저항하는 작업을 벌이며 지구전을 펼쳐나가는 길밖에는 없다. 개별자들 욕망의 우발적 '파선'이란 그렇게 그려지는 것이다.[2] 곧바로 대안의 청사진을 그리기보다는 서서히 끈질기게 권력으로부터 벗어나려는 '비뚤어진 몸'들이 꾸미는 자율과 코뮌의 영역을 세밀화로 그리는 일이 오늘날 우리의 화두이자 과제다.

개입의 실천미학적 사례들

나는 2012년 말 무렵부터 예술행동의 현장을 스케치하고 창작자들의 사례를 발굴하는 데 거진 3년을 보냈다. 소요된 시간을 정확히 밝히는

2
임태훈은 '파선'을 권력의 편재성에 대항해 "튕겨가는 혹은 빗겨가는 선"이자, "바깥으로 튀어 오르고 지그재그로 교차하는 온갖 이름의 정념과 상상력, 욕망, 정동을 잇는" 역능으로 해석한다. 임태훈, 「왜 구(舊)미디어를 위해 싸울 가치가 있는가?」, 『기술정보 문화연구와 분석의 지층들』 콜로키움 자료, 2013. 5. 24.

이유는 예술행동 사례 발굴의 시점과 다루는 창작 시기를 분명히 하려는 데 있다. 이 책에 소개되는 창작자들은 대체로 2000년대 중·후반부터 2015년 8월까지 사회 현장의 이슈와 연계하며 두각을 보여줬던 일군의 청년 창작자들을 중심으로 선별되었다. 1장에서 4장까지는 창작자들과의 개별 심층인터뷰를 바탕으로 작품, 도록, 평론을 참고해 최근 10여 년의 활동 기록을 작가론 형식으로 정리하고 있다. 물론 이 책에 소개되는 이들이 예술실천의 전체 지형을 보여주지는 않는다. 다만 나는 이들을 통해 오늘날 예술행동 계열에서 주목할 만한 창작 작업의 미학적 측면을 효과적으로 보여주려 했다.

　기획 첫 단계부터 나는 책 집필을 위해 현실에 개입하는 다양한 창작자들을 두루 만나고 글을 통해 소개하려 했다. 되도록이면 30~40대 젊은 작가층을 중심으로 그들이 새롭게 추구하고자 하는 사회미학적 개입의 예술적 태도와 창작의 접근법을 살펴보고자 했다. 각 창작자의 작업은 미술, 사진, 조각, 판화, 만화, 애니메이션, 개념, 라디오, 연극, 기획, 축제, 다큐멘터리, 설치, 비디오 등 다매체를 활용한 창작과 활동에 두루 걸쳐 있으며 공장 전시, 다원예술, 생태 지역 답사, 저술 작업, 아카이브, 공간 점거, (브리)콜라주, 사진 르포르타주, 집단 전시기획, 시각 리얼리즘, 개념예술 등 미학적 표현 방식의 다양성을 폭넓게 보여준다.

　그 누구보다 옥상, 망루, 철탑, 굴뚝 위 같은 권력의 변경에 몰린 사회적 약자들과 함께하고 그들과 함께 슬퍼하고 함께 분노하며 공동 창작과 직접행동을 통해 싸움의 기술을 다져온 이들이 여기에 있다. 이 새로운 흐름은 1980년대 민주화의 이념적 기치 아래 모였던 예술의 실천적 의제와 같으면서 크게 다르고, 우리와 비슷한 처지의 신권위주의 국가 시스템을 지닌 아시아 국가들의 급진 혹은 실천 예술과 정서를 공유하면서도 다르다. 이것이 국내 예술행동의 흐름을 지금 다시 주목해야 하는 이유다.

이 책은 1장에서 4장까지 주제 영역별로 현실 개입 창작군의 활동상을 묶는 것으로 구성되었다. 물론 내 임의로 개별 작가를 특정 작업 영역에 위치 짓고 있다. 이와 같이 창작자들을 구분하는 방식이 실제 그들의 작업 활동 범위와 정도를 구속해서는 곤란할 것이다. 다만 이들이 미학적 실천을 통해 개입하고자 했던 주요 층위들을 좀 더 명확하게 드러내기 위해 창작자들 스물세 팀을 몇 가지 주제로 범주화해 묶었다.

먼저 1장에서는 '파견미술가'라 불리는 일군의 현장예술 작가들을 소개한다. 평택 대추리 주민 투쟁, 쌍용자동차·코오롱·콜트콜텍· 재능교육 복직투쟁, 기륭전자 고공농성, 용산 철거민 참사와 점거, 한진중공업 김진숙 지도위원 고공투쟁과 희망버스, 제주도 강정마을 해군기지 건설 반대투쟁, 세월호 참사 등 국내 사회사적 사건들에서 노동자·농민, 그리고 다중 들과 함께해왔던 현장 참여예술의 경향을 살핀다. 작가군으로는 노동하는 민초들과 생명의 발랄한 모습을 목판에 부지런히 판화로 새기려는 이윤엽, 콜트콜텍 공장 전시를 공동 기획했던 미술가 전진경, 6년 넘게 기륭공장 비정규직 여성노동자의 희망을 르포 사진에 담았던 정택용, 분단체제의 오작동을 탐사하고 장면 채집해 블랙코미디적 현실을 까발리는 노순택, 비정규직과 일용직 등 배제된 삶을 조각과 설치 작업으로 구체화하는 나규환, 오늘날 노동자 전형에 관한 문제를 제대로 풀기도 전에 요절한 조각가 구본주와 그와 함께 산 조각가 전미영, 경쾌하고 발칙하게 리얼리즘 미학을 펼치는 배인석을 소개한다.

2장은 전국적인 토건화와 도시 재개발의 논리에 저항하는 예술행동의 출현을 주목하며, 막개발이 도시 '디자인' 사업으로 둔갑하고 생명과 역사 유적들이 물리적 폭력에 힘없이 무너지는 현실에 어떻게 미학적 개입과 실천이 이뤄지는가를 살핀다. 토건국가에

저항하는 작가군으로 철거 농성장 두리반에서 생존투쟁을 벌이며
태동해 4대강 파괴에 저항하며 성장한 리슨투더시티, 시범아파트 철거
과정에서 만들어진 옥인콜렉티브, 목동예술인회관을 점거해 '오아시스'
프로젝트를 수행했던 김강·김윤환의 공간 점거 '스쾃' 운동, 대한민국
도시개발과 '변경'의 현실을 산책자의 위치에서 사진으로 기록해온
이상엽, 도시 속 혹은 강정마을과 같은 지역 공동체 속 거주민들의
소중한 기억을 연결하고 담는 홍보람이 소개된다.

　　3장은 줄 그어진 예술의 영역과 경계를 넘나들며 현실에 목소리를
내는 창작군을 살핀다. 대표적으로 용산참사의 현장에서 파견예술을
꾸리고 사회적 노동연대의 '희망버스'를 기획한 신유아, 신자유주의의
핏빛 재단 아래 고통 받는 이들의 얼굴을 샤방샤방 '레알 로망'한
캐리커처로 그리는 이동수, 대중 만화와 웹툰의 영역에서 현실의
질곡과 노동문제를 전면화하는 최규석, 애니메이션으로 우리 안의
욕망과 탐욕의 실상을 들추어내는 연상호, 3000일이 넘는 콜트콜텍
노동자 투쟁과 함께하며 재기 넘치는 예술행동을 기획해왔던 이원재를
소개한다. 이들의 개입과 횡단의 창작 및 예술행동을 통해 이제까지
참여예술계 내에서도 별로 주목받지 못했고 그저 변방에 머물렀던
이들의 전위적 역할을 확인한다.

　　4장에서는 이주민, 젠더, 청소년, 도시빈민, 비정규직, 여성 등
사회적 약자이자 소수자들에 주목하는 예술행동의 주요 흐름을
파악한다. 다양한 예술 형식 실험을 통해 이주노동자들의 문제를 다뤄온
믹스라이스, 여성주의 시각에서 성적 소수자들의 삶을 알리고 일상적
차별과 억압 구조를 다큐멘터리 제작을 통해 보여주고 있는 연분홍치마,
자본의 구속으로부터 자유롭고 삶 공간, 예술, 일터, 놀이가 합일되는
마을과 동네를 꿈꾸는 디자인얼룩, 근현대사를 관통해 폭력으로 점철된
사회사적 사건들을 가족사와 여성주의적 시선으로 바라보는 임흥순,

이주민의 목소리를 확대하고 그들 자신의 주체적 발화를 매개하는 박경주, 배제되고 무시당하는 것들을 통해 상징질서를 위협하고 그 권위를 뒤흔드는 장지아를 소개한다.

'덧글'은 이론적 정리에 해당하는 보론으로서, 예술의 사회미학적 개입의 새로운 지형을 탐색하는 마무리 글로 기획됐다. 이 글에서는 1980~1990년대 서구의 공공미술, 커뮤니티아트, 참여예술 등의 사회미학적 논의에 비춰, 오늘날 예술이 펼치는 현실 개입과 행동주의가 무엇인지 탐색하고, 그것의 근본이 되는 사회미학적 태도를 제시한다. 물론 궁극의 미학적 가치를 밝힌다기보다는 이를 통해 오늘날 현실과의 관계성을 중시하는 창작자들이 기본적으로 취해야 할 태도를 제시하는 데 목적이 있다. 마지막으로, 스물세 가지 예술실험 사례를 통해 볼 수 있는 동시대 예술행동의 중요한 특성을 짚고, 이것이 지닌 예술실천적 의미를 정리한다.

함께 하고픈 이들에게

창작자들과의 심층인터뷰를 마치고 이 책을 집필하는 몇 달 동안 몸에 탈이 나서 100여 일을 앓았다. 다행히도 지난해 우리나라에 낯선 손님처럼 왔다 시들해진 메르스 바이러스 종은 아니었다. 다른 형태의 독한 미생물이 호흡기를 통해 들어와 들러붙어 조용히 내 몸의 밸런스를 흐트러뜨렸다. 복잡한 장기로 잘 짜여진 유기체인 사람 몸에 외부의 작은 바이러스가 일으키는 치명적 요동처럼, 굳건한 듯 보이는 권위와 부조리의 세계 또한 아주 사소한 일렁거림에도 무너질 수 있겠다고 생각했다. 오늘날 예술행동은, 모든 이성적 판단과 제도 절차가 마비되고 정지된 상태에서 사회적 감성의 동조를 이끌어내려는 창작자들이 할 수

있는 가장 작지만 힘 있는 몸부림이다. 폭력적 비이성이 절정에 달했을 때 지성의 쓴소리보다 감성의 미학적 두드림이 더 큰 효과를 내는 경우가 역사적으로 많았다. 이 책에서 소개하는 작가군은 주류 예술계 질서 안에서 보자면 미약할 수 있지만, 그 역동에서만큼은 예술계 자장을 넘어 사회적인 각성 효과를 내면서 신자유주의, 국가, 노동, 인권, 이주, 여성, 젠더, 도시 문제, 환경, 개발 등 범사회적인 범위를 다루며 보편적인 언어를 구사한다.

이 책으로 나는 주류 예술계 변방에 머무르지만 우리의 부박한 삶을 마음으로 움직이려는 창작자들의 잰 걸음을 전부는 아니더라도 중요한 창작 사례들을 통해 알리고자 한다. 그런 의미에서 각자의 활동을 기록으로 남기고 정리하는 것을 허락해준 스물세 창작군에 진심으로 감사의 마음을 전한다. 창작자들 개개인의 현실 고민과 예술실천의 의지가 없었다면 이 책은 세상에 존재할 수 없었을 것이다. 책의 저자가 생각하는 것 이상으로 원고의 가치를 높게 사준 현실문화 대표 김수기 선생님과 김수현 편집장, 그리고 책의 교정 작업에 애써준 허원 님에게 고마움을 전한다. 특별히 또 한 번, 이 책을 새롭고 다르게 만들어주기 위해 일러스트 작업을 해준 이승준 작가에게 무한한 우정과 사랑의 마음을 전한다.

무언가에 이끌리듯 수년간 민중미술과 현장예술의 변방을 관찰하며 기웃거렸다. 파국의 현장들이 내 주위에 보이지 않았더라면 일어나지 않았을 일이다. 그곳은 상식과 현실의 삶이 성했으면 한눈 팔 일이 없던 내 길 바깥이었다. 책을 쓰면서 또 다른 형식을 띤 동시대 '변경, 옥상, 망루, 철탑의 정치학'이 더욱 절실함을 느꼈다. 습관처럼 해왔던 공부 방식에 많은 궤도 수정이 필요하다.

2015년 12월
이광석

1장
벼랑 끝에
작업실을
짓다

과거 군부가 통치하던 시절, 민중예술이 지녔던 긍정의 힘은 현장성에서 나왔다. 예술은 민중의 저항이 있는 곳에 함께했다. 특정 역사적 사건과 정치적 삶 속에서 심미적 태도와 문화적 실천을 공유하려 했던 적극적 창작 행위를 우리는 '현장예술'이라 불렀다. 민중예술은 현장예술이라는 말과 거의 동의어로 쓰일 정도로 사회운동이 벌어지는 곳곳에 늘 함께했다. 민중의 정치적 감성과 자의식을 한 단계 끌어올리고 상호 감응과 동조를 이끌어내는 데 현장 속 예술은 매우 중요한 역할을 수행해왔다.

그렇다면 이런 질문들을 해볼 수 있다. 오늘 한국사회에서 예술의 현장성은 여전히 유효한가? 사회사적 사건 현장과 함께하는 미학적 실천과 장소 특정성에 기반한 예술행동이 여전히 중요하다고 본다면, 우리 시대에는 어떤 창작의 관점과 태도가 존재하는가? 과거와 다른 새로운 현장 개입과 미학적 경향은 무엇인가?

1장에서는 일곱 작가의 작업을 통해 2000년대 이후 현장예술의 특수한 양상이라 할 수 있는 '파견미술'을 조명해보려 한다. '파견미술'은 제조업 하도급 파견노동자에서 비롯된 말로, 그야말로 노동의 하층부에 있으나 특정 현장들에 적응력이 뛰어나고 상황 속에서 탁월하게 즉흥적 창작 작업을 하는 최근 현장예술의 경향을 지칭한다. 파견예술은 주로 한국사회의 사회문제와 모순이 곪아 터지면서 국가 폭력과 참사를 낳은 전국의 곳곳에서 피어올랐다.

사회의 전면적 갈등과 저항이 사회의 수면 아래 잠잠할 때조차 한국사회의 질곡들은 대한민국 곳곳에 산발적으로 응집되어 분노로 솟구쳤다. 평택 대추리, 용산 재개발 남일당 참사, 제주 강정마을의 파괴와 해군기지화 반대, 기륭 비정규직 노동자 농성, 콜트콜텍 공장과 한진중공업 고공투쟁과 희망버스, 쌍용 대한문 농성장 투쟁, 밀양 송전탑 반대, 세월호 참사 등 셀 수조차 없이 많다. 근 10년간 힘없는

이들에 대한 국가 폭력과 참담한 희생이 잇따랐다. 공공미술에 의해 현장이라는 개념이 지역 커뮤니티 활성화와 동의어로 여겨지고 제도화되었던 참여정부 시절과 비교해보면, 장소에 근거해 국가와 자본 폭력에 저항하는 파견예술의 성장은 잊혔던 민중예술의 오래된 저항적 유산을 새롭게 되살리고 있는 모양새다.

오늘날 약자들의 투쟁은 사회적 연대 없이는 홀로 설 수 없을 정도로 필사적이고 절규에 가깝다. 그들의 마지막 보루는 포크레인, 망루, 철탑, 옥상, 굴뚝, 교각 위 등 막다른 끝점들이 되었다. 삶의 희망을 갖기에 현실은 처절하다. 세상의 막다른 벼랑 끝점으로조차 오르지 못한 이들은 길바닥에서 오체투지로 살이 찢기고 쇠사슬로 온몸을 칭칭 감아 실신하고 언 바닥에 비닐을 깔고 몸을 누이는 고통을 감내한다. 파견예술가들은 바로 이들과 함께해왔다. 사회사적 사건이 발생하는 장소에서 지치고 힘없는 이들 곁에 파견예술이 함께했다. 파견예술은 무엇보다 사회적 비극의 상황에서 미학적으로도 급진적인 실천을 탁월하게 펼쳐왔다. 파견예술가는 농성, 추모, 집회, 점거 현장에서 기록, 전시, 퍼포먼스, 낭독, 공연, 토론, 공동 창작, 설치 등을 적절히 활용해 대중과 현장 상황을 연결한다. 용산 참사 현장을 기억해보자. 파견미술팀의 현장 운영과 호프집을 개조해 만든 '레아미술관'에서의 전시, 대중과 함께했던 다양한 예술행동, 그리고 촛불미디어센터와 라디오·인터넷 방송에서 우리는 이미 자발적 참여자들이 만들어내는 종합적이고 탈장르적인 횡단의 실천 방식을 목격했다. 권력의 폭력에 상처 입은 지역 주민들의 삶과 터전에서 실천적 창작자들이 20회 넘게 '끝나지 않는 전시'를 공동 기획하고, 게릴라 미디어 운동가, 현장 활동가, 성직자, 시민 들이 함께 대항권력을 모으는 모임을 만들고 창작을 하고 사건에 개입하는 실천 활동을 펼쳤다. 파견예술가들은 국가 폭력이 남긴 상처를 보듬어 안는 동시에 현장 전시와 순회 전시, 방송, 벽화,

설치 등을 기록으로 남기기도 했다. 협업에 기초한 파견예술은 이렇듯 즉시성, 즉흥성, 현장성에 기대어 사회적 정서를 공유하기 위한 감각을 증폭해왔다.

1장에 소개되는 작가들은 바로 이와 같은 국가 폭력의 현장을 폭로하고 현장에서 사회로 정서적 유대를 확장해온 이들이다. 먼저 목판화가 이윤엽은 그 누구보다 전국 각지 폭력의 현장을 찾아디니며 미술 작업을 수행해왔다. 그의 판화가 새겨지지 않은 현장이 없을 정도로 이윤엽은 파견예술의 대표 격이다. 이윤엽의 작품을 보노라면 못나고 무지렁이 같고 힘없어 보여도 돌연 사리분별 있고 꼿꼿하게 죽창을 들고 반도(叛徒)로 나설 것 같은 민초들의 모습이 보이는 것 같다.

작가 전진경은 콜트콜텍 기타 공장의 부당한 폐업에 맞서 문 닫힌 공장을 무단 점거해(스쾃팅) 작업실을 만들고, 동료 창작자들 그리고 강제 해고된 노동자들과 함께 '공장 전시'라는 보기 드문 예술실천 행위를 기획했다. 그뿐 아니라 공장 안 한 켠에 작업실을 마련해 오랜 기간 동안 그곳에 정착해 창작의 중요한 근거지로 삼은 점이 눈에 띈다. 공장 안 그의 작업실은 창작 공간이자 전시 공간이 되기도 했다. 콜트콜텍 노동자들이 공장 전시를 위해 파업과 복직투쟁 기록을 작가들과 함께 직접 정리하고 그들 스스로가 전시 기간 내내 도슨트 역할을 맡은 일은 보기 드문 예술사적 사건이다.

르포르타주 사진가 정택용은 1895일, 거의 6년을 비정규직 여성 노동자들과 함께하면서 그들의 모습을 사진에 담았다. 그가 사진에 담는 모습은 파업 현장의 피 튀기는 공권력의 칼춤이나 노동자들의 장엄한 투쟁 현장이 전혀 아니라 힘없는 이들의 소탈한 얼굴, 우직한 손, 갈라진 발, 바랜 노동자 조끼에서 배어나오는 비정규직 여성노동자들의 삶, 일상, 동지애 등이다. 그가 전국을 누비며 10년 넘게 힘없는 약자들의 고공농성과 길거리 '한뎃잠'을 르포 사진에 오롯이 담아온 것도 이와

비슷한 정서에서 출발했다. 정택용의 눈에 포착된 사건은 너무도 정치경제적이지만 그는 이를 여성주의적이고 소수자적인 감응의 정치에 기대어 드러낸다.

사진가 노순택은 한반도 분단체제를 유지하고 이를 '오작동'시키는 현장들을 사진으로 채집해왔다. 그는 평택 대추리 미군기지, 대기업 무기 박람회, 연평도 포격사건 등 비상식의 현장을 사진으로 채집해 블랙코미디의 절정을 보여준다. 정택용이 르포 현장의 심각함이나 비장함을 인간적인 따뜻함으로 치환한다면, 노순택은 사건을 끈질기게 물고 늘어져 그 도착과 비상식의 현장을 사진으로 잡아챈다. 그는 자신이 채집하는 사진들이 사건과 사물의 본질에 이르는 한낱 '털'에 불과하다고 말한다. 하지만 그 사진의 '털'은 사건과 사물을 파악하는 데 중요한 단서다. 그래서 한낱 '털'이지만 송곳같이 권력의 폐부를 찌른다.

구본주·전미영 조각가 부부의 삶은 드라마 같다. 민중미술의 계보를 잇는 젊은 조각가 구본주는 불의의 교통사고로 유명을 달리했지만, 조각가 전미영을 통해 그의 작업은 새롭게 조명받아왔다. 구본주는 이 세상을 떠나서도 아내와 함께 다시 예술의 삶을 살아가고 있는 것이다. 고인이 된 구본주의 작업이 여전히 빛을 발하는 이유는 1990년대 중반부터 그가 새로운 사회를 이끌 전형(典型)에 대해 치밀하게 탐구해왔기 때문이다. 구본주가 구상 조각에서 노동자를 시대의 전형으로 묘사하다가 어느 순간 특정 신체의 변형과 과장을 섞으면서 샐러리맨의 삶에 집중했던 시점은 예술계의 시계로 보면 민중미술의 재해석이 이뤄지던 때였다. 그는 그렇게 숭고와 계도의 미학에서 일상과 해학의 미학으로 자신의 작업을 전환해낸 것이다. 전미영은 구본주가 남긴 중요한 메시지, 즉 오늘날 현실 변혁의 주체가 과연 누구인지, 그리고 예술의 미학적 태도는 어떠해야 하는지를 계속해서 묻고 자극한다.

조각가 나규환은 어쩌면 구본주의 살아 있는 후계자일지도 모르겠다. 그의 조각과 설치 작업은 현장의 절박한 목소리를 담기도 하고, 미래 없는 청년의 나락을 묘사하기도 하고, 일상의 유유자적을 담아내기도 한다. 나규환의 스승이었던 구본주가 샐러리맨을 통해 해학의 미학을 보여줬다면 나규환은 정치적으로 과잉되지 않은 절제의 사회미학을 구현한다. 나규환은 나락에 빠진 고시생, 퀵서비스맨, 쪽방촌 서민, 철거민, 일용·해고 노동자, 건설 인부, 자식 잃은 부모, 농민, 가난한 신혼부부 등 변방에 머물며 치이고 소외된 힘없는 서민들을 폭넓게 조명한다. 이들 '다중'(多衆)이 나규환이 보는 오늘날 전형의 모습일는지도 모르겠다.

마지막으로 소개되는 화가 배인석은 그림을 그리고 예술행동을 전시로 기획하고 예술가들을 조직하는 예술계의 만능 엔터테이너다. 그는 참여예술 작가들을 모아 예술의 목소리를 전달하는 대규모 〈저항예술제〉를 기획하는 데 공을 쏟아왔다. 오랫동안 예술계 조직가로 살아와 상상력이 굼뜰 수도 있으련만, 그의 창작이나 기획력은 대단히 유연해서 현실의 허구와 폭력적 상황을 풍자하고 비꼬아 재전유하는 데 탁월하다. 예를 들어, '라이터 프로젝트'를 통해 배인석은 길거리 행인들에게 대통령 선거 투표 문구를 담은 청와대 라이터를 나눠주고 한국 정치의 현실을 더듬어보도록 독려한다. 잘 찍자는 얘기다. 대선 댓글 조작 여론이 일자 그는 '댓글' 티셔츠를 깡통에 담아 선거의 부당성을 대중과 공유하려 했다.

1장에서 소개되는 예술가들은 한국사회 야만의 민낯을 지켜보면서 작업실 안과 밖의 경계를 무너뜨린 이들이다. 이 일곱 '파견예술가'들을 관찰하다 보면 현장과 작업실의 관계는 무엇인지, 작업실의 안팎 경계를 무너뜨린다는 것이 어떻게 가능하며, 그것이 어떤 의미인지를 곰곰이 되새겨볼 수 있을 것이다. 불행히도 이는 도저히 아틀리에 안에서만

안주할 수 없는 오늘날 예술과 창작의 존재론적 조건을 반영한다.

반대로 현실의 파행이 창작자들에게 준 축복은 파견예술가들이 각자의 작업실 둥지를 넘어 협업을 통해 새로운 예술의 실천미학을 만들어내고 있다는 점이다. 이들은 과거 민중예술의 현장성을 공유하면서도 각자의 고유한 작가의식에서 출발하는 독특한 사회미학적 감수성을 생산하는 중이다.

하꼬방 동네의 리얼리즘

이윤엽
무엇을 하며 살아가야 할지 막막했다고 한다.
그래서 시작한 것이 그림이다. 무언가를 그릴
때마다 사람들은 그를 '민중미술가'라고 불렀다.
그 덕분에 여기저기 집회장도 다니고 좋은 사람도
많이 만났다. 하지만 그는 자신이 기억하는
의미의 '민중미술'을 싫어한다. 그것과는
다른 무언가를 하고 싶다고 생각하며 꾸준히
시도해왔다. 그 자신도 세상도 자유로워졌으면
한다. 목판화 개인전을 열두 번 열었다.
pparu1@naver.com / yunyop.com

목판화가 이윤엽을 만나러 가는 길이 참 멀다. 서울 생활을 하면서
두 발과 자전거에 익숙한 나는 그를 만나기 위해 모처럼 아버지의
낡은 차까지 빌려야 했다. 내비게이션에 의존해서도 몇 번 길을 잘못
들어서야 경기도 안성 외곽의 남풍리라는 곳에 도착했고, 폐가를 손질해
길들인 그의 작업실을 간신히 찾았다. 목판화가답게 삶의 거처 또한
나무들과 함께였다. 이윤엽은 나무를 부릴 줄 알았다. 한겨울을 나기
위해 뒷산에서 부지런히 패놓은 장작들이 집 밖에 여유롭게 쌓여 있다.
난로 속에 연신 장작을 적절히 태워가며 자신의 작업실을 훈훈한 공기로
채우는 그의 손놀림이 예사롭지 않다.

　　이윤엽의 목판화에는 그가 극장 간판쟁이로 일하던 시절 막노가다
생활의 거칠고 솔직한 정서가 배어 있다. 물론 그가 그렇게 살았다고
해서 쉽게 밑바닥 민중을 추켜세우는 법도 없다. 아마도 민초들의
삶의 경험에 쉽게 도취되어 표현되는 상투적, 선동적, 계도적, 이념적
민중미술의 일부 태도에 진저리친 개인적 경험 때문일 것이다.
그래서인지 그에게는 민중에 대한 날카로운 미학적 성찰과 함께 스스로
밑바닥 삶에 줄을 댄 기층 정서가 녹아 있다.

삿보드 같은 삶

이윤엽의 〈흔들리는 풀〉(2006)이라는 작품에는 자연의 풀 대신
공사장에서 기둥을 대신해 천장을 떠받치는 '삿보드'(Support)들이
서로 엇갈린 채 목적 없이 흔들리고 있다. 공사장에서 임시 기둥 역할을
마치면 철거돼버리고 마는 삿보드의 운명은 마치 비정규직 노동자의
모습을 꼭 닮았고, 그는 이 닮은꼴을 형상화하려 했다. 이윤엽은 10년이
넘도록 '삿보드'처럼 흔들리는 풀들을 찾아다녔다. 그는 질곡과 퇴행이

반복되는 대한민국에서 통곡으로 울부짖는 민중의 곡소리를 들으러 전국을 누볐다. 평택 팽성읍 대추리 주민 투쟁, 쌍용자동차 해고 투쟁, 기륭전자 고공농성, 기타 노동자 콜트콜텍 원정, 용산 참사 현장과 점거, 한진중공업 노동자들과 희망버스 승객들의 모습을 나무에 깊이 아로새기고 벼렸다. 대기업이나 하청업체의 노동자도 아닌 하청업체의 파견 비정규직 노동자들은 샛보드 같은 삶을 산다. 곧 철거될 공사판 샛보드처럼 신자유주의의 살얼음판을 걷는 이들의 목소리를 들으며, 이윤엽은 어느덧 '파견예술가'라는 무게감 있는 이름을 얻었다.

판화의 글귀가 사회적 슬로건이 되는 경우는 그리 흔하지 않다. 이윤엽이 지닌 파견예술의 힘일 것이다. 그는 판화를 통해 민중의 모습을 형상화하면서 힘 있는 슬로건도 만들어냈다. '사람이 우선이다', '해고는 살인이다', '여기, 사람이 있다', '일하고 싶다', '사람은 꽃이다, 우리는 꽃이다, 노동자는 꽃이다', '가자' 등은 그가 현장을 돌아다니며 힘을 얻은 목판화 카피 문구들이다. 노동자, 농민, 빈민의 얼굴을 그리는 작업과 함께, 이윤엽은 4대강의 죽음을 깊게 칼로 새겨왔다. 예를 들어, ‹우는 사람›(2010)과 ‹물고기 영정›(2010)은 생명을 지닌 모든 망자의 한을 달래고 살아 있는 것들의 행복과 희망을 전한다.

이윤엽은 예술의 주종에서 밀려나고 동년배로 활동하는 작가조차 손을 꼽을 정도로 드문 판화계 현실을 한탄한다. 그럼에도 불구하고 그는 자신만의 끈질기고 다양한 미학 실험 속에서 목판화 장르를 미학적으로 변화시키려 하고 있다. 그의 초기작 ‹산드래미 최씨›(1996)에서 관객들은 작가 정원철을 발견하고, 산수와 농촌 풍경을 담은 작품에서 이철수를 읽고, 그가 그린 농민, 노동자, 빈민들의 얼굴에서 한국의 투박하나 정감 어린 오윤의 리얼리즘을 읽을 수 있다. 한 작가에게서 긴 호흡의 작품들을 통해 비슷하지만 이렇듯 다른 결들이 드러나는 데는, 자신만의 미학을 다듬고 벼리는 치열한 수행 과정이 수도 없이 자리 잡고 있다.

목판화가로서 이윤엽은 단순히 몇 편의 작품을 보여주기 위한
형식적 전시가 아니라 적어도 한 전시 공간에서 관객에게 그가 시도한
일련의 작품 실험을 다양하게 배열해 보여주는 '작가주의'적 스토리
구성을 원한다. 이 때문에 그는 국내 전시 기획에 다소 비관적이다.
유일하게 그의 마음을 푸근하게 했던 전시는 몇 년 전 일본 오키나와
사키마 미술관 초청 개인전이라 한다. 거기서 이윤엽은 300여 점의
작품을 원 없이 걸었고 일본인들에게서 큰 호응을 이끌어냈다.

리얼리티는 받아 적는 게 아니다

이윤엽의 작품에서 1980년대 군부 아래 성장했던 민중 판화미술의
뒤를 잇는 2세대 냄새가 물씬 풍긴다고 물색없이 평한다면 그는 대단히
곤혹스러워할 것이다. 초창기 시절, 그가 판화만 만들면 사람들이
1980년대 계도적 민중미술의 판박이처럼 여기던 때가 있었다. 이윤엽은
이를 지독히도 싫어해 작가의 길을 내치려 했던 적도 있다. 그의
머릿속 민중미술은 민중을 경외의 대상으로 놓거나 관념적 리얼리즘에
기반을 뒀던 선전미술과 다르지 않았다. 그러나 이윤엽이 보는 민중은
특별하지도 무한히 선하지도 않은 존재다.
　　이윤엽은 그 어느 때보다 대추리 미군기지 확장에 반대하며
일어난 주민 투쟁의 장에서 민초들의 진면목을 알게 됐다고 한다.
민중의 모습은 상투적으로 머리에 띠를 두르고 출정식에 나서는
영웅이 아니었다. 민중은 때론 게으르고 가끔 한데 모여 집단주의에
미쳐가고 폭력에 주눅 들고 눈앞의 이익에 눈이 멀기도 한다. 그렇다고
해서 이윤엽의 작품이 단순히 민중을 상대화해 언어로 회를 치는 일에
몰두하는 지식 보부상들의 민중 냉소주의와 같은 것은 아니다. 이윤엽은

민중의 좋고 나쁜 여러 모습들을 끌어안아 자신이 수용할 수 있는 큰 그림 안에서 민중을 본다.

이윤엽은 현장에서 다른 이들에 비해 자신의 격정이나 분노 지수가 높지 않은 것에 조금 아쉬워한다. 제주 구럼비에서 사투를 벌이는 문정현 신부같이 분노와 슬픔의 감정을 이기지 못해 실신해 쓰러지거나 온몸으로 오열하며 흐느끼지 못하는 자신의 감정선이 야속하다고 그는 말한다. 하지만 차갑게 가라앉은 그의 정서는 창작 과정에서는 약이 되기도 한다. 적어도 그는 정치미학으로 과도하게 무장한 채 민중 구원 신화를 형상화하지는 않는다. 그는 민중예술이 지녔던 직접적이고 선동적인 미학에 진저리 내면서, 박제화된 이념과 계도성을 멀리한다. 최근작 중 ‹소리 지르는 나무›(2012), ‹밀양에서›(2013), ‹슬픔›(2014)에서는 정치의 영역이 대중의 감정과 일상 영역까지 자연스럽게 스며드는 느낌이다. 인간의 탐욕으로 인한 아픔으로 절규하는 자연, 밀양의 산하와 하나 되어 포근히 잠든 할머니의 몸, 세월호 참사로 아이를 잃은 슬픔을 휘감아 물 위의 섬처럼 서로가 서로를 보듬어 안는 가족의 모습에서 그의 절제된 감정선과 호흡하는 목판의 질감을 동시에 느낄 수 있다.

종종 그는 "예술이 너무 직접적이면 안 되는데 너무 직접적"이라는 불만을 토로한다. 작가적 상상력이 빈곤해서 사실을 모사할 수밖에 없는 것은 예술의 진정한 모습이 아니라는 게 그의 설명이다. 그래서 이윤엽의 작가적 상상력을 돋우는 데, 그리고 투박하나 칼바람 부는 흉흉한 현실을 자기 식대로 순화하는 데 나무만큼 탁월한 재료가 없다. 이윤엽에게 목판화는 리얼리티를 자기 식대로 되새김질해 구사하는 중요한 수단일 수밖에 없다. 그래서 그는 이렇게 말한다. "리얼리티는 받아 적는 게 아니다. 예술에 있어 리얼리티는 상상력으로 잘 버무렸을 때 힘이 있다." 상상력은 작가의 영역이고, 그것은 이윤엽이 나무를

‹슬픔›, 목판, 49×48cm, 2014.

다루는 방식과 관련이 있다. 이윤엽은 자의식과 자기 세계가 강한
판화가로서 박제되고 이념화된 민중예술의 지향과는 크게 다른 작업을
보여준다.

승죽골 사람들

'현실과발언' 동인 30년을 회고하는 책『정치적인 것을
넘어서』(현실문화, 2012)에서 저자 중 한 명인 박소양은 작고한 오윤의
판화 세계를 주변부에서 억압받는 민중의 한을 담은, 이른바 '신체적
리얼리즘'으로 압축해 표현한 적이 있다. 이윤엽이 보이는 1980년대
민중과 민중예술에 대한 반감은 오윤의 이 같은 강한 작가주의와 많은
부분 겹친다. 박소양이 포착한바, 오윤의 작가주의는 탈식민주의 미학에
기초해 한국사회의 "개인과 집단적 무의식 속에 녹아 있는 민초적 한의
감성을 다양한 모티브와 부적과도 같은 압축적인 도상을 통해 드러내는"
식견에 있다. 오윤은 판화의 간결하고 투박한 선을 나무에 두드려 넣어
문화적으로 특수한 리얼리티를 구현했던 셈이다.

　　이윤엽은 오윤과 비슷하지만 결이 다르다. 그렇다면 그만의
작가주의에 기초한 리얼리즘의 가치는 무엇일까? 이윤엽은 자신의
여러 작품 중 ‹승죽골 사람들›(2005)을 가장 아낀다. 의외였다. ‹승죽골
사람들›에서 형상화한 대상은 허리가 휠 대로 휘어 꾸부정한 여섯 명의
노인네다. 이들은 코믹하게, 아니 들여다보면 침울하게 각기 포즈를
취하고 서 있다. '승죽골'은 경기도 동탄 신도시 개발로 밀려난 재개발
지역이다. 어찌 보면 이들은 미래를 체념한 채 힘없이 밀려나고 다
늙은 민초의 모습이다. 이윤엽은 이 작품으로 무엇을 보여주려 했을까?
아마도 그에게는 이들이 민중의 참모습이 아닐까 싶다. 가만 보면

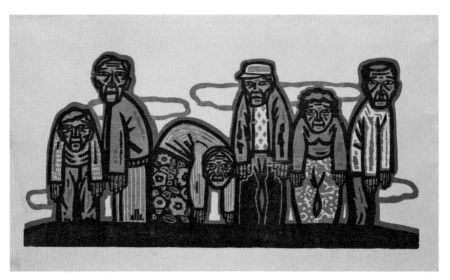

‹승죽골 사람들›, 목판, 200×110cm, 2005.

노인들의 몸 주위에는 붉은 테두리의 아우라 같은 기운이 감싸고 있다. 이 테두리는 왠지 이들이 지키고 싸워야 할 무언가가 동결되어 있는 듯 보이기도 하고, 당장이라도 휘어진 등과 어깨를 빳빳이 세울 기운처럼 느껴지기도 한다.

이윤엽은 권력에 체념하면서도 극에 달하면 언제든 불끈하는 민중의 정서를 읽고, 그 양가적 태도를 함께 끌어안으러 했다. 그는 이렇듯 궁극적으로 민중의 저만치 깊은 곳에 깔린 밑바닥 정서를 묘사하려 한다. 이를 그는 '제대로 된 민중미술' 정도로 표현한다. 그는 민중이 불끈해 모이는 현장을 돌면서 슬프지만 희열을 얻는, 정말로 재미나고 신나는 파견미술을 형식으로 취해왔다. 그는 창작 작업을 할 때 작가 자신이 행복해야 한다고 말한다. 현장에서 공권력의 몽둥이에 맞아 피를 철철 흘려도 행복해야 한다. 그는 굳건한 자의식을 갖고 리얼리즘을 구현하기 위해 상상력에 발동을 거는 모습이 진정한 작가의 행복이라 본다. 이윤엽은 찢어지게 가난한 어린 시절을 보냈지만, 그 '하꼬방 동네'의 저수지, 냇가에서 동무들과 함께 미친 듯 놀며 행복했던 시절을 더 많이 기억한다. 그가 나무에 새겨 넣는 민중의 모습은 분명 어린 시절 이윤엽이 가졌던 행복에 관한 이미지일 것이다. 이것이 목판화가 이윤엽의 '민중 리얼리즘'적 태도일 것이다. 그렇다면 많은 이가 고대하던 오윤의 환생을 어디 멀리에서 찾을 필요가 있을까?

붕괴된 삶터에서의 장소 특정적 미술

전진경

비정규직 노동자의 정리해고에 저항하는
기륭전자 농성장, 대우자동차 해고 농성장,
해군기지 건설을 반대하는 제주도 강정마을 등
곳곳에서 작업해온 현장예술가. 2006년부터
미군기지 이전으로 강제 이주가 예정된 평택
대추리에서 마을 지킴이로 살며 작품 활동을
시작했다. 2008년에는 도시 재개발로 주민들이
희생당한 용산 남일당 건물에 1년여 오가며
작업하면서, '파견미술가'라는 이름을 단
비정형적인 예술가 그룹의 일원이 되었다.
2012년에는 노동자들이 해고되고 해외이전으로
비워진 콜트콜텍 기타 공장을 점거했고, 이듬해
강제 연행될 때까지 빈 공장에서 작업실을 만들고
상주했다.

wjswlswls@naver.com /
facebook.com/wjswlswls

인천 부평구 갈산동에 위치한 콜트콜텍은 기타를 만드는 공장이었다. 그것도 아주 큰 공장이었다. 지구상에 존재하는 기타의 3할을 이 공장에서 제작했다. 1973년에 처음 공장이 세워진 이래로 이 공장의 사장은 돈을 많이 벌었다. 그러나 사장의 성공가도와는 상관없이 노동자들은 고용보험조차 없는 작업장에서 매일같이 수북이 쌓이는 먼지를 먹으며 잔업과 철야로 기타를 만들었다. 그렇게 비디다 못한 노동자들은 2007년 마침내 노조를 결성했다. 기타 공장 사장은 이를 무척 성가셔했고 결국 경영 악화를 이유로 노동자들을 정리해고했다. 해고자들의 반발이 무서웠는지 그다음 해에는 국내 공장들을 정리해 해외이전을 시도했다. 2012년 2월, 대법원은 정리해고가 부당하다며 정리해고 무효 판정을 내렸으나, 벌써 공장들은 해외로 이전해 간 터라 이젠 노동자들이 돌아갈 일터마저 사라지고 없다. 사장은 대법원 판결을 조롱이라도 하듯 또다시 기타 노동자들에게 해고를 통보했다.

2015년 4월 19일은 콜트콜텍 기타 노동자들이 해고당한 지 3000일이 되는 날이었다. 이 긴긴 시간 동안 이들이 감내해야 했던 고통과 대가는 참혹했다. 이제 대한민국의 노동투쟁은 어디서든 삶을 걸고 싸워야 하는 지루한 장기전이 되어가고 있다. 기륭전자 비정규직 여성노동자들의 1895일 투쟁, 쌍용자동차 노동자 투쟁과 스무 명이 넘는 노동자의 자살, 한진중공업 김진숙 지도위원의 300여 일이 넘는 크레인 고공투쟁, 2075여 일의 재능교육 해고 노동자 투쟁, 코오롱 해고 노동자들의 8년 투쟁 등 병든 사회, 출구 없는 삶터에서 많은 이가 끝도 없이 긴 싸움을 벌이며 극한의 몸부림을 치고 있다.

2012년 여름은 예술가들에게 특별했다. 극한의 노동 현실을 외면하기 어려웠던 20여 명의 작가들이 분연히 의기투합해 해외로 이전해 간 콜트콜텍의 공장터로 모여들었다. 이것이 세계 어디에서도 보기 힘든 공장 점거와 '공장 전시'가 기획된 시작점이 되었다. 굳게 닫힌

콜트콜텍 공장 안에 이름하여 《부평구 갈산동 421-1 콜트콜텍》 전이란 발칙한 전시회가 기획된 것이다. 이만큼 장소 특정적이고 도전적인 예술이 어디 있을까? 작가 김강이 국내에 소개했던 유럽의 버려진 건물 공간을 점거해 전시 공간으로 만드는 스콰트(squat) 행동주의가 바로 이 폐쇄된 공장 안에서, 그리고 그 공장에서 쫓겨난 노동자들과 함께 시도됐다. 그 전체 기획에 '파견예술가'라 불리는 전진경이 함께하고 있었다.

"내가 멋진 걸 보여줄게 — 내게 공간을 달라!"

콜트콜텍 공장 전시에서 작가 전진경은 《내가 멋진걸 보여줄게 — 내게 공간을 달라!》라는 전시 제목을 달고 개인전을 열었다. 평론가 김준기는 전진경을 위해 공들여 쓴 전시 소개말에서 그녀의 파견예술 행위를 "점거 아틀리에"라고 표현하고 있다. 작가 김강은 그것을 '스콰트'이라 불렀다. 전진경은 자신의 공장 전시를 이전부터 수행해오던 '파견예술'의 일환으로 보았다. 현장예술가들은 대우GM 노동투쟁 때부터 자신들을 '파견예술가'라 불렀다. 한국에서 정규직 노동자로 살아가는 신세도 물론 녹록지 않지만, 임시로 하청·도급업체에 끌려다니는 계약직 파견노동자들의 삶은 더욱 굴곡져 있다. 계약이 끝나면 일자리를 잃고 방황하며 다른 일자리를 알아봐야 하고 산업재해 보상도 적용받지 못한다. 이런 파견노동자들과 비슷한 심정으로 스스로 한국사회 사방팔방 찾아다니며 미술 작업을 수행하는 예술가들이 있다. 여기저기 까이고 찢기면서도 사건이 터지면 마다않고 뭉쳤던 작가들의 신세가 마치 파견노동자 같다 하여 붙여진 이름이 '파견예술가'였다. 전진경도 그중 하나다.

이미 2006년 무렵부터 전진경은 미군기지 이전 문제로 대규모 충돌이 발생했던 평택 대추리에서 마을 지킴이로 지낸 경험이 있다. 대추리에서 그는 처음으로 '현장'의 느낌을 강하게 전해 받았다. 그리고 대추리에서 자연스레 익힌 현장의 파견예술 활동 경험을 자원 삼아 용산 참사 현장과 제주 강정마을을 거쳐 부평 콜트콜텍 공장에까지 그 정신을 이어왔다.

폐쇄된 공장에서 벌어진 파견예술, 그리고 그 안에서 작가가 개인전을 벌인 것은 아마도 국내 처음이 아닐까 싶다. 전시가 있었던 그해, 콜트콜텍 공장으로 과감히 들어가 작업실을 차렸던 전진경은 그리 환영받는 존재일 리 없었다. 사주 측 경비원들은 그를 협박해 쫓아내길 원했고, 투쟁 중인 해고 노동자들에게조차 그의 스쾃 행위는 관심거리가 아니었다. 하지만 시간이 지나면서 차츰 달라지기 시작했다. 그가 대추리의 마을 지킴이였던 것처럼 공장에 둥지를 틀면서는 공장 지킴이가 되었던 셈이다.

작가 김강과 함께하면서 전진경의 개인전뿐 아니라 예술가들의 공동 전시 기획 아이디어도 힘을 얻었다. 뜻을 같이하는 일부 작가들은 구면이었고, 콜트콜텍 전시회 기획 포스터를 페이스북 등에 공개하자 작가들이 많이 모였다. 그렇게 공동 전시가 기획되었고, 그녀는 공장 안에서 자신의 첫 번째 개인전을 열었다. 콜트콜텍 공장 빈 터에 비가 추적추적 내리던 전시 첫날, 인천 갈산동 먼지투성이의 빈 공장에, 어디서들 얘기를 들었는지 전시들을 보러 수많은 이가 모여들었다. 빈 공장 건물, 버려진 기계 뭉치와 쓰레기와 먼지들, 복직 투쟁의 흔적들을 작품으로 형상화하거나 아카이브 재료로 쓰면서, 죽어 있고 박제화된 화이트큐브에서라면 느끼지 못했을 생동하는 공장 전시가 모습을 선보였다.

전진경은 미술대학에서 수묵 채색화를 전공하고, 1998년부터

2006년까지 '그림공장'이라는 예술운동그룹에 참여했다. 그는
그림공장에 합류하면서 집단 창작 작업에 크게 매료되었다. 하지만
동시에 그는 애초 의도와는 달리 예술의 정치 과잉에 관해 고민할
수밖에 없었다. 1980년대 '운동권 미술'의 경직된 경향이 이후로도
계속해서 집단 창작에 잔존했던 까닭이다. 그는 그림공장에서도
미학을 정치적 대의를 위해 도구화하면서, 자율적이어야 할 창작이
집단화된 조직 논리에 점차 지배되는 분위기에 회의하게 된다. 그러다
전진경은 그림공장이 해체되기 직전에 조직을 나와서 '프리 티벳'
운동에 참여하면서부터 자기만의 파견예술의 길을 걷기 시작했다.
그가 온 에너지를 투여한 첫 번째 장소는 평택 팽성읍 대추리
주민투쟁의 장소였다. 그는 대추리에서 마을 지킴이를 하며 현장 경험을
축적하다가, 이어서 용산 철거민 참사와 점거 현장으로 들어갔다.

용산 참사 현장은 잘 알려진 대로, 도시빈민의 삶을 재개발
논리와 강제 철거를 통해 해결하려다 결국 공권력의 폭력에 힘없는
이들이 사망한 곳이다. 이 상처 입은 주민들의 삶의 터전에서 전진경을
비롯한 참여 작가들은 20회가 넘는 《끝나지 않는 전시》를 공동
기획했다. 그를 포함해서 게릴라 미디어 운동가들, 현장 활동가들,
일반 시민과 종교인들이 함께 모여 정기 모임을 만들고 추모를 위한
창작과 제작을 하며 실천적 개입 활동을 자발적으로 펼쳤다. 그는 용산
포차를 기획해 일식 메뉴판 위에 참사의 당사자들인 철거민 가족들의
얼굴을 일러스트로 그려 나눠주며 남겨진 이들의 아픈 마음을 달래고,
저세상으로 떠나는 망자들을 위해 대형 영정사진을 수묵화로 세밀하게
그려 그들의 넋을 위로하기도 했다.

콜트콜텍 기타 노동자 복직투쟁의 현장에 이르기 전에 그는
용산 참사 현장에서의 파견예술에 이어서 제주도 구럼비 강정마을
해군기지 건설 현장으로 내려간다. 그가 현장에서 작업했던 ‹구럼비의

신›(2011)은 구럼비 바위 표면을 종이 찰흙으로 떠내어 만든 종이 부조 가면이다. 전진경은 급진적 공연극단 '빵과 인형'(Bread & Puppet)에서 영감을 얻어 구럼비 얼굴 인형을 제작했다. 길바닥의 쓰레기와 흙을 재료 삼아 만든 인형들로 인형극을 벌이고 다른 한 켠에서는 빵을 구워 관객들과 나눠먹으면서 자본주의의 비릿함을 폭로했던 '빵과 인형' 극단처럼, 전진경은 종이로 빚은 부조 인형에 구럼비의 신령함을 불어넣어 권력의 야만과 폭력으로부터 강정마을과 구럼비를 지켜내고자 하는 염원을 표현하려 했다.

하나이지만 하나가 아닌 얼굴들

대체로 파견예술의 창작 작업은 사회사적 사건 현장의 상황성, 운동성이나 시급성으로 인해 다급하게 이뤄지기 쉽다. 그럼에도 전진경의 개인 작업에는 긴 호흡의 존재론적 고민들이 스며 있다. 그는 인물의 초상화를 특유의 수묵채색화로 세밀하게 그려내는 재주를 지녔다. 특히 그의 작품에는 말기암을 앓다 돌아가신 어머니의 존재가 곳곳에 배어 있다. 국화꽃 장식에 둘러싸여 평화롭게 눈을 감은 얼굴의 수묵채색화 ‹너무 아름다웠던 그녀›(2012), 그리고 콜트콜텍 공장에 돌아다니던 환풍기 케이스로 관을 삼아서 LED 전구로 둘레를 두르고 그 빛이 비치는 한지에다 수묵채색을 한 ‹좋은 하양 – 연작 1›(2012)은 그의 어머니 모습을 흥미롭게 형상화한다. ‹그녀와 나의 관계›(2015)는 깊은 영생의 잠에 빠져 있는 어머니의 손과 자유분방한 삶을 살아가려는 작가의 손이 연결된 작업이다. 어머니는 한지에 수묵채색을, 반면 전진경의 발랄한 자화상은 아크릴을 사용해 두 캔버스를 합쳐놓았다. 스스로 어지간한 남정네보다도 완고하고 강하고 무서웠던, 그래서 어떤

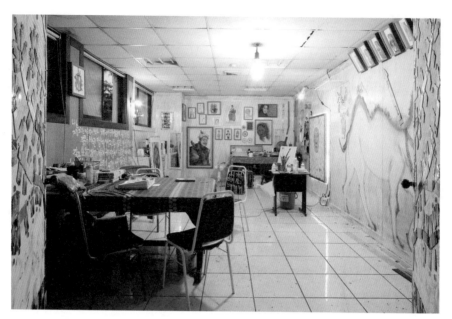

‹콜트콜텍의 이웃집 예술가 스쾃(squat) 작업실›, 혼합재료, 400×280×800cm, 2012.

‹그녀와 나의 관계›, 한지에 수묵채색과 아크릴, 190×250cm, 2015.

1장 벼랑 끝에 작업실을 짓다

때는 벗어나고픈 어머니의 생전 모습을 복원하면서, 이제 전진경은
자신의 삶과의 깊은 연결고리를 발견해 자신과 같은 삶을 살아가는 모든
이가 그리워하는 선하고 좋은 인간의 모습을 떠올리려 한다.

사회사적 현장에서 전진경은 수많은 종류의 인간을 보았다. 그는
최대한 좋은 인간의 모습을 찾아 형상화하려 한다. ‹욕망으로부터
자유로운›(2012)에서는 서울역에서 만난 아저씨와 몽골에서 만난 인상
좋은 아저씨의 모습이, ‹꽃 좋아하는 남자›(2009)에는 늘상 화초를
애지중지하시던 전북 진안의 한 마을 할아버지 모습이 담겨 있다. 이들
인물 연작에는 특이하게도 얼굴에 분칠이 입혀져 있는데, 전진경은
상이한 인간 내면의 존재감을 표현해낼 때 대개 이 하얀 분칠을 얼굴에
바른다. ‹진화›(2010)에서도 비슷하게 얼굴 전체에 흰색 분칠을 입힌 한
시골 이장님 얼굴이 형상화되어 있다.

형상화한 얼굴 전체에 씌운 분칠이 인물 표정의 살아 있는 질감을
가리고 세밀함을 반감시킨다는 사실을 깨달은 후에는 미간에만
분칠을 하는 것으로 선회했다. 바로 ‹Digno(존엄)›(2012)처럼 말이다.
수묵채색화로 그린 이 인물 초상에서도 역시나 어머니의 모습이
묻어난다. 미간에는 분칠 자국이 선명하고 입에는 담배가 물려 있다.
굳게 담배를 물고 있는 입 모양은 전 작가가 다른 이의 얼굴에서 인상
깊게 본 장면을 어머니의 모습에 포개 얹은 것이다. 얼굴에는 분칠
대신 문신 같은 추상적 문양이 감싸 돌며 그려져 있다. ‹Digno›는
작가 어머니의 생전 모습과 다른 인간의 좋은 이미지를 함께 합쳐놓은
초상이다. 하나의 얼굴을 형상화하고 있지만 하나가 아닌 좋은
‘얼굴들’의 집합인 셈이다. 전진경은 전태일 열사의 어머니 고(故) 이소선
여사와 진보 정치인 고 김근태 전 국회의원의 장례식 초상화도 그렸다.
어머니에서 시작한 좋은 얼굴들의 형상화 작업이 용산 참사 유족들과
민주화 유족들에 바치는 영정사진에서도 빛을 발하고 있는 것이다.

콜트콜텍 전시 이후

콜트콜텍 노동자들은 복직투쟁의 대장정에서 마음을 다스리고 삶의
대안을 꾸리기 위해 스스로 기타를 들고 노동자 밴드를 만들어 전국을
돌며 그들과 비슷하게 상심의 세월을 사는 사람들을 위해 순회공연을
한다. 그해 공장 전시 오프닝 첫날에도 전시 중간중간 기타 노동자들의
밴드 공연이 이뤄졌다. 공장에 설치된 정윤희 작가의 전시 아카이브
작업에 참여했던 콜트콜텍 노동조합 지회장인 방종운 씨는 스스로
도슨트가 되어 공장 전시를 보러 온 관객들에게 직접 전시를 안내했다.
파업노동자 스스로가 잃어버린 삶터에서 도슨트와 기록자라는 적극적
역할을 파격적으로 맡은 것이다. 이렇듯 새로운 현장예술은 작가의
언어보다는 현장에서 배제되고 다친 이들의 목소리를 직접 담거나
그들의 목소리를 매개하는 미학적 장치와 소통의 방식에 주력한다.

하지만 창작자 전진경이 생각하는 파견예술의 의미는 조금 다른
질감을 띤다. 평택 대추리, 용산 참사, 강정마을, 콜트콜텍으로 이어지는
전진경의 파견예술 작업에 일관되게 흐르는 미학은 대단히 실용적인
근거 위에 서 있다. 그가 보기에 사회사적 현장에서 창작자가 현장에
기여하는 것이란 노동자, 농민, 주민들과 함께 공감하며 각자의 몸과
마음이 미학적으로 생동하는 에너지를 공유하는 정도일 뿐이다.
전진경은 현장 속에서 시민과 노동자 들을 작품으로 형상화하거나
참여한 작가들이 함께 공동 창작을 벌이거나 소수자들의 목소리를
내도록 유도하는 것은 이차적인 기여라 본다. 가장 중요한 것은
기층민들과 장소 특정적 맥락에 함께하면서도, 전문 창작자로서 작업의
미학적 완성도를 높이는 각자의 노력이라는 것이다. 그는 정세나 상황
때문에 급박하게 참여 작업을 수행하더라도 근본적으로는 개인 창작
작업의 미학적 완성도를 높이는 쪽을 택해야 한다고 말한다.

‹Digno(존엄)›, 수묵채색, 130×80cm, 2010.

전진경은 다른 어떤 파견예술의 기억보다 콜트콜텍 공장에서의 예술행동에 큰 애정을 갖는다. 창작자로서 공장의 빈 공간을 점유하고 작업실로 개조해 개별 창작에 더욱 전념하면서도, 동시에 기타 노동자들의 문제를 공론화하는 데에도 일정 부분 효과를 봤다고 여기기 때문이다. 그는 현장예술이 미학적 완성도가 떨어지더라도 정치적 대의 측면에서 옳다면 부족한 작가적 능력을 감안받고 완성도가 떨어지는 작업들에 면죄부를 주곤 했던 부끄러운 과거를 넘어서고 싶었다. 그는 이를 경계해 사회적 대의와 작가의 미학적 완성도를 화해시키는 나름의 변증법적 파견예술관을 정리하고 있는 중이다. '따로 또 같이'란 정치 슬로건처럼 말이다.

파견미술, 공장 전시·공연, 스쾃, 참사 현장 전시 등 전진경의 거친 '파견' 경험들과 달리, 현장에서 만든 그의 작품들은 그 자체만 놓고 보면 아이러니하게도 현장의 맥락이 거세된 채 존재한다. 현장 속에 존재하는 작가의 독립 창작과 미학적 관심에 대한 그의 강조가 작품 자체의 미적 완성도를 높였을지는 몰라도, 작업이 현장성이나 역사성을 지닌다는 공존 상황을 탈각시키며 역효과를 내는 것은 아닌지 우려되는 측면도 있다. 그의 작품들은 공장의 품 안에 있지만, 탈맥락적인 작업이 될 수 있는 위험이 있는 것이다. 이에 대한 해결책으로 그는 회화 밖의 세상으로 나가고 싶은 충동을 느낀다. 인터뷰나 실험 창작 등 개념예술의 형식을 빌려 자신이 관여했던 장소들에서의 개입 행위들을 기록하거나 정리하는 작업이 그것이다. 전진경이 시도하는 새로운 파견예술의 미래가 궁금하다.

가장 독특한 풍경 사진

정택용

일하는 사람들의 땀과 생태를 위협하는 인간의
탐욕에 관심이 많은 사진가. 대추리나 제주 강정,
밀양, 용산 등 숱한 사회현장에서 이 나라에는
대접 받는 일등 국민이 따로 있는 것은 아닌가
하는 의문을 품고 사진을 찍는다. 기륭전자
비정규직 투쟁 1895일 헌정 사진집『너희는
고립되었다』를 냈고, '밀양구술프로젝트'팀이 쓴
『밀양을 살다』속 밀양 주민 열여섯 명의 사진을
찍었다. 최근에는 고공농성과 한뎃잠에 집중하고
있다.

mipaseok@naver.com / mipaseok.com

실제로 만나보기 전까지 사진가 정택용은 내게 정치 투사의 이미지가
강했다. 구로공단 기륭전자 여성 비정규직 투쟁 1895일, 거의 6여 년을
노동자들과 함께하면서 그들의 모습을 르포 사진에 찍어 담았다는
사실과 그의 지칠 줄 모르는 뚝심에 경이로움이 합쳐졌던 까닭이었다.
나는 비판적 리얼리즘 회화에서나 등장함직한 노동자의 모습을 그에게
투사했다. 힘줄이 굵은 팔뚝과 햇볕에 그을린 얼굴에 덥수룩한 수염이
멋대로 자란 강인한 외모의 현장 사진가의 모습을 상상했던 것이다.
비상식적이고 폭력적인 권력과 자본에 맞서 벌이는 험난한 노동투쟁의
현장에서 그리 질기게 사진들을 찍었으니 얼마나 독한 사람일까
하는 오해와 함께 말이다. 내 머릿속 그는 이처럼 잠시 전투적 영웅
캐릭터로 분했다. 허나 강함은 외모가 아니라 성정에서 나오는가 보다.
내가 대면한 정택용은 반듯한 외모에 낯도 많이 가리고 조금은 수줍은
목소리를 가진 섬세한 청년이었다. 허나 그와 대화를 나눌수록 그의
섬세함이 오히려 오늘의 비상식적 억압의 현실을 드러내는 데 훨씬 더
날카로운 비수가 될 수 있음을 깨달을 수 있었다.

클로즈업된 일상의 정치학

사진가 정택용은 대학 시절 언어학을 전공했고 다른 이들처럼 졸업
후 직장 생활을 했다. 본격적으로 사진의 길로 들어선 것은 삶에
대한 마음을 고쳐먹으면서부터다. 그리고 2005년 그의 사진 인생에
전환점이 왔다. 그해 여름, 그는 기륭전자 공장 문 쇠창살 너머로 몸을
던져 투쟁하는 노동자들의 모습에 하염없이 이끌렸다. 그러곤 1895일
동안 기륭 노동자들과 함께 지내면서 일상적 폭력, 추위와 더위,
끝없는 물리적 충격과 정신적 피로를 감내했다. 지칠 만도 하고 그래서

멀어져갈 법도 했던 매 순간, 정택용은 노동자들의 얼굴과 표정에서 힘을 얻고 치유를 받으며 버텼다. 그는 실제 기륭의 살벌한 현장에서 몇 번이고 도망치고 싶었다고 고백한다. 하지만 집단해고를 당하고도 온갖 연대파업에 동조하며 희망과 웃음을 잃지 않았던 기륭 노동자들의 밝은 모습을 보면서 정택용은 또다시 카메라 가방을 둘러메고 현장을 기록하러 공장으로 향할 수 있는 힘을 얻었다 한다. 그렇게 그는 기륭 노동자와 함께 오랜 인고의 세월을 보내고 현장에서 장면 채집 경험을 쌓으면서 자신만의 사진 스타일을 세우게 되었다.

정택용은 기륭 비정규직 투쟁을 기록한 사진으로 2008년 '민주사회를 위한 변호사 모임'이 주는 인권사진 대상을 받았다. 그로부터 2년 후인 2010년에 기륭 투쟁에 대한 헌정 사진집『너희는 고립되었다』(한국비정규노동센터)를 펴냈고, 정치인들을 관객 삼아 국회의원 회관 로비에서 사진전을 열었다.『너희는 고립되었다』는 기륭전자 6년의 투쟁을 정택용의 부드럽고 섬세한 시선으로 지나침 없이 솔직하게 담아낸 사진집이다. 그의 카메라에 담긴 사진들은 흔히 추측하듯 바리케이드를 치고 힘겹게 싸우거나 과잉된 공권력의 폭력과 대결하며 피 흘리거나 출구 없는 농성 현장을 상상하면 떠오르는 분노와 절규의 모습들이 아니었다. 어리석어 보일 만큼 삶의 희망을 버리지 않는 비정규직 여성노동자들의 따뜻한 얼굴 사진들이었다. 처절한 포클레인 점거, 단식, 고공농성, 삭발, 피울음, 절규의 모습들이 아니었다. 오히려 정택용은 6여 년의 긴 시간 동안 그들의 환한 미소, 결혼식, 새 생명을 얻은 아기들과 자라나는 아이들, 암에 걸린 조합원의 장례식 등을 사진집의 주요 테마로 삼았다. 그는 그렇게 처절하게 노동의 정치경제학이 작동하는 현실로부터 일상 삶의 정치학을 구상하려 했다.

정택용은 처음에는 필름 인화 방식으로 기륭 노동자 르포 사진을 찍기 시작했다가 디지털 카메라 작업으로 급전환했다. 필름 인화

방식으로는 현장에서 필요한 속보성과 기동성을 담아낼 수 없었기 때문이다. 예를 들어, 공장 철문 아래 구멍으로 절규하듯 삐져나와 있는 손 사진은 초창기 아날로그 필름 작업으로 만들어낸 역작에 해당한다. 그의 블로그 '그곳에 가고 싶다'에 올린 사진 대부분은 디지털 사진 작업들이다. 아날로그에서 디지털로 작업 방식이 달라졌다 해도 여전히 정택용의 사람과 인물에 대한 신뢰와 섬세함이 그대로 묻어난다. 송경동 시인, 백기완 통일운동가, 문정현 신부, 강기갑 국회의원, 박래군 인권운동가 등을 찍은 사진을 보고 있노라면, 우리는 잠시 권력에 맞서 굳건히 응대하는 이들의 진정성에 대해, 현실 사회를 인고하며 사는 고독과 강직을 사색할 수 있다.

〈우리는 꾸준히 살아갈 것이다〉란 블로그 사진 연작에서 정택용은 본격적으로 낮은 곳의 사람 얼굴을 담는다. 그는 쌍용자동차, 콜트콜텍, 코오롱, 재능교육, 한진중공업 등 주로 정리해고당한 이름 없는 노동자 한 사람 한 사람의 클로즈업된 얼굴들을 비춘다. 살면서 사진을 찍어볼 여유가 없었다는 노동자들의 얼굴을 지루하지 않게, 그리고 같지 않게 각 인물들의 특징을 잡아 사진으로 담는다. 이렇듯 이들 힘없는 노동자들의 얼굴 속 희망을 담는 정택용의 작업은 야만의 사회 현실과 마주하면서 그의 사진가적 채집의 섬세함이 필연적으로 도달할 수밖에 없는 지점인 듯 보인다.

정택용은 기륭 투쟁 첫 6개월 남짓 동안 그곳 노동자들과 말 한번 제대로 섞어보지 못했다고 한다. 그러다 기륭의 비정규직 여성노동자들의 투쟁 조직인 '기륭분회'가 만들어지고 6년간 명절이면 늘 농성장으로 정갈한 음식을 챙겨 왔던 이가 정택용이었다. 그는 기륭 파업 현장에서 주로 상주하며 한국사회 질곡의 장소들을 두루 사진에 담았다. 평택 대추리, 구럼비 강정마을, 쌍용자동차 파업 현장, 한진중공업 김진숙 지도위원 고공투쟁, 용산 철거민 투쟁, 콜트콜텍

기타 노동자들의 투쟁 현장, 밀양 송전탑 반대시위 등이 그곳들이다. 오랜 현장 경험으로 인해 몸과 마음이 단련되어 감수성이 줄어들고 작업이 관성화되었을 거라고 생각했다면 오산이다. 그의 사진 속 살아 움직이는 현장감이 파견예술 사진가로서의 활동 덕택이라고 본다면, 사진에서 느껴지는 감수성은 독특하게 일상 삶을 표현하는 그만의 능력 덕이다.

정택용의 사진가적 감수성은, 노동자의 얼굴뿐 아니라 그들의 신체 일부 혹은 이들을 대변하는 상징물이나 대상을 집중적으로 포착해 강조하는 미학적 표현에 있다. 예를 들어, 기륭 분회원의 몸 안 가득 품은 밥그릇들과 그 위에 내린 눈꽃, 용산 참사의 유족들이 머리에 꽂은 리본형 상장(喪章), 강기갑 의원실에 놓인 고무신 한 켤레, 쌍용자동차 문기주 정비 지회장의 것이라 쓰여진 용각산 한 통, 쌍용자동차 김정우 지부장의 바랜 조끼와 그 위에 매단 명찰 사진 등은 정택용을 '그답게 만드는' 채집물들이다.

사진가 정택용은 신체 부분 중에도 손에 유독 관심을 갖고 있다. 기륭 철문 아래 뻗은 손뿐 아니라 대한문 앞 분향소 침탈을 막기 위해 스크럼을 짜는 쌍용차 해고노동자 고동민의 우직한 손, 김정우와 강기갑의 베옷 바깥으로 맞잡거나 뒷짐 진 손들, 담배 문 노동자의 손, 입관을 하며 흙을 뿌리는 손 사진은 우리에게 먹먹한 느낌을 전한다. 특정 질감, 형태, 장소성 등이 녹아 있는 손 사진들을 통해 그는 행위가 발생하는 상황과 맥락을 의미화하려 한다. 손 작업을 위해 그는 사실주의적 느낌의 흑백 사진을 택한다. 현장의 흑백 사진이 주는 집중력과 진솔함 때문이다.

2006년 기륭전자 앞. 싸움 초기 '밥그릇'은 기륭 비정규직 노동자들의 작은 상징이었다.

1장 벼랑 끝에 작업실을 짓다

2011년 7월, 평택 쌍용자동차에서 부산 한진중공업까지 '소금꽃 천리길' 걷기를 하던 중 쉬고 있는 쌍용자동차 노동자의 발.

정택용

2009년 8월 6일, 77일 동안 계속된 쌍용자동차 노동조합의 파업이 노사 간 합의로 타결된 뒤 공장 굴뚝 위에서 고공농성하던 노동자들이 헬기로 후송되고 있다.

1장 벼랑 끝에 작업실을 짓다

2013년 12월 19일, 인천공항에서 일하는 비정규직 노동자들이 고용보장, 노조활동 보장 등을 요구하는 파업을 벌이며 인천공항 교통센터에서 한뎃잠을 자고 있다.

정택용

'발로 찍는' 사진을 위하여

정택용은 성미산 막개발, 태안반도 기름 유출 사고, 4대강 개발의 환경 파괴, 강정마을 구럼비의 발파 현장 등 인간의 생태와 환경 파괴를 사진으로 남기는 데에도 열의를 보여왔다. 노동 현장의 사진들에 집중해 바삐 움직이다 보니 다른 주제들에 천착하여 시간과 노력을 들이는 것이 쉽지 않다. 그가 느끼는 아쉬움의 크기를 보아 하니 생태 문제는 차후 그의 주요 화두 중 하나임에 틀림없어 보인다. 풍경 사진 작업도 그가 뒤로 미뤄둔 영역이다. 노동자들의 미소를 잡아내거나 그들과 함께하는 대상이나 신체의 일부를 상징화하는 탁월한 능력 때문일까? 정택용이 담는 자연과 풍광에도 그것과 비슷한 느낌이 감돈다. 칠이 벗겨진 슬레이트 지붕 위 패턴, 경주 켄싱턴리조트의 설경, 불국사 모과나무 껍질 사진 등은 사물이나 신체에 집중해 상징화하는 그의 능력이 자연에 대한 새롭고 신선한 해석으로 재탄생한 사진들이다.

사진가 정택용의 블로그에는 보일락 말락 하게 '발로 찍겠다'는 독백 식 말이 적혀 있다. 무슨 뜻인지 궁금해 그에게 물었다. 그는 수줍은 듯, 노동 현장의 장구한 싸움이 계속되는 한 주위의 유혹에 흔들림 없이 가던 길을 앞으로도 부지런히 가겠노라는 의미로 읽어달라고 말했다. 노동하는 사람들의 모습이 좋아 그들이 있는 곳이면 어디든 찾아가 그들을 사진 속에 담겠노라는 말도 덧붙인다. 그가 맘 놓고 풍경 사진을 찍을 여유로움은 앞으로도 그리 많지 않을 듯하다.

오랫동안 정택용의 마음속을 지배해온 화두는 한국사회의 힘없는 이들이 내몰리는 극한의 특수 상황들, 즉 '고공농성'과 '한뎃잠'이란 주제다. 자본과 공권력이 무소불위인 세상에서 철탑과 굴뚝 꼭대기에 오를 수밖에 없고, 아스팔트 바닥과 농성장 바닥에서 한뎃잠을 자며 절규하는 힘없는 이들의 모습이 그에게 대한민국의 풍경일 수밖에 없다.

기륭 공장에서의 르포르타주를 위한 6여 년의 시간을 포함해 정택용은 얼추 10여 년간 고공농성의 현장 사진을 채집해왔다. 고공농성이라는 목숨을 건 저항 행위는 합리적 대화와 절차가 무시되는 한국사회에서 사회적 약자들이 유일하게 그 자신의 고통을 표현할 수 있는 마지막 카드가 되었다. 정택용은 2006년 포항 건설노조의 고공농성 사진을 시작으로 2015년 7월 스타케미칼 노동자 차광호 씨의 408일간의 최장기 고공농성에 이르기까지 우리에게 들리지 않은 힘없는 약자들이 외치는 허공의 절규를 전달하는 메신저 역할을 하고 있다. 굴곡진 현실에 내려앉은 어둠이 당분간 걷힐 기미가 보이질 않으니 아쉽지만 그로부터 자연 풍경 사진에 대한 기대는 접어두자.

'사진의 털'이 전하는 세상의 단서

노순택
장면 채집자. 길바닥에서 사진을 배웠다.
허투루 배운 탓에 아는 게 없어 공부를 해야겠다
마음먹지만 무엇을 공부해야 할지 몰라 헤맨다.
학동 시절부터 북한 괴뢰 집단에 대한 얘기를
지긋지긋하게 들어온 터라 그들이 대체 누구인지
호기심을 품어왔다. 나이를 먹고 보니, 틈만
나면 북한 괴뢰 집단을 잡아먹으려 드는 우리는
대체 누구인지 호기심을 하나 더 품게 됐다. 그는
분단체제를 둘러싼 작동과 오작동의 풍경을
수집하고 있다. 국내외에서 《분단의 향기》
《얄웃한 공》 《붉은 틀》 《좋은 살인》 《비상국가》
《망각기계》 등의 개인전을 열었고, 『사진의 털』
등 몇 권의 책을 펴냈다.
suntag@naver.com / suntag.net

살아갈수록 요지경인 세상이다. 북은 마지막 남은 사회주의의 극단으로 치닫고, 남은 남대로 '벌거벗은' 자본주의의 야만의 극단으로 내달린다. 각자의 이념을 이용해 최고 권력 자리를 보신하고 사회 체제를 유지한다는 점에서 둘은 서로 판박이다. 권력자들이 분단이라는 '비상' 상황을 이용하면서 남북 간 불신의 골은 점점 깊어져가고 몰이해와 왜곡이 판을 친다.

참여정부 시절의 햇볕정책이 무색하게도 오늘날 분단체제는 군부 시절처럼 여전히 그리고 굳건히 현실을 지배하는 논리로 작동하고 있다. 시민들은 서울 한복판 춘사월 벚꽃 앞에서 연신 '셀카'를 즐기면서도 북이 핵미사일로 언제 포격할지 모른다는 데에서 무력감을 느낀다. 여전히 우리는 분단체제에 가위눌리며 살아간다.

사진가 노순택은 남북한 공히 분단체제를 유지하고 작동시키려는 역사적 현실의 기저를 들여다본다. 세습과 폭력에 기댄 분단체제는 기계적 '작동'의 논리만으로 버티는 것은 아니다. 오히려 북이건 남이건 양쪽의 '분단인'들은 체제 '오작동'과 코미디 같은 정치문화적 해프닝을 날마다 겪으며 살아간다. 기가 막혀 웃을 수도 울 수도 없는 블랙코미디적 현실을 말이다. 첨단 스마트 경제와 '창조경제'의 시대에 우린 이념의 늪에 깊이 발을 담근 채 서로 기를 쓰고 다툰다. 그 속에서 기억은 기억될 것만 기억하고 망각은 지워야 할 것만 지운다. 제주 강정마을의 파괴와 해군기지화, 평택 미군기지 확장, 빨갱이의 사주로 발생했다던 용산 재개발 참사와 죽음, 선거철 사상 검증, 정치권의 종북 논란 등 열거하기조차 쑥스럽다. 노순택의 표현으로 보자면, 이것이 삐꺼덕거리며 봉합되고 유지되는 분단체제의 '오작동'들이다. 그래서 그는 분단 권력을 '남북한에서 작동하는 동시에 오작동하는 현실의 괴물'로 본다.

노순택

재현에서 '사진의 털'로

노순택은 대학 시절 정치학을 전공했고 대학원에서 사진을 공부하다 그만뒀다. 사진 이론 공부나 사진기자 경험, 그리고 웹진 «이미지프레스» 편집장을 지낸 경험은 그의 사진미학적 접근과 글쓰기에 바탕이 됐다. 그래서인지 그가 다루는 소재에 주목해 그를 다큐 사진가로 보는 이들이 많다. 혹자는 그의 현실과 현장 재현의 불완전함을 단점으로 지적하곤 했는데, 이는 그를 다큐 사진작가로 보는 잣대에서 오는 오류다.

직접적인 현장과 현실의 사건을 다룬다는 점에서 노순택의 사진을 전통적인 다큐 사진으로 규정할 수도 있다. 그렇지만 그것은 섣부른 규정이다. 그는 초창기에는 대단히 계몽적인 방식으로 다큐멘터리 사진을 찍던 때가 있었다고 회고한다. 그러다 시간이 지날수록 그는 사건의 진실을 알리려는 계몽적 주체로 선 사진가의 모습에 회의를 느끼기 시작한다. 현실 재현과 계몽의 사진미학을 버린 것은 그 스스로 «씨네21»의 연작 포토에세이 '사진의 털'(2009년부터 연재한 300여 개의 사진이 2013년에 같은 제목의 사진 에세이집으로 묶여 나왔다)이란 제목에서 비유적으로 잘 밝히고 있다.

그에게 사진은 망망한 시간 속 찰나를 담아내는 작업과 같다. 찰나의 이미지는 마치 티끌처럼 세상을 다 담을 수도 없는 '흔적'과 같지만, 세상의 존재와 행위의 실마리를 찾는 역할을 한다. 노순택에게 사진이라는 '털'은 마치 몸통에 붙어 자라듯, 세상이라는 몸통은 아니지만 몸통을 바라보는 단서와 암시로서 기능한다. 그래서 사진은 털에 불과하지만 중요하다. 사진으로 현실의 몸통을 재현할 수 있다고 믿었던 시절을 멀리하고, 그는 이제 겸손하게 사진을 털로 대한다. 그에게 털이 몸통의 단서라면, 사진가는 계몽의 전도사나 재현의 다큐

사진가가 아니라 외려 질문자, 관찰자, 탐구자의 위치에 서야 맞다. 그래서 털로부터 몸통에 대한 추측과 사색을 유발하는 사진 작업의 과정과 형식이 그에게 중요하다.

전쟁과 분단체제의 거대한 몸통과 텍스트를 가지고 그가 십수 년 넘게 벌여온 작업들은 뷰파인더로 걸러져 '털'이 되었다. 그것은 노순택이 관객에게 건네는 여러 질문과 탐구의 단시들인 셈이다. 그가 한 인터뷰에서 아도르노의 말을 자신의 현실 개입의 자세로 인용한 것처럼, "대안을 제시하는 것이 예술의 책무는 아니다. 오히려 예술의 책무는 인간의 머리에 방아쇠를 당기는 이 세계의 방향에 대해 '형식으로' 저항하는 것이다."[3] 노순택이 사진의 털로 우리에게 건네는, 저항의 '질문 형식'은 구체적으로 무엇일까?

개입과 질문의 다른 갈림길

노순택은 다큐적으로 재현하는, 즉 '몸통'을 드러내는 설익은 정치미학 대신에 '사진의 털'을 통해 되묻기를 계속하며 절제된 방식이지만 집요하게 현장을 떠나지 않는 사회미학을 고수한다. 그리고 그 덕으로 국내외 화랑들과 뭇사람의 주목과 호평을 받았다. 사실 노순택을 만나기 전까지, 난 그저 노순택의 사진이 느낌상 좋다는 생각만 가졌을 뿐, 여느 현장 다큐 사진들과의 차이나 변별점을 크게 보지 못했다. 그러나 노순택이 다루려는 대한민국 이념 지형과 권력의 허상을 블랙코미디적 찰나의 털로 낚아채는 장면 채집이 그저 카메라 셔터의 기교나 기술에서 나오는 게 아니라는 것을 깨우치는 데는 그리 오랜 시간이 걸리지 않았다.

3
노순택 인터뷰 "개입하는 자, 질문의 형식을 고문하는 자, 예술가",
«컨템포러리 아트 저널» 제8호, 2011, 28쪽.

〈얄웃한 공〉(2006) 연작은 경기도 평택 대추리 황새울 들녘이 배경이다. 공권력과 마을 주민 간의 물리적 충돌과 파국이 몰아치기 전, 농민들의 삶과 곧 짓이겨질 황새울 들녘을 별다른 생각 없이 사진으로 담다가 그는 계속해서 거슬리는 요상한 물체를 발견한다. 대추리에 몇 년간 드나들면서 그가 매일 이정표처럼 마주했던 사물은, 이상야릇하게 생긴 골프공처럼 생긴 지름 30미터 크기의 흰색 구조물이었다. 이 '얄웃한 공'의 정체를 알기 위해 그는 마을 주민들에게 물어보기도 했다. 물탱크라는 둥 기름탱크라는 둥 갑론을박이 벌어졌다. 네이버 지식인에 물어봤더니 공군 출신 누군가가 그것이 레이더라 알려줬다. 이번에는 주한 미군사령부에 편지를 보냈다. 그 '얄웃한' 물건의 이름, 용도, 재질이 무엇이고, 이같이 생긴 것이 한반도 내 다른 곳에도 있는지 궁금하다는 내용이었다. 물론 답은 없었다. 또 한 번은 군사 전문가들을 찾았다. 그리고 그들에게서 결국 답을 얻었다. 그것은 캠프 험프리 미군기지 정보처리 기지에 설치된 돔 모양의 레이더로, '레이돔'이라는 첩보 장치였다. '레이돔'이란 이름을 안 그때부터 노순택은 인터넷 검색을 통해 방대한 정보를 수집하기 시작했다. 가공할 파괴력을 지닌 아파치 정찰기에서부터 조기경보 통제기나 최첨단 미군기지에도 그 같은 것들이 달려 있고, 그 '얄웃한' 공이 전 세계에서 정보를 수집하고 추적하는 등 감시용으로 쓰인다는 사실도 알아냈다. '얄웃한' 공의 정체를 파악한 그는 레이돔을 중심으로 여러 장면을 다각도로 채집하기 시작했다.

〈얄웃한 공〉은 이렇게 노순택 작가의 지난한 탐구와 취재 과정 속에서 탄생한 레이돔 관찰기였던 셈이다. 그런데 황새울 들녘 높은 곳에 자리 잡은 그 '얄웃한' 물건을 잘 들여다보니, 이놈이 마치 '판옵티콘'의 망루처럼 높이 자리 잡고 공권력과 대추리 주민의 움직임을 관찰하고 감시하는 모양새였다. 그래서인지 그의 '얄웃한' 사진의 털에서

골프공처럼 생긴 빅브라더의 시선 아래 서로 이유도 모른 채 아웅다웅 할퀴고 상처내고 찢기고 잡혀가는 '분단인'의 모습이 보인다.

이쯤에서 어슴푸레 레이돔을 조정하는 실제 권력의 '몸통'이 보일 듯 말 듯하다. 그의 사진에서 의문과 탐구의 과정은 이렇게 지난하고 집요하다. 사진의 털들을 통해 소개하기 전, 여러 단계를 거치며 축적된 관찰 작업도 함께 드러난다. 노순택은 사회사적으로 아프게만 기억하는 대추리 격돌의 순간을 포착하는 일을 잠시 내려놓고, 자신만의 형식으로 관찰하고 순간을 채집하는 방식을 택한다. 즉 공권력과 주민의 충돌을 지켜보는 '얄웃한 공'에 대해 주의를 환기시키는 것이다.

«좋은, 살인»(2010) 또한 그만의 '털'을 통해 몸통의 윤곽을 관찰하기에 좋은 기획 전시였다. 2009년 공군사관학교 생도가 자신의 홈페이지에 "F-15K 전투기가 살인기계"라고 묘사해 종북 좌파란 온갖 혐의를 뒤집어쓰고 불명예 퇴교 조치를 당했다. 사회적인 논란이 되었던 이 사건은 바른 청년의 뇌 구조가 초중고 시기에 전교조의 '좌익' 교육에 물들어 '좌빨'이 됐다는 비난 여론을 몰고 왔다. 노순택은 살상무기에 대한 한 청년 생도의 제법 건강한 생각을 그저 '좌빨'로 단죄하는 코미디 같은 현실에 적극 응대하고 싶어 했다. 그래서 그는 분단체제를 굳건히 지탱하는 한편 '오작동'이 벌어지는 상징적인 장소, 즉 전국 무기상들의 비지니스와 무기 쇼가 벌어지는 박람회장을 찾았다. 그는 입구부터 신용카드사들, 그리고 삼성, 한화, LG, 풍산 등 무기 계열사들에서 완구업체와 특수부대 모집 광고 등 분단을 빌미로 다양하게 이익을 취하는 이들의 스펙터클한 무기 시장을 확인하고 경악한다. 물론 한두 발로 최대의 살상 효과를 낸다는 '좋은, 살인' 병기들에 도취한 관객의 모습을 그는 잊지 않고 채집했다.

«잃어버린 보온병을 찾아서»(2011)도 비슷한 맥락에서 흥미롭다. 노순택의 이 포토에세이는 연평도 포격 사건 이야기이자 당시

여당이었던 한나라당 안상수 대표가 보온병을 두고 포탄이라고 발언한 희대의 해프닝을 다룬다. 잔해물 현장에서 군 포병 장성 출신 의원들조차 안상수 의원 곁에서 일명 '마호병'을 포탄이라 열심히 거든다. 정확히 포탄의 수치까지 들이대며 거드는 이들 무리 옆에 있던 마을 주민이 무슨 소리냐며 검게 탄 물건을 보온병이라 정리한다. 이만한 블랙코미디가 어디에 있을 것인가.

　　노순택은 보온병들의 행방을 찾으러 다시 연평도로 가 사건의 앞뒤 정황을 기록해 사진에세이 형태의 작업을 남겼다. 안상수 의원의 개인 인물 탐구에서부터 연평도 보온병에 얽힌 이야기, 당시 만난 주민들의 인터뷰, 잔해물의 사진 들을 결합해 독특한 스토리를 구성했다. 마치 마르셀 프루스트의 소설 『잃어버린 시간을 찾아서』의 화자가 특정 행위로 과거의 기억을 떠올리는 것처럼, 노순택은 안 의원이 자랑스럽게 들었던 그 포탄 같은 보온병을 통해 분단 현실의 희화화된 오늘을 우리에게 되묻는다. 흥미로운 사실은 당시 안 의원이 서 있던 그 자리가 다방이었단다. 목조 건물이었던 다방이 포격으로 형체도 없이 타버린 가운데 그곳 여기저기 보온병이 널브러져 있던 정황이었다. 노순택은 그 포격의 현장에서 안상수 의원이라면 '사과탄', 냉장 '탄약고', 특수부대 훈련용 자전거라 할지도 모를 것들을 추가로 사진 채집했다.

'비상국가'의 야만적 폭력과 망각의 장면 채집

《얄웃한 공》과는 다른 대추리, 도두리 황새울의 현장 모습은 이미 《비상국가》(2008)에 제대로 잘 담겨 있다. 《비상국가》는 독일 슈투트가르트의 큐레이터 한스 크리스트의 치밀한 기획 아래 2년 동안 준비해 노순택의 사진 200여 점을 걸어 그를 해외에서 크게 인정받는

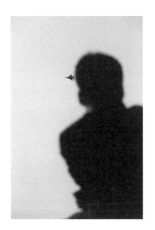

‹좋은살인›, 활성화 피그먼트 프린트, 140×100cm×3, 2009.

‹팽성읍 대추리›, 피그먼트 프린트, 40×60cm, 2006.

63 노순택

사진가로 만든 전시다. 한국적 특수 상황에서 나온 그의 사진들은 서구인들에게도 보편적 공감의 정서를 끌어냈다. «비상국가»에는 공권력과 농민의 격돌, 남한 사회의 야만적 폭력, 그리고 북한사회의 집단주의라는 폭력의 거울 이미지가 함께 배치되어 있다. 잠재적 폭력에 항상 노출되어 있는 '비상계엄'과 '예외상태'의 국가를 보면서 그는 북한 문제의 본질을 우리 사회의 내재적 문제로 삼는다. 뒤이은 «성실한 실성»(2010)에서는 이명박 정부의 신자유주의와 토목의 환경 폭력 안에서 '성실했던' 이들이 '실성'하는 장면들을 채집했다. 북의 또 다른 거울 이미지다. 그는 끊임없는 종북 좌파 논쟁, 기층민을 향한 공권력의 폭력과 '비상사태'가 군부의 총검이 제거된 현실에서도 여전히 우리 사회를 유지하며 변형된 채 작동한다고 본다.

«비상국가»와 «성실한 실성»에서 그는 과도한 폭력이 발휘되는 순간에도 헛웃음을 유발하는 권력 오작동의 순간들을 여기저기 포착해 배치한다. 강정마을에서 전경들의 제각기 코믹한 표정과 나무 뒤 가려진 선임의 음침한 모습, 대추리 진압 경찰의 우스꽝스러운 장면, 사진기의 셔터를 눌러대는 '성실한' 사진기자들의 상기된 얼굴들, 평양 주체탑과 시가지에서 셔터를 눌러대는 관광객들의 모습에서 그는 남북한이 공히 체제 오작동하는 순간들을 극적으로 선사한다.

«망각기계»(2012) 전시에서는 기억을 억압하는 '비상국가'의 모습, 역사를 어떻게 기억할 것인가에 대한 물음, 망각되는 역사와 오늘날 현실의 연계 상황 등에 생각거리를 던지고 있다. 물론 노순택은 여전히 어떤 답이나 행동을 요구하거나 강요하지 않는다. 훼손되어 망각의 저편으로 흘러가는 5월의 영정사진들은 역사 속 광주를 기억하라는 정언명령보다 지금 현재 비상국가의 폭력에 속절없이 스러지는 민초들의 모습과 자꾸 포개진다. 그는 광주 망월동 묘역에 안치됐던 희생자들의 훼손된 영정사진을 기록하는 작업을 계기로 화순 운주사로

‹조류도감›, 활성화피그먼트 프린트, 100×140cm, 2008.

‹강정강점›, 활성화피그먼트 프린트, 100×140cm, 2012.

노순택

내려가기도 했다. 운주사는 광주항쟁 이후 유가족들이 먹먹한 마음을 달래러 가는 중요한 종교 공간이다. 게다가 그곳에서는 잘리고 뜯겨 나가 훼손된 천불천탑을 관찰할 수 있다 하니, 마치 광주 희생자들의 모습과 똑 닮은 듯 상징적인 장소성까지 지녔다. 노순택은 그곳 양지바른 풀숲에 술을 자셨는지 웅크리고 누워 있는 한 노인을 사진에 담았다. 노순택은 그에게서 미륵불의 모습을 마주한다.

노순택은 사진의 정치적 재현에서 한 발짝 물러나는 대신 우리에게 풀어야 할 숙제와 질문을 끊임없이 던진다. '사진의 털'로 보여주지 못하는 단서는 그의 복잡한 심경을 글로 옮기는 방식으로 이어진다. 그에게 사진과 글은 현실의 '몸통'을 분별하는 별개의 단서들인 셈이다. 2014년 세월호 참사 이후로 그는 더 바삐 움직이고 있다. 그는 사진가 30여 명과 함께 안산 단원고생 참사 1주기 기억 프로젝트 〈아이들의 방〉에 참여하고 있다. 250여 명 아이들의 풋풋했던 생의 흔적들을 역사적으로 기록하는 대규모 사진 작업인 셈이다. 세월호 참사는 그에게 비상국가의 과잉 현실이자 '얄웃한' 박근혜 레이돔의 탄생에 대한 단서를 줄 듯싶다. 그는 아이들의 일상을 기록하는 것으로부터 '털'들을 채집하기 시작한다. 많은 사진작가가 함께하는 공동 작업이지만 각자 오랜 시간과 공력을 투여해야 한다. 〈아이들의 방〉은 일상이 어떻게 무참히 파괴되고 무시될 수 있는지 우리가 어떻게 참사를 기억하고 기록할 수 있는지에 중요한 단서를 던진다. 하지만 이번에 던지는 그의 '털'과 단서들은 권력의 추한 몸통을 유추해 드러내거나 블랙코미디적 극적 효과를 내는 것과는 거리가 멀다. 대신에 그는 우리들 가슴 속 슬픔과 분노에 방아쇠를 당긴다.

　　　1장 벼랑 끝에 작업실을 짓다

예술은
담장을
짓지
않더라

나규환
흙을 빚고 철을 구부리고 나무를 깎으며 고민하는
조각가. 그는 '인간'이라는 진부한 말에 집착한다.
1년에 몇 날도 쉬지 않고 열심히 일해온 부모님과
동생의 삶은 왜 그렇게 고달픈지, 휴대폰 가게,
커피숍, 편의점, 통닭집은 왜 이렇게 많은지, 하천
둔치의 강물은 왜 항상 더러운지, 그리고 어떻게
삶을 즐기며 살아야 할지를 고민하며 살아간다.
btlz_u2@naver.com / naw.kr

나규환은 그 누구보다 건강한 청년이라는 인상을 내게 주는 조각가다. 그를 보고 있자면 쉽게 바뀌지 않는 현실과 열악한 예술 현장이 주는 스트레스가 말끔히 가시는 듯하다. 겉으로 풍기는 모습은 뭇 청년과 다를 바 없어 보이나, 그에게서는 살아온 삶의 무게에 비해 더 굳건하게 현실을 대면하려는 작가적 태도가 돋보인다. 그가 뿜어내는 강건함과 활력만큼이나 그의 조각들에는 현장과 현실에서 단련된 무게가 켜켜이 쌓여 있다.

순백의 권력과 블랙코미디

청년 조각가 나규환은 남들처럼 미술학원을 다니며 대학 입시를 준비했다. 그러나 경쟁은 그다지 체질이 아니었나 보다. 그래서 그는 덜 경쟁적이고 나름대로 희소성도 있다는 이유를 핑계 삼아 조소를 전공으로 홍익대학교에 진학했다. 실상 회화와 달리 조소가 지닌 질감이나 입체성이 주는 느낌에 그 스스로가 매료된 터였다. 하지만 대학 생활은 순탄치 못했다. 결국 그는 자의 반 타의 반으로 학교를 중도에 그만둔다. 그 자신은 적응력과 능력 부족 탓이라 고백한다. 학교에서 '자유'에 관한 과제를 제출하라 해도 고민을 끝내지 못하고 기한을 넘긴 적이 부지기수였다. 일찍부터 자발적으로 제도 교육의 장 바깥으로 튕겨져 나오면서 작업은 좀 더 현실에 닿은 예술이 되었고, 그의 삶은 더욱 치열해졌다.

　　다행히도 제도 교육을 대신해 그의 삶에 스승이 되어준 이는 이제 고인이 된 조각가 구본주였다. 2003년 포천에 살면서 우연히 처음 인연을 맺은 나규환과 구본주는 그해 9월 말까지 6개월간 거의 매일같이 함께했다. 안타깝게도 구 작가는 그해 불의의 교통사고로 짧은 생을

마감한다. 저세상으로 떠날 때 구본주의 나이가 서른일곱이었으니, 오늘을 사는 나규환은 이제 당시의 구본주와 거의 비슷한 연배가 되어 있다.

　삶 속 찰나의 시간이었지만 나규환은 스승과 함께하며 나눈 대화들을 마음으로 기억한다. 구본주는 어린 후배가 자신의 작품 경향이나 스타일을 따르지는 않았으면 했다. 구 작가가 바랐던 것은 작품의 창작 방법이나 기법보다는 관점이나 태도를 나규환과 공유하는 것이었다. 관점은 나누되 후배의 작업 방식을 구속하지 않으려는 배려였다. 세상의 생각들이 마음 한 켠에 단단히 자리 잡는 20대 청년기에 구 작가의 말 한마디 한마디는 마치 스펀지가 물을 흡수하듯 나규환의 마음에 흡입되어 크게 영향을 미쳤다. 너무나도 급히 저세상으로 떠나버린 구본주는 살아생전에 밝은 청년 나규환이 좋은 작가로 성장할 덕목을 고루 갖추고 있다고 줄곧 얘기하곤 했다.

　구본주의 사후에 많은 예술가들은 삼성화재가 그의 유족을 상대로 교통사고 배상금을 줄이기 위해 추악한 소송을 벌인 데 분노했는데, 나규환도 그중 한 명이었다. 그는 삼성화재 앞에서 1인 시위를 벌이고, 작업을 통해 현실의 부당함을 표현하고자 했다. ‹보험사의 횡포›(2005)라는 목판 작업에는 달리는 차에 치이는 구 작가의 모습이 새겨져 있다. 목판은 유령 같은 팔이 구 작가의 몸에서 그의 혼인 듯 돈인 듯한 무언가를 달리는 차 전면유리 바깥으로 빼내어 망으로 낚아채 가는 모습을 담고 있다. 또한 나규환의 대표적 작업 중 하나이기도 한 ‹삼위일체›(2012)에는 십자가에 성부, 성자, 성령 대신에 각각 삼성 이건희 회장, 이명박 전 대통령이 매달려 있고, 자본신용사회의 상징인 카드번호가 이를 가로지르고 있다. 이 작업은 한국 자본주의 현실의 삼위일체이자 권력의 실세가 누구인지, 그리고 우리를 규정하는 포악한 현실의 작동 방식이 무엇인지를 명쾌하게 보여준다. 관객은 재벌 회장과

국가 지도자를 조각한 순백의 조각상들이 자아내는 종교적 순교와
숭고함의 블랙코미디적 모습들을 마주하면서 실소를 터뜨린다. 유명을
달리한 구본주를 이 청년 조각가에게서 본다.

서글프지만 소박한, 투박하지만 튼실한

구본주와 함께했던 포천에서의 삶을 각별히 여기는 나규환은 이후
자신의 작업실도 같은 장소에서 꾸려가고 있다. 대개의 파견작가들처럼
그는 작업실 밖으로 나가 현실 개입의 현장이나 룰루랄라
예술인협동조합 일을 하면서 바쁘게 보내다가도 이내 포천 작업실로
돌아오면 두드리고 깎고 연마하고 붙이고 세우는 조각 작업에 집중했다.
그러기를 10여 년이 지났고, 이제 작업실 밖 나규환은 '예술행동가'로,
'현장예술가'로 불린다. 전진경, 전미영, 이윤엽과 함께, 부초 같은
비정규직 노동자들에 빗대어 '파견예술가'라 불리기도 한다. 다 옳다.
적어도 밖에서 비춰지는 작업의 영역에서는 그렇다 말할 수 있다.
하지만 현실에 개입하는 예술이라고만 규정하기에 조각가 나규환의
작업은 그리 간단하지 않다.
　　신진작가 지원을 받아 부산 민주공원에서 벌인 그의 첫 개인전
«인간»(2012~2013)은, 이전에는 만나보지 못한 나규환의 감성들을 함께
엿볼 수 있는 기회였다. 그의 작업 중심에는 현실 정치와 자본의 탐욕이
자아내는 민초들의 고통이 있지만 일상 삶을 영위하는 인간의 존재론적
질문이 작품에 끊임없이 투영되고 있다.
　　‹삶은 여행›(2012)은 한 권의 노트와 나무로 깎은 옷과 우산이
포개져 고정된 작품이다. 언젠가 두 발로 미친 듯 달리고 난 후, 그가
이 세상을 살아가는 데 필요한 최소한의 필수품에 대해 성찰하며 얻은

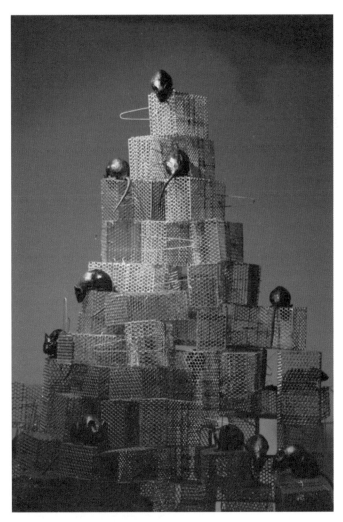

‹인간 모독›, 쥐망·폴리코트·가변설치, 2009.

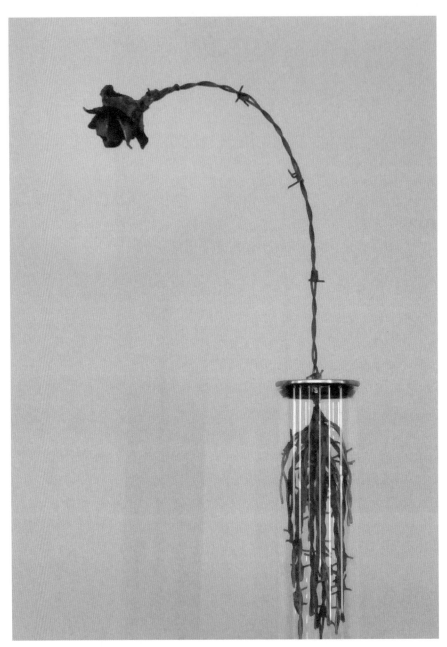

‹고개 숙여 더 아름다운 장미씨›, 철·철조망·유리병, 30×10×60cm, 2013.

오브제가 바로 이것들이다. ‹인간모독›(2009)은 작업실 안에 들어왔던 쥐를 보고 만든 가변설치 작업이다. 흘러들어온 쥐를 보면 한치 앞도 모르고 사는 인간의 삶과 꼭 닮았다. 그의 설치 작업에는 쥐덫으로 만든 거대한 피라미드 구조물 안 곳곳에 쥐들이 높낮이와 자세를 달리하며 자리 잡고 있다. 아슬아슬하게 언제고 덫에 갇힐 수 있음에도 쥐들은 수직계열화된 덫의 세상에서 세상모르고 찧고 까불며 놀고 있다. ‹유리창에 비친 산을 보고 날던 새›(2010)도 비슷한 정서를 표현한다. 한때 옳다고 믿었던 신념과 이념을 찾아 헤매던 인간들이 유리에 비친 신기루에 부딪혀 산산조각 나는 모습을 그는 가엾은 새에 빗댄다.

밀면 자동으로 머리가 까딱거리게 만든 닭 모양의 나무 오토마타 ‹꼬꼬닭›(2012)과 그것을 장난감 크기로 만든 아이들 놀이용 작품 ‹닭›(2011)에서도 그의 소소한 일상이 묻어난다. 언젠가 포천 작업실 동네를 지나다 마주친 닭과 그 깃털의 색감에 매료되어 딸에게 뭔가 놀이거리를 만들어주겠다는 일념으로 시작한 작업이라 한다. 한탄강 댐 건설로 수몰 지역이 된 삶을 기록으로 남기는 공공예술 프로젝트 ‘포천 도롱이집 이주 프로젝트’에 참여하며 만들었던 ‹달빛소나타›(2010) 오브제도 흥미롭다. 벽시계 속에는 주로 농민들이 쉬며 즐겼던 화투짝이며 윷, 농민신문, 노끈 등이 들어 있고, 그 아래에 구식 피아노가 자리 잡고 있다. 농한기 소박한 농민들의 놀이 문화에 빙그레 웃음이 절로 난다. ‹고개 숙여 더 아름다운 장미씨›(2013)는 그의 작업실 담벼락에 피어난 고개 숙인 장미꽃의 겸손한 아름다움의 덕을 칭송하기 위해 만들었다. 사실상 흑백색의 철조망으로 줄기와 뿌리를 이어 붙이고 단단한 철로 장미의 잎을 표현하면서, 오히려 고개 숙인 꽃의 아름다움보다는 생명의 강인함이 크게 돋보이는 효과를 얻었다. 그가 가장 아끼는 작품 중 하나인 ‹부부›(2010) 또한 일상의 행복이 묻어나는 작업이다. 이는 나무로 정성스레 깎은, 투박하지만 튼실해 보이는 한

쌍의 밥그릇과 국자가 얹힌 작품이다. 그냥 보면 나무 그릇에 국자가 얹힌 듯 보이나 잘 보면 원앙새 한 쌍을 묘사한 태가 난다. 넉넉하지 않지만 소박하고 예쁘게 시작하는 신혼부부를 위해 기획한 작업이리라.

이 모두는 조각가 나규환이 일상의 삶에서 느낀 바를 소소하게 꾸린 작업들이다. 나는 오히려 이 작업들에서 바깥에 알려지지 않은 조각가 나규환의 따뜻한 감성을 확인한다. 마찬가지로 이런 작가의 감수성이 현장에 대한 고민을 세상에 내보일 때에도 정치성의 과잉으로 치닫지 않게 해주었던 요인이 아니었을까.

응축의 미학

나규환은 자신의 작업들 가운데 ‹부부›만큼 아끼는 작업으로 ‹대추리, 더 나은 보상을 바라는 것이 아닙니다›(2006)를 꼽는다. 이 작품은 평택 대추리 싸움 때 만들어졌다. 작품 내용은 모판을 잡고 있는 목각의 포개진 양손이다. 모를 심다 바로 나온 듯한 진흙 묻은 양손에 거친 주름이 여러 겹 패어 있다. 손은 너무도 겸손하고 우직해 보여 무엇에 저항하거나 술수를 부리는 일과는 전혀 무관해 보인다. 희생을 강요받는 손이자 여기저기 다친, 가진 것 없는 농투성이의 맨손이다. 르포 사진가 정택용이 왜 그렇게 사람들의 손에 집착하는지가 궁금했는데, 조각가 나규환의 손 작업을 보니 이제야 좀 감이 잡힌다.

대한민국에서 천대받으며 기층을 구성하는 서민들, 그리고 비정규직과 일용직의 삶에 대한 그의 관심 또한 흥미롭다. ‹당신이 쓰다 버린 냉장고 아래 살아 있습니다›(2010)는 건설 현장에서 인부로 일하는 후배가 등에 냉장고를 이고 서 있는 모습을 보고서 만든 작품이다. 문짝조차 없고 돈이 될 만한 철 조각은 다 뜯겨 나가 형체만 간신히 남은

냉장고 껍데기를 뒤집어 쓴 청년 일용직 노동자의 모습은 "아프니까 청춘"이라 한 교수의 책에 침을 뱉고 싶게 한다. ‹고시원 새벽 밥상 앞에서›(2009)는 하류 인생들의 밥상을 들여다본다. 싸구려 플라스틱 반찬 용기들 안은 휑하니 비었다. 그나마 용기 하나에는 부패한 듯 보이는 두 개의 목각 고추만이 덩그러니 담겨 있다. 이들 용기를 고정하는 바닥은 거울면이다. 싸구려 용기들 사이로 거울에 투영된 관객 자신의 모습을 발견하는 재미가 있다. ‹퀵서비스맨›(2011)은 다소 코믹하다. '독수리 5형제'가 썼을 법한 헬멧을 쓴 퀵서비스맨이 휴대폰을 확인하는 모습의 목각이다. 팔 사이로 낀 의뢰받은 소포에다 꽉 맞는 조끼와 제복이 우스꽝스럽다. 게다가 오브제도 아이들이 갖고 놀 만한 피규어 사이즈다. 자본주의 유통 시장에서 끊임없이 속도전에 동원되는 일회용 노동자들의 모습과 꼭 닮아 있다.

　　‹사는 것이 아니라 사는 곳입니다›(2010)란 가변설치도 주목해볼 만하다. 이는 종로 피카디리 뒷골목 쪽방촌을 답사하고 만든 설치 작업이다. 작품 제목은 SH공사의 건설 현장 외벽을 장식하는 구호에서 따왔다. 건설사 광고 의도야 어쨌건, '사는 것'(존재 방식)보다 '사는 곳'(시멘트 더미)을 더 쳐주는 현실이 우스꽝스럽다. 어쨌거나 '사는 곳'은 시멘트 더미일지언정 서민들에겐 마지막 쉼터로 여겨진다. 나규환은 쪽방촌을 묘사하기 위해 회색 벽돌로 둘러 세운 0.5평의 삭막한 공간을 만들어냈다. 이조차도 안과 밖이 역전된 채 존재한다. 외벽에 전원 플러그와 옷이 걸려 있고 세탁기가 자리한다. 살림살이를 외벽에 내걸어두는 쪽방촌의 모습에서 착안한 것이다. 안에는 길거리 벽 광고가 찍혀 있고, 천정 없는 집 위 여기저기로 전기선이 엉켜 있다. 집 안 벽에 커다란 십자가가 걸려 있고, 그 아래 텔레비전에 ‹개그콘서트› 영상이 흐른다. 하루 종일 힘든 일과를 마친 서민들은 좁은 시멘트 공간 속으로 기어 들어가 가벼운 쇼 프로에 만족하고 종교에 안위하며 현실의

고통스러운 삶으로부터 방벽이 되어줄 그 시멘트 쪽방에서 마음의 평온을 찾는다.

〈부족한 사람들〉(2008)은 가진 자와 못 가진 자의 경계가 무엇인가를 되묻는 작품이다. 서로 등을 대고 누운 두 사람의 형상을 나무로 섬세하게 깎아 붙여 만들었다. 하나는 이불을 움켜쥐고 있고 다른 이는 추위로 웅크린 채 누워 있다. 이불을 뒤집어 쓴 채 누워 있는 목각 인형이 재화를 움켜쥐고 있는 자 혹은 가진 자로 보이지만, 들여다보면 그도 탐욕에 예속된 노예라, 벗고 굶주린 자와 그리 달리 보이지 않는다. 최근 광화문 세월호 유가족 농성장 앞에 설치됐던 〈아버지의 눈물〉(2015)은 참사로 자녀를 잃고 넋 놓아 슬퍼하는 아버지의 모습을 형상화했다. 흙으로 빚은 작업으로 언뜻 보면 사각의 문과 같은 형상인데, 자세히 보면 두 팔로 땅을 움켜쥐고 눈물 흘리는 아버지의 모습이 미친 듯 휘몰아치는 초록 바닷물의 울렁거림과 뒤섞여 있다.

나규환은 현실에 대한 정치적 개입이란 이렇듯 밑바닥의 고독하고 소외되고 슬픔에 잠긴 일상 주체의 모습들로부터 시작된다는 명제를 있는 그대로 조각 속에 응축해 보여준다. 사회적 의미를 갖는 작업을 한다는 것은 곧 낮은 곳을 관찰하고 그 안에서 공감하는 일부터 시작한다는 뜻임을 그는 어린 나이에 이미 간파하고 있었다. 그는 조각을 시 쓰듯 하려 한다. 여러 개념들을 늘어놓는 방식이 아니라 하나의 조각물 속에 개념을 응축하고 압축해 담아내는 방식이다. 여러 소재와 장르를 넘나들며 다양한 형식주의 실험을 하면서도, 현실을 통찰해 한곳에 집중하는 응축의 미학이 그의 지향이다.

일상과 정치, 작업실 안과 밖

조각가 나규환, 하면 사람들은 용산 망루에 올라선 철거민의 모습을 형상화한 ‹끝›(2009)과 같은 강렬한 작품들을 더 익숙하게 떠올릴지 모른다. 양철로 만든 비옷을 입고 한쪽 주먹을 쥐고 서서 굳게 입을 다문 철거민의 모습에서 우리는 물러설 곳 없는 비장한 삶을 확인한다. 오브제 ‹철거민을 풀어줘요›(2010)는 구속된 철거민들의 부당 재판 소식에 항의하는 1인 시위 퍼포먼스용으로 만들어졌다. 그는 민초들의 상징이던 패랭이모 장식처럼 생긴 판사봉을 머리에 쓰고 시위를 벌였다. 판사봉을 가까이 들여다보면 일용노동자가 쓰는 망치의 모습을 띠고 있다. 약자의 법이 되어야 할 판사봉이 도리어 약자에게 비수가 되는 현실을 조롱하는 것이다.

　　시커먼 바위로 누명을 상징한 오브제에 짓눌려 한쪽 발가락만 삐져나와 질식사할 것 같은 ‹누명을 쓴 사람›(2010)은 또 한 번 공권력에 포획되어 형상조차 사라진 힘없는 이의 모습이다. 본을 뜬 노동자의 모습에 페트병으로 만든 비옷을 입힌 ‹마른하늘의 물벼락›(2012)은 누구도 사회적으로 책임지지 않고 출구조차 없는 비통한 현실을 대면한 대한문 앞 쌍용자동차 해고 노동자들의 먹먹한 모습을 그리고 있다. «인간»이라는 개인전을 통해 보여준 나규환의 작업 주제는 이렇듯 소소한 일상 삶에서부터 고통받는 민초들과 곡예가 펼쳐지듯 위태로운 정치 현실의 장까지 이어져 있다. 게다가 그는 즉흥성, 순발력, 긴장감을 요하는 현장 ‘파견’예술의 오랜 경험을 작업실로 다시 가져와 고도의 집중력을 통해 조각에 각인하는 방법도 잘 알고 있다. 일상과 정치, 작업실 밖과 안을 구분하면서도 나규환은 경계를 넘나들면서 구상조각가의 길을 강건하게 걷고 있다.

어느 조각가 부부의 죽음과 삶

구본주와 전미영
한 명은 조각가, 다른 한 명은 사진도 찍는 조각가.
1967년생 양과 1968년생 원숭이가 스물두
살, 스물세 살에 만나 양은 서른일곱 살이 되는
2003년 가을에 먼저 세상을 떠났고, 원숭이는
그가 남겨준 최고의 작품인 '세모(世謀)',
'내모(來謀)'와 함께 지금 여기를 살며 삶을
조각하고 있다.
gusemo@naver.com

2013년에 방영된 <주군의 태양>이란 드라마가 있었다. 스타 배우들의 러브라인을 그린 하이틴 취향의 흔한 드라마지만 나름대로 재미 요소가 있었다. 극 중에서 태양(공효진 분)은 남들과 달리 귀신을 볼 수 있으며 주군(소지섭 분)은 태양에게서 귀신을 쫓아주는 신령한 기운을 가졌다. 태양은 중생의 곁을 떠도는 영들의 문제를 해결해주고, 주군은 태양의 곁을 맴도는 영혼들을 떼어내 그녀가 평온을 찾게 해준다.

10여 년 전 서른일곱의 나이에 안타깝게도 교통사고로 작고한 조각가 구본주와, 삶을 조각하며 열심히 살아가는 전미영의 모습이 문득 이 드라마 주인공들과 포개진다. 사별했으나 함께하면서 서로를 어루만지며 치열하게 삶을 사는 이들 작가 부부의 모습이 현실에 펼쳐진 멜로로 보이는 까닭이다.

사회미학적 전형을 찾아서

조각가 구본주의 아내 조각가 전미영은 정말 바쁘다. 그의 공식 직함은 한국민족예술단체총연합 사무총장이다. 2013년 3월에 설립된 '룰루랄라 예술협동조합'의 이사장직을 맡은 후에는 더 바빠졌다. 그는 작가 조합의 형식을 빌려 작품의 대안적인 생산과 유통 방식을 만들면서, 왜곡된 예술 시장에 작지만 힘 있는 균열을 내려 한다. 구본주 작가의 10주기이기도 했던 그해에는 지인들의 도움을 받아 성곡미술관에서 추모전을 알차게 꾸렸다. 그의 예술혼을 기리는 '구본주 예술상'은 이제 5회에 이르렀다. 이 책에도 소개되는 리슨투더시티의 박은선과 목판화가 이윤엽이 이 예술상의 영광스러운 수상자들이기도 하다. 조각가로서 전미영은 한국사회의 주요한 질곡의 현장들에서 파견예술을 펼쳐오고 있다.

전미영은 구본주처럼 대학시절 조소를 전공했고, 조각 외에도
사진과 판화를 함께 공부했다. 그리고 대학 동아리 활동에서 '이념
서적'을 읽기 시작했다고 한다. 그러고는 구토증을 심하게 겪고서야
한국사회에 대한 대자적 인식에 이르렀다고 하니, 비슷한 상황에서
머릿속으로 빛이 뚫고 지나가는 경험을 했던 나와는 사뭇 다르다.
그녀만의 대오각성 방식일까. 전두환이 활개 치던 시절에 대학을 다녔던
전미영은 나와 비슷한 사회적인 세대 경험을 공유했을 것이다. 그녀의
젊은 시절을 떠올려본다. 그때부터 그녀는 여느 상식 있는 미술학도와
마찬가지로 비판적 리얼리즘에 심취했다고 한다. 사회미학적 이상향,
즉 '전형'(prototype)을 찾아 헤매던 이 풋풋한 소녀는 1989년 어느 날
'그림마당 민'에 모인 조소과 학생 여럿 틈에서 구본주를 만났다.

민중미술이 상승세를 구가하던 1980년대를 떠올려보자. 조소를
전공했던 전미영과 구본주는 둘 다 한창 집단 예술 혹은 공동 예술
창작의 힘과 에너지에 주목하던 세대다. 그녀는 당시 중국 문화혁명기에
집단 창작 예술로 기획된 조각 군상 ‹수조원(收租院)›의 장엄한 미학적
스타일에 신선한 충격을 받았다. 그때부터 전미영은 민중예술 진영에서
목판화나 걸개그림은 흔하게 보이는데 왜 조각에서는 민중의 힘이
넘치는 작품을 구현할 수 없는지 고민에 빠졌다. 남자로서 별 매력이
없었다던 구본주가 그녀에게 감동을 선사할 기회가 온 참이다. 구본주의
작업 ‹파업›(1990)은 전미영에게 한국적 전형이 가능함을, 그리고
구본주가 그의 오랜 동지가 될 상대임을 알리는 신호였다.

실제로 그랬다. 작가 구본주는 ‹파업›에서 테라코타 작업을 통해
파업 현장의 다양한 인물 군상을 작지만 생동감 있게 보여주었다. 다른
재료는 몰라도 진흙만큼은 마음껏 만질 수 있었던 청년 미술학도의
변변찮은 주머니 사정이 진하게 느껴진다. 분노하는 아버지와 말리는
가족들, 노동자를 회유하는 노무관리자, 노동자들의 대책 회의 모습,

투쟁의 깃발을 들고 진군하는 노학연대의 노동자와 학생들, 그 옆에서 어딘가로 전화하며 지휘하는 백골단과 전투경찰의 모습이 하나하나 테라코타 소품들로 형상화되어 있다. 20~30년이 흐른 오늘날에도 폭력과 업압이 난무한 현장에서 ‹파업›은 여전히 호소력을 지닌다. 청년 조각가 구본주는 그렇게 이미 대학 시절부터 탁월하게 자기만의 사회미학적 전형을 만들어냈다.

샐러리맨이라는 새로운 전형

조각가 부부는 줄곧 가난했다. 1992년 졸업 후 전업 작가의 길을 걷기로 작정한 구본주는 고향인 포천에 우사로 허가받은 허름한 곳에서 어렵사리 작업장을 꾸몄다. 작업장을 만드는 중 그가 널브러진 각목과 합판을 이어 붙여 만든 것이 ‹1992년 겨울›(1992)이라는 작품이다. 이들은 당시 전업 작가로 나서면서 염려하는 가족들을 어떻게든 안심시키고 싶었다. 그래서 1993년 MBC 구상조각대전에 두 개의 작품을 내놓아 대상과 입선의 결과를 얻는다. 대상을 받아 주변의 걱정을 잠재웠던 구본주의 작업이 바로 ‹배대리의 여백›(1993)이다.

 ‹배대리의 여백›은 조각가 구본주를 제도 예술권에서도 검증받게 하는 계기가 되었고, 그의 향후 작품 구상과 관련해 여러 상징적 의미를 가지게 되었다. 구본주의 작업은 구상 조각에 충실했다. 초기 작업의 주요 테마는 민중미술에 충실하게 노동자·농민이라는 전형을 자기만의 방식으로 형상화하는 것이었다. 그러다가 1990년대 초부터 '배대리'로 상징되는 새로운 전형에 주목한다. 즉 1980년대 말 민주화 체제 이후를 경험하면서 '넥타이 부대'로 계급투쟁의 전선이 이동하는 것을 본 구본주는 전형에 대해 변화된 해석이 필요하다고 느끼게

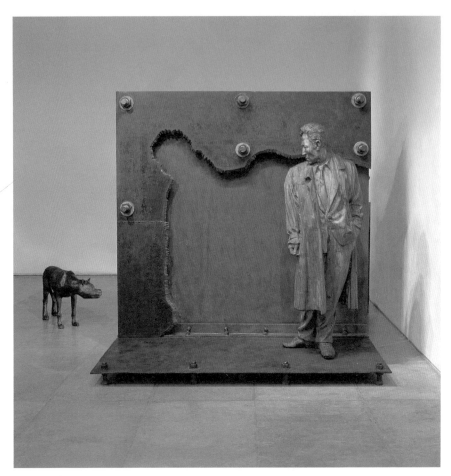

구본주, ‹배대리의 여백›, 나무·철, 200×100×200cm, 1993.

　　　　　　　1장 벼랑 끝에 작업실을 짓다

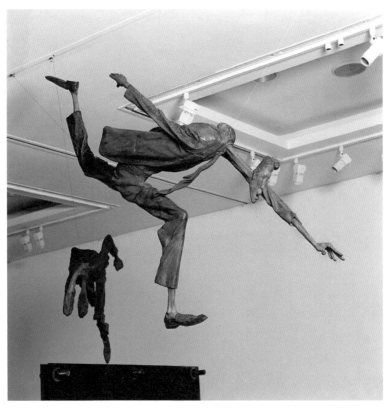

구본주, ‹미스터 리›, 나무, 200×500×180cm(×2), 1995.

　　　　　　구본주와 전미영

된 것이다. 이에 관념적 공산주의의 이상향이었던 소비에트 체제의 종말까지 겹치면서, 1990년대 중반 이후 그의 작품 경향은 샐러리맨의 애환과 삶의 조건을 해학적으로 표현하는 방향으로 급격하게 선회한다. ‹이대리의 백일몽›(1995)과 ‹미스터 리›(1995) 같은 그의 후기작은 초기와 달리 특정 신체를 변형하고 과장해 새로운 전형 이미지들의 해학적 요소를 집약하는 형태로 바뀌었다.

구본주는 살얼음판 위에서 달려야만 아슬아슬한 삶을 연명할 수 있는 우스꽝스러울 정도로 기괴한 한국사회 샐러리맨들의 모습을 극적으로 형상화했다. IMF 금융위기 이후의 샐러리맨들은 ‘숙연’이나 ‘숭고’와는 전혀 무관해 보이며, 애처롭고 ‘찌질’하기까지 하다. ‹생존의 그늘›(1997)이 쪼그라든 머리를 조아리며 예스맨으로 살아가는 샐러리맨의 모습을 보여준다면, ‹위기의식›(2000), ‹아빠의 청춘›(2000)은 신자유주의의 구조적 금융위기로 자아분열과 극한 상황에 이른 아버지들의 모습을 잘 벼려내고 있다.

결혼 후 3년쯤 지난 2000년에 두 부부는 새 생명을 얻는다. 이쯤에 이르면 구본주의 작업들은 좀 더 해학성을 살리면서 주제의 폭을 늘린다. ‹선데이서울›(2002), ‹깨소금›(2002), ‹별이되다›(2003), ‹부부›(2003) 등은 새로운 일상과 심경의 변화를 반영한다. 새 생명을 얻고 살림이 안정되면서 구본주는 더욱 바쁜 시절을 보냈다. 허나 어떤 작업 속에서든 ‘샐러리맨’으로 상징되는 전형의 문제를 다루려 애썼다. 게다가 구본주는 작품에 대한 애착이 커서 작품 대다수를 팔지 않고 지킬 정도로 고집스러웠다. 돈이 생기면 기계 공구를 사서 혼자서 육중한 오브제를 다룰 수 있는 시스템을 구축했다. 그러다 그는 예고 없이 생사를 달리했다. 그의 ‘죽임’은 뉴스를 통해 전해졌다. 전미영은 남편의 교통사고 사망을 무직자의 ‘무단횡단 자살’로 몰아가는 거대 보험회사의 횡포와 싸우면서 망연자실할 틈도 없었다. 오히려 그 와중에 그녀는 더욱 단단해졌다.

죽고 함께 살다

전미영은 구본주 사후에 본격적으로 현장에 대한 관심을 표명해왔다.
그녀에게 '파견'과 '현장'은 중요한 키워드가 되었다. 그녀는 사회적
질곡 속 파열된 현장에서 보이는 어떤 것이든 작업의 일부로 삼아왔다.
가서 머물고 참여하고 진행하고 마무리하는 순간까지 그녀는 행위들
모두가 작업의 일부라 여긴다. 즉시성을 띠는 현장 파견예술 작업만큼,
여러 사람들이 찾아오도록 이끄는 전시도 그녀에게 여전히 중요한
플랫폼이다. 전미영의 룰루랄라 예술협동조합 사업의 주요 내용이 조합
작가들과 관객이 함께 연합해 구성하는 실험적 전시 기획인 것도 이와
비슷한 맥락에서다. 구본주가 살아 있다면 함께했을 일들을 그녀 혼자
하려니 이렇듯 일이 많다.

　　1960년대 말에 이탈리아에서 시작된 미술운동 '아르테 포베라'(arte
povera)를 글자 그대로 풀자면 '가난한 미술'이라는 뜻이다. 전미영은
자신이 영향을 받고 실천의 지향점으로 삼고 있는 모델로 이 미술운동을
꼽는다. 자연, 여성성, 약자에 대한 미술적 가치를 탐구해온 그녀는
사소한 것의 물성에 관심을 두고 이야기를 사회적으로 구성한다. 용산
참사 현장에서 «끝나지 않은 전시» 기획에 참여한 것도 그녀에겐
이와 같은 사회적 실천의 일환이었다. 용산 4구역 재개발지구에서
자신의 이름을 드러내지 않으면서도 공통의 가치를 위해 함께했던
파견예술가들과의 공동 작업, 그 속에서 공사장 담벼락에 수행한 스텐실
작업, 그리고 재개발 지역 쓰레기들과 자질구레한 물건들을 긁어모아
재구성한 «용산포차－아빠의 청춘» 전시 등은 모두 아르떼 포베라의
전통에 충실하다.

　　전미영에게 구본주는 유명을 달리한 기억 속 남편이라기보다는
여전히 삶의 일부다. 전미영 스스로 자신의 생애주기를 구본주 작가의

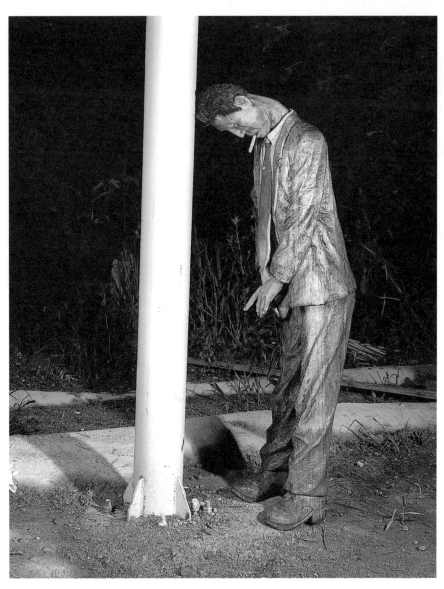

전미영, ‹아빠의 청춘 II›, 나무에 채색, 187×50×70cm, 2002.

　　　　　1장 벼랑 끝에 작업실을 짓다

작고 이전과 이후로 나눌 정도로, 그녀에게 구본주는 생의 배경과 같은 산으로 남아 있다. 그녀는 이제 구본주의 기억을 담아 새롭게 '삶을 조각하는' 일에 몰두한다. 이것이 그녀에게는 구본주와 조각가로 함께 죽고 다시 함께 살아가는 일이다.

콜라주
미학
프로젝트

배인석
'글 쓰고 일하고 놀고 술 처묵고 씨부리기도
하는 화가'로 스스로를 소개한다. 1968년
전남 강진에서 태어나 부산 동아대학교와 같은
대학원에서 그림을 공부했고, 《나를 둘러싼 3가지
상념들》 《학생대백과사전》 《제 값에 팝니다》 등
여섯 차례 개인전을 열었다. 저서로 『신속한 파괴,
우울한 창작』이 있다.
kkarak2004@naver.com /
blog.naver.com/kkarak2004

시인 송경동은 사회적 파업과 연대의 상징이 된 '희망버스'를 기획했다는
이유로 2011년 겨울에 유치장 신세를 져야 했다. 철창 생활 와중에
그의 산문집『꿈꾸는 자 잡혀간다』(실천문학사, 2011)가 출간되었다.
출간 직후 즈음 나는 한 문화활동가에게서 송 시인을 위한 사식 모금의
일환으로 이 책을 강매당한 후 한창 읽고 있었는데, 책 속 한가운데 박힌
노순택 작가의 사진 한 컷이 인상적이었다. 흑백 사진에 담긴 장소는
평택 대추리, 소위 군경 합동작전인 '여명의 황새울'이란 공권력의
무력 침탈을 목전에 두고 대부분이 자리를 떠 텅 빈 곳이었다. 그곳에
지지리도 미련한 두 사람이 남아 하릴없이 담배를 물고 앉아 있다.
시가 쓰인 동네 담벼락 벽화를 뒤로하고 송 시인은 쪼그려 담뱃불을
붙이고 있고, 다른 한 이는 그 옆에 무릎을 꿇고 앉아 담배를 입에 문
채 힘없이 머리를 숙이고 있다. 파국을 앞두고도 아무것도 할 수 없는
순진한 우리네 모습이다. 송 시인의 책에서 난 그 머리 숙인 이가 화가
'배인석'이란 것을 처음 알았다.

　　작가 배인석을 나는 그렇게 사진으로 처음 마주했다. 배인석이 내게
보내준 삶의 자술서 같은 책『신속한 파괴, 우울한 창작』(인디, 2008)의
뒤표지에서 송 시인은 마치 대추리에서 찍은 그 사진처럼 파국을 앞둔
당시의 정황을 시로 읊고 있다. 송 시인의 「마지막 벽화를 그리며 – 3류
화가 배인석을 위한 시」의 한 대목을 소개한다.

　　우리 모두가 쫓겨 나와야 했을 때
　　그가 대추리의 기억을 남기자 했다
　　나는 사실 귀찮기도 했고 웬만하면 피하고 싶었다
　　수백 편의 벽화를 옮길 엄두도 나지 않았다

　　그때 그가 말했다

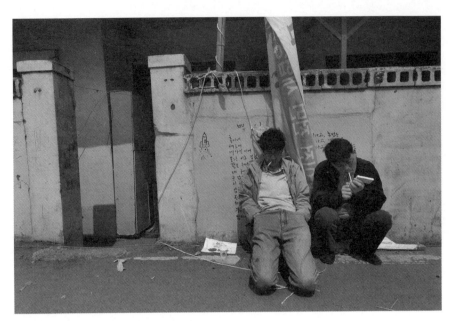

배인석(왼쪽)과 시인 송경동(오른쪽), 평택 대추리, 사진 노순택.

1장 벼랑 끝에 작업실을 짓다

기찻길 옆 공부방 아이들이 그린 벽화만이라도 남기자고
나는 울컥 눈물이 솟았다
"그래 그러자, 할게. 너를 위해서 하마."

기찻길 옆 공부방 아이들의 벽화를
기계톱으로 통째로 잘라 옮긴
대추리에서의 마지막 날 밤
그가 처음으로 울었다

문화예술의 조직운동가

배인석은 그렇게 대추리의 폭력 앞에서 아이들의 벽화를 지켜냈고,
공권력에 두들겨 맞으며 상처투성이가 되면서도 버텼다. 그는 전남
강진에서 태어나 여덟 살에 아버지를 따라 부산에 정착했다고 한다.
그림에 대한 애착이 이때부터라고 하니, 새롭고 낯선 환경에 적응하기
위해 그림을 그렸는지도 모른다. 그저 혼자서 주워듣고 배워 그리던
청소년기를 거쳐, 미술대학에서 제대로 된 미학 교육을 받으면서 그림의
기본을 익히는 재미를 얻었다고 한다. 아마추어 형태의 그림 그리기에
익숙해질 무렵, 좀 더 체계화된 미술의 문법이 존재함을 깨달았던
셈이다. 1980년대 말 군부 정치의 칼바람에 맞서 당시 다른 '운동권'
대학생들처럼 배인석은 대학에서 처음으로 예술 동아리를 조직했다.
사회운동을 지향하는 동아리에 흥미를 못 느낀 청년 배인석은 미술학과
선배들이 만들려다 포기했던 미술패를 만들었다. '까끄라기'라는
미술패가 그것인데, 예술미학의 민중 지향성을 실현하려는 겁 없던
청년기의 의식적 몸부림이었던 셈이다.

대학 내 예술운동을 조직한 경험이 미래의 그를 만든
자양분이 되었나 싶다. 배인석은 이후에도 줄곧 미술을 업으로
삼으면서 30대를 자신의 개인 창작과 더불어 문화예술 조직 사업에
헌신했다. 민족예술인총연합 부산지회 미디어기획위원장에다
민족미술인협회(민예총) 부산지회장을 맡아 지역 예술운동에서는 어느
누구보다 두터운 경험으로 다져진 조직가로 단련되었고, 현재는 민예총
사무총장직을 맡아 다양한 예술 활동을 조직하고 있다. 그럼에도 실제
내가 겪은 배인석은 오랜 예술 조직 활동의 연륜과 무관하게, 송경동의
시와 노순택의 사진에 비친 대로 '순수청년'의 모습이다.

　　배인석은 부산을 거점으로 서울에서 미술운동에 투신하며
문화예술인들을 묶는 조직가의 역할, 본연의 창작을 업으로 삼는
작가적 삶, 다른 작가들의 전시 큐레이팅 작업을 병행하며 종횡무진
바쁘게 살아간다. 부산 진보문화예술운동을 기록한 아카이브 자료집
발간 사업도, 문화체육관광부에서 전통시장 살리기의 일환으로 추진한
문전성시 프로젝트 '시장통 비엔날레'도 그의 손을 거쳤다. 부산 민예총
잡지인 《함께 가는 예술인》과 '배배소리'(배고픈 예술인의 배부른
소리)란 자매 팟캐스트 방송도 많은 부분 그의 아이디어에 기대어 있다.
지역 독자들이나 단체들은 이렇듯 잡지와 인터넷방송을 플랫폼 삼아
엄숙주의를 깨는 그의 형식 실험에 호응한다. 잡지 외형이 경박해졌다고
타박하는 점잖은 예술계 원로들의 잔소리는 한 귀로 흘려버리고,
배인석은 그저 제 갈 길을 간다.

발칙하게 창작하는 화가

배인석은 문화예술을 살리는 조직 운동가로서 미친 듯 일하고
가끔은 다른 작가들에 대해 미술 비평도 하고 때론 그들을 위한 작품
기획을 통해 좀 더 심미안을 익히거나 혹은 전시 공간 배치의 미학을
터득해왔다. 무엇보다 사회의 소외되고 억압받는 이들의 처소들,
대추리와 용산 철거 현장에 파견예술가로 합류하면서, 권력에 희생당한
이들의 원혼을 기리며 참여 작가로서의 미학적 관점을 표출하기도
했다. 그는 이들 모두를 가로지르며, '글 쓰고 일하고 놀고 술 처묵고
씨부리기도 하는 화가'로 살고 있다.

　　　작가 배인석의 작품 창작 방식은 민중미술의 기억들을 담으면서도
부단히 그로부터 탈출해 자신만의 리얼리즘 미학을 구축하려 하는
특성을 갖는다. 민중예술의 정치적 세례와 유산을 받았으나, 그의 작품은
그로부터 자유로운 감수성과 작가주의적 혹은 문화적 욕망을 적절히
유지한다. 오랫동안 민예총이란 조직의 수장이라는 지위를 맡아왔으니
그의 작품들이 타성에 젖어 케케묵은 상투성을 재생산하는 것이 아닌가
하는 우려 섞인 의구심이 들 수도 있다. 그러나 그가 다루는 주제의식이
직접적이어서 느껴지는 정치적 심각성이나 참여미술과의 정서적
연대와는 별개로 배인석의 작품에는 그만이 뿜어내는 재기발랄함과
해학이 짙다. 어찌 보면 오히려 1990년대 이후에 등장했던 신세대
스타일의 문화정치적 감수성이 살아 숨 쉬는 듯하다.

　　　‹나는 거짓말하는 사람이 아니다›(2009)라는 설치 작업은 이와
같은 재치와 해학이 녹아 있는 대표작 중 하나로 볼 수 있다. 남일당
철거민들과 경찰특공대의 죽음을 불렀던 용산 참사 책임자 김석기
전 서울지방경찰청장의 거짓말 등 권력자들의 입에 발린 거짓말과
수사, 극단적으로 위선적인 권력에 배인석은 작가로서 분노를 느꼈다.

그리고 그 자신도 작품을 통해 크게 한번 역사적 사기를 치고 싶어졌다. 먼저 김진숙 지도위원이 거의 1년을 머물렀던 전대미문의 85호 크레인 고공농성의 원조를 역사 속에서 찾아 나섰다. 거슬러 가다 보니 일제 때 평양 평원 고무공장 여성노동자 강주룡(1901~1932)을 발견했다. 강주룡은 임금 인하에 반대하며 평양 을밀대라는 정자 지붕에 올랐던 최초의 고공 농성자이자 최초의 여성 노동운동가였다. 이만하면 김진숙의 원조 격으로 강주룡의 상징성은 충분했다. 배인석은 당시 정황을 보여주는 가짜 전시물을 배치해 적절히 활용할 꾀를 냈다. 을밀대 현판과 강주룡의 옷가지, 머리카락, 고무신 등 유품을 중국을 오가는 이로부터 우연히 취득했다며 관객을 깜빡 속였다. 가짜 오브제들을 전시 아이템화한 것이다. 그러곤 《부경신문》이라는 존재하지도 않는 가상의 지면에 강주룡의 유품들을 얻게 된 경위를 밝히고, 일제하 '근대 노동운동사의 특별한 자료 가치를 지닌 소장품'을 지닌 작가로 자신을 선전하며, 이 모든 것이 마치 사실인 것처럼 온라인 공간에 유포했다. 나도 그땐 그가 강주룡의 유물을 취득했다고 굳게 믿었고 국사학자인 한홍구 선생도 배인석의 사기에 넘어갔으니, 그의 거짓 연출이 꽤나 성공했던 셈이다. 배 작가는 이 작업을 통해 경찰 간부 집단은 물론이요, 자신과 같은 작가들 또한 그리 믿을 족속이 못 된다는 것을 이야기하고 싶었다고 한다. 그는 아마도 권력과 공권력을 쥔 자들과 상징을 다루는 예술가들이 허구와 맺는 관계를 보여주려 했던 듯싶다. 어쨌든 권위와 권력의 허상을 해체하는 데 강주룡의 가상 유물은 크게 한몫했다.

‹나는 거짓말하는 사람이 아니다›, 2009.

배인석

김홍도와 정선의 화폭에 헬기를 띄운다면?

배인석의 작품들은 대체로 동양적인 마감에 더해 실천적인 미학적
감수성을 보여준다. 역동적인 캘리그라피(서체)를 새롭게 실험하거나
수묵화 작업에서 그런 면이 직접 나타난다. 민족적 감성과 정서를
표현하기 위해 동양적인 장르를 선택하는 동시에, 실천적인 태도로는
리얼리즘을 추구한다. 1980년대 미술운동 지형의 한복판에 서 있던
그에게 리얼리즘은 절대 피할 수 없는 시각과 입지이자 그의 존재
조건이기도 하다. 이와 같은 참여미학적 태도는 작품 전체를 관통하는
특징이자 힘이며, 그 태도는 자신만의 해학성으로 용해된다. 일단
배인석은 이미 구체화되고 만들어진 다양한 작품 형식들을 최대한
차용해 이를 자신의 작품에 이용하는 콜라주 미학에 충실하다. 그에게
기성 이미지 차용이나 '전유'(reappropriation)는 창작 시간을 절약하고
이미 있는 것에 대한 반복 작업을 최소화하는 데 유용하다. 물론 이를
통해 구성되는 콜라주는 해학과 풍자를 일으키는 기제로 적절히
활용된다.

배인석의 개인전 «퇴계(退溪)하여 평택을 생각한다»(2006)에서
그는 옛 그림 속으로 물러나 평택 대추리를 되새겨보자는 의도로 기존의
수묵화들을 가져다 작업했다. 조선시대 김홍도와 정선의 화폭에 오늘날
평택 대추리의 모습을 담는다면 어떨까? 그들의 수묵화 속 박연폭포
위로 경찰특공대 헬기를 띄우고 그 폭포수 아래 철조망으로 선비들의
출입을 막는다면? 평택의 공권력의 상징들을 수묵화에 합성해 패러디한
작품들은 바로 이것의 구현이다. 배인석은 혼돈을 일으키고 있는 것의
정체를 밝히기 위해 현재의 것을 뒤지고 탐사하는 방식보다는, 한걸음
뒤로 물러나거나 과거로 회귀해 우리의 풍속화나 자연 친화적인 산수의
세계와 생활상에 대비하고자 한다. 평택 대추리를 어지럽히며 유린하던

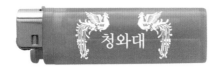 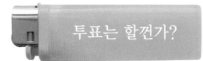

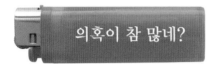

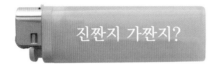 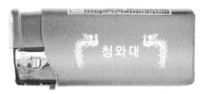

‹라이터 프로젝트 – 제 값에 드립니다›, 2012.

　　　　　　배인석

‹댓글›, 한지위에 먹, 20×30cm, 2013.

공권력이 수묵화에 담긴 조상들의 평정심과 함께 병치되거나 그 속에 들어앉음으로써, 그 둘의 관계가 더욱 낯설어지고 부자연스러워지는 효과를 얻는다. 배인석은 이로부터 혼돈을 일으키는 현대 공권력의 부적절한 본성을 자연스레 들춰내고자 했다.

배인석은 2012년 대선을 앞두고 투표를 독려하는 일명 〈청와대 라이터 프로젝트〉, 그리고 대선을 흙탕물로 만들었던 댓글 조작 사건을 드러내려 했던 〈댓글의 가치 – 댓글티 깡통〉(2013~2014) 프로젝트를 벌였다. 일회용 라이터에 색깔을 입히고, 청와대에서 제작한 것처럼 봉황 문양을 넣어 '청와대' 문구를 새겨 넣거나, '투표는 할껀가', '의혹이 참 많네?', '믿을 수가 있나?', '진짠지 가짠지' 등의 문구를 넣어 지나가는 행인들을 호객한다. 라이터에 새겨진 봉황 문양에 혹해서 관객들이 마치 이것을 청와대 공식 라이터로 오인하게 하거나, 투표나 정치적 사건에 연관된 짧은 문구들을 통해 현실을 둘러싼 신화와 거짓을 곱씹어보도록 독려할 심산이었다. 배인석이 벌였던 프로젝트의 전시 공간은 백색의 화랑이 아니라 길거리요, 라이터를 구입하는 이들이 관객인 셈이다. 그는 "청와대 라이터가 이러저러한 이유로 대중들의 생활 속에서 이야깃거리가 되어 주인을 바꿔 가며 밑바닥 서민에서부터 청와대의 운명을 좌지우지하게 만드는 미술 매체가 되는 것"을 의도했다고 한다. 안타깝게도 현실 정치는 그렇게 되지 않았다. 그래서 그는 후속 작업 〈댓글의 가치 – 댓글티 깡통〉을 기획해 댓글 티셔츠가 길거리로 풀리면서 댓글 공작의 더러운 공모가 하나둘 드러나길 원했다. 깡통이 열려 티셔츠의 댓글이 살아 회자되면 라이터가 담은 진실이 판명되지 않을까 하는 심정으로 말이다.

배인석은 2014년 인천에 이어 최근 성남에서 두 번째 〈저항예술제〉를 기획했다. 그의 기획은 일종의 예술행동에 동참하는 예술가들의 전국 단위 총궐기 예술행동 축제로 자리 잡고 있다.

‹저항예술제›는 80여 명에 이르는 참여 작가들의 전시, 강연, 퍼포먼스, 작가와의 대화 등이 어우러지는 참여예술의 장이다. 대추리 미군기지 이전, 용산 철거민 참사, 쌍용자동차 노동자 투쟁, 희망버스, 강정마을, 세월호 참사로 이어지면서 파견예술과 참여예술이 예술 지형 내 굵은 줄기를 긋고 있는 지금, 배인석은 이에 대한 이론화를 등한시하는 미술평론계의 지적 게으름을 질타한다. 새로운 현실에 참여하는 새로운 형식과 현장 실천의 경향성이 파악되는 요즘, 거의 무장해제되어 있는 예술행동의 이론화 작업이 복구되어야 함을 그는 내게 누차 강조했다. 그를 만나고 마음의 빚만 얻었다.

2장

눈먼
스펙터클의
도시에서

문화가 사업이 되자 문화 정책은 비즈니스 영역이 되었다. 생명과 환경이 '볼거리'가 되자 환경 정책은 토건사업이 되었다. 거리가 박제화되자 도시는 스펙터클의 테마 공원이 되었다. 전 국토가 굴삭기가 할퀴고 지나간 자리로 상처 나고 멍들고 시멘트와 콘크리트 더미 아래 생명과 역사가 감금되거나 유실되고 있다. 국토의 토건화와 박제화는 대국민 심리전으로 접어들면서 우리의 눈과 귀를 정체불명의 이상하고 과잉된 기표들로 가득 채운다. 오세훈 전 서울시장 시절에 도시 미관사업은 '디자인'과 '명품' 문화도시라는 신기루를 국민들에게 안겨줬다. 그리고 이명박 정부의 4대강 토건사업은 '그린' 혹은 '녹색'의 옷을 입고 친환경 이미지를 표방했지만 참담한 녹조와 자연 생태계 파괴만을 우리에게 선사하고 있다.

전국의 토건화와 도시 재개발의 논리가 '그린' 친환경과 '착한' 디자인으로 선전되면서 경제 신성장 동력이 얘기되고, 이로부터 고용 창출이라는 희한한 셈법이 나온다. 한술 더 떠 살기 좋은 문화 환경이 조성된다는 근거 없는 프로파간다가 피어오른다. 하지만 정부의 천문학적 지출과 공사 강행이 생명과 삶에 낸 생채기를 사회적으로 공론화하려는 대항 담론은 턱없이 약하고 부족하다. 보수 언론은 파괴된 생명들을 외면하거나 그들의 치부를 가리기 바쁘다. 생명의 강과 황토 위를 덧씌운 콘크리트와 철근은 치적으로 칭송되고 이를 걷어내려는 목소리는 미약하기만 하다.

토건국가와 토건자본의 4대강 사업은 MB정부의 임기 종료와 함께 소멸될 성질의 것이 아니었다. 토건사업의 파괴력은 질기고 깊었다. 이미 예견된 부작용이 여기저기서 곪아 터져 나오고 있다. 파헤친 자연에 덧씌운 시멘트로 산천이 멍들고 사라진 것은 물론이요 그 후폭풍이 전국적 녹조현상을 낳았고 대부분의 보가 부실 시공된 것으로 드러나면서 천문학적인 유지관리 비용이 소요되고 있다. 두고두고

후손에 부끄럽고 경망한 역사로 기록될 것이란 점에서 비통하다. 감사원조차 4대강 사업에 대해 "예산 낭비, 환경파괴 방치"라 평가했다. 초가산간 다 태우고 뒷북치는 꼴이다. 신음조차 못 내는 저 산하의 통곡과 그 속에서 공생하며 뿌리내린 수많은 이름 없는 촌민들의 절망은 여전히 묵살된 채 시멘트 더미에 봉합되었다.

2장에서는 토건 권력의 횡포에 대항해 미학적 실천을 이끄는 작가군을 소개한다. 먼저 리슨투더시티는 동시대 도시 재개발의 야만성 속에서 태동한 창작 그룹이다. 이 작가 그룹은 홍대 두리반과 명동 마리의 철거 현장, 동대문 디자인플라자 건설, 청계천 복개 공사 등에서 현장 게릴라 예술실천을 펼쳐왔다. 이들은 '서울 투어 프로젝트'를 기획해 도시 재개발과 도시 미관 정비사업의 후유증을 앓고 있는 현장을 관객과 함께 답사하고, 토건사업이 삶을 비참함으로 몰아넣는다는 문제의식을 공명하는 효과를 얻었다. 이명박 정부의 4대강 공사 강행으로 이들의 관심 반경 또한 대도시를 넘어 전 국토의 파괴 현장으로 확대되었고 지금도 생태계의 살아 있는 목소리를 전하는 작업을 꾸준히 수행하고 있다.

작가 그룹 옥인콜렉티브는 오세훈 전 서울시장의 한강르네상스 사업 계획에 따라 철거될 운명이던 인왕산 자락의 '옥인아파트'에서 탄생했다. 리슨투더시티와 마찬가지로 재개발 현장에서 형성된 작가 그룹이다. 옥인콜렉티브는 철거 지역 주민들과 함께 공연, 해프닝, 전시 기획, 지역 탐사를 벌이면서 애환이 쌓여 있는 그곳의 삶을 거주민들 스스로가 기억하도록 이끈다. 동시에 이들은 콘크리트로 대표되는 근대적 개발의 역사가 지닌 장소성을 새로운 방식으로 환기시킨다. 옥인아파트 철거 이후에 이들의 활동은 '정치적인 것'을 복원하는 방식에 대한 미학적 탐구를 주로 해왔다. 이들은 대단히 정치적으로 보이는 사안조차 시적이고 정서적인 감수성의 렌즈에 투과하려 한다.

김강·김윤환 작가 부부의 스쾃(점거) 예술행동은 사실상 노숙자나 도시빈민 스쾃에 이어 예술인으로서는 국내 최초다. 수년에 걸쳐 이뤄졌던 ‹오아시스 프로젝트›는 국고 비리와 파행으로 건축이 중단된 목동예술인회관에서 예술인들의 점거를 이끌었고, 자본과 권력에 저항하는 새로운 예술의 출현을 예고했다. 이들 듀오는 스쾃 예술행동을 통해 목동, 대학로, 홍대, 문래동, 콜트콜텍 부평공장 등 도시 속 여러 곳을 점유해 새로운 코뮌의 장소를 구축하기에 이르렀다. 김강과 김윤환은 감성의 결이 살아 숨 쉬고 소수의 목소리가 억눌리지 않고 예외가 존재하는 해방 공간들을 도시 곳곳에 만드는 데에서 스쾃의 도시정치학적 함의를 찾는다.

르포르타주 사진가 이상엽은 꽤 오랜 기간에 걸쳐 토건 개발로 황폐화되고 폭력으로 얼룩진 대한민국 국토를 답사해 사진에 담아왔다. 그의 르포 사진은 ‘땅’에 대한 기록이되, 아름다운 산하와 풍광보다는 토건으로 멍들고 분단으로 기괴해지고 개발로 상처 난 자연과 힘없는 이들의 모습들을 담아낸다. 그래서 그의 ‘땅’의 기록은 ‘변경’과 ‘변방’의 기록이기도 하다. 이상엽의 글쓰기와 사진은 에둘러 말하지 않는다. 그의 작업은 확실히 심각하고 비장하고 직접적이다. 그는 땅이 외치는 통곡의 기록과 함께 힘없는 이들이 벌이는 새로운 정치를, 그리고 국가 폭력과 신자유주의가 낳은 을씨년스런 풍경을 사진에 담으며 고독한 산책자의 길을 걷는다.

작가 홍보람은 토건과 개발이 낸 생채기에 민속지적(ethnographic) 방법으로 치유를 시도한다. 그는 ‘마음의 지도’라는 프로젝트를 통해 사람들의 소중한 장소 기억을 찾아내 그곳에 얽힌 추억을 서로 공유하는 작업을 수행한다. 도시 지역이나 제주 서귀포시 월평, 강정마을 등 지방에서 삶을 꾸리는 사람들이 특정 장소에 대한 기억을 공유함으로써 그들 사이에 추억과 감성의 연대감이 생성된다. 때로 누군가의 추억에는

폭력에 의해 피폐해진 일상 삶의 기억까지도 삽입된다. 그는 특정 장소에 얽힌 정서적 감응과 공감에 사회사적 경험이라는 필터를 끼워 넣는 실험을 감행하고 있다.

그 어느 때보다 예술의 참여적 성격을 실천하는 창작자들은 토건의 발흥과 파괴에 대해 미학적으로 개입하려 한다. 2장에서 소개되는 다섯 작가팀은 이성을 잃은 권력이 벌이는 개발주의에 대응하는 예술실천의 몇 가지 방법론을 우리에게 효과적으로 제시한다. 물론 이들이 구사하는 일련의 창작 작업은 도시 환경과 장소적 유대감을 강조하는 개념예술, 커뮤니티 아트, 스콰 예술행동 등으로 다양하고 유연하게 구현되고 있다. 이들 창작군은 도시 개발 정책의 폭력적 접근에 대한 대안적 사유를 개진할 뿐 아니라 생태주의적 급진 예술의 새로운 경향을 특징적으로 보여준다.

콘크리트를 해체하는 언더그라운드 예술

리슨투더시티
예술, 디자인, 도시, 건축 콜렉티브 그룹.
순수예술을 전공한 박은선, 시각디자인을
전공한 권아주, 정영훈, 영화를 만드는 김준호로
구성된 예술그룹. 2009년 결성되어 주로 도시의
기록되지 않는 역사들, 존재들을 가시화하며,
4대강 공사 이후 강에 대한 여러 조사와 작업을
해오고 있다. 가장 큰 관심사는 공통재가
신자유주의 패러다임에서 어떻게 사유화되는지
파악하고 이를 다시 공통의 소유로 만드는
일이다. 독립잡지 «어반드로잉스»를 발행하고
있으며 강과 생명에 관한 담론을 만드는 독립공간
'스페이스 모래'를 운영하고 있다.
parkeunseon@gmail.com /
listentothecity.org

생명에 물리적 폭력이 자행되는 현장에서 피어오르는 작은 외침과
울림을 전하는 예술행동 그룹 '리슨투더시티'가 참여예술계에 새로운
바람을 일으키고 있다. 이들을 만나려면 화랑보다 길거리의 시위
현장이나 내성천 강가로 가는 편이 더 빠르다. 이 그룹이 현장성 강한
예술행동을 보여줄 것이다. 그룹의 이름처럼 리슨투더시티는 주로
토건의 폭력이 자행되면서 생태도시가 내는 고통의 소리를 다른 이들과
함께 듣고 느끼길 원한다. 그렇다고 관객에게 강요하지는 않는다.
이들은 1980년대 민중미술가들에게 긍정적 오마주를 보내지만, 선배
예술가나 과거 실천운동 진영이 계몽적 태도를 가지고 관객을 대하고
예술을 일방적으로 전달했던 방식에 불편해한다. 그래서 기획부터
관객과 함께 느끼고 즐기고 사유하는 방식이 예술행동의 기본이 되어야
한다는 것이 이들의 강조점이다.

리슨투더시티는 역사적으로 2008년 촛불시위에 영향을 받고,
실천적으로는 2010년 철거농성장 '두리반'과 명동 '마리'의 점거투쟁을
경험하면서 성장했다. 두 철거 장소는 젊은 예술가들의 놀이와 투쟁이
함께 버무려지고 주체 욕망과 사회적 절규가 자연스럽게 혼재했던
곳이기도 하다. 정용택 감독이 다큐멘터리 ‹파티51›(2013)에서 그린
것처럼, 이 두 공간은 회기동 단편선, 밤섬해적단, 야마가타 트윅스터,
하헌진, 박다함 등 인디뮤지션들이 단결해 그들 자신의 사회 존재론적
질문을 물으면서 자가 성장한 곳이다. 또한 이 속에서 리슨투더시티
등 젊은 창작자를 중심으로 한 새로운 무정형의 예술행동도 함께
성장했다. 이들이 나누고 있는 '두리반' 정서는 1980년대 민중예술이나
참여예술의 전통과는 사뭇 다르게 아나키적이고 무정형적이고
자율적이다. 창작자들은 현장에서 놀면서 발랄하게 아래로부터의 창작
행위에 기대고 있다. 그러면서도 현실의 본질을 보는 데는 비판적이고
급진적이다.

리슨투더시티는 생태를 절멸시키는 4대강 토건사업에 오랫동안 대대적으로 개입하고 저항하는 퍼포먼스 운동을 펼쳤다. 디렉터 박은선을 비롯해 리슨투더시티가 집단 창작을 시작한 이유에는 진보 진영과 민중예술가들에 대한 비판적 성찰이 있었다. 용산 참사, 4대강, 쌍용자동차, 비정규직 문제 등 현실 사회 이슈들에 대한 진보 진영과 민중예술가들의 대응 능력과 유연성이 부족해 보였기 때문이다. 그래서 사회사적 사건 현장과 유연하게 접합 가능한 예술행동을 구상하게 됐고, 이렇게 리슨투더시티가 결성됐다. 리슨투더시티는 과거 민중예술뿐 아니라 현장 파견예술에 대해서도 관행적으로 대중을 수동적 관객의 자리에 머물게 하고 대상화했다며 비판한다. 리슨투더시티가 대중과 함께 토건 장소들에서 답사 기행을 벌이고 대중 페다고지 플랫폼으로서 전시와 세미나를 기획하고 공동 창작을 하며 수많은 도시문제 관련 퍼포먼스와 이벤트를 기획하는 것은 관객과의 사회적 접점을 찾는 다양한 시도로 보인다.

'디자인 쇼'를 까발리다

리슨투더시티는 도시의 생명과 역사의 목소리, 그리고 그 속에서 소외된 삶을 영위하는 상처받은 힘없는 노점상들과 건물 세입자들의 아우성을 듣고자 청계천에서 두리반과 명동 철거 현장에서 동대문 디자인플라자에서 게릴라 예술운동을 전개했다. ‹서울 투어 프로젝트›의 일환으로 ‹청계천 녹조투어›를 꾸준히 기획해온 리슨투더시티는 청계광장의 시작점인 클래스 올덴버그의 설치 작품 ‹스프링›(2006)에서 출발해 말 많던 광통교 석축, 수표교, 공구상 등을 살피면서 하류에 이르러 인공 하천의 수돗물 때문에 짙어지는 녹조 현상을 확인한다.

콘크리트 아래 무참히 수장된 생명과 역사 유적 위로 덧발린 청계 '서울 디자인'의 화려한 외양이 서서히 녹조로 곪아가는 모습으로 드러난다. 그래서 이 투어는 '대한민국 녹조성장, 신화가 숨 쉬는 청계천!'이란 부제를 달고 있다.

오세훈 시장 시절 '디자인 서울'이란 구호 아래 감행된 거리 '정화' 사업의 실체를 드러내는 것도 그들의 중요한 일이다. 청계천 복원의 제1 목표가 되어야 할 수표교의 문화재는 콘크리트 더미 아래로 묻혔다. 역사적 가치를 지닌 동대문운동장과 그 아래 조선 시대 최대 군사훈련 시설인 하도감 터는 동대문 디자인플라자 건설로 수표교와 같은 운명에 놓였다. 리슨투더시티는 토건의 불도저와 언론과 정치인들의 입바른 찬사로 도시의 외침을 뭉개는 개발 정책들에 시민들의 주의를 환기하려 했다.

〈자하 하디드보다 동대문 디자인파크 디자인 잘하기〉라는 기획도 과거 서울시가 78억 가까이 들여 돈 잔치를 벌였던 '디자인 올림픽'을 빗대어 도시의 살아 있는 고통의 목소리를 들려주는 '언더그라운드 디자인 올림픽'에 해당한다. 서울성곽을 복원한다는 명분으로 근대 유적인 동대문운동장을 허물고 하도감 터의 유적을 파묻고 디자인거리 조성 사업을 한다는 이유로 힘없는 노점상을 폭력적으로 철거하는 대신에 해외 스타 건축가 자하 하디드가 디자인한 동대문 디자인플라자라는 대형 조형물로 국격을 높이겠다는 서울시의 블랙코미디를 시민들에게 제대로 알리자는 의도로 기획된 것이었다. 서울시의 한 문화정책 토론회에서 디자인 평론가 최범이 꼬집은 것처럼, "디자인으로 '쇼'하는" 서울시 도시 정책의 허상을 리슨투더시티는 그들만의 생동감 있는 언더그라운드 전시 기획을 통해 과감히 까발리는 작업을 수행해낸 것이다.

‹서울투어›, 서울투어 장면 및 지도, 2010~.

리슨투더시티

유쾌함과 진지함의 문화정치

도시 개발에 대한 토건적 발상은 결국 국토 전체로 확대되면서 4대강 '막장' 개발에서 완성된다. 리슨투더시티가 수도 서울의 목소리에만 갇혀 있을 수 없는 이유이기도 하다. 그들은 도시 정책에 대한 개입을 넘어 4대강 사업의 현장으로 갔다. 2011년부터 내성천을 포함해 4대강 관련 전시를 30회 넘게 기획해온 이들은 전시 기획을 『내성천 생태도감』(2015)이란 책을 엮어내 4대강 개발로 사라져가는 내성천 자연의 모습을 담고 천혜의 자연 공유지를 지켜야 한다는 메세지를 전했다. 또한 이들은 지율 스님과 컨테이너박스를 개조해 '스페이스 모래'라는 한두 평 남짓한 공간의 전시관을 만들기도 했다. 이곳에서 사진가 노순택과 시인 신경림, 정용택 등을 묶어 «강은 가르지 않고, 막지 않는다»라는 시화전을 열기도 했다. 노순택의 카메라 렌즈를 통해 전해지는 내성천의 파괴되는 모습이 시인들이 전하는 강과 자연에 대한 예찬과 극적인 대조를 이루면서, 우리나라 토건 정책이 만들어낸 현실의 공백이 환기되었다. '스페이스 모래'는 단순히 고정된 전시장이기보다는 이동형의, 찾아가는 트랜스 공간이다. 어떤 때는 견지동 조계사 입구에, 어떤 때는 내성천이나 영주댐 토건 현장에 자리를 마련해 대중과 소통하거나 저항하는 방식을 취한다.

리슨투더시티의 디렉터 박은선은 서울 토박이로, 서른이 넘도록 서울 밖 하천과 강을 본 적이 없다고 한다. 국가의 4대강 토목사업이 그녀를 바깥의 풍광에 눈을 뜨게 했던 셈이다. 남한강과 북한강이 하나로 모여 형성된 청정지대이자 팔당 상수원 보호구역이었던 두물머리는 나라에서 내준 공유지로서 농민들이 오래전부터 유기농법을 통해 삶의 터전을 꾸리고 살던 곳이다. 그러나 4대강 개발의 시작과 더불어 밭농사는 불법으로 내몰렸고 개발은 합법으로 둔갑했다. 밭 대신

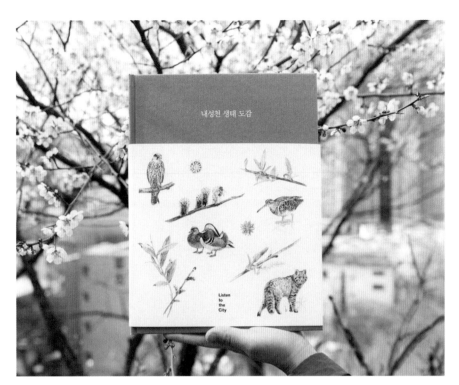

‹내성천 생태도감› 박은선, 리슨투더시티, 2015.

위락시설과 골프장, 자전거 도로가 들어서면서 깨끗한 물을 도시민에게 제공했던 수질 보호구역이 도리어 개발의 오염원이 될 판이었다. 이 과정을 목격한 박은선은 삭막한 도시의 젊은이들에게 아름다운 모래강 '내성천 투어'를 통해 막장의 토건 현장을 보여주고, 두물머리 농부들의 살아 있는 목소리를 전달하는 데 열의를 가지게 되었다. 그는 내성천 텐트학교를 운영하고 1박 2일의 여정으로 자연의 생명줄인 내성천 투어를 기획하는 등 지율 스님과 함께 낙동강 유역을 감시하는 데 힘을 쏟고 있다.

2012년 5월 삼성물산과 현대개발 등의 기업 후원으로 환경영화제가 화려하게 개최된 적이 있다. 환경단체들이 대거 참여해 기획한 영화제인데, 4대강 토건개발과 강정마을을 파괴한 주역들이 스폰서로 등장했다. 영화제에 참가한 일부 감독들은 그 사실을 몰랐고, 일부 환경단체들은 알고서도 이를 묵과했다. 박은선은 이에 항의하며 영화제 매표소 앞에서 1인 시위를 벌였다. 대기업 자본에 의한 토건사업과 그것에 면죄부를 주려는 예술가들과 환경단체에 보내는 항의와 경고의 메시지였다. 이 에피소드는 정작 환경파괴의 현장에 환경운동가가 부재한 현실을, 그리고 대기업 스폰서에 의해 환경운동이 쉽게 보수화될 수 있음을 보여준다.

프레카리아트들과 밥

리슨투더시티는 문화예술인들의 삶과 물질적 조건에 대한 문제를 제기하기도 했다. 2011년 미국 뉴욕에서 일어난 '점령하라(Occupy) 운동'은 이들에게 자극을 크게 주었다. 구체적으로는 문화예술 노동에 종사하는 '프레카리아트'들(the precariat)의 불안한 생존 조건에

반기를 들었다. 2012년 5월 1일 메이데이에는 자립음악생산조합, 잡년행동, 기본소득청소년네트워크 등과 연합하거나 연대해 시청 한복판에서 문화예술 노동자들의 총파업을 시도했다. 이날 총파업에 참가한 비정규직들, 특히 예술 영역에 산재하는 아나키즘적 성향을 띤 소수 미술, 음악, 퍼포먼스 집단들은 거리 시위를 통해 신자유주의 예술 자본화에 저항하고 예술인들의 창작과 문화 권리를 부르짖었다. 리슨투더시티는 시위 도중 '총파업과 밥' 퍼포먼스를 벌여, 현재 문화예술인들의 삶이 총체적으로 부실한 원인이 근본적으로 '밥'의 문제임을 설파한다. 그들은 삶의 기초 조건이 해결되지 않고는 예술가들의 자유로운 창작이란 요원한 숙제라는 점을 선언적으로 알렸다.

후속 작업으로 그들은 서교예술실험센터에서 총파업 공동 전시를 벌였는데, 이 전시는 예술가나 비전문가들이 자발적으로 모여 문화예술인들의 삶의 조건들을 공유하고 근본적으로 개선하기 위한 장을 도모하는 계기가 됐다. '미술생산자모임'은 이에 대한 문제의식을 공유하기 위해 만들어진 정책 대안 그룹이다. 예를 들면, 문화다양성을 확보하기 위해 시민이 주체가 되는 예술 관련 기금 마련과 관련 기구 설립, 미술 양도세 부과를 통한 신진 예술가 지원제도, 미술 소장품 추적 시스템 마련, 예술가 인건비와 비용 정산, 레지던스 프로그램이나 창작 스튜디오의 확대, 큐레이터 최저임금제 보장, 그리고 독립 예술 지원기구를 통한 예술인들의 창작 조건을 자립화하는 방안이 이 모임을 통해 논의되고 있다.

도시 구석구석에 해방구를!

리슨투더시티는 도시에서 출발하고 집중했으나 이제 그 지평을 넓혀 국토 전반에 대한 예술행동과 참여를 모색한다. 이와 같은 작업 지형의 확대는, 도시적 삶의 본류와 근원을 좇아 올라가다 보면 밟을 수밖에 없는 당연한 수순인지도 모르겠다. 이들의 가능성은 '쿨'하면서도 단순히 정치적 배설을 넘어서는 '진지한' 개입의 전망과 전술을 잘 알고 펼친다는 데 있다. 현장에서 현실 권력을 대면하면서 이미 몸으로 깨친 경험이 이들을 단련시켜주었다. 또한 직업적 예술가들의 미학적 숙련도과 지위를 명패 삼아 대중에게 엄숙주의를 주입하거나 계몽적으로 이념을 외치는 일이 얼마나 허망한지를 이들은 너무도 잘 알고 있다. 들뜨지 않으면서 진중한 감흥을 주는 예술행동의 '코뮌'들을 여기저기 도시공간과 삶의 구석구석에 세워나갈 리슨투더시티만의 활력을 기대해본다.

시적인 것과
정치적인 것
사이에서

옥인콜렉티브
이정민, 김화용, 진시우로 구성된 옥인콜렉티브는
첫 프로젝트의 장소이자 지금은 사라진
옥인아파트의 이름을 딴 작가그룹이다. 척박한
도시 공간 속 연구와 놀이, 예술과 사회의 관계,
예술과 향유자의 위치와 다양성에 대한 관심을
바탕으로 활동하고 있다. 2010년부터 «옥인 오픈
사이트», «콘크리트 아일랜드», «Open Hangar»,
«Acts of Voicing», «서울 데카당스», «작전명–
까맣고 뜨거운 것을 위하여» 등 국내외에서
다양한 전시와 프로젝트를 벌였다.
okinapt@gmail.com / okin.cc

삶이 더 팍팍해지면서 회색도시가 주는 피로감이 더 느껴지는 요즘이다. 요즘같은 날에 책 한 권을 붙들고 처음부터 끝까지 통독하기란 대단한 인내를 필요로 한다. 부끄러운 일이지만 공부를 업으로 하는 나조차 연구보다 일에 치여 허덕이고 건성으로 글을 쓰는 동안 삶에 대한 성찰이 갈수록 고갈되어간다. 그러던 중 워크룸프레스에서 발행한 『Okin Collective』(2012)라는 책과 우연히 마주했다. 책 제목과 이름이 같은 작가팀 '옥인콜렉티브'가 자신들의 3년여 작업을 올올이 모아 엮은 책이었다. 이 책을 읽으니 모처럼 몸에 쌓인 때를 벗겨낸 듯 누적된 피로감이 싹 가셨다. 국내 작가를 화랑이 아닌 책에서 먼저 접하고 그들의 활동을 읽고 상상하는 재미에 빠져보기는 모처럼 만이다.

옥인콜렉티브의 책은 2009년 여름, 그들의 탄생으로부터 최근의 활동까지를 기록한 아카이브집에 가깝다. 그럼에도 불구하고 무수한 전시 도록들과 달리 이 책은 자신들의 중요한 창작 활동들에 대한 기록과 함께 중간중간 평론가와 기자 들의 글과 여러 인터뷰, 선언, 사진, 이미지를 삽입해 이들이 서로 변주를 일으키면서 읽는 재미를 준다. 더불어 소규모 출판사를 통한 책 출간은 대단히 한정된 독자 혹은 관객을 대상으로 하는 소모성 도록 제작 방식에 비해 나름대로 대안적이고 대중적인 경로를 제시한다는 점에서 꽤 흥미로운 출판 실험으로 보였다. 그들의 책을 완독하자 옥인콜렉티브를 직접 만나보고 싶은 마음이 동했다.

겸재의 인왕산과 옥인아파트

옥인콜렉티브는 박정희의 근대화 프로젝트 일환으로 인왕산 어귀에 세웠던 시범아파트의 철거 과정에서 형성된 예술가 그룹이다.

옥인아파트는 1969년 박정희 전 대통령이 원래 이 지역에 있던 판자촌을 철거하고 근대화 발전의 위용을 자랑하기 위해 청와대에서 한눈에 보이는 곳에 지은 시민아파트였다. 그런 연유로 이곳의 풍광이 주는 매력은 남다르다. 옥인아파트는 박정희의 치적으로 쌓아올린 콘크리트 더미이긴 했으나 지난 세월 동안 수많은 이웃들이 정주했던 곳이기도 했다. 그랬던 이곳 옥인아파트의 철거가 예정되었다. 풍광이 주는 묘한 운치와 개발주의의 역사적 흔적, 그리고 그 속에서 살던 이들의 삶 기억과 추억들이 단번에 포클레인 아래 깡그리 사라지는 상황을 지켜보는 일은 그리 유쾌한 경험은 아니었다. 하지만 시민공원 조성과 서울 시민들의 자연 조망권 확보라는 도시 미관 정책의 너무도 타당한 명분으로 옥인아파트 안팎 곳곳에 누적된 삶들의 흐릿한 추억이 근대화의 상징인 건물 철거와 함께 사라질 운명이었다. 옥인콜렉티브의 표현을 빌리자면, 도시에서 끊임없이 마주치는 '패인 홈'과 같은 공간들과 그 상처는 옥인아파트에서도 조용히 땜질되고 또 한 번 소리 소문 없이 사라질 참이었다.

이정민, 김화용, 진시우는 오세훈 전 서울시장 시절 '한강르네상스' 사업 계획에 따라 녹지조성사업 대상지역이 되어 철거를 앞둔 옥인아파트에서 '패인 홈'을 보듬고 그 기억을 공유하는 방법을 찾기 위해 뭉쳤다. 2009년 여름, 거의 폐허가 되어가는 옥인아파트 2동 옥상에서 여러 예술가 그리고 지역 주민들과 함께 이들은 '옥인동 바캉스'라는 1박 2일 프로그램을 기획했다. 입소문, 언론과 온라인을 통해 그들의 작업이 점점 알려졌고 이들은 현장 즉흥랩 공연, '워키토키'란 이름의 주위 지역 탐사, 불꽃 해프닝 등의 작업을 꾸준히 펼쳐나갔다. 그리고 2010년 철거가 임박해오면서는 폐허 더미로 남은 아파트 내에서 전시를 기획한다. 도시 내 개발과 근대화의 질곡이 응축된 그 '패인 홈'을 다 같이 기억하고 그 과정에서 생성된 다양한

작가적 연대와 협업의 순간을 기록하고 그곳을 찾아오는 관객이자 손님이 함께 기억해야 할 것을 나누자는 취지였다.

1년 넘게 옥인아파트를 아지트 삼아 활동하는 동안, 일부 언론에서는 옥인콜렉티브를 옥인아파트를 무단 점거한 급진적 예술 집단으로 오해하기도 했다. 허나 그들의 행위를 예술가들의 빈 건물 점거 행위를 의미하는 '스쾃' 예술행동에 비유해서는 곤란하다. 팀의 일원인 김화용은 철거 전 이미 옥인에 세 들어 살고 있던 처지였고, 이정민과 진시우는 철거를 앞둔 그곳에 드나들며 함께 공동 작업을 펼쳤다. 당시 그곳 옥인은 그저 그들에게 대단히 매력적인 힘을 지닌 작업 공간이었을 뿐이다. 옥인아파트를 둘러싼 지형은 인왕산의 신비로운 풍광이 겸재 정선의 화폭 속으로 들어가 신비로운 수묵화를 만들어내는 곳이었다. 또한 근대화기를 지나 점점 빛이 바래가는 개발의 콘크리트 역사가 스며 있고, 도시 재정비에 가려진 곳에서 삶을 영위했던 수많은 힘없는 이웃들의 기억과 애환이 쌓여 있는 중층의 역사적 의미를 지닌 곳이었다.

관찰자와 탐험자, 동시에 되기

"당신들, 아나키스트요?" 옥인콜렉티브를 또 한 번 오해하면 이런 물음이 대번에 나온다. 나름대로 근거 있는 추측이다. 이들은 도시문제를 제기하면서도 들떠서 정치적인 표현을 쏟아내는 법이 없다. 지향하는 형식도 없다고 말한다. 실제 그들은 깃발을 높이 드는 행위에 진저리 친다. 특정한 틀 짓기를 거부하는 그들은 각자 개별 창작을 억누르지 않으면서도 동시에 공동 작업에 충실하다. 도시문제에 대한 접근에서도 사건과 대상으로부터 거리 두고 바라보는 관찰자적인 시각을 견지한다.

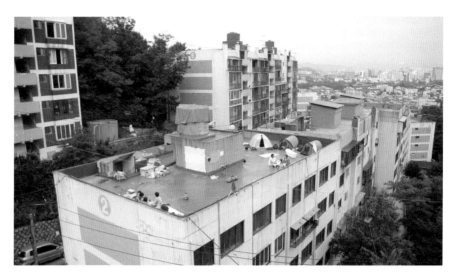

‹옥인동 바캉스›, 강제철거가 진행 중이던 옥인아파트 2동 옥상, 2009.

옥인콜렉티브

오히려 옥인콜렉티브는 자신들에 대한 바깥의 시선과 평가를 더 궁금해한다. 어디로 갈 것인지 방향을 물으면, 주어진 상황에 맡기는 편이라는 대답이 돌아온다. 새로운 작업 조건으로서 그들에게 어떤 특정 지역과 장소가 주어진다면 새로운 창작 자원이 될 것이란 점은 분명하다. 이처럼 아나키적 혐의를 잔뜩 짊어진 채, 이들은 도시 환경과 장소성에 거리두기, 느리게 가기, 귀 기울여 듣기, 느슨하게 관찰하기 등 사회적 감수성과 공감을 강조한다.

또 하나 그들이 공유하는 중요한 지점이 있다. 도시 속에서 살아가는 이웃들, 특히 예술하는 이들이 지닌 최소한 삶의 권리나 사회적 권리를 확보하기 위해 방법을 끊임없이 묻고 개입하기가 그것이다. 이런 활동은 때론 상황과 정세 속에서 이들을 대단히 급진적이고 정치적인 집단으로 보이게끔 한다. 그들에게는 관찰자적 시선도 존재하나 밀도 있게 도시를 탐색하는 탐험가적 기질도 존재한다. 서로 경계 지어진 대상들을 잇고 연결해 대화를 시도하는 그들만의 논리도 잘 준비되어 있다.

따져보면 옥인콜렉티브의 힘은 결국 아나키적인 것과 현실 정치적인 것의 경계에서, 그들의 언어로 말하자면 "시적인 것과 정치적인 것 사이에서" 주로 발견된다. 바로 정치적인 영역과 미학적 감수성의 영역 사이에서 벌어지는 끊임없는 진자(振子) 운동이 이들의 예술행동의 진모습이다. 대안공간 루프에서 전시한 설치 작업과 퍼포먼스 〈작전명 – 하얗고 차가운 것을 위하여〉(2011)는 바로 이와 같은 양자의 경계에 선 작가적 태도가 선명히 드러난 작업이다. 이들은 관객의 명단을 확보해 비상연락망으로 활용하고 특정 문자메시지를 보내 행동 지시를 하는 등 예기치 못한 상황 퍼포먼스 극을 꾸민다. 작전을 위해 피켓 모양의 오브제가 동원되지만 참여자는 그것의 궁극적 용도를 알지 못한 상태에서 작전 개시를 기다린다. 바로 눈이 내리는

날이 작전 날짜가 되고, 참가자들은 피켓을 시위가 아닌 눈 내린 계단과 동네 골목을 치우기 위한 도구로 쓴다. 우리가 흔히 생각하는 피켓이 지닌 정치성에 대한 가정과 정서가 역전되는 상황이다. 피켓 모양의 오브제는 으레 정치적 표현의 수단으로 받아들여지기도 하지만 눈이 수북이 쌓일 때와 같이 예상치 못한 순간에 이웃과 함께 눈을 쓸고 얘기 나누며 일을 마친 후 뜨끈한 어묵까지 즐기게 하는 '시적인' 매개물이 될 수도 있다.

　　뒤이은 작전 2탄 ‹작전명 – 까맣고 뜨거운 것을 위하여›(2012)는 ‹작전명 – 하얗고 차가운 것을 위하여›만큼 정치적인 것과 시적인 것의 양 극단을 오가는 상황을 드러낸다. 이번에는 일본 후쿠시마 원전 사태와 같은 재난 상황에서 과연 힘없는 일반인들의 대응이 가능할까라는 회의감에서 출발한다. 핵 재난과 파국 상황에 대비해 민초들이 할 수 있는 것은 아무것도 없다는 것이다. 그래서 이들이 고안해낸 최종 서바이벌 병기는 자가 방어력을 키우는 '기 체조법'이다. 마치 이는 메르스(중동호흡기증후군) 감염에 대한 공포 상황에서 국가가 재난 상황을 제어하지 못할 때 코밑에 바셀린과 참기름을 바르는 예방법만큼이나 우리를 아연실색케 한다. 옥인은 낯선 이웃들과 눈 맞추고 손을 맞잡고 서로 의지하는 법을 시연하며 관객들에게 이를 익히도록 독려한다. 우리는 후쿠시마 원전의 재난 상황이 현대 자본주의 사회를 살아가는 인간이 만든 인재에 해당하며 그 시작이 '정치적인 것'에서 왔다는 것을 너무나 잘 안다. 옥인콜렉티브의 작전은 아이러니하게도 재난 상황에 기 체조 생존법과 같은 '시적인 것'에 의존해야 하는 우리의 존재론적 상황을 여실히 보여준다. 옥인콜렉티브는 이렇듯 재난에 잠재하는 양가적 계기들을 다시 곱씹어보게 한다.

‹작전명–하얗고 차가운 것을 위하여›, 작전 개시 전 설치 전경과 퍼포먼스, 2011.

‹작전명–까맣고 뜨거운 것을 위하여›, 퍼포먼스, 2012.

2장 눈먼 스펙터클의 도시에서

'간-극의 브릿지' 되기

옥인콜렉티브는 2010년 옥인아파트 철거 이후에 한남동 전시 공간 '테이크아웃드로잉'에 자리를 틀고 얼마간 그곳에 상주했다. 인왕산 자락의 옥인아파트 옥상과 다른 독특한 서울 도심 공간에 터를 잡은 이들은 불현듯 이웃의 목소리를 듣고 채집하고 공유하는 공부를 해야겠다고 생각했다. 공부의 형식은 불특정 청취자들과 도시의 삶을 얘기하고 공감하는 인터넷 라디오방송이었다. 아날로그적인 감수성을 지닌 옥인콜렉티브지만, 외부와의 협업을 통해 하이테크적 자원을 능히 활용한 작업이었다. 팟캐스트를 통해 청취자들과 함께하며 일반 웹을 통해서는 방송 내용의 접근성을 높인다. 옥인의 방송국은 '스튜디오+82'란 이름을 갖고 있다. 대한민국 전화코드의 상징에서 드러나듯, 한반도 이남을 아우르고 전 세계로 타전되는 옥인표 라디오 방송국이란 의미일 것이다.

옥인의 방송은 유럽식 커뮤니티 라디오나 해적라디오처럼 공중의 전파를 탈취하거나 이용해 지역 공동체와 함께 호흡하는, 정치색 짙은 저주파 라디오 방송과는 조금 다르다. 한국사회의 변방으로 내몰린 주제인 젠더, 자립 생산, 사회권, 잉여, 다문화 등을 논의의 중심 주제로 끌어오고 다양한 영역의 전문가, 예술가와 사회적 소수자들을 초대해 사람다운 삶의 권리를 찾는 방법을 듣고 사색하는 형식을 취한다. '스튜디오+82' 라디오는 또한 노동, 예술, 인권, 여성 등 이제껏 각자의 길을 가던 영역들에 '간-극의 브릿지' 역할을 하려 한다. 즉 라디오 방송을 매개로 사회적으로 상호 무관해 보였고 서로 방관했던 주요 영역들을 탐색하고 이해하고 공유하는 소리 공부방인 셈이다.

이렇듯 옥인아파트 시절을 지나면서 옥인콜렉티브의 작업은 라디오 방송으로 이어졌다. 이들은 본격적으로 두산갤러리에서 전시

«파동»(2010)을 기획해 ‹바닥의 노래를 들어라›라는 라디오 방송을
전시장으로 옮겨 설치 오브제를 만들었다. 이 설치 작품은 라디오
방송이 매체로서 활용될 것뿐 아니라 궁극적으로 매체와 예술의
상호 관계를 보기 위한 작업의 일환이었음을 알려준다. 전시 중에
라디오 방송 녹화가 있는 날에는 설치 오브제가 스튜디오로 바뀐다.
방송 게스트를 맞이하기 위해 설치물 바닥은 조명을 받고 바닥은
광택기로 충만해 빛이 난다. 조명과 광택은 멈춰 있고 잠들어 있는
듯 보이지만 실제로는 항상 방송을 위해 스탠바이 중임을 상징한다.
게스트들을 초대한 날에는 그들의 설치 오브제는 물리적 자리에 머물지
않고 전시장을 벗어나 무한히 밖으로 뻗어나가 보이지 않는 수많은
네트워크를 만들어낸다. 게스트들이 논하는 예술과 생계의 문제, 그들
사회적 삶의 조건에 대한 코멘트들이 전시장 밖에서 여러 갈래의 공명을
만들어내는 것이다.

비디오 작업 ‹서울 데카당스›(2013)에서는 ‹작전명› 시리즈에
이어서 옥인콜렉티브의 ‘정치적인 것’의 사유에 대한 주석이 풍부하게
추가되었다. 비디오 영상에는 북한의 공식 트위터를 리트윗했다는
이유로 국가보안법 위반 혐의로 기소된 박정근 씨가 등장한다. 박정근의
최후진술서는 옥인콜렉티브에게는 너무 잘 이해가 되었지만 법정을
납득시키지는 못했다. 그래서 영상에서는 전문 연기 지도자가 등장해
박정근에게 곧 도래할 재판에서 진술서를 낭독하는 기술을 가르친다.
박정근은 그의 도움으로 법정에서 행할 진술, 자세, 몸짓, 말투 등 재판의
역할 무대를 익히는 연습을 거듭한다. 국가보안법에 기댄 공안통치라는
가상의 정치 무대에 박정근이 섰으니, 의당 옥인콜렉티브가 현실 정치에
개입할 수 있는 연출 방식은 연기 지도자를 투입해 국보법 재판이란
무대에 그의 진술을 그대로 전달할 수 있는 대응책을 고안해내는 일일
게다. 하지만 시간이 흐를수록 현실의 박정근과 박정근을 연기하는

박정근 사이에서 발생하는 균열의 문제에서 관객들도 벗어날 수 없음이 드러난다.

공연 ‹서울 데카당스 Live›(2014)는 콜트콜텍 해고 노동자들이 직접 출연했던 연극 ‹9일만 햄릿›(2014)의 배우와 연출가가 또 한 번 관객들 앞에 서서 연극 당시의 준비 연습을 보여주는 설정을 한, 절반은 즉흥 퍼포먼스이다. 라이브 퍼포먼스 속에서 ‹햄릿›의 역할과 대사에 감정이입을 독려하기 위해서 한 연출자는 노동자 배우에게 그가 처해 있는 수년간의 해고와 복직 투쟁을 떠올릴 것을 종용하기도 한다. 이는 노동자 배우의 연기력 향상 요인이 됐다. 이들 작업은 옥인콜렉티브의 ‹작전명› 연작에서처럼 우리가 대부분 사회적이고 ‘정치적인 것’에서 시작하지만 실제 문제의 해결을 그로부터 찾는 것은 순진하거나 무모할 수 있음을 일깨우고 있다. 이들이 보기에 데카당스한 대한민국이란 가상현실의 연극 무대에 가장 적극적으로 대응하는 방법은 피아간 바리케이드를 치고 싸우는 정치적 싸움이 아니라 오히려 시적 유연성과 지난한 단련과 연습이 필요한 새로운 정치임을 드러내고 있는 것이다.

옥인콜렉티브는 이렇듯 지난 수년간 개발 현장 속 해프닝, 전시 기획, 라디오 방송, 연극, 공연 등 안팎이 따로 없이 사회적 의미를 지니는 창작 행위를 선보였다. 그들은 이제 좀 더 한국사회에서 혹은 도시 안에서 현대인들이 정치적으로 생존할 수 있는 그들만의 시적인 방법을 찾기 위해 애쓰고 있다. 한곳에 오랫동안 정주하지 않고 부단히 유목하며 창작의 아이디어를 내오는 그들의 부지런함에도 불구하고 아쉬움은 남는다. 옥인콜렉티브는 작가와 관객의 관계에서 대체로 거리두기의 시각을 견지한다. 관객에게 특정한 생각을 강요하면 그들의 작업이 마치 ‘사이비’ 참여예술이 될 수도 있다는 두려움을 느끼기 때문일 것이다. 하지만 미학적 이데올로기를 강요하는 차원이 아니라 작품을 수행하는 과정의 차원이라면 이름 없는 관객에게 말 걸고 그들 스스로 말하게 하도록 이끄는 작업은 앞으로도 계속 필요해 보인다.

유체도시 실험, 스콧하라!

김강과 김윤환
1994년부터 이것저것 함께 일을 벌이면서
같이 산다. 도시에서의 삶과 공간에 관심이
많으며, 누구나 미술을 한다고 생각한다. 시민
미술단체 '늦바람'을 창립해 올해 20주년을
맞았고, '오아시스 프로젝트'를 결성해서
목동예술인회관을 스콧해 자율 예술공동체를
만들고자 했다. 철공단지 문래동에서는 '프로젝트
스페이스 LAB39'와 '예술과도시사회연구소'를
운영했다. '점거도 예술'이고 '행정도 예술'이며
도시에서 '다르게 사는 것도 예술'이라 여긴다.
국내외에서 전시 및 퍼포먼스 페스티벌을
기획하거나 참여해왔다.
parasolhs@hanmail.net / squartist.org

'스쾃'이란 말은 원래 남의 땅에 숨어들어 몰래 양떼에게 풀을 먹이는 행위에서 생겨났다. 그래서 이 용어는 타인의 사유지에 무단침입하는 자를 질타하는 부정적 어감을 주기도 한다. 허나 서구에서 스쾃은 새로운 공간의 점유를 통해 "다른 방식의 삶과 예술을 실천하는 과정"을 지시하는 개념으로 자리잡고 있다. 즉, 스쾃은 빈민, 사회운동의 차원에서 벌어지는 공간 점거 행위이기도 하지만 예술인들의 작가 공간 확보와 작업실에 대한 권리 주장을 위한 점거 행동주의로 일반화되어 쓰이고 있다.

국내에서 이런 스쾃 개념은 아직도 생경하다. 그나마 스쾃이 예술의 대상으로 다뤄지게 된 데는 김강과 김윤환 작가 부부의 공이 크다. 오아시스 프로젝트의 목동예술인회관 점거나 '프로젝트 스페이스 LAB39', '예술과도시사회연구소'를 매개로 한 문래동 예술 창작촌 활동, 그리고 파견예술가 전진경과 함께했던 해고 기타 노동자들의 콜트콜텍 공장 전시 기획 등에서처럼, 김강과 김윤환은 오랫동안 특정 장소를 게릴라 식으로 점유하며 비워지고 버려진 공간에 새로운 가치와 장소성을 불어넣는 창작자로 살아왔다. 무엇보다 김강과 김윤환의 작가적 힘은 동지이자 창작자 듀오로서 함께한 공동 작업에 있다. 20년 넘게 맺어진 그들의 생애사적·작가적 동거 관계는 공통의 삶을 유지하는 일만큼이나 작업 면에서도 서로에게 치열함을 권하는 바탕인 듯 보인다.

원래 서양화 전공이던 김강과 김윤환은 대학 졸업 후 1990년대 중반 예술의 민주화를 도모하기 위해 시민 미술운동에 투신했다. 이들은 당시 예술운동에서 인텔리나 전문 예술가 중심의 예술 생산 방식에 기대는 경향에 저항하면서 풀뿌리 대중들과 함께 호흡하는 예술 교육과 교수법을 개발하고자 했다. 30대였던 젊은 김강과 김윤환은 일반 대중에게서 아래로부터의 '활력'을 기대했고 이는 스쾃 예술행동에서도

지속된다. 그들 부부는 프랑스 유학을 다녀온 후에도 스쾃을 단순히 전문 예술가들의 문제의식 정도로 공유하는 것을 넘어 대중과 공통의 관심사를 세워 사회적 의제로 만들고 다양한 주체들을 그들의 점거 아틀리에 작업에 끌어들이려 노력한다.

삶과 예술의 실험실, '스쾃'

1990년대 말, 국내에서 시민 미술운동에 관여하던 김강과 김윤환은 돌연 프랑스로 유학을 떠났다. 새로운 예술적 작업을 시도하기 위함이었다. 가난한 부부는 낯선 곳에서 창작을 위한 작업 공간을 의외로 쉽게 발견했다. 프랑스 곳곳에 퍼져 있는 '스쾃'을 통해 점거 공간들을 자신의 아지트로 얻었던 것이다. 김강과 김윤환은 그곳에서 자본주의적 지대(地代)를 통한 이윤 수취 방식이 잠시 멈춰 있는 영역을 파고들어가 삶을 꾸리고 활동하는 수많은 다국적 예술가를 보았다. 이런 경험은 결국 김 작가 부부가 국내에 들어와서도 지속적으로 스쾃 예술행동을 벌이는 계기가 되었다.

스쾃은 김 작가 부부가 볼 때 다른 어느 곳보다 토건의 광풍이 몰아치는 국내 '난개발'의 현장에 적절해 보였고, 또 절대적으로 필요했다. 이들 부부는 스쾃이 공간과 예술을 둘러싼 여러 문제를 쉽게 해결해주는 역할을 할 수 있겠다는 결론을 얻었다. 가난한 작가들이 정착해 창작을 수행할 작업실 공간을 해결하면서도, 도시 내 주거권과 자본주의적 공간 생산과 독점에 대한 문제 제기를 할 수 있고, 또한 점거 행위를 통해 새로운 예술적 가치를 창출하고 공간을 재해석하는 모든 문제가 이 '스쾃' 행위를 통해 의외로 쉽게 풀릴 수 있으리란 희망을 얻었다.

국내 역사로 보면, 2004년 철거 예정이던 청계천 삼일아파트를 점거하러 들어간 노숙인 연합 '더불어 사는 집'이 노숙자나 도시빈민 스쾃 행위의 최초 사례로 언급된다. 정치·사회운동의 차원을 담아 벌이는 바리케이드 공간 점거 투쟁이야 꽤 오래되었지만, 노숙자들이 생존을 위해 임대가 일시적으로 중단된 다세대주택을 점거한 사례로는 그것이 처음이었던 듯하다. 한국에 돌아온 김강과 김윤환은 일명 '오아시스 프로젝트'라는 예술행동의 일환으로 목동예술인회관을 점거한다. 오아시스의 점거 프로젝트는 '방치되거나 죽어 있는 빈 건물에 예술로 생명을 불어넣는 공간 재생 프로젝트'로 기획되었는데, 이 프로젝트가 국내에서 스쾃의 사회적 의미를 서서히 알리는 계기가 되었다.

당시 목동예술인회관 건립 사업은 예술인들의 공간 마련이라는 예술 정책 명분과는 달리 한국예술문화단체총연합회(예총)의 임대 사업으로 추진되었는데, 국고보조금 비리와 파행으로 얼룩져 1998년부터 7년째 공사가 중단되면서 짓다 만 건물은 흉물이 돼버린 상태였다. 이에 김강과 김윤환은 제 기능을 상실한 이 목동예술인회관의 빈 건물을 스쾃해 들어가 재전유하고 이곳에 새로운 상징적 의미를 부여하고자 예술행동 기획을 짜기 시작했다. 이들은 가장 먼저 일반적인 부동산 분양 광고를 패러디해서 이 공간을 점거할 작가들을 모집하는 '분양 광고'를 냈다. 약 500여 명의 예술가들이 목동예술인회관에 입주신청서를 제출할 정도로 호응이 좋았다. 예술인회관 앞에서는 입주를 기념해 '모델하우스 방문 페스티벌'도 꾸몄다. 2004년 8월 15일, 마침내 김 작가 부부를 포함해 20여 명의 예술가들은 예술인회관 옥상에 진입해 「예술가 독립선언」을 낭독하며 한국사회의 모순과 예술계 파행이 응집된 상황을 알리며 스쾃을 감행했다.

13시간의 짧은 스쾃에 참여한 예술가들은 이후 법정 소송 등

김강과 김윤환

후폭풍을 경험해야 했지만, 이 일로 수많은 이가 김강과 김윤환이
기획한 스콰트의 직·간접적 협력자가 되었다. 김강이 자신의 저서『삶과
예술의 실험실 스콰트』(문화과학사, 2008)에서 오아시스 프로젝트의
성과를 전한 것처럼, 당시 예술가들은 물론이고 문화예술 관계자, 정부
관계자, 시민, 법조인, 검·경찰, 기업, 신문, 방송, 잡지 등 스콰트에 대해
다양한 입장을 지닌 사회 성원들이 결과적으로 오아시스 목동예술회관
점거 아틀리에를 돕는 각자의 배역과 역할을 맡았던 것이다. 자세히
따져보면, 언론은 스콰트의 활동을 밖에 알리고, 법과 강제권을 행사했던
이들은 스콰트 참여자들을 고발하고 벌금형을 부과하는 식으로 답하며
실제로 해당 이슈를 사회적 의제로 키웠다. 관객 대중은 예술가들의
스콰트 행동으로 예술계 인사들의 파행성과 욕망을 읽는 계기가 됐고,
예술가들 스스로는 공간 점거를 통해 협업과 연대의 페스티벌을
경험하는 좋은 기회가 됐다. 좋건 나쁘건 모두가 자신의 배역을 훌륭히
수행한 셈이다.

오아시스 프로젝트는 목동예술회관 점거행동 이후에도
2007년까지 지속되었다. 대학로 마로니에의 빈 김밥집을 720시간 동안
점거해 벌인 ‹오아시스 동숭동 프로젝트–720›이나 홍대 앞 공터에 대형
천막을 치고 진행한 ‹예술포장마차–오아시스› 사업이 그 이후에 진행된
대표적 스콰트 예술행동이다. 목동예술회관의 상징적 퍼포먼스에 비해
대학로와 홍대 공간들에서의 스콰트는 더욱 다양한 예술실험을 수행하고
장소성을 재해석할 수 있었던 계기가 됐다. 이곳에서는 좀 더 긴
시간의 점거 아틀리에가 마련되면서, 자발적으로 예술 경매, 퍼포먼스,
거리극, 전시, 영화 상영, 토론회, 파티 등이 기획되었다. 도시 공간 속
오아시스와 같은 예술 공간의 창출은 그간 특정 장소에서만 이루어져온
전시와 공연이 일상 거리로 나와 대중과 함께하면서 민주화하는
크나큰 효과를 발휘했다. 이들의 오아시스 프로젝트의 경험은『자율적

예술공동체를 위한 점거 매뉴얼 북 – Art of Squat』(오아시스 프로젝트, 2007)으로 정리되어 한국에서의 스콰을 위한 매뉴얼이 되었다.

작가 김강과 김윤환을 비롯한 스콰 예술가들에게는 "사회운동과 예술운동이 별반 다를 바가 없다. 사회적 존재로서의 예술가가 느끼고 생각하는 것들을 작품으로 표현하는 것이 바로 사회운동이자 예술운동"이다. 이들에게 토건과 개발이 판치는 국내의 황량한 조건에서 스콰은 적극적인 개입의 사회운동이자 특정 미학만을 강조하는 예술의 보수적인 흐름에 경종을 울리는 급진적 예술운동이다.

문래동에 심리지도 그리기

프랑스 68혁명을 주도했던 상황주의의 주요 실천 기법으로 '표류'(dérive)라는 개념이 있다. 이는 판에 박힌 무감각한 동선과 자본주의의 주조화된 전경을 논박하는 공간 실천의 방식이다. 권력이 쳐놓고 박제화한 공간의 동선을 무시하고 자유롭게 활보하고 가로지르는 주체의 우발적 행위가 바로 표류다. 표류가 전통적 여행이나 나들이와 다른 점은 의식적으로 '심리지도'(psychogeography)의 효과 속에서 움직인다는 것이다. 심리지리는 도시의 단조롭고 반복되는 기능적 일과들 속에 은폐되어 있지만, 일상적 경험 속에 내재한 혁명적 가능성에 대한 새로운 실험 영역의 토대가 될 수 있는 곳들을 기존의 스펙터클화된 도시 공간에서 재발견해내는 연구다. 심리지도는 당시 상황주의자들이 파리 건축을 좌우했던 르 코르뷔지에 등의 교통과 순환에 우선순위를 두는 기능주의적이고 비인간적인 도시계획과 공간의 자본주의적 구조화에 대한 반작용으로 구상되었다. 유목적이고 뚜렷한 동기 없는 라이프스타일 아래 도시를 재구축하기 위한 놀이나 게임을

‹목동예술인회관 점거 파노라마›, 220×219cm, 2004. 8. 15.

2장 눈먼 스펙터클의 도시에서

‹목동예술인회관 포크레인 퍼포먼스›, 2004. 7. 17.

　　　　　　김강과 김윤환

표류라고 한다면, 심리지도의 궁극적 목적은 표류를 통해 감성의 결이 살아 있고 소수의 목소리가 억눌리지 않고 예외가 더 많은 곳을 만드는 것이다.

자본주의 스펙터클의 장소들에 파열을 내기 위한 상황주의적 심리지도 그리기는 오늘날 도시 난개발로 인한 특정 지역의 공동화(空洞化)나 재개발로 인해 일시적으로 생긴 유휴지나 빈 건물 혹은 공간들을 점유하는 스쾃과 같은 대안적 실천에 그대로 맞닿아 있다. 점거 아틀리에는 도시 내 일시적 유휴지로 남아 있는 곳들에 대해 더 적극적이고 대안적이고 실천적인 공간 점유 방식의 하나로서 반자본주의적 상황을 구축하는 일종의 심리지도 기법이기도 한 것이다.

김강과 김윤환은 오아시스 프로젝트의 예술적 혹은 사회운동적 성과를 흡수해 완전히 새로운 곳에서 장기적인 비전을 갖고 오아시스 프로젝트 '시즌 2'를 기획했다. 이들은 재개발의 광풍으로 스러질 공백 속에 놓인 옛 산업지구인 서울 영등포구 문래동 철강소 단지에 들어가 '예술창작촌'을 만드는 데 주력해왔다. 앞서 오아시스 프로젝트의 주요 점거 방식들이 단기간에 빈 공간을 점거 아틀리에로 활용하는 것이었다면, 문래동에서는 공동화되어가는 장소를 임대해 다른 예술가들과 특정의 장소성을 공유하면서 대안적 도시개발 혹은 공간 정책에 개입하는 장기적인 진지전을 꾸린 것이다.

이제 문래 예술창작촌은 2015년 현재 300명이 넘는 작가들이 둥지를 틀 정도로, 재개발을 앞둔 철강소 단지의 모습을 바꾸고 지역 주민의 구성 또한 바꾸고 있다. 문래 창작예술촌의 프로젝트 공간 'LAB39'를 중심으로 한 워크숍과 전시회, 이 건물 옥상에서 벌어지는 '옥상미술관 프로젝트', 서울 시내 빈 공간에 대한 기초자료 조사를 수행하는 '예술과도시사회연구소' 등은 김강과 김윤환이 또 다른 형식을 갖고 벌이는 스쾃 프로젝트들이자 임대 공간들이다. 도시의 장소성을

재구성하려는 이곳 문래 철공단지에서의 스콰트 실험들은 디자인 미관사업으로 포장되고 있는 지역 개발 정책의 허구를 드러내고 공간 속에 감성, 교류, 일상의 숨결을 불어넣는 작업으로 자리 잡아가고 있다.

스콰트, 예술, 사회

악덕 사업주의 공장 폐쇄로 빈 공장이 된 부천 콜트콜텍을 전시 공간으로 만들었던 두 작가의 최근 작업은 또 한 번 새로운 형태의 스콰트 예술행동을 보여준다. 잠겨 있던 빈 공장 안에 자신의 작업실을 확보했던 파견예술가 전진경과 자발적으로 공장 내 공동 전시를 기획했던 김 작가 부부는 이에 동조하는 일군의 작가들과 함께 새로운 형태의 사회적 아틀리에를 공장 안에 만들어냈다. 산업 공장이 만들어내는 특수한 장소적 상황, 그리고 참여 작가들이 공동의 장소성에 기반해 그곳의 폐기물들을 가지고 만들어내는 작업들의 미학적·상호 보완적 효과가 스콰트의 참여예술적 가능성을 더욱 증폭시켰다. 결국 우리는 이들 김 작가 부부의 스콰트 기획에서 '꿈틀대며 움직이는 다중'이 다차원에서 투쟁을 벌이는 새로운 유체(流體) 공간 혹은 스콰트 공간을 능동적으로 확보하려는 의지를, 즉 고소 이와사부로(高祖岩三郎)식 '유체도시'를 구성하려는 목적의식을 찾아볼 수 있다.

　　김강과 김윤환은 한국의 퇴행적 후기자본주의 속에서 스콰트의 개념을 (재)정의해 예술과 권력의 관계를 찾고 자본의 개발 논리를 고발하고 스콰트 예술행동의 범주를 점차 확대하려 한다. 『자율적 예술공동체를 위한 점거 매뉴얼 북-Art of Squat』의 서문에서도 이미 스콰트에 기반한 새로운 예술행동의 방향을 흥미롭게 밝히고 있다.

(…) 함께 꾸는 꿈이 직접행동을 통해 사회적 실천으로 나아갈 때, 스쾃은 단지 물리적 '공간'에만 관계하는 것은 아니게 된다. 규격화된 삶이 '상품'으로 등장하는 시대에, 스쾃은 규격의 틀을 흔들리게 하며, 위엄 있는 삶의 태도를 회복하는 데에 초점을 맞춘다. (…) 안주하지 않는 삶, 움직이는 삶, 인간 전형을 끊임없이 재창조하는 것, 저항의 양식을 새로이 창안하는 것, 예술가의 정체성을 언제나 재구성하는 것 모두가 스쾃에 포함된다. 삶의 전 과정에서, 예술의 전 과정에서 '창작'이라는 것이 끊임없이 재구성되는 정체성의 다른 표현이라고 전제할 때, 삶과 예술은 스쾃이라는 실험실에서 다시 만나게 된다. 그 실험의 과정에서 파생되는 모든 종류의 생산은 주류적 가치에 대항하며, 새로운 문화를 출현시킬 것이다. (18쪽)

김강과 김윤환이 보는 스쾃 예술행동은 이렇듯 공간과 장소 개념을 벗어나 예술 저항의 새로운 형식에 대한 고민을 담고 있다. 다른 스쾃 예술가들과의 워크숍, 서울의 빈 공간에 관한 기초 연구, 문화활동가와 연구자와의 협업은 이들 부부가 스쾃의 이론화 작업에 대해 좀 더 치밀하게 고민하고 있음을 보여준다. 무엇보다 우리는 2000년대 이후 부상하는 이들 부부 작가의 스쾃 행동으로부터 예술실천과 행동의 구상들이 어떻게 변모하기 시작했는지 그 단초를 읽어낼 수 있을 것이다.

변경의 산책자적 기록

이상엽

다큐멘터리 사진가이자 르포르타주 작가.
사람들이 치열하게 부딪히는 삶의 현장에
카메라를 들고 뛰어들지만, 사실 홀로 오지를
떠도는 일을 더 좋아한다. 예술에 대한 갈망도
있지만 여전히 글과 사진의 기록하는 힘을
믿고 있다. 『변경 지도』, 『레닌이 있는 풍경』,
『파미르에서 윈난까지』, 『이상엽의 실크로드
탐사』 등을 썼고, 《변경》, 《이상한 숲, DMZ》 등의
전시를 열었다.
inpho@naver.com /
blog.naver.com/inpho.do

사람들은 대부분 이상엽이 사진으로 정치를 말한다고 한다. 맞는 말이다. 1980년대 민중운동 시절부터 포토 저널리스트로서의 오랜 전력, 진보신당 정책위 부의장이란 과거 직함 등이 그를 그렇게 미루어 짐작케 한다. 나도 그랬다. 온라인에 떠오르는 그의 말과 글에서도 확인할 수 있다. 한때 《레디앙》이나 《한겨레》 '혹' 코너에 최근에는 페이스북에 연재되거나 올라오는 그의 짧은 글과 사진은 정치적으로 '나꼼수'만큼 선명하고 어떤 때는 예술적으로 비장하다. 이와 같은 정황 증거로 나는 그를 정치 세례를 아주 세게 받은 '6·10세대'이자 현실 참여적 르포르타주 사진가라고 봤다. 일부는 맞았다. 하지만 그와 얘기를 나눠보면 그런 판단이 너무도 설불렀음을 쉬 깨닫게 된다. 그는 486세대와 정치 인식의 지형을 공유하지만, '6·10세대'의 또 다른 특징, 즉 몸의 감각으로는 감수성의 정치에 또한 기대는 작가였다.

사진 기록의 근원, '땅'과 '길'

이상엽은 관찰자의 시각이 뚜렷이 드러나는 사진을 원한다. 그래서인지 그의 작품은 대체로 사물의 깊이를 드러내는 사진가 이갑철의 미학적 스타일이나 관찰자적 세계관이 두드러진 강운구의 연작 다큐멘터리 사진과 감응한다. 그렇지만 이 두 대표 사진 선수가 한국적인 감성의 시각미를 관조적으로 드러내는 데 비해, 이상엽은 그런 관찰자적 시각에 현실의 질곡을 드러내는 적극성까지 내보인다. 이상엽은 심각하고 비장하다. 이갑철과 강운구 식 관조의 미학보다는 좀 더 직접적인 표현과 개입의 전법을 택한다. 그의 사진 미학은 확실히 직접적이고 도전적이다. 그가 왜 사진을 "소통의 플랫폼이요, 소통을 위한 시각적 이미지" 역할을 행한다고 주장하는지를 조금은 알 수 있는 대목이다.

이상엽의 작업들을 언뜻 보면 정치적 이념들의 성토장 같다. 달동네와 재개발이 훑고 간 콘크리트와 철근 폐허들, 가진 1%에 대항하는 힘없는 99%의 절규들, 비무장지대(DMZ)에서 만들어진 기묘하고 이상한 숲, 장례식장에서 이소선 어머니의 모습, 폭력적 권력에 둘러싸인 홍세화의 1인 시위, 토건 개발로 황폐화되고 멍든 새만금 일대와 4대강 사업의 폭력으로 얼룩진 국토 답사에 이르기까지 그의 카메라 렌즈는 대한민국 질곡의 현장 대부분에 걸쳐 있다. 겉보기에 모든 곳을 다루는 듯해도 기실 이상엽은 그의 시선과 관심사를 일관되게 한곳에 모은다. 그것은 '땅'이다. '땅'에 대한 기록을 위해 전 국토를 걸으면서 그는 스스로 '산책자가 되려'(becoming flâneur) 한다. 최근 사진집『변경 지도』(2014)는 이 '땅'에 대한 기록이다. 그는 '땅'을 '변경'으로 구체화한다. 그가 보는 땅에는 아름다운 산하와 풍광보다는 토건으로 멍들고 분단으로 기괴해지고 개발로 상처 난 자연과 힘없는 이들의 모습이 구체적으로 담겨 있다. 이상엽은 이로써 적어도 이념 지형만을 위해 사진의 정치화를 외치는 성마른 문예 전위부대가 아님을 보여준다.

대한민국 '땅'의 처절한 피울음을 기록하며 지치고 피곤한 자신의 심신을 다스리기 위해서 이상엽은 줄곧 밖의 '길'을 향해 나선다. 마치 구도자의 '길' 혹은 이상향을 찾는 청년의 장도를 걷듯, 그는 이 '땅'의 슬픔을 국토 밖 '길'로써 다스린다. 중국의 변방을 걷고 실크로드를 거닐고 구 이념의 유산들이 남은 러시아의 쓸쓸한 풍광을 관찰하며 그는 르포르타주 형식의 글쓰기와 사진 작업을 꾸준히 해왔다. 르포 사진작가 이상엽은 대한민국 '변경'의 현실과 '길'의 이상향 속에서 자기만의 미학적 줄타기를 한다.

‹고라니가 있는 천국 같지만, 이상한 숲이다›, 강원도 철원 DMZ, 2009.

‹화석이 될 운명, 새만금›, 전라북도 부안 계화도, 2011.

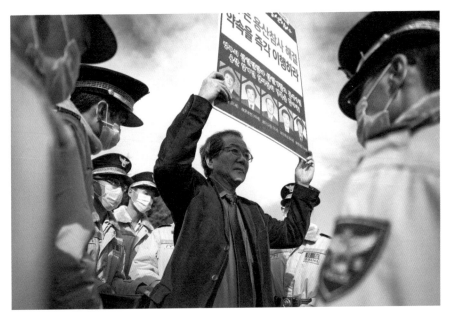

〈총리 공관 앞에서 1인 시위 하는 홍세화〉, 서울 종로, 2009.

이상엽

화랑의 문법을 넘어서는 포토스토리

이상엽은 사진뿐 아니라 글도 잘 쓴다. 1980년대 시사월간지 «길»
등에서 사진기자로 일하면서 취재차 전국 각지를 다니며 홀로 사진과
기사를 송고하며 보낸 세월이 있었기 때문인지도 모른다. 그에게는 글도
사진만큼 르포를 구성하는 중요 요소다. 그러니 르포에 전시는 여러모로
맞지 않다고 본다. 예술 작가로서 인정받기 위해 따라야 하는 화랑의
규칙이 그에게는 너무나 작은 세상같이 보였다. 그는 오히려 자유롭게
사진과 글이 어우러지고 충돌하는 장으로 책이란 매체를 중심에 놓았다.
그는 매년 꾸준히 르포 형식의 책을 냈다. 이상엽은 책 한 권을 만들기
위해 2년간 바깥의 '길'을 찾아 사진을 찍고 1년여 동안 글쓰기를
한다. 자신의 시선을 녹여낸 사진과 글의 소통 출구를 믿음직스러운
기록매체인 책으로 삼고 있는 것이다.

책 속에 배치되는 이상엽의 사진과 글은 각각의 쓰임새를 지닌다.
그의 책에서는 사진이 글을 위한 보조가 되거나, 글이 사진을 위한
사족으로 전락하지 않는다. 그는 감성과 시각적 효과가 만들어내는
사진 영역과 글로 읽는 사색의 층위 둘 모두에 같은 무게로 중심을 둔다.
사진과 글 각각 독립된 힘을 가지고 책 속에서 만나 부딪히면서 내는
공명의 변증법적 작용과 효과에 그는 크게 매료됐다. 일반적으로 르포
혹은 다큐멘터리 사진 작가군에서 그처럼 사진과 동등하게 글의 가치와
역할을 격상해 다루는 작가는 흔치 않다.

이상엽은 그의 르포형 책 작업 스타일에 영향을 준 인물로 국제
자유보도사진 작가그룹 매그넘 출신 유진 리처즈(Eugene Richards)를
꼽는다. 이상엽이 한 미국 사진 워크숍 현장에서 받았다던 리처즈의
르포 사진집 『나이프 앤 건 클럽(The Knife and Gun Club)』에는,
1980년대 말 응급실 병동에서 벌어지는 사건과 사람 들에 대한

기록이 200~300페이지에 포토스토리로 자세히 묘사돼 있다. 리처즈는 응급실의 긴박함과 환자, 간호원, 의사, 가족들의 모습을 그리는데, 마치 민속기술지적 관찰을 수행하듯 상황 속 인물들을 인터뷰하거나 기록들을 사진으로 채집하고 글로 다듬어 책 안에 배치했다. 상업적 성공과는 거리가 먼 리처즈의 작업은 이상엽에게 '변경'과 '길'의 기록 방식에 대한 새로운 시각을 제공했고, 이후 자신만의 새로운 르포 장르를 개척하는 데 큰 자극을 주었던 셈이다.

디지털, 형식 실험, 포토마추어

책을 통한 르포 사진의 형식 실험 말고도 그가 많이 등장하는 곳은 온라인 저널리즘과 소셜미디어 공간이다. 전시 공간에서 예술작가로서 하는 인정 투쟁에 매력을 못 느꼈던 그에게는 항상 사진을 표현하는 제한된 매체 형식을 벗어나고자 하는 욕구가 있었다. 또한 그는 온라인 매체를 통해서 드러나는 독특한 사진 미학이 갖는 매력을 인지하면서 독자들이 그의 작품들을 볼 수 있는 플랫폼을 늘리고 있다. 긴 호흡을 요하는 책 작업과 달리, 이상엽이 구사하는 간결하고 분명한 시사 글쓰기와 흑백의 강렬한 농담이 두드러지는 사진들에서 어지간한 독자들은 시선을 놓기가 어렵다.

애초에 컬러 사진작가로 출발했던 그가 인터넷상에서 유독 강렬한 흑백 사진 컷들을 고집하게 된 데에는 충분히 그럴 만한 이유가 있다. 그는 컬러의 과잉 데이터와 정보가 넘실대는 인터넷이란 관습화되고 부유하는 시각적 명멸의 어지러운 공간으로부터 누리꾼들의 시선을 일시적으로 쉬게 하고 '이격시키는'(estranging) 효과를 내고자 한다. 그의 단순하고 간명한 흑백의 농담 속 강렬한 이미지를 심어주면서

가볍고 혼란스러운 온라인 색감들에 길들여진 누리꾼들의 감성구조를 가라앉히려 하는 것이다. 혼란스러움 속에서 우리가 개입해야 할 현실의 지점들을 흑백사진을 통해 더 분명히 드러내는 것이다. 그래서일까. 『변경 지도』에서 그가 묘사했던 비무장지대, 서해5도, 제주 강정, 용산 참사, 4대강, 세월호 등 '변경'의 모습들은 흑백으로 무겁고 강렬하게 우리를 누른다.

그는 '스마트폰으로 사진 찍기' 강좌를 연 적도 있다. 이는 온라인과 디지털 현상을 대하는 그만의 또 다른 적극적 방식이다. 그는 아마추어 사진작가들, '포토마추어'(photomateurs)의 등장을 반긴다. 아마추어와 전문작가는 사물의 깊이를 담는 능력이나 연작을 만들 수 있는 지구력에서 조금 차이가 날 뿐인데, 그것 역시 큰 차이는 아니며 이미 아마추어 사진이 전문 사진작가의 작업을 능가하는 경우도 많다고 한다. 1970년대 미국에서 아마추어 사진이 폭증하면서 사진이 공식 예술 종목으로 인정받았듯, 이제 디지털 사진의 대중화는 창작의 새로운 변화를 유도하고 있다고 그는 지적한다. 그렇지만 그가 일반인들에게 스마트폰으로 사진 찍는 법을 가르치는 이유는 조금 색다르다. 그는 수강생들에게 전문가처럼 사진을 잘 찍는 법을 가르치지 않는다. 대신 일반인 각자가 찍은 사진들을 어떻게 효과적으로 온라인을 통해 유통시킬 수 있을 것인가를 가르친다. 기술의 발달로 어지간히 비슷한 수준의 사진 실력을 지닌 현대인들에게 실용 비법을 전수하는 것이다.

'마르크스의 유령들, 카메라를 메고 서울에 오다'란 부제를 단 《테이크 레프트》(2012) 전시는 더 적극적으로 아마추어 대중과 함께 기획했던 사진전이다. 이상엽과 정택용, 현린, 홍진훤 사진작가가 그 공동 전시의 중심축이었지만, 이 전시의 중심에는 대중과 함께 한국사회 변경의 기록을 찾고 공유하는 미학적 작업이 있었다. 사진이란 감흥과 소통이 없으면 무용지물이다. 이를 간파했던 이들은 아마추어

누리꾼들도 기록 작업에 참여할 수 있도록 도왔다.

　《테이크 레프트》 전시 기획이 취했던 대중과의 소통 방식은 특별했다. 먼저 이상엽 등은 소셜미디어 플랫폼을 통해 전시 기획의 프로모션과 누리꾼 참여를 이끌었다. 전시 기획을 제안한 것은 사진작가들이었으나, 전시 사진 작업들은 아마추어 누리꾼들의 공모작을 통해 충원되었다. 전문 작가들의 시선을 통해 산개한 아마추어리즘을 만나는 장이었던 셈이다. 무엇보다 대중과 전문 사진작가들이 함께 대한민국 변경을 사는 '마르크스의 유령'에 대한 사진 채집과 기록 작업을 수행하면서 현대 한국사회의 문제에 관해 대중의 공감대를 얻는 효과를 얻었다. 결국 전문 사진작가들이 기획했지만 관객이 주체가 되었던 이 공동 전시는 신자유주의에 피폐해진 서울과 대한민국 거리 곳곳을 관찰하며 변경의 기록을 남기고 이를 기억하는 연대의 방식을 새롭게 보여줬다는 점에서 성공적이었다.

　사진가 이상엽에게 스마트 기기 등 사진 기술의 발전과 대중화, 그리고 디지털 플랫폼의 진화는 사진 형식 실험을 확장시키는 수단으로서 유의미하다. 《테이크 레프트》에서처럼 신기술이 '변경'과 '길'의 문제의식을 드러내고 탐사하는 데 쓰일 수 있다면 이를 적극적으로 활용해야 한다는 것이다. 『변경 지도』 이후 그는 새로운 작업 목록에 비정규직 노동 등 신자유주의의 새로운 풍속도를 채집하는 일을 추가하고 있다. 그 목록에 살짝 살을 덧붙여 내 바람을 이야기해보자면, 기술 자체가 권력화되고 인간 신체의 일부로 구성되며 노동과 삶의 부분이 되어가는 오늘날 청년 세대의 비관적인 상황 또한 대한민국 '변경'으로 그가 주목해주었으면 한다.

'마음의 지도'를 그리는 예술인류학

홍보람
미술가. 서울에서 태어나 어렸을 때부터
그림 그리고 만들기를 좋아해 계속 그림을
그리고 가르치기도 한다. 2001년 '언어를
넘어서'라는 프로젝트로 사람들과 함께하는
작업을 시작했다. 2002년부터 '바쁜 벌
공작소'(Busybeeworks)를 만들어 장소에 담긴
기억을 공유하고 그 안에 담긴 경험을 들여다보는
'마음의 지도' 프로젝트를 진행하고 있다. 현재는
북한 이탈 주민들과 함께 같은 프로젝트를
이어나가고 있다.
busybeeworks@gmail.com / mind-map.co.kr

《프로젝트 리뷰전 2011》이 대전광역시립미술관 기획으로 그곳 창작센터에서 열린 적이 있다. 나는 한 월간 미술지에 리슨투더시티와 박은선 디렉터를 소개한 인연으로 토론차 두 차례 그 전시를 방문하면서 뜻밖의 수확을 얻었다. 그동안 내가 봐온 예술가들과 다른 한 작가를 발견했기 때문이었다. 비유컨대 리슨투더시티에게서 실천적 마르크스의 질감을 느꼈다면, 나는 그 작가에게서 감수성 짙은 레비스트로스와 같은 문화인류학자나 민속기술지적 관찰자의 섬세함을 발견했다. 그가 바로 홍보람이다.

홍보람은 이미 잘 알려진 작가로, 2006년 국립현대미술관의 《젊은모색》 전에 참여했던 이력이 있다. 프로필만 보자면, 그저 어려서부터 미술만을 벗 삼아 엘리트 미대생 코스를 밟고 살아왔다는 느낌이기도 한다. 그림, 판화, 설치 작품 등에서도 나름대로 두각을 나타내고 있지만, 홍보람의 진가는 '마음의 지도' 프로젝트에서 발휘되었다. 2002년 핀란드 헬싱키에서 교환학생으로 지내던 시절에 홍보람은 외지에서 낯설음과 외로움을 달래기 위해, 그리고 새로운 환경에 적응하기 위해 '마음의 지도'를 시작했다. 그 작업이 오늘까지 이어져 이제는 장소성을 근간으로 나, 너, 우리를 연결하면서 상호 공감을 통해 사회병리를 어루만지는 효과를 내는 미술 프로젝트로 자리 잡았다.

홍보람은 인식론적으로 '아리송한 세계'라고 표상되는 현존계의 에너지 혹은 기운에 관심이 많다. 정확히 얘기하면 세계에 존재하는 서로 다른 에너지(기)들의 마주침과 충돌, 교류, 융합을 흥미로워한다. 그녀는 사람들이 살아가는 세계의 아리송함을 한 꺼풀씩 벗겨내는 데 흥미를 느낀다. 물론 그가 지닌 작가적 표현수단과 방법이 아리송함을 벗겨내는 촉매제다. 그의 무위자연적이면서도 도가적인 색채를 풍기는 철학적 사색과 미술적 방법은 자연스레 인간 사이에 교차하며

드러내는 에너지의 마주침과 교류를 주목하도록 이끈다. 그는 사람들 사이에 형성되는 에너지의 흐름(소중한 곳에 대한 추억과 기억들의 집합과 공유)을 '마음의 지도'를 통해 표현한다. 그가 마음의 지도를 그리는 작업은, 특정 장소에 품고 있는 사람들의 마음속 깊은 곳 소중한 기억들을 매개 삼아 현재 삶을 영위하는 사람들 사이에 관계를 만들어내는 일이다. 그리고 특정 장소의 기억을 매개로 사람들을 소통시켜주면서 감흥을 일으키고 상호 공감대를 형성한다.

나/너, 장소성, 그리고 공감

‹마음의 지도› 프로젝트에서 홍보람의 가장 큰 화두는 장소와 나/너의 연결을 통해 사람들 사이에 소통과 공감대를 끌어내는 것이다. 그 최초 작업은 '길찾기'로서, 핀란드 헬싱키의 낯선 곳에서 작가 스스로 그렸던 작은 도시의 지도였다. 낯선 곳에서 그린 마음의 지도는 그가 극복해야 할 낯섦을 익숙함과 친숙함으로 바꾸는 데 도움을 주었다. 두 번째로 그가 시도했던 작업은 ‹커다란 마음의 지도›(2007~2009)였는데 관객들이 지금, 여기의 프로젝트 장소에 이르게 된 여정을 되짚어보고 이를 그림으로 함께 옮기는 참여 작업이었다. 다들 서로 다른 출발점에서 각자의 여정을 밟지만, 그 도화지 중심에 놓인 지금 여기라는 지점에 모이고 연결될 때 공통의 연결고리를 갖는다는 점을 관객들 스스로 참여하며 공감하게 했다.

 2003년 후쿠오카 아시아 아트 페스티벌에서 홍보람이 첫 선을 보였던 작업은 '내게 가장 소중한 장소'를 찾아가는 지도를 그리는 것이었다. 내가 그에게서 매력을 느낀 프로젝트이기도 한 그 작업은 '바쁜 벌 공작원들'(Busy Bee Works)이라 불리는 팀원들의 도움으로

이뤄졌다. 방식은 이렇다. 프로젝트 참여자들 혹은 마을 주민들은 그들에게 가장 소중한 장소를 떠올려 지도로 표현한다. 추억의 지도에 대한 설명은 홍 작가와 공작원들의 녹취와 사진을 통해 채록된다. 그리고 참여자들은 전령사가 되어 실제로 그곳을 찾아가 거기서 만난 사람에게 참여자의 마음을 전하고 서로 관계없는 듯 보이는 이들 사이의 마음을 엮어주는 작업을 수행한다.

그녀는 거의 10여 년에 걸쳐 핀란드 헬싱키, 일본 후쿠오카, 서울 대학로와 홍대 일대, 인천, 제주 서귀포시 월평과 강정마을에서 <마음의 지도> 프로젝트를 벌여왔다. 사람들의 소중한 기억을 찾아내 서로의 추억을 공유하도록 돕는 것까지가 홍 작가의 작업이고, 전체 작업을 보는 외부의 관객들이 그들의 기억 방식에 또 다른 감흥과 연대감을 재차 얹는다. 제주도 서귀포시 월평 마을회관 옆 동백나무 집, 이 씨 무덤, 송이슈퍼 앞 공터, 소나무밭, 머구낭 동산, 아웨낭목, 월평 포구, 약천사… 그곳들은 청춘 남녀가 노닐던 곳이기도, 어린 시절 놀던 곳이기도, 친구들과 함께했던 곳이기도 여행의 추억이 서린 곳이기도 하다. 강정마을 또한 그곳을 추억하는 이들에게 구럼비 용암 바위가 있는 아름다운 추억이 어린 소중한 곳이리라. 이와 같은 감성의 연대감은 단순히 마을 주민들의 마음속 지도에서 멈추지 않고 이를 지켜보는 관객에게까지 전해진다.

공감의 문화인류학적 프로젝트

2012년 무렵부터 작가 홍보람의 행보는 달라졌다. 더 이상 일상에서 인간들의 마음속 감성만을 알리고 연결하는 데 머무르지 않는다. 심심찮게 사회비판적 언론들이 그를 공공예술가라 칭하고 주목하기

‹마음의 지도› 대표 이미지.

‹구럼비 바위에 서서 소리치기›, 퍼포먼스, 2011.

　　　　　홍보람

시작했다. 그가 강정마을의 마음의 지도를 그린 것이 계기가 되었다.
그는 해군기지 건설 터로 바뀌면서 시멘트 콘크리트 더미에 뒤덮일
강정마을 구럼비 바위의 아름다움을 간직하기 위해 탁본을 떠 강정마을
기금 전시를 하기도 했다. 무엇보다 강정마을에서의 ‹마음의 지도›
프로젝트는 해군기지 건설로부터 마을을 지켜내기 위해 마을 주민의
소중한 기억들을 담는 일로 기획됐다. 붉은발말똥게를 비롯해 강정
해안에 서식하는 멸종위기종에 대한 추억과 구럼비 바위에 어린 추억 등
주민들의 마음속에 자리 잡은 소중한 기억들이 가공할 외부의 힘에 의해
어떻게 찢기고 무너질 수 있는지를 관객들도 함께 공감하도록 마음의
지도가 그려졌다.

　‹마음의 지도›는 과학적 수치로 계산되는 작업이 아니고 공권력이
저지른 폭거의 증거를 채록하는 작업도 아니다. 특정 장소에 관련된
기억과 사람 들을 엮어 공감대를 끌어내는 문화인류학적 예술 작업인
셈이다. 그녀가 그려내는 사안의 서정성과 감수성에도 불구하고 결국
해군기지 건설이란 체제 폭력과 맞닥뜨리자 주민들의 추억의 장소는
4대강과 마찬가지로 생채기 날 운명에 처한다. 홍보람은 스스로에게
붙여진 ‘공공예술가’란 타이틀에 불편해한다. 그러나 그가 일상의 감성과
추억에서 맺어진 유대감이 어떻게 정치권력의 장과 맞닿아 있고 이에
의해 어떻게 쉽게 유린될 수 있는지를 그의 프로젝트로 적나라하게
보여준 것은 사실이다.

　그해 홍보람은 강정마을에 대한 마음의 지도 작업을 끝내고 아예
제주에 정착했다. 그는 제주 강정마을에서 여전히 사회적 충돌이 있는
곳에서 좌·우익의 싸움이 등장하고 있음을 목격하고 씁쓸해했다. 요즘
그는 갈등의 본질을 분단 상황에 맞춰 북한 이탈 주민들과 북쪽에 대한
마음의 지도를 그리고 있다. 함께 살면서도 대부분 남쪽 사람들에게
없는 곳으로 받아들여지는 북쪽의 소중한 장소들에 대한 기억을 엮고

공감하자는 취지다. 하지만 그들이 직접 그림이나 지도 그리기를 꺼려해 그 자신이 인터뷰 내용을 기반으로 그림으로 표현하는 작업을 하고 있다. 그는 이 작업이 남쪽 관객들에게 이념의 타자가 되며 낯설어진 장소들에 대해 환기할 수 있는 기회가 되길 바란다.

홍보람은 과학과 틀 짜인 세계보단 직관과 감성, 우연을 믿는다. '아리송한 세계'를 배우려는 그의 자세는 오감을 동원하고 직관이 이끄는 대로 따른다. 홍보람은 그 현실의 추억을 들춰 감성의 끈을 엮고 때로는 외부 권력에 의해 피폐해진 혹은 잘려나간 일상 삶의 추억들까지 보듬는 문화(예술)인류학적 태도를 취한다. 하지만 직관이 흩어진 일상의 기억과 편린 들을 모으는 데는 도움이 될지 모르나 여전히 밖의 체제를 유지하는 힘들의 역학을 보기에는 2% 부족할 때가 많다. 장차 작가로서 홍보람이 참여미술과 공공미술의 가치를 몸으로 체득하려 한다면 사유와 표현의 원천을 이론과 과학에서 일부 도움 받는 것도 전법이리라.

©이승준

3장
벌리고 잇고
가로지르다

갈수록 예술의 안팎을 나누는 것이 우습고 무의미한 일이 되어간다. 문화예술의 각 영역 사이에 존재하는 거리감과 경계를 우습게 만드는 이들이 서서히 증가하고 있다. 만화, 캐리커처, 애니메이션, 문화운동 등 전통적인 창작 예술 바깥을 감싸는 대중문화와 시민운동의 영역에서 다양한 사회미학적 실천들이 출현하고 있다. 이들은 개별적으로 작가, 만화가, 문화활동가, 영화감독 등으로 호명된다. 3장은 전통적 예술실천 영역 '밖'이라 불렀던 영역에서 등장한 사회미학적 흐름을 추적해본다. 이 장에서 소개하는 창작자들은 '개입'과 '실천'을 새롭게 재정의하며 장르적으로 확장하고 있다는 점에서 남다르고, 자신들 특유의 문화실천을 통해 대중과의 공감 능력을 효과적으로 발휘한다는 점에서 주목할 만하다.

　　문화운동 기획자 신유아는 용산참사 현장에서 예술가들의 우발적 창작 감각을 그러모은 존재다. 그는 장기파업을 맞은 노동자들의 농성 공간을 '살 만하게' 문화생태적으로 재구성하는 '농성장 프로젝트'를 기획하기도 했다. 또한 노동 현장의 폭력에 대응해 망루에 올랐던 한진중공업 노동자 김진숙 지도위원을 방문하는 '희망버스' 프로젝트를 기획해 사회적 연대를 실천했다. 노동파업의 관점을 넘어서서 다중이 함께했던 희망버스는 자본과 공권력에 저항해 사회적 층위에서 '틈'을 벌리는 일종의 급진적 미학으로 작동했다. 역설적이게도 정치의 비상식과 퇴행은 여러 창작자를 자발적으로 연합하게 하고 신유아에게 행동 조직의 전법을 배우도록 해주었다.

　　이동수 화백의 캐리커처 화풍은 늘 '레알 로망'이고 '샤방샤방'하다. 그는 '아무' 얼굴이나 그리지 않는다. 특히 '나쁜' 인간의 얼굴은 이제 더 이상 그리지 않는다. '레알 로망'은 사회적 약자의 모습을 닮게 그리면서도 예쁘게 그리는 그만의 캐리커처 방식을 지칭한다. 그가 현장에서 캐리커처를 나눠주는 행위는 사회적 약자들에게 희망을 줄

수 있는 그만의 독특하고 겸손한 예술실천의 방식이다. 생존의 무게에 짓눌려 다중이 지쳐갈 무렵 그는 홀연히 현장에 나타나 '샤방샤방'한 그림을 하나 그려주고 이 그림을 한판 대거리를 위한 부적으로 쓰라고 말한다. 결국 이동수는 대한민국의 사회적 약자들을 캐리커처로 '쓰담쓰담'하고 그들에게 '레알'로 다가올 시대의 '로망'을 각자 상상하도록 꼬드기는 현장 방랑화백인 셈이다.

만화가 최규석과 영화감독 연상호는 각각 노동운동과 부조리한 사회를 소재로 웹툰과 애니메이션 장르에서 전통적인 예술 창작자들보다 대중과의 접촉면을 더 넓혀왔다. 먼저 <u>최규석</u>은 내러티브 구조에 맞춰 형식과 스타일을 그때그때 변형시켜 작업의 효과를 극대화하는 방법을 취한다. 그는 이미지 표현의 전통적인 미학적 가치보다는 사회적 발언의 대중성을 높이고 다중과의 접촉면을 넓히려고 애쓴다. 그가 현실에 대한 발언을 직접적으로 전달하기 위해 선택한 장르는 대중문화의 최전선에 있는 웹툰이다. 웹툰의 소재로 노동운동을 다룬 그의 대표작 『송곳』의 성공적 실험은 이념적이고 시사적이면 대중에게 어렵다는 근거 없는 공식을 깨뜨리고 있다.

영화감독 <u>연상호</u>는 척박한 국내 성인 애니메이션계에서 오아시스 같은 존재가 되었다. 연상호는 지배와 권력의 향연에 대한 비판뿐 아니라 학교, 군대, 교회, 사회 곳곳에 스며든 폭력, 야만, 부조리의 정서를 가차 없이 파헤쳐 사회의 민낯을 드러낸다는 점에서 독특하다. 우리가 연상호에게서 독특하게 배우는 것은 폭력과 광기란 것이 지배하는 통치자의 욕망에서 나오기도 하지만, 많은 경우에 지배받는 '하류인생'이 현존 질서에 침묵하고 눈앞의 이익에 탐욕을 부리면서 온존하게 된다는 뼈아픈 성찰이자 충고다.

마지막으로 <u>이원재</u>는 사회사적 사건이 발생하는 장소들에 정박하거나 문화예술 주체들을 엮어 현장의 예술행동을 기획하는

네트워커이자 연출자다. 그는 3000일이 넘는 콜트콜텍 노동자 투쟁에
함께하며 다양하고 재기발랄한 실천과 실험을 보여준 예술행동가이기도
하다. 그는 공장 전시, 공장 스쾃, 해외 원정 투쟁, 다큐멘터리 연극
공연, 밴드 '콜밴' 정기 공연 및 전국 순회공연 등을 기획하며 콜트콜텍
노동자들과 연대의 활동을 벌였다. 이제 그는 해고 노동자와 사회적
약자의 자립적 삶을 위해 지역 커뮤니티와 대안적 문화공간에서 그리고
길 위에서 급진 예술행동의 방법론을 모색하고 있다.

　　3장에서 소개되는 다섯 명은 모두 예술 안팎에서 예술가들과
다중들 사이에서 관습과 형식의 경계들 사이에서 이리저리를
가로지르면서 그들 사이를 매개하고 공감을 만들어내는 탁월한 능력을
가졌다. 이들은 줄곧 권력의 위선과 폭력에 대항해 끊임없이 '파선'의
위협을 만들어내고 있다는 점에서 새롭다. 독자들은 이 3장에서
예술의 경계 안팎을 누비며 여러 예술을 매개하고 급진 예술 실험을
대중문화와 연결하고 예술의 현실 개입 능력을 극대화하는 매우 다른
창작과 예술행동 실험 집단을 살펴보게 될 것이다. 이는 참여예술이
별로 주목하지 못했던 '역공간'(liminal space)의 실천 지형에 대한
탐구이기도 하다.

매개하는
예술,
코뮌을
만들다

신유아
길거리 문화행동가. 문화가 세상을 조금씩
움직일 것이라는 기대감으로 문화예술가들과
함께 움직임을 만들고 행동하는 사람이다.
문화예술가들의 손발이 되고 싶고 노동자의
동지이고 싶고 소수자의 친구이고 싶어서 이들과
함께 세상 속으로 풍덩 뛰어들고 싶은 활동가다.
부드럽게 때로는 과격하게 무언가를 허물어내는
문화의 힘을 믿는 사람이다.
syoua@hanmail.net

온라인 네트워크 공간에서 촉발된 사회 이슈들이 그 자체로 사회적 영향력을 행사하는 요즘이다. 하지만 여전히 온라인상의 의제라 해도 현장의 장소성이 없다면 맥이 풀려버리고 만다. 광화문 광장의 촛불시위에서 평택 대추리, 용산 남일당 철거 지역, 제주 강정마을, 콜트콜텍 공장과 한진중공업 고공투쟁, 쌍용자동차 대한문 농성장, 광화문 세월호 연장전 등 현실의 저항은 지지와 연대 없이는 파급력을 가질 수 없다. 장소의 정치는 노동자, 농민, 지역 주민, 철거민 중심의 투쟁에만 있는 것이 아니다. 시민, 노동자, 농민, 문화활동가, 예술가, 시인, 소설가, 음악인 등 다중이 한데 모여 벌이는 행위는 현장미술, 파견미술, 공장 전시·공연, 건물 점거 형식의 스쾃 운동, 참사 현장 전시, 희망버스, 플래시몹, 촛불문화제 등 형태도 다양하다. 우리는 새로운 장소성에 기대어 참여 집단이 공동으로 벌이는 문화와 예술의 자발적인 퍼포먼스 행위를 '예술행동'이라 부른다.

예술행동은 이렇듯 특정 사회적 이슈에 대한 저항을 창작 방식으로 표현하는 행위를 말한다. 문화·예술운동이 좀 더 긴 호흡에서 정책, 제도, 비전 등 대안을 기획하는 전략적 행위를 포함한다면, 예술행동은 좀 더 전술적이고 대중 친화적인 상황과 이벤트에 기반해 우발적이고 창의적인 방식으로 저항을 구성하는 직접행동의 영역이라 볼 수 있다. 예술행동은 재능을 지닌 이들 사이의 협업 속에서 좀 더 큰 시너지를 기대할 수 있다. 현장에서 예술을 동원하는 것은 자칫 공허하고 정치적 과잉으로 퇴락하는 방식이 될 수도 있다. 따라서 이를 경계하면서도 창작과 표현의 여러 자원을 모으고 하나의 문화정치적 쟁점으로 엮는 일은 여러 모로 중요하다. 이것이 이른바 예술행동의 매개 역할이고 이 지점에서 신유아는 누구보다도 탁월하다.

장르를 벗어난 예술의 임시 코뮌

문화활동가이자 미술가인 신유아는 학부 때 도자학을 전공했다. 그는 2005년쯤 학업을 마치고 나서 자신이 배운 미술을 응용하면서 현장에 개입할 수 있는 일을 찾아 나섰다. 때마침 '문화연대'라는 문화운동 시민단체가 눈에 들어왔고 지금까지 그곳과 인연을 맺으면서 그는 어느덧 중견 문화활동가로 성장했다. 그의 문화현장 감각은 무엇보다 오랜 밑바닥 경험에서 비롯한다.

2007년 가을에 신유아는 여의도 금융증권회사 코스콤의 비정규직 노동자들이 거리로 내몰린 상황에 주목했다. 그는 주저 없이 곧바로 코스콤 노동자들의 농성장에 결합했다. 규모 면에서 '월가를 점령하라' 정도의 위력은 아니었으나 당시 파업이 길어질 것을 예상한 신유아는 여의도 한복판에서 미디어 활동가, 예술가, 코스콤 노조원 들과 함께 수개월간 문화기획과 예술행동을 재기발랄하게 구상하고 구체화해나갔다.

신유아는 파업 농성장 곁을 지나가는 행인들의 발길을 잡고 그들의 시선을 머물게 하는 것을 가장 큰 목표로 뒀다. 그는 현장의 이슈를 대중과 공유하고 사회화하는 방식으로 미디어 교육 워크숍, 숙소 꾸미기, 농성장 상징물 설치 등을 기획했다. 구체적으로 미디어 활동가들과 함께 경찰의 불법 채증에 대응해 노동자 대상으로 교육을 진행했고, 여러 창작자, 미술 큐레이터와 상의해 농성장에 이미지와 시각물을 어떻게 배치할 것인지, 공간을 어떻게 재구성할 것인지를 고민했다. 그는 농성장 바닥그림, 천막 걸개그림, 피켓이나 포스터 플래카드 등을 모인 사람들과 함께 작업하며 마치 농성장을 하나의 '코뮌'과 같은 해방 마을로 여겼다. 그 마을은 구성원들에게는 자치 공간으로, 외부인에게는 사회 정서적 공감대를 유발하는 문화적 장소로

기능하는 데 목적을 뒀다. 이와 같은 초창기 경험은 향후 전국 단위의 '농성장 프로젝트'를 고민하게 한 발단이 된다.

2008년 촛불시위 속 촛불문화제의 경험을 뒤로하고 신유아의 경험에 또 다른 큰 변화를 가져올 비극적 사건이 발생한다. 2009년 1월 20일 용산4구역 남일당 화재 참사 사건이 그것이다. 그는 당일 뉴스 자막에 비친 용산 참사 소식을 접하자마자 무조건 현장으로 내달렸고 순천향대병원 장례식장에 차려진 상황실에 합류한다. 그러고는 경찰에 의해 밖에서 막혀 있던 용산 참사 현장으로 들어간다. 당시 그가 참사 현장 상황실로 꾸민 '레아'는 참사 희생자 가족이 운영하던 호프집 이름을 그대로 빌린 것이다. 신유아는 공권력의 폭력으로 곪아터져 생채기가 난 그곳에서 '레아'를 자유 상징의 건물로 삼았다.

'레아' 1층은 신유아와 그의 동료들이 갤러리로 재전유해 활용했고, 2층은 미디어 활동가 허경의 도움으로 '촛불미디어센터' 상황실로 꾸며졌다. 1층 갤러리는 재개발 권력의 만행을 알리고 현장 개입의 창작 작품들을 지속적으로 보여주고 상영하는 공간이 되었고 2층 미디어센터는 미디어 활동가들과 인터넷 생중계팀이 현장 영상을 내보내고 기자들을 위한 브리핑룸으로 쓰이면서 상황실 역할을 맡았다. 그리고 1층 공간에서 기획된 '레아미술관' 전시를 통해 파견예술가들과 현장예술이 등장했다. 촛불미디어센터와 철거민 라디오·인터넷 방송은 철거 장소에 붙박이로 있으면서 외부로 용산의 소식을 알리는 센터 역할을 수행했다. 레아는 마치 종합적이고 탈장르적 예술행동과 실천이 결합된 임시 코뮌이 된 듯했다. 신유아는 권력의 폭력에 상처 입은 지역 주민들의 삶과 터전에서 실천적 작가들과 함께 20회 넘게 «끝나지 않는 전시»를 공동 기획했고 이를 같은 이름의 책으로 제작해냈다. 게릴라 미디어 운동가, 현장 활동가, 작가, 종교인, 시민 들과 함께 모여 자발적 저항 모임을 기획하고 창작하며 실천 활동을 펼쳤다. 이 같은

〈용산참사 현장〉, 레아, 2009.

‘장소특정성’에 기초해 협업으로 만드는 신유아의 예술행동 방식은 즉시성, 즉흥성, 현장성, 상호작용성, 온·오프 연계성의 우발적 감각을 증대했다. ‘레아’라는 이름의 모순이 응집된 장소에 거하면서 신유아는 이 우발적 감각들을 모으는 예술행동의 적극적 매개자 역할을 하나씩 터득해갔다.

네트워크를 구축하면서 그가 성취한 중요한 성과는 참여 미술가들의 헌정집『끝나지 않는 전시』외에도 김홍모 등 만화가들이 함께 펴낸 르포 만화책『내가 살던 용산』, 여러 작가들이 모여 만든 르포 구술집『여기 사람이 있다』를 비롯해 사진집, 달력 등이 있다. 이 성과물들 곳곳에는 그녀의 기획과 연대의 매개자적 흔적이 배어 있다. 신유아가 용산 ‘레아’에서 맺은 인적 관계망과 경험은 이렇게 무럭무럭 자라 이후 ‘희망버스’ 프로젝트를 기획하는 데 큰 원동력이 된다.

희망버스와 농성장 프로젝트

2011년 1월 6일, 노동자 김진숙이 한진중공업 영도조선소 85호 크레인에 올랐다. 그로부터 100일쯤 되어갈 무렵이었다. 신유아는 쌍용자동차 노동자 이창근과 시인 송경동, 인권활동가 기선과 의기투합해 김진숙 노동자를 지지하는 사회적 연대와 희망 프로젝트로 서울에서 출발해 부산을 향하는 ‘희망버스’를 기획한다. 웹자보나 메일을 중심으로 홍보를 하고 개인 자비로 참여하는 것을 기본으로 해, 6월 11일에 1차 희망버스가 서울에서 출발했다. 적은 인원이 참여하리란 예상을 깨고 첫 출발에 700여 명이 참석했다. 대부분 연고가 전혀 없는 일반 시민들이 사회적 연대와 공감의 뜻으로 모였다. 2차 희망버스(7월 9일)에는 지방에서 합세해 그 10배 이상에 해당하는 1만여 명이, 3차

희망버스(7월 30일)에는 휴가철임에도 불구하고 1만 2천여 명이 참석하면서 사회적 연대의 상당한 잠재력을 보여줬다.

신유아는 희망버스에 참여했던 사람들이 다양한 까닭에 처음 희망버스의 성격과 목표를 '신나게 놀다 오자'로 잡았다고 회고한다. 2차, 3차 때는 공식 이메일링도 생기면서 참가자들이 문화와 예술 기획을 역제안하기도 했다. 버스를 타고 가는 동안 참가자들이 자유롭게 발언하고 노래하는 것에서부터 떡과 커피 나누기, 풍선 날리기, 뮤지션과 작가들의 공연 등이 자발적으로 기획되고 이뤄졌다. 용산 '레아'의 경험은 신유아가 희망버스를 기획하는 데에서 매우 중요했다. 그는 용산에서처럼 신속하게 사진, 영상, 단행본 등 희망버스 프로젝트를 기록하기 위해 각각의 기획팀을 조직하는 것을 도왔고, 그 속에서 여럿이 공동 작업을 수행하도록 매개했다. 그렇게 희망버스에서도 자연스럽게 인적 네트워크가 쌓여갔다. 또한 그들로부터 좀 더 다양한 아이디어가 산출되면서 그에게는 적정한 곳에 매개하고 배분하는 능력도 생겼다. 이렇게 신유아는 문화행동의 매개 역할에 대한 자신감을 얻게 된다. 다양한 배경을 가진 창작자들이 현장에서 직접 소통하기 어려워하거나 현장과 관계 맺기에 서툰 경우가 많았던 상황에서, 매개자 역할로서 그의 진가가 적절히 빛을 발했다.

희망버스에 몸을 싣고 이른 아침 동이 터오는 가운데 영도 조선소 옆 길바닥에 당도해 쪽잠을 자다 일어나서 크레인 위의 김진숙 노동자를 기다리는 수많은 이의 모습에서 신유아는 사회적 연대의 희망을 봤다고 한다. 그녀는 여전히 쌍용자동차 해고 노동자들을 돕는 '희망지킴이' 사업을 하고 있다. 여기서도 마찬가지로 문화예술인 네트워크를 동원해 콘서트와 토크쇼 행사 기획을 이끌었다. 사회적 폭력이 장기화되는 것이 한국사회의 일반화된 문제임을 절감하는 그는 본격적으로 '농성장 프로젝트'를 진행해왔다. 코오롱, 쌍용자동차, 골든브릿지 투자증권,

‹희망버스›, 한진중공업 영도조선소 85호 크레인, 사진 정택용, 2011.

　　　　신유아

한진중공업, 콜트콜텍, 재능교육 농성장을 찾아다니며 작은 변화를
이끌기 위해 사진작가, 생활 디자이너, 적정기술가, 생태주의자,
문화활동가, 미술가, 목수와 함께 생태적이고 대안적인 소통의 농성장
구성을 기획하고 있다.

그는 농성장을 '코뮌' 식 해방마을로 바꾸고자 한다. 파업투쟁이
몇 년씩이나 장기화되는 한국적 노동환경의 특수성에 대한 고민이
짙은 그는 노동자들이 상주할 수 있는 '살 만한' 농성 공간을 확보하기
위해 생태적 간이화장실과 샤워시설을 마련하려 한다. 농성장 자체의
전통적 의미를 재구성하고 농성 주체들의 의식주를 해결할 수 있는
그런 곳을 신유아는 원한다. 또한 주위 행인들의 농성장에 대한 거부
반응을 줄이는 데 주력한다. 얼마 전 대한문 쌍용자동차 농성장에서
그가 기획했던 '만들자! 농성정원' 모임은 색다른 호응을 얻어낸 경우다.
농성장에 모인 이들은 다 같이 바느질, 패치워크 테이블 목공, 뜨개질,
씨앗 심기 등을 함께하며 공통의 손 감각을 공유했다. 신유아는 지금도
전국의 농성장에 현지 예술인들이 다층적으로 결합할 수 있게 하는
방법을 고민 중이다.

신유아는 쌍용자동차 농성장 프로젝트를 수행하면서 강제
해직당한 이후 노동자들의 삶의 태도에 변화가 일어나고 있음을
발견하고 있다. 동료 노동자들이 삶의 의지를 잃고 몸을 던진 까닭에
노동자들 스스로가 삶의 자세를 바꾸면서 예전의 척박한 노동의 굴레로
다시 복귀하려는 이들이 점점 줄고 있다. 노동자들은 귀농을 꿈꾸거나
아예 비자본주의적인 다른 삶을 살고자 한다고 한다. 농성장 예술행동
프로젝트에 참여하면서 또 다른 삶과 희망의 실마리를 발견해서인지도
모르겠다. 이것이 예술행동의 매개자 신유아가 농성장을 고통받는
삶들의 회생의 공간이자 희망의 삶 공간으로 삼는 이유이리라.

‹쌍용자동차 대한문 농성장 앞 '만들자! 농성정원'›, 노동자 작업화 화분꽃, 사진 정택용, 2013.

신유아

'레알'과 '로망'의 함수관계

이동수

시사만화가이자 '레알 로망' 캐리커처 작가.
대학신문사 만화기자로 데뷔했다. 평범하게
직장 생활을 하며 틈틈이 노동 관련 책자의
삽화와 만화를 그렸다. 꿈에 그리던 지역신문사
시사만화가가 됐지만, 신문사가 꿈과 헌신을
짓밟는 데 욱해서 2년을 넘기지 못하고
그만두었다. 그 대신 《한겨레》 만화초대석 작가로
버텨나갈 수 있었다. 이제는 거리에서 싸우는
사람들의 모습을 '진짜 멋지게' 그려주겠다는
생각으로 '레알 로망' 캐리커처와 현장 크로키에
매진하고 있다. 1997년부터 인권운동사랑방
'만화사랑방'에 그려온 만화들을 묶은 『새벽을
깨우는 A4 한 장』(2003)을 공저했다.
glgrim@nate.com

관록이 붙은 시사만화가 이동수는 만화와 함께한 시절이 길다. 그는 어릴 때부터 줄곧 만화를 그리다 1981년 학보사 시절에 만평으로 세상에 처음 만화를 내놓았다. 그는 우리만화협의회 초대회장, 한국민족예술단체총연합 이사에다 시사만화가협회 협회장으로 두루 일해오며 만화계 조직에서도 활발하게 활동했다. 그런 그는 여중생이 좋아하는 순정만화 풍의 사람들 그림을 주로 그린다. 참 의외다. 한국인의 동글동글한 외모에 캔디 식 '샤방샤방'한 눈을 지닌 친근한 우리네 모습을 그린다. 요새의 디지털 감성으로 보면 웹툰의 4차원적 재미도 없고, 장르는 다르지만 내가 좋아하는 만화가 오영진이나 최규석의 시니컬한 톤이나 맛도 전혀 없다. 그럼에도 불구하고 중년의 화백이 그리는 '샤방샤방' '레알 로망' 캐리커처에는 불가사의한 매력이 있다. 그의 작업을 보려면 노동파업, 시민 집회, 농성장, 시위 현장 등 사회적 이슈가 있는 장소를 찾아야 한다. 그곳에서만 그리고 그곳에서는 늘 만화를 그리고 앉아 있는 이동수 화백을 찾을 수 있다.

만화의 길

이동수는 '386세대'다. 1960년대 태어나 1980년대 대학 생활을 한 30대였던 세대 그룹이다. 세월이 지나 이제 40대가 된 그들은 '486세대'라 불린다. 오늘날 기성 권력의 주체이기도 한 386세대이지만, 군부 아래에서 정치적 민주화를 열망했던 세대라는 점, 즉 군부의 철권 아래에서 성장해 현실 정치가 삶의 일부처럼 달라붙어 있는 세대라는 점에서 긍정적인 특징을 띄기도 한다. 만화가 이동수도 예외는 아니었다. 그는 다행히도 대학 시절 경제학을 전공해 세상을 바라보는 눈이 다른 이들에 비해 '레알'했다. 이런 배경은 그를 정치 만평가로 성장하게 하는

데 제격이었다. 인천 토박이로 어릴 적 누구나 그렇듯이 만화가 좋아서
만화를 그리던 그는 청년 시절 가톨릭 청년회 활동을 하면서 본격적으로
만화를 그리기 시작했다. 대학에 입학해서는 학보사에서 만평을 그렸고,
졸업 후 장남 역할을 하기 위해 취업한 회사에서는 때마침 만들어진
사보에 만화를 그리며 직장 생활을 했다. 이동수는 만화를 배운 적도
정규 예술 교육을 받은 적도 없다. 그러다 보니 고우영, 이두호, 박기준
화백의 작품들을 보고 베끼며 자신의 작풍을 만들어갔다. 대중적 만화의
전설들은 독학을 위한 스승들이 되어주었다. 그때만 하더라도 이동수는
'말랑말랑한' 오락만화에 빠져 있었다.

　　1980년대 중반 무렵에 박재동, 주완수, 최정현 등이 서울에서
민족미술인협회(민미협)에서 만화분과를 만들어 이끄는 동안, 그는
자신의 동네 인천에서 만화 활동을 하면서 민미협에 결합해 활동했다.
그러다 1990년대 초반 무렵에 본격적으로 만화가로서 사회참여적인
단체 활동을 시작했다. 지역 신문사에서 시사만화가의 꿈을 이뤄가던
그는 편집국의 간섭에 맞서다가 신문사 소속 만평을 접고 본격적으로
프리랜서의 길을 걷게 된다. 그는 《한겨레신문》 '만화초대석'을
시작으로 다양한 시사만화를 그렸고, 오랫동안 인권운동사랑방
웹진 《인권오름》에 '이동수의 만화사랑방'을 연재했다. 이외에도
우리만화연대와 시사만화협의회를 주축으로 한 전시회 기획과 단행본에
참여하고 만화단체를 조직하고 창작과 만화 강습을 하는 등 꾸준히
활동을 벌여왔다. 문화계 안팎의 험한 조건들 속에서 성장하며 스스로
관록의 세월을 쌓았던 386세대의 문화계 인사답다. 허나 이동수가
순정의 '레알 로망'을 무기 삼아 필명 '이동슈'를 쓰면서 그의 만화
인생은 확연히 달라진다.

‘레알 로망’ 현장 캐리커처

‘레알 로망’의 탄생은 이동수의 «경인일보» 시절로 거슬러 올라간다.
당시 온갖 만평을 다 그리던 그가 갑자기 노동운동가 단병호 선생의
얼굴을 그리려다 형상화하는 것이 너무 힘들다 느끼면서 자신의
만화에 새로운 변화가 필요하다는 것을 느낀다. 매번 사회적 풍자의
대상이던 ‘나쁜’ 얼굴만 그리다 보니 정작 삶을 함께하는 동지들의
‘착한’ 얼굴을 어떻게 그려야 할지 손에 붙지 않고 서먹했던 것이다.
그는 만화단체에서 조직 생활을 하면서 창작 작업의 불씨를 간직해놓고
또다시 일상에 젖어 살다가, «프레시안»의 손문상 화백이 ‹만인보›를
통해 인터뷰 방식으로 만화 작업을 하는 데 자극을 받는다. 더불어
최호철의 지하철 크로키 작품 ‹을지로 순환선›을 보고 나서 이동수는
자신이 가야 할 방향에 관해 큰 가르침을 얻게 된다.

　　손문상과 최호철이 그렇게 이동수에게 캐리커처의 장르적
가능성에 영향을 끼쳤다면, 소위 ‘착한’ 얼굴 그리기는 그가 틈틈이
작업했던 현장 캐리커처 작업 과정에서 다듬어졌다. 노동과 시위
현장에서 그의 창작은 확실한 방향을 잡게 되었다. 2009년 무렵에
콜트콜텍 기타 노동자 문화제 행사와 용산 참사 현장 작업에서 그의
미학적 태도가 분명해졌다. 캐리커처를 통해 그들에게 힘을 줄 수 있는
방법을 스스로 터득하고 ‘레알 로망’이라는 스타일을 그림 속에 담기
시작했던 것이다.

　　‘레알’은 리얼한 것의 다른 표현이다. ‘로망’은 무언가 고대하는
것을 뜻한다. 그래서 ‘레알 로망’이란 다중의 모습을 “닮게 그리지만
예쁘게 그린다”는 뜻이다. ‘닮게’는 리얼하게, ‘예쁘게’는 로망을 담아
그린다. 그러니까 레알 로망은 순정만화 주인공처럼 당신의 모습을 아주
예쁘게 그린다는 말이다. 눈은 최대한 ‘샤방샤방’, 볼은 최대한 ‘쁘잉쁘잉’

그리고 '귀요미'를 듬뿍, 그러나 당신의 생김새와 닮게 그린다는 원칙을 유지한다. 현장에서 싸우는 노동자들의 본질을 드러낸다는 취지다. 붉은 머리띠에 팔뚝질의 투쟁하는 노동자로 이미지화된 그들이 사실은 다른 나라, 다른 세상 사람들이 아니라 오늘 여기에 우리와 같이 사는 아빠, 엄마, 삼촌, 할머니, 할아버지, 누이 들이라는 것을 드러내고자 하는 것이다. '레알 로망' 캐리커처를 그리면서 '이동슈'가 그의 필명이 되었다. 해고 노동자들의 모임, 파업 현장, 폭압의 대치가 일어나는 곳 한 켠에서 그는 힘없는 이들의 밝은 모습을 그렇게 레알 로망하게 담아왔다. 이것이 이동슈 식 '겸손한 실천'의 방식이다. 그는 사람들에게 용기를 북돋아주기 위해 현장을 찾아다니며 미친 듯이 그림을 그리고 있다.

이동슈는 캐리커처를 현장의 무기로 택한다. 그가 캐리커처를 선택한 이유는 단순하다. 캐리커처는 단 3분에서 5분 사이에 작업을 완성할 수 있으니 파업 현장과 같은 곳에서 즉각적 반응을 유도하고 신속하게 그릴 수 있다. 만화가로서 그가 현장의 대중들에게 용기를 주는 데 대단히 적합한 장르를 선택한 셈이다. 아쉬움도 있다. 단숨에 만들어 나눠주다 보니 아무래도 완성도가 떨어져 성의 없게 보인다는 생각이 들었다 한다. 최근에 그는 시간이 좀 남거나 작품의 완결성을 위해 좀 더 공을 들여 컬러 작업을 한다. 캐리커처를 받는 이의 기쁨이 크다 보니, 그는 현장 작업에 만족하고 작품을 작가가 소유해 보관하지 못하는 데 미련이 없다. 작가로서 작품에 대한 소유욕 대신 그저 그는 작품을 기억하는 방식으로 스마트폰을 이용해 사진을 찍고, 사진 이미지들을 페이스북이나 트위터에 기록으로 남기는 것에 만족한다.

‹희망버스 캐리커처 모음›, 2011.

이동수

‹재능교육 노조집회›, 혜화로터리, 2010.

‹세월호 학생들›, 컴퓨터 작업, 2014.

'과학적 공상주의자' 되기

이동수는 어디든 간다. 용산 참사 현장을 비롯해 수백수천 일이 넘도록 투쟁을 이어오고 있는 재능교육, 콜트콜텍, 쌍용자동차, 한진중공업 등의 노동 투쟁 현장에서 '이동슈'를 만날 수 있다. 2014년 4월 16일 세월호 참사 이후에 그는 광화문에서 단원고 희생자 학생들의 캐리커처를 그리면서 세월호 참사 진실 규명과 책임자 처벌 그리고 안전사회 건설을 촉구하는 현장 예술행동에 참여하고 있다. 신자유주의의 핏빛 재단 아래에서 그는 무수히 많은 '레알 로망'의 캐리커처를 만들어 나눠주며 사회적 약자들에게 작은 희망의 메시지를 심어줬다.

무슨 이유로 그는 이리 미친 듯 그려댈까? 이동수는 '민중미술'의 역할을 아직도 우직하리만치 믿고 있다. 적어도 그에게 만화는 '구도의 도구이고 투쟁의 도구이고 함께하는 소통의 도구'다. 삶보다 만화가 앞설 수 없다는 생각이다. 파업 현장과 농성장에 걸리는 작품으로서의 만화보다는 그저 일반 시민들과 노동자들에게 행복을 주는 방법으로서 우리의 얼굴을 그리고 싶어 한다. 현실 참여 만화가로서 대중과 소통하고 그를 통해 대중들의 싸움에 힘을 주는 자기만의 방식을 찾은 것이다.

화백 이동슈는 말한다. "레알이 없는 로망은 가짜다. 허나 로망이 없는 레알 또한 건조하고 팍팍하다." 레알 없는 로망이나 로망 없는 레알은 그에게 모두 허망하다. 그에게 정말 힘든 일은 그 둘을 함께하는 것이다. 과학을 보장하고 세상을 읽는 눈은 레알을 통해서 이루어진다. 로망은 꿈이고 공상주의다. 그래서 로망은 레알을 필요로 한다. 반대로 꿈 없는 현실주의의 레알은 이미 역사적으로 실패했고 비인간적이다. 이동슈의 '레알 로망'은 과학적 공상주의의 실현과 관련이 있다. 꿈을 꾸면서 현실의 그림을 그리는 작업, 이것이 바로 과학적 공상주의자가

이동수

되고픈 이동슈의 지난한 업이다.

　이동수와 이동슈는 레알 로망의 현장 캐리커처의 디지털 판본들을 모아 전시회를 기획하려고 한다. 굳이 화랑 속 전시회만 전시회던가. 그는 그저 자신이 그려 현장에서 나눠준 그 그림들의 디지털 판본들을 플래카드로 프린트해 만든 '디지털 현수막전'을 구상한다. 한번 해고 노동자 전시회에 걸린 그의 그림들이 공권력에 찢기고 뭉개지면서 더욱 질기고 복제 가능한 현수막을 이용해 그의 작업들을 길거리와 노상 전시회에 쓰고자 했던 바람도 있다. 이렇듯 이동수는 중년에 다시 현장의 참맛을 배우고 있다. 그는 부지런히 몸을 움직여 '샤방샤방 레알 로망'을 실현하는 새로운 방법을 깨치는 중이다.

사회적
발언의
형식 실험

최규석
경남 진주 태생의 만화가. 상명대
만화학과를 졸업했다. 1998년 서울문화사
신인만화공모전으로 데뷔했다. 대표작으로
『공룡 둘리에 대한 슬픈 오마주』,
『습지생태보고서』,『대한민국 원주민』
『100℃: 뜨거운 기억』,『울기엔 좀 애매한』,
『지금은 없는 이야기』,『송곳』(전3권) 등이
있다. 서울 국제만화애니메이션축제 단편상,
대한민국 만화대상 우수상, 부천만화대상 대상,
한국출판문화상 아동청소년부문 대상, 오늘의
우리만화상 등을 수상했다. 현재 네이버 웹툰에서
〈송곳〉 연재를 이어가고 있다.
mokwa77@hanmail.net / mokwa.net

만화가 최규석을 만나기 전까지 나는 만화가 '보는 것'이 아니라 '읽는 것'이라는 기본 접근법을 까맣게 잊고 있었다. 만화방을 들락거리며 밥 먹을 시간도 잊은 채 쿠션에 기대어 만화책을 쌓아놓고 탐독했던 시절을 잊고 살았던 것이다. 난 만화의 힘이 이미지보다 내러티브에 있음을 뒤늦게 상기했다. 몇 가지 이모티콘 수준의 추상적 이미지를 가지고도 만화를 구성지게 만들 수 있다. 독자에게 작가의 특정 작화 스타일도 크게 각인되긴 하지만 여전히 만화에서는 장면의 전후에 펼쳐지는 스토리 전개가 중심이다. 만화는 그래서 단일한 대상을 작품 형식으로 표현해 미학적 가치를 판단하는 미술이라는 장르의 속성과는 다르다. 문학작품처럼 이미지의 시·공간적 배열과 배치를 더욱 중시하며 이에 따라 구성되는 독특한 내러티브의 형식미가 강조된다. 이는 이제까지 최규석이 만화에서 사용해온 중요한 작법이기도 하다.

스타일 없는 스타일

만화가 최규석은 만화의 내러티브에 더욱 초점을 둔다. 그때그때 내러티브에 적절한 스타일을 맞춘다. 마치 영화에서 배역을 맡은 이들이 역할을 위해 사전 이미지를 완전히 지워버리고 새로운 역할에 임하듯 그의 캐릭터들은 내러티브에 맞춰 스타일을 생성한다. 그래서 열혈 독자를 제외한 이들은 작품만 보고서는 과연 이 작업이 최규석의 것인지 아닌지를 잘 분별해내지 못한다. 무(無)스타일의 스타일, 이것이 그의 작가적 태도다. 그럼에도 불구하고 최규석은 소위 '작가주의'를 잠재한 젊은 스타 만화가다. 물론 그의 작가주의적 '스타'성은 내 자의적 판단인데, 건강한 사회 비판과 현실 개입의 미학을 실천하는 그만의 스타일에 기대를 거는 많은 이들에게 진정 스타란 의미다.

작가 최규석은 1998년 「솔잎」으로 만화계에 등단했으나 군 입대로 창작이 끊겼다가 제대 후 2002년 단편 「콜라맨」을 기점으로 본격적으로 작업했다. 「콜라맨」은 만화판에 최규석이란 이름을 알리는 계기가 된 작품이기도 하다. 공동 작업자 서경순의 골목길 풍경과 함께, '콜라맨'으로 형상화했던 지적 장애인에 대한 묘사는 사회적 약자를 억압하는 생존 논리를 드러내주었다. 비슷한 시기에 단편 「공룡 둘리」(2003)는 격주간 만화잡지 《영점프》의 신진 만화가 등용문 코너에 게재되면서 그의 존재감을 각인시켰다. 「공룡 둘리」는 만화가 김수정의 '아기공룡 둘리'의 성인 패러디이지만, 그에 대한 오마주를 넘어서서 현실 자본주의 사회의 우울함에 블랙코디미적 요소를 가미해 최규석만의 독특한 정서를 자아낸다.

「공룡 둘리」의 내용은 이렇다. 청년이 된 희동이가 밖에서 친 사고를 수습하기 위해 아비 철수는 도우너를 외계인 연구소에 생체 실험용으로 팔아넘긴다. 이를 목격한 하루살이 일용노동자 공룡 둘리는 도우너를 구하려 하지만 제 살기도 버겁다. 철수가 동물원에 팔아넘긴 타조 아줌마 또치는 우리의 현실이 "더 이상 명랑만화가 아니잖니!"라며 둘리에게 네 앞가림이나 잘하고 살라고 충고한다. 결말은 더욱 우울하다. 또치는 동물원에서 추위에 떨고, 희동이는 감옥에서 나와 길거리에서 행인들에게 시비를 걸고 다니고, 도우너는 실험 후 버려지고, 둘리는 소주에 취해 쓸쓸히 묏자리에서 잠이 든다. 마지막 페이지에서 잠들어 있는 고생대 공룡 모습의 둘리는 장밋빛 우화 같은 상상의 현실에 대한 마지막 반전이자 조롱처럼 느껴진다.

최규석의 군대 경험은 그의 작화 방식에 큰 변화를 가져온 계기가 되었다. 군대 이후 삶의 여유를 얻어서일 게다. 특히 블랙코미디적 웃음 코드는 그의 작업 변화에서 가장 큰 특징으로 보인다. 《경향신문》에 연재했던 『습지생태보고서』(2005)는 블랙코미디적 요소를 대거 활용한

그의 대표적 장편이다. 그는 조간신문 독자들을 위해 밝게 다가가야
한다는 압박감이 경쾌한 형식을 취한 근거였다고 말한다. 그는 이
시기를 장편 작업으로 인해 살면서 처음으로 경제적 여유가 생긴 때라고
회고한다. 어찌되었건 이 만화에서 그는 허름한 자취방에서 돈에 쪼들려
친구들과 궁상떠는 '최군'으로 등장하여 대한민국 '청년 백수'들의
사회적 생존기를 한편으로 슬프지만 다른 한편으로 매우 경쾌하고
유머러스하게 담아내고 있다.

블랙코미디적 요소와 배치는 그의 스토리 구성과 전개에서 줄곧
드러나기도 하지만 동물을 의인화하거나 환상을 묘사하는 그만의
독특한 작법에서 크게 두드러진다. 단편집 『공룡 둘리에 대한 슬픈
오마주』(2004)와 『습지생태보고서』에서 이와 같은 의인화 방식이
줄곧 차용되고 있는데, 이 코드는 독자들에게 예상치 못한 전후 반전의
웃음을 선사한다. 늑대 얼굴이 인간 얼굴로 바뀌는 것처럼 형체가
탈바꿈하는 기법을 모핑(morphing)이라고 한다. 최규석의 만화에는
이미지들의 의인화나 환상 묘사로부터 작중 스토리 현실로 빠져나오는
모핑 과정이 대단히 매끄럽기 때문에 반전의 묘미가 더 크다.

조금은 다른 각도에서 최규석은 모핑의 미학을 스토리텔링에
활용하기도 한다. 예를 들면, 등장 캐릭터의 생애 계보적 모핑 과정을
흥미롭게 연계 배치하는 것이 그것이다. 그의 대학 졸업 작품집에
실렸던 단편 「선택」(2003)을 보면, 이진석이라는 인물이 '고딩' 시절
주위 학생들을 괴롭히는 '개'로 등장하는데, 그는 이후에 월드컵 공사장
젊은 인부에서 용역 깡패로, 이어서 월드컵 광장의 수많은 젊은이들
중 하나로 형상화된다. 2013년 12월부터 네이버 웹툰에 연재해 좋은
반응을 얻고 있는 〈송곳〉의 주인공 또한 과거 군인 장교로 근무하면서
체제의 불의에 갈등하고 맞서는 모습, 군복을 벗은 후 대형마트
관리직원으로 일하면서 자신의 신념 때문에 노동 현장에서 고생하는

주인공의 현재 진행형 모습이 상호 모핑되고 겹쳐 배치된다. 이런
기제로 인해 독자의 몰입도는 높아진다.

사회적 발언의 형식미

작가 최규석은 2006년부터 «한겨레21»에 연재했던 가족과 자신의
성장을 다룬 자전적 스토리『대한민국 원주민』을 2008년 출간했다.
그가 보는 '원주민'은 아메리카와 호주 원주민처럼 "자신들의 과거와
삶의 방식이 자연스런 형태로는 남아 있지 않은 사람들"이다. 우리의
경우 (후기)식민주의적 억압은 도시 재개발과 빈민 억압으로 구체적으로
나타났다. 철거와 이주를 반복해 맞닥뜨리며 피곤한 삶을 살아가는
도시빈민들이 오늘날 대한민국의 원주민인 것이다. 그는『대한민국
원주민』을 포함해 그때까지 자신의 작업들이 자기 고백적이고 주변에
자신과 비슷한 처지의 독자들에게만 소구되고 있었다는 한계의식을
느낀다. 그러면서 자연스레 좀 더 외부의 사회적 층위와 관계 맺고 더
많은 독자에게 다가가고자 마음먹는다.

　　최규석의 대표작 중 하나로 1987년 6월항쟁을 다룬
『100℃』(2009)는 이렇듯 좀 더 넓은 독자들을 상대했지만 사실 그에게
그리 만족스럽지 못했던 작업이었다 한다. 6월민주항쟁계승사업회의
제안으로 중고생을 대상으로 한 교육용 만화 작업이었기에 특정 사건을
언급해야 하는 일이나 관련 생존자들을 직접 묘사하는 데에서 그는
불편함을 느꼈다. 그로 인해 작화 방식이 역사 교과서처럼 밋밋해졌다고
그는 고백한다. 더군다나 그 스스로가 경험하지 못했던 민주주의의
전환기적 사건을 오늘날 다시 재구성한다는 뿌듯함보다는, 이를
현실에서 되새겨 보니 도대체 민주화의 성과란 것이 오늘날 비상식의

「공룡 둘리」, 『공룡 둘리에 대한 슬픈 오마주』, 길찾기, 2004.

『송곳 1』, 창비, 2015.

최규석

현실에서 얼마나 무력한가 하는 자괴감까지 들었다고 그는 말한다. 6월 민주항쟁을 다룬 이 장편에 대한 독자들의 반응은 그 스스로의 평가만큼 나쁘지 않았는데, 어쨌거나 최규석은 다시는 오지 않는 민주화를 향한 100℃의 비등점에 대한 불만족스러운 오마주 이후에 불안과 죄책감에 시달렸다. 진정으로 하고 싶은 말을, 살아 있는 '발언'을 하리라 마음먹은 것도 이 시점이었다. 실제로 그는 몇 년 후 노동문제를 본격적으로 다룬 웹툰 〈송곳〉을 연재하기 시작한다.

만화가 최규석이 이미지 묘사나 표현의 미학적 가치보다 현실에 대한 발언에 무게중심을 둔 데에는 여러 맥락이 작용했다. 일단 만화계가 정부 규제에 길들여져 대체로 사회적 발언에 대해 주저하고 기피한 데 대한 자신만의 대응 방식이 필요했다. 게다가 정치적 소재가 재미없고 피상적이라는, 독자들이 가지고 있는 오해와 편견도 깨고 싶었다. 아직은 존재하지 않을 수도 있지만 독자의 감흥을 유발하는 내러티브의 구체적 형식미를 스스로 발굴할 심산이었다.

웹툰에서 그는 표현 방식에 관한 자신의 취향을 억제하더라도 사회적 메시지 전달력을 강화하는 방식을 따랐다. 예컨대, 연재 작업을 하다 보면 불필요한 장면들을 자주 삽입해야 하고 말풍선도 길어지게 되는데, 그런 상황에서도 마감에 쫓겨 완성본을 넘겨야 하는 것에 익숙해질 필요가 있었다. 그는 지금 자신의 작업이 거친 계몽으로 보여도 할 수 없다고 말한다. 비판적 대안과 그것의 문화정치적 파장이 성장하는 것이 그에게 더 관심사다. 정제되고 세련된 방식이 아니지만 〈송곳〉을 연재하면서 그는 대중적 기반이 넓어지고 사회적 발언의 파장과 전달력이 커졌다는 점을 이해하고 있었다. 파급력은 예상보다 컸다. 최근 그는 연재된 내용을 『송곳』(2015)이란 동일 제목의 세 권의 책으로 묶었고, 이를 원작 삼아 TV 드라마가 제작되어 방영되었다.

「불행한 소년」,『지금은 없는 이야기』, 사계절, 2011.

최규석

또 다른 '대한민국 원주민' 찾기

『송곳』이 그에게 적어도 만족스러운 직설적 대화의 플랫폼이라면, 현실 사회의 우울한 모습을 모티브로 한 그의 장르와 형식 실험도 함께 살펴볼 필요가 있다. 민주노총 삼화고속지회 조합원 인터뷰를 바탕으로 재구성한 다큐멘터리 단편만화「24일차」(『사람 사는 이야기』, 휴머니스트, 2011에 수록)나 국가인권위원회 인권만화들에도 주목할 필요가 있다. 무엇보다 우화집『지금은 없는 이야기』(2011)는 최규석의 하나로 고정되지 않는 다양한 작업 스타일이 모인 독특한 창작물이다. 「공룡 둘리」에서처럼 이 작업도 우리가 일상적으로 우화에서 접하는 교훈의 허망함을 걷어내기 위해 기획한 '성인용' 우화집과 같다. 최규석의 우화에서는 선행과 미담을 닮으라는 긍정의 스토리는 여지없이 박살난다. 예컨대, 불행하게 살아왔던 소년의 곁에서 항상 착한 일을 할 것을 종용했던 천사는 소년의 분노에 의해 살해당한다. 최규석의 우화는 우리가 쉽게 예상할 수 있었던 상식을 뒤집는 반전과 충격이 항상 도사린다.

최규석은 무엇보다『송곳』에 쏟아진 호응으로 일반 대중과의 접점을 더 넓혔다. 세상을 향한 그만의 급진적인 말들을 목청껏 담아낸 듯하다. 그럼에도 불구하고 그는『송곳』이후 또 다른 사회적 발언을 준비하려 한다. 최규석이 원하는 미래의 작업 중에는 평온한 전 세계 관광 휴양지에서 가려진 채 일하는 '대한민국 원주민'들의 삶에 대한 탐구도 포함되어 있다. 우리가 이제까지 최규석의 작업에서 '건강함'을 느끼는 것은, 작가라면 으레 가질 만한 창작 활동에 대한 개인적 욕망을 조금 양보하더라도 사회적 발언을 담은 실험들을 수행하려는 강한 의지 때문이리라.『송곳』의 '사서 고생하는' 주인공 이수인이 최규석 자신의 삶의 태도와 계속 겹쳐 보이는 것이 우연은 아닐 것이다.

동물농장에 펼쳐진 지옥도

연상호
상명대학교 서양화과를 졸업하고 2004년
스튜디오 다다쇼를 만들었다. 단편 애니메이션
‹지옥, 두 개의 삶›(2006), ‹사랑은
단백질›(2008)로 데뷔했고, 첫 번째 장편영화
‹돼지의 왕›(2011)으로 부산국제영화제 넷팩상을
수상하며 주목받기 시작했다. 이후 장편영화
‹사이비›(2013)와 ‹서울역›(2015)을 제작하면서
국내 대표적인 성인 애니메이션 감독으로
성장했다. 최근에는 실사 액션 스릴러 영화
‹부산행›을 촬영하고 있다.
ani035@naver.com / studiodadashow.com

보통 인간이라면 미래가 없는 무기력감은 한국사회의 조직 내 권력 관계에서 늘 느끼는 일일 것이다. 강자의 욕망, 탐욕, 비이성이 힘을 갖고 이에 약자가 주눅 들면 그 사회는 심각한 병리적 상황을 동반하며 자살, 우울, 폭력, 사고가 끝없이 이어진다. 한국사회는 그래서 우울하다. 학교, 군대, 회사, 공무원 사회 등 조직의 과도한 훈육과 부조리가 판치는 '동물농장'에서 삶을 이어온 우리들은 자유의 감각보다는 생존과 경쟁의 촉수만 비정상적으로 진화해나간다.

애니메이션 감독 연상호는 스스로의 경험과 분노를 통해 비정상성이 누적된 우리 사회의 병리와 광기를 가감 없이 관객 앞에 던져놓고 마주보게 한다. 그래서 실사 영화에서 김기덕 감독의 표현 방식만큼이나 연상호 감독의 애니메이션 미학은 파격적이고 불편하지만 솔직하다. 그가 보여주는 사회병리와 광기의 수준은 대개 관객들의 기대치를 넘어선다. 마치 세월호 참사를 까뒤집을수록 권력의 썩은 진창들이 더 드러나듯, 그는 작품을 통해 우리 사회를 밑바닥까지 훑어 그 민낯을 드러낸다. 그가 보여주는 진창은 권력을 향유하는 부르주아의 입과 배에서뿐 아니라 그들을 위해 노역하는 노예들의 원초적 탐욕과 욕망을 통해서도 드러난다.

한국사회의 '동물농장' 쇼

연상호는 중학교 때부터 그림을 즐겨 그렸고 고등학교 시절에는 일본 애니메이션에 심취했다. 특히 가와모토 가하치로(川本喜八郎)의 〈도성사(道成寺)〉(1976)를 비롯해 일본 독립 애니메이션을 보면서 그는 감독으로서의 꿈을 키웠다. 대학 입시를 앞두고서 에로영화부터 에이젠슈타인 감독의 〈전함 포템킨〉(1925)처럼 러시아 소비에트 혁명을

다룬 변방 장르영화까지를 닥치는 대로 섭렵한 그다. 대학 시절에는 실사 영화를 만들어보자는 생각으로 잠시 길거리 촬영도 다녔다. 그러다가 그가 마음을 다잡고 2차원 그래픽 애니메이션으로 만든 것이 〈지옥〉(2003)이란 처녀작이다. 대학교 3학년 때였다.

〈지옥〉 1편을 만들고 여전히 애니메이션 감독에 매력을 느낄 수 없었던 그는 졸업 후에 한 애니메이션 하청업체에 취업한다. 거기서 피로감에 지쳐 죽도록 일하다 그 일을 그만두고 나온 그는 〈지옥〉 2편을 완성한다. 〈지옥〉은 이렇게 그의 두 연작 작업을 합쳐 〈지옥: 두개의 삶〉(2004)으로 출시되었다. 〈지옥〉 연작은 실사를 기반으로 해 그림을 그리는 로토스코핑(rotoscoping) 기법으로 연상호 감독이 홀로 작업한 1인 제작 애니메이션이다. 남녀 주인공을 쫓는 저승사자들의 동선이 대단히 운동학적으로 보이는 까닭이 여기에 있다. 〈지옥〉 연작은 현대인들의 사후 세계에 대한 믿음과 종교의 허상을 보여주기 위해 만든 작품이다. 1, 2편에 각각 등장하는 남녀 주인공은 천사로부터 천국행과 지옥행이라는 서로 다른 운명을 배정받고 그들 스스로 주어진 명을 거스르려고 하지만 그들 모두 비참하고 우울한 결과를 얻는다는 점에서 공통적이다.

연상호는 〈지옥〉 연작을 통해 나름대로 호평을 받았고, 그 와중에 '스튜디오 다다쇼'란 창작소도 차렸다. 지원금을 받아 최규석 원작 만화 〈사랑은 단백질〉(2008)을 옴니버스 애니메이션으로 만들기도 했지만 힘든 시절이었고 스태프들에게 월급 챙겨주기도 버거운 상황이 됐다. 당시 그는 「돼지의 왕」이란 시나리오를 실사 영화화하기 위해 투자처를 알아봤으나 번번이 실패했다. 캐스팅이 걸림돌이 되면서 이 시나리오를 실사 영화로 찍기가 어렵다고 판단한 그는 때마침 상상마당에서 진행했던 공모에서 애니메이션 제작 투자를 받는 행운을 얻게 되었다. 투자금 1억 원으로 6개월 만에 제작해 2만 명의 관객을 동원했던 장편

애니메이션 ‹돼지의 왕›(2011)의 탄생은 그렇게 극적으로 이뤄졌다.

서사 스타일과 표현미학

연상호 감독의 장편 시나리오들은 백수 생활 와중에 완성되었다. 어려운 시절에 그는 독하게 써댔다. 이 시나리오들 모두가 실사 영화를 위해 기획했다가 투자가 무산돼 애니메이션으로 만들어 좋은 반응을 얻었던 사례이다. 장편 ‹돼지의 왕›과 ‹사이비›(2013)가 그런 공통점을 갖는다. ‹서울역›(2016)도 실사를 위해 예정된 작업은 아니었으며 2000년대 말 어려웠던 시절 중에 이미 만들어놨던 시나리오다. 그래서 그의 애니메이션들이 지니는 서사적 몰입도는 여느 극영화에 비해 전혀 부족하지 않고 짜임새가 촘촘하다. 개인의 시점에서 출발해 사회적 문제로 깊이 천착해 들어가는 서사 구성 방식도 몰입도를 높이는 이유일 것이다. 예를 들어, ‹돼지의 왕› 속 경민이를 보자. 힘없는 아이들의 우상이던 '돼지의 왕' 철이가 학창 시절 다하지 못했던 것을 이루겠노라 학교 옥상에서 투신하는 마지막 장면은 볼 때마다 가슴을 아리게 한다. 그의 작품이 지닌 스토리 전개의 치밀함이나 실사 영화에 못지않은 이야기 전개와 구성력은 작품 제작 전에 스토리보드를 꼼꼼히 짜는 그의 습관에 기인하는 것일 게다.

영상의 표현미학적 효과도 흥미롭다. 예를 들면, 장면 속 빛과 그림자의 독특한 활용, 과도하게 일그러뜨리는 인물 표정은 작품 특유의 질감을 드러내는 데 뛰어나다. 그에 따르면, 과도한 표정 전환은 만화가 후루야 미노루(古谷実)의 ‹이나중 탁구부(行け!稲中卓球部)›(1993~1996)에 등장하는 인물들의 과장된 얼굴 모습에서 적지 않은 영향을 받았다. 약간은 거친 듯 생략된 듯한

투박한 이미지 전환 처리 또한 애초에는 저예산 독립 애니메이션에서 기인한 약점이었으나, 오히려 그만의 독특한 미적인 질감을 자아내는 강점이 되었다. 성우들의 목소리를 먼저 녹음하고 후에 영상 작업을 하는 방식도 독특하다. 성우들의 연기와 분위기 톤이 담긴 선 녹음 내용에다가 나중에 이미지 영상을 붙이는 그의 작업 방식은 인물들의 표정이나 감정선을 재해석하면서 더욱 살아 있는 캐릭터를 만드는 데 활용되고 있다.

신작 ‹서울역›은 이전 작업들에 비해서 더 큰 투자를 받아 완성했다. ‹사이비›의 성공으로 그의 지명도가 높아진 덕이다. 알 만한 영화배우들의 음성 녹음이 먼저 이뤄졌다. 세 권의 두툼한 스토리보드 책으로 구성된 ‹서울역›에는 아무도 주목하지 않는 서울역 노숙자들이 등장한다. 유령처럼 우리 곁을 배회하는 그들은 식인 좀비가 될 운명이다. 그들의 식인병이 소리 소문 없이 전염될 때 과연 사회 시스템이 어떻게 반응해 작동하는지가 그의 관심사다. 마치 보통 사람에게 가로수 풍경처럼 의미 없어 보이던 밑바닥 계층들에서 비정상성이 발발하고 그것이 확대됐을 때 만들어지는 웃지 못할 사회적 파장과 블랙코미디적 현실에 주목한다. 동시에 그는 노숙자들을 포함해 억압받는 자들 내부의 모순과 그 속의 대칭 관계까지를 함께 포착하려 한다. 그들 사이에 자리하는 뿌리 깊은 욕망의 관계와 갈등을 드러내는 것이다.

억압받는 자들의 욕망과 갈등

‹돼지의 왕›의 구도를 비유해보자면, 연상호에게 대립의 전선은 마치 통치자(개)와 피통치자(돼지들) 사이에 있는 듯 보인다. 하지만 그의

〈돼지의왕〉(2011), 〈창〉(2012), 〈사이비〉(2013) 포스터.

논의 중심은 언제 젯밥이 될지 모르면서도 욕망하는 억압받는 자들, 돼지들 사이의 갈등과 대립이었다. 그는 무기력한 돼지들 내부의 우발적 욕망과 탐욕이 늘 통치의 힘을 덜고 체제를 쉽게 유지시키는 동력이었음을 뼈아프게 드러낸다. 억압받는 자들을 자동반사적으로 선하고 착한 이들로 동정하기 어렵게 만드는 까닭이다. 예를 들어, ‹돼지의 왕›과 그다음 해 감독했던 단편 ‹창›(2012)은 연상호의 개인적인 경험을 통해 욕망하는 돼지들의 광기와 자멸의 모습을 담고 있다. 그는 훈육의 명당으로 꼽히는 학교와 군대를 통해 동물농장의 권력 논리를 까발린다.

 ‹돼지의 왕›을 좀 더 들여다보자. 15년 전 종석과 경민은 그들을 대신해 철이를 영원히 돼지들의 영웅으로 만들기 위해, 그리고 저 가진 것 많은 개들을 저주하기 위해 중학교 옥상에서 그들의 영웅인 그를 밀쳐 떨어뜨려 죽이는 일에 공모한다. 어린 시절의 그 둘은 잔인하게도 그들의 왕을 살인하는 돼지의 속물적 모습을 보여준다. 국가인권위 지원작이었던 ‹창›에서도 마찬가지다. 이 영화의 관람 포인트는 군대라는 철의 조직사회에서 충성도가 대단히 높은 ‘왕고’ 병장 정철민과 소위 조직 적응력이 떨어지는 ‘고문관’ 이병 홍영수, 두 병사의 관계다. 그들은 선임과 후임으로 맺어지는 끈끈함을 그리는 ‹진짜 사나이›와 같은 오락 방송물의 재현과는 완전히 무관한 ‘진짜’ 현실의 힘없는 돼지들이다. 클라이맥스는 정 병장이 자신의 권력을 과시하려 후임 홍 이병을 구타하자 홍 이병이 손목에 칼을 긋는 자살기도 쇼를 벌이는 대목이다. 홍 이병의 자살기도 사건이 상부에 알려지고 일이 점점 커지자 자신에게까지 불똥이 튈까 봐 두려운 간부급 군인들은 정 병장과 몇몇 고참 병사들에게 혐의를 몰아 그들을 영창에 보내고 사건을 급히 무마한다. 그리고 홍 이병은 그 사건으로 대대장 당번병 보직을 얻는다.

〈돼지의 왕〉과 〈창〉이 연상호의 개인사적 경험 속에서 만들어졌다면, 〈사이비〉는 좀 더 사회와의 접점을 갖고 만든 작업이다. 백수 시절에 FTA 쇠고기파동 촛불시위와 TV 프로그램 〈100분토론〉을 보면서 사람들이 지닌 믿음이나 신념에 대해 생긴 고민을 담아 만든 작품이다. 〈지옥〉에서 나타낸 인간들의 믿음에 대한 광기 어린 모습은 〈사이비〉에서 더 극대화된다. 충청도의 어느 이름 없는 저수지 수몰 지역으로 지정된 시골 마을에서 주민들 모두가 종교의 광기에 사로잡힌 '사이비'이자 광신도가 된다. 사기범으로 공개 수배 중인 최경석은 깡패들과 함께 그 마을에 들어가 젊은 반석교회 목사 성철우를 앞세워 마을 사람들의 수몰 보상비를 헌금으로 갈취하기 위해 주민들을 현혹한다. 마을에서 노름과 싸움을 일삼는 폭력배 김민철만이 이 미친 종교의 광기로부터 자유롭다. 마을의 사이비 현실에 분노한 김민철은 광기의 상징물인 비닐하우스 교회를 불태워버리지만, 결국 그조차도 그만의 동굴 아지트에 새로운 종교를 제위해 모시며 삶을 연명하는 것으로 장면이 마무리된다.

비이성과 광기가 가득한 '사이비' 종교에 빠져드는 무지렁이 마을 주민들, 교회를 세울 수 있다는 욕망에 사기꾼과 공모하는 교회 목사와 그가 맞이한 파국, '사이비' 현실을 홀로 아는 김민철과 그의 또 다른 종교적 귀의, 존재감 없는 경찰들을 통해 〈사이비〉는 돼지들의 지옥도를 총체적으로 보여준다. 혹자는 이렇듯 하층민 내부의 구리고 아픈 구석을 드러내는 연상호의 혹독한 표현 방식이 사회에 개입하고 실천하는 전선과 논점을 흐린다는 점에서 패배주의적이지 않는가라고 묻곤 한다. 이에 대해 그는 에둘러 이창동의 소설집『녹천에는 똥이 많다』(1992)에서 그 답을 찾으라고 조언한다. 소설 속에서 소시민 준식과 배다른 형제이자 운동권인 민우의 갈등 관계를 통해 작가가 보여주고자 했던 것은 기존 운동권에 대한 영웅주의적 시각과는 배치되는 인간 욕망의 관점이었다는 점을 주목하라고 말한다. 이창동이

소시민과 운동권 형제 사이의 별반 다르지 않은 관계를 그렸던 것처럼, 연상호는 과연 피지배층이 늘 인권을 유린당하는 존재이고 대부분 천사로 그려지는 것이 온당하지 않다고 말한다. 늘 하던 대로 지배-피지배, 민주-반민주 같은 이분 구도 속에 삶의 스토리를 더 이상 가둘 수는 없다는 얘기다. 맞는 말이다. 이미 적대의 정치학은 거시담론들에서나 부르짖던 노랫말이 돼버린 것이 아니던가.

독립 애니메이션으로의 길

연상호는 천편일률적인 성인 애니메이션 시장에서 다양한 독립 애니메이션의 등장을 보고 싶어 한다. 그래서 그는 극장 외에 좀 더 자유롭게 콘텐츠가 유통되는 온라인 플랫폼을 고민한다. 그의 개인적 경험이 획일적 대중문화에서 자유롭지 못했던 까닭에, 어떤 이야기든 작품으로 만들 수 있도록 대중문화와 예술계의 다양성을 희망하는 것이다. 그는 인생에서 몇 번 무산됐던 실사 영화도 다시 시작했다. 이상 바이러스를 소재로 한 재난영화 ‹부산행›이 그것인데, 애니메이션 ‹서울역›의 후속 스토리로 이어지는 블록버스터급 실사 영화다.

　연상호는 창작자가 사회 현실에 개입하는 것에 대해 그리 거창하게 생각하지 않는다. 판타지 장르라 하더라도 현실에 바탕을 두고 작업할 수밖에 없다고 본다면, 그 또한 현실 개입의 끈을 버린 것은 아니지 않느냐고 그는 반문한다. 그가 하는 독립 애니메이션 영화 또한 현실에 대한 개입이라면 개입이라 부를 수 있지 않겠냐는 것이다. 연상호는 계급투쟁 같은 큰 의미의 개입은 아니어도 대중이 경직된 인식을 바꿀 수 있도록 유도하고, 주류와 다른 시각을 추동하고 제시하는 자신만의 역할이 있다고 본다. 그렇다고 욕망하는 주체로서 피지배계층 군상들에

‹돼지의왕›(2011), 스틸 이미지.

‹사이비›(2013), 스틸 이미지.

3장 벌리고 잇고 가로지르다

대한 적극적인 묘사를 자신이 추구하는 영상미학의 절대적 가치로
봐서도 곤란하다고 덧붙인다. 공존하는 다양한 시각 중 하나로 봐달라는
것이다.

　"이곳은 얼음처럼 차가운 아스팔트와 그보다 더 차가운 육신이
뒹구는 세상이다." ‹돼지의 왕›에서 죽은 경민을 끌어안고 순간 엄혹함이
밀려들 때 종석이 내뱉는 마지막 대사다. 나는 그의 작업들을 보며,
피지배 군상들의 욕망의 정치에 대한 미학적 표현이 과도해지면 대중을
위한 교훈을 넘어서 의도하지 않게 정작 문제시되는 모순을 흐릴 수도
있다는 우려가 문득 들었다. 감독 연상호의 사회적 위상이 비주류
‘독립’에서 주류화한 ‘대세’로 그 상징성이 커갈수록 말이다.

문화로
도발하는
전방위
예술행동

이원재

문화운동가이자 문화연구자. 문화연대에서
17년째 활동하며 '창의성의 기본은
지구력'이라는 신념을 가지고 있다. 협동조합
성북신나, 일상예술창작센터, 예술인소셜유니온
등에서 활동하고 있다. 성북에서 아내 육끼와
함께 서식하며 동네 친구들을 사귀는 중이다.
moleact@gmail.com /
facebook.com/moleact

전방위적 예술행동의 길을 걸어오고 있는 운동가를 꼽으라면 이원재가 떠오른다. 그는 문화운동과 대안사회를 고민하는 조직인 '문화연대'에서 창립 시절부터 그 중심에서 활동해오며 그만의 다양한 예술행동과 실천의 영역들을 개척해왔다. 다 열거하기조차 어렵다. 스쾃, 예술행동, 전술미디어 활동, 지역 문화예술운동…. 그는 문화운동의 통념과 관습을 무너뜨리고 예술을 통한 저항의 새로운 전법을 만들어내고 있다.

청년 이원재는 대학에 들어갔을 당시 가장 그럴 듯하게 폼 나 보였던 것이 열혈 운동권이었다고 말한다. 그래서 그는 곧장 학생운동을 시작했다. 대학 졸업 후에는 경제적으로 어려워지면서 1년여 동안 대기업에 취업한 적도 있지만, 그는 대기업에 다니더라도 비자본주의적 삶의 방식을 확보하지 못하면 평생 조직의 부품으로 전락할 수밖에 없다는 것을 일찌감치 깨달았다. 그래서 직장을 박차고 나와 미디어와 문화연구 공부를 시작했다. 문화연구가 인간 주체의 내면과 사회의 관계를 다루는 가장 섬세한 영역이자 사회운동의 급진적 감수성을 키우는 마지막 중요한 연결고리라 여겼기 때문이었다. 그는 우연히 문화연구 이론 집단이었던 서울문화이론연구소를 들락거리면서 심광현, 강내희, 이성욱, 이동연 등 문화이론가들과 유대를 가질 기회를 얻는다. 이원재는 그들로부터 이론적 자양분을 얻고 공부도 병행하면서 비판적 문화연구 동인지 《문화/과학》에 본격적으로 비평적 글쓰기를 시작했다. 그러던 차에 1999년 말에 '문화연대'가 만들어지자 그다음 해 1월에 사무국 상근 활동에 결합하면서 그의 삶에도 큰 변화가 일어난다.

행동주의 예술의 밑그림

1999년 9월, '불온한 상상력과 진보적 감수성의 놀이터'를 조직의

성격으로 표방한 시민운동단체 '문화연대'가 만들어졌다. 문화연대는 오늘까지 생소했던 문화운동의 전략·전술과 문화사회의 대안적 비전을 만들어내고 다양한 현장 예술실천을 실험하는 데 중심 역할을 해왔다. 지역 자치, 건축, 예술, 영화, 언론, 축제, 공연, 문화예술 시장의 영역에서 문화적 권리와 관련된 이슈들을 쟁점화하고 일상적 삶의 변화와 문화 공공성을 확대하는 데 견인차 역할을 해오고 있다. 문화연대 원년 멤버이기도 한 이원재는 문화현장 실험의 한복판에 늘 있어왔다.

이원재는 직접적으로 예술의 사회적 개입을 고민하던 김강과 김윤환을 비롯한 일군의 작가들과 2004년 여름 목동예술인회관을 점거하는 스쾃 행동을 함께하면서 예술행동 무대에 데뷔했다. 당시 그의 도시 주거권에 대한 정책적 관심사가 자연스레 현장 작가들의 예술행동에 대한 관심사와 만나 의기투합했던 것이다. 앞서 김강과 김윤환 작가 듀오의 글에서 봤던 것처럼, 회관을 건립해서 예술인들에게 창작 공간을 마련해준다는 명분과 달리 예총은 임대사업에 '올인'하려 했고, 그나마 건설 자금이 부족해지자 공사가 중단돼 회관은 흉물로 남게 되었다. 이에 이원재를 비롯해 의기투합한 작가들이 몇 번의 워크숍을 거쳐 이 빈 건물을 점거해 새로운 상징적 의미를 부여하는 예술행동과 퍼포먼스 기획을 짰다. 일명 〈오아시스 프로젝트〉란 스쾃팅이 기획되었고 김강, 김윤환, 김준기, 노순택 등 미술계의 실천적 창작자들이 거사를 함께했다.

〈오아시스 프로젝트〉의 점거 예술행동을 계기로 이원재는 문화연대의 활동가, 큐레이터, 예술가의 공동 모임을 통해 예술의 사회적 미학과 '태도로서의 리얼리즘'에 대한 본격적인 토론을 벌이기 시작했다. 이들 모임에서 그는 민중미술 이후 예술이 정치성을 담보하는 방식을 이론적으로 논의하고자 했고, '예술행동'에 대한 밑그림을 서서히 그려가기 시작했다. 사회적 미학을 행동주의적 실천 구상에 적용하는 데

더 큰 관심을 갖고 있었던 그는, 예술이 미학적으로 도구화되던 과거를 경계하면서 실제로 예술실천이 사회운동과 집회 공간을 통해 함께 연동되는 방식을 점차 고민하게 됐다.

이원재가 예술행동에 대한 밑그림을 갖게 된 시점은 한국사회가 국제정치적으로 어수선한 때였다. 정세적으로 보면 ‹오아시스 프로젝트›가 이뤄지고 얼마 지나지 않아 '한·미 자유무역협정(FTA)' 저지운동과 미군기지 이전 문제로 '대추리 사건'이 일어나 마을 주민과 경찰이 대치하고 격돌했다. 아이러니하게도 이 역사적 사건들은 다른 어떤 동시대적 사건들보다 문화와 예술실천이 현장 개입과 저항 활동의 중심으로 떠오르던 사례에 해당한다. 특히 그는 당시 한미 FTA 저지 범국민운동본부 공동상황실장 직을 맡으면서 문화정치와 예술행동을 구체화할 수 있는 중대 경험을 쌓는다. 예를 들어, 그때부터 그는 홍대 밴드 뮤지션들과 함께하는 공연을 기획하면서 집회 문화의 엄숙주의를 바꿔나갔다. 재기발랄한 젊은 예술 창작자들과 함께 집회 현장에서 퍼포먼스를 벌인 것이나, 종이 쇼핑백을 뚫어 뒤집어쓴 채 대중의 시선을 끌어 논점의 집중도를 높였던 '봉투 행동단' 활동도 흥미로운 사례. 칙칙한 농성장을 문화적 코뮌 공간으로 바꾸는 작업 등 끊임없이 새로운 저항 실험이 이어졌다.

문화정치적 실천들이 지니는 대항-스펙터클적 역능에도 불구하고 대체로 현실은 제도정치와 권력의 헤게모니가 굳건하게 버티기 마련이다. 활동가 이원재는 결국 한·미 FTA 저지투쟁에서 열두 차례 기소당하고, 20억의 손해배상 판결을 받는 등 법적 탄압으로 극도의 피로감을 얻는다. 이로부터 그는 정치적 단일 이슈에 운동의 열정을 소모적으로 쏟아붓는 방식보다는 일상에서 장기적인 비전을 갖고 진행할 수 있는 문화운동의 지속가능한 전략에 대해 고민하기 시작했다. 그에게 예술행동의 실험과 전망은 이런 고민에 중요한 촉매제 노릇을

했다. 그의 본격적 예술행동 실험은 아이러니하게도 예술 전선에서가 아니라 노동 현장과 함께하면서 구체화됐다.

인고의 시간을 견디는 예술행동

콜트콜텍 투쟁은 이원재의 예술행동 실험에서도 중요했다. 인천 부평구에 위치한 기타 제조 공장인 콜트콜텍이 노동자들을 강제 정리해고한 이후로 그는 그들과 함께 3000일이 넘는 장기투쟁을 벌여왔다. 그동안 그는 행동주의적 사유와 실천의 형식 실험을 다방면으로 펼쳤다. 그는 한·미 FTA 저지투쟁 이후 느꼈던 소모적인 운동 상황을 좀 더 장기적인 전략으로 끌고 가는 데 공력을 집중했다. 그의 접근방식은 무엇보다 7년 넘게 장기투쟁을 이어온 해고노동자들의 억울한 목소리를 전달하기 위해 노동운동의 방식을 넘어서서 문화와 예술의 저항 경로를 모색했다는 점에서 독특하고 흥미롭다. 단순히 공장 파업투쟁을 사회운동이나 노동운동의 방식으로만 접근했다면 피로감에 지쳐 그 긴 인고의 시간을 피로감에 지쳐 감내하기 어려웠을 것이다. 이원재는 기타 노동자들 스스로가 밴드를 만들어 정기 연주와 공연을 하도록 독려하고 그들과 함께 다양한 문화활동가, 밴드 뮤지션, 미술가, 예술계 인사, 그리고 시민 들이 함께하는 재기발랄한 예술행동의 기획들을 끊임없이 이끌어나갔다.

이원재는 저항의 방식을 노동운동 연대의 전통적 공식 밖에서 주로 고민했다. 예를 들자면, 화가 전진경 등 파견예술가들과 벌였던 최초의 공장 전시, 닫혀 있던 콜트콜텍 공장을 일시점거하며 퍼포먼스를 벌였던 스쾃 행동, 미국과 일본 등 해외에 노동파업 상황을 알리기 위한 해외 원정투쟁, 노동자들과 함께 펼치는 다큐멘터리 연극 ‹구일만 햄릿›

공연, 매주 수요일 홍대 클럽 '빵'에서 펼쳐지는 수요문화제 콜트콜텍 노동자밴드(콜밴) 공연과 인디 뮤지션들과의 콜라보 기획, 그리고 최근의 전국 음악투어 공연 등은 이전의 노동 연대와는 전혀 다른 문화적 저항과 예술행동이다.

이제 이원재는 위장폐업으로 해고노동자를 우롱하고 눈과 귀를 닫고 있는 콜트콜텍 박용호 사장 휘하 악덕 자본과 의식적으로 완전히 결별하려 한다. 부당해고 판결을 받아내고도 일터가 폐쇄돼 돌아갈 곳을 잃은 콜트콜텍 노동자들에게, 그는 노동자들 스스로가 공장 밖에서 자율적 삶을 장기적으로 구축할 수 있는 방법을 구체적으로 도모하려 한다. 콜트콜텍 노동자들이 조직한 밴드인 '콜밴' 공연을 상시적으로 움직이게 하고 그들 각자가 좀 더 행복해지는 삶을 살 수 있도록 상상력 풍부한 자율의 미래 설계를 고민하고 있는 것이다. 구체적으로 그는 노동자들이 머물며 삶의 고단함을 잊을 전용 다목적 문화공연 공간을 마련해 그 속에서 그들이 추구하는 삶의 가치를 지속적으로 담아내려 한다. 야무지고 풍성한 꿈이다.

급진적 예술행동 네트워크의 구상

이원재는 자신이 거주하는 서울 성북구 지역 커뮤니티에서도 젊고 '불순한' 미디어 전술가들과 문화예술가들을 모으느라 바쁘다. 그는 무엇보다 이들의 자립적 삶에 대한 고민이 많다. 이원재는 2015년 창립 15주년을 맞은 문화연대가 좀 더 탄탄한 문화예술운동의 내적 동력을 찾도록 하는 일에 몰두하는 동시에, 삶의 반경 내에서는 자본주의적 생산과 공급의 전통적 순환 고리를 끊어내고 다중들 스스로가 삶을 기획할 수 있는 문화 실험을 벌이고 있다. 그는 최근에

〈콜트콜텍 기타 노동자 공동행동〉, 2009.

‹목동예술인회관 건립반대›, 사진 노순택, 2004.

‹행동하는 기억 4·16›, 시청광장, 사진 정택용, 2014.

이원재

협동조합 '성북신나' 대표를 맡으면서 지역 내 문화기획자를 발굴하고 문화예술인들의 지역 생태계를 탄탄히 만드는 일에 열심이다.

현실에서 이원재는 경험 있는 문화정책 전문가이자 현장 예술행동을 통해 사회적 대안을 만들어나가는 전술가다. 물론 문화정책 전문가로서 얻을 수 있는 감투와 입신의 영예보다는 대안을 만들어나가는 전술가로서 연대의 과정에 행복해하는 예술행동가에 더 가깝다. 이를테면, 그 자신과 뜻을 함께할 예술가, 비예술가, 실천운동가 등이 함께 모여 꾸리고자 하는 가칭 '급진적 예술행동주의 네트워크'도 그를 평생 예술행동의 길로 이끄는 미래 동력일 것이다. 그는 이 네트워크를 장차 현실에 개입하는 근거지이자 예술 실험의 아이디어 생산 기지로 삼고자 한다. 사회적 집단성을 긍정적으로 외화해내는 새로운 실천 단위로 삼고 싶다는 말이다.

이원재의 예술행동은 예술과 문화를 현장 노동자들을 위로하는 수단으로 사용하기보다는 노동자 자신이 예술과 문화를 재전유해 자기만의 것으로 만드는 방식에 더 적극적이다. 노동자 스스로가 시를 읽고 밴드를 조직하고 연극을 수행하고 대안적 삶을 기획하고 자율적 예술실천을 주도하는 주체로 설 수 있도록 그 자신이 네트워커 역할을 자임한다. 또한 사회·경제적 불평등과 노동문제의 근원적 해결이 불가능한 오늘날 한국사회에서 해고노동자들의 생존과 제3의 대안을 예술행동의 실천과 실험에서 찾는다는 점에서 그는 특별하다.

요사이 그는 세월호 참사 유가족과 시민, 예술가 들이 함께 벌이는 〈세월호, 연장전〉에 에너지를 집중하고 있다. 그는 세월호 참사 이후 "우리의 예술은, 문학과 음악과 미술과 몸짓과 영상은 대체 무엇이어야" 하는지를 계속해 따져 묻고 있다. 실천적 기획과 창작자들을 묶는 그의 공력이 여느 미술 작가들이 만들어내는 물화된 창작물 이상으로 계속해서 기대되는 대목이다.

4장
변경의
목소리와
감수성의
미학

도시빈민과 철거민, 이주노동자와 이주 여성, 커뮤니티 거주민, 청소년 등 사회적 소수자들의 사라진 목소리를 복원해내는 문제가 예술계의 미학적 화두로 다뤄지기 시작했다. 사회의 계급·계층 구조에도 편입되지 못하는 사회적 약자들의 삶에 대한 조명은 정치경제학적 분석과 통계에서보다 인문학적이고 예술적인 표현 속에서 훨씬 깊은 울림을 갖고 드러난다. 기성의 시선과 과학 체계만으로는 설명되지 않는 소수자 문화의 깊은 내면을 공감하려면 우리에게 감수성에 바탕을 둔 급진적인 정치적 시각이 필요하다.

4장은 오늘날의 새로운 감수성으로 사회적 약자와 소수자의 목소리에 귀 기울이는 데 적극적인 창작군을 모았다. 4장에서 소개되는 창작자들은 약자와 소수자를 규정하는 삶의 조건을 시적이거나 극적인 방식으로 묘사하는 것을 넘어서서 감수성과 일상의 미학적 장치들을 동원해 소수자들 자신이 능동적으로 발화하게끔 독려하고 그들의 목소리를 매개하고자 한다. 더 나아가 이들 창작군이 발휘하는 감수성과 일상의 미학은 주류의 합리적 질서와 권위 구조를 끊임없이 뒤흔드는 미학적 장치로도 활용되며, 동일한 역사적·사회적 사건을 다루면서도 이제까지 주목하지 못했던 사안의 면모를 뼈아프게 들춰낸다. 4장에서 소개하는 창작자들의 중요한 표현수단은 연극, 영화, 사진, 만화, 설치, 지도, 퍼포먼스에서부터 오줌, 피, 생리혈, 가래침 등 불결하고 하찮게 여겨지는 '애브젝트'에 이르기까지 다채롭다. 이들은 힘없는 소수자들의 정치와 일상성의 미학이 사회 속에서 중요하게 통용되게 하는 방법을 고안하고 지배와 군림의 역사 안에서 서로 다른 시각을 기입하는 데 탁월하다.

맨 먼저 소개되는 믹스라이스는 이주노동자의 문제를 여러 장르 형식의 예술 실험을 통해 보여왔다. 혹은 그들 자신이 이주를 경험하며 국경을 넘어 부유하는 생존의 질감을 느껴보는 실험을 수행하기도

했다. 이들은 이주노동자와 함께 익명의 관객들이 창작 작업의 능동적 구성 요소가 되고 작업 과정의 일부가 되는 상황과 구조를 만들어낸다. 이렇게 믹스라이스는 체제로부터 타자화된 이주노동자들을 세상 밖으로 드러내고 그들 자신이 낯선 곳에서 맞닥뜨린 소외감을 사회적으로 그리도록 그들 자신의 힘으로 치유하도록 매개한다. 즉 이주노동자들을 이주민적 삶의 적극적 주체로 나서게 하는 미학적 태도를 견지하는 것이다.

여성주의 독립영화 제작자들의 모임인 연분홍치마 또한 일상 속 젠더 이분법에 갇힌 차별과 편견의 들보를 가차없이 걷어내려 한다. 이 그룹은 다큐멘터리 제작 방식을 통해 사회 내 성적 감수성을 바꿔나가는 작업을 주로 수행하고 있다. 이들에게 다큐라는 장르는 서로 다른 젠더 감각의 결을 드러내고 성적 소수자들의 독특한 일상과 욕망의 모습을 보여주는 장치다. 실제로 연분홍치마는 성적 소수자들을 다큐멘터리의 주인공으로 해서 그들이 겪는 일상적 차별과 통념의 벽을 드러내고 대중의 성적 감수성을 끌어올린다. 연분홍치마의 다큐 안에서 성적 소수자들이 스스로 말하면서 우리는 이제까지 성적 정체성에 관해 얼마나 편협한 사고의 둥지 안에 갇혀 살았는가를 뒤돌아보게 된다.

서울 마포구의 성미산 마을을 기반으로 하는 디자인얼룩은 일상과 일터의 커뮤니티 공간에서 자본주의 현실에 개입해 벌일 수 있는 '예술놀이' 형식의 가능성을 점친다. 나란 존재를 규정하고 이웃과 관계 맺는 일로 보자면 저 먼 곳의 제도정치보다 삶터가 본질적인 공간일 수 있다. 디자인얼룩은 마을 공동체를 예술놀이란 방식으로 부활시키고 늘 즐거운 상상력이 풍부한 일상의 장소로 만들고자 한다. 그들에게 '예술놀이'란 공통의 커뮤니티에 생생한 숨결을 지닌 예술 창작을 모티프로 삼자는 의도와 다름없다. 골목길과 공터를 아이들의 예술과 감성으로 구축된 놀이로 채우고 동네 시장을 창작 오브제로 꾸미고

마을을 위협하는 독점 시장 논리에 맞서 주민들과 '상황'을 구축하고 퍼포먼스를 기획한다. 디자인얼룩이 궁극적으로 하려는 것은 자본과 도시의 생기 없는 미래로부터 이웃과 일상의 소박한 진짜 삶의 감각을 구출하는 것이다.

임흥순은 개인사와 가족사를 통해 사회사에 이르는 길을 모색하는 창작자다. 이제까지 우리는 대의와 명분을 중심으로 한 구조적 역사 기록과 사회사적 사건 서술에 익숙했다. 구조사와 사회사에서는 힘없고 가녀린 주체들이 투명인간처럼 취급돼버린다. 이에 반해 임흥순의 작업은 명시적인 것 아래 가려져 있고 어느 누구도 주의를 기울이지 않는 주체를 돌보려는 여성주의적이고 감수성에 기반한 영상 문법에 충실하다. 이주와 노동, 지역과 여성, 국제결혼과 여성, 도시재개발과 지역 커뮤니티, 도시 빈곤, 여성노동자의 삶을 주로 살피는 그의 여성주의적 호소는 현실의 모순을 직시하면서도 공감을 끌어내는 힘을 지닌다.

박경주는 다원예술을 통해 '다문화' 사회의 변경 지대를 드러내는 창작 실험을 해왔다. 그는 10년 가까이 다문화방송국 '샐러드TV'와 '극단 샐러드'를 운영해왔는데, 경영이라기보다는 일종의 창작 실험에 더 가까웠다. 박경주가 선택한 창작의 방식은 파독광부, 이주노동자, 이주 여성, 국제난민 등 사회적 소수자의 주제를 방송하고 연출하며 대중과의 접촉면을 더 넓히는 일이었다. 이를 통해 그는 '다문화'에 대한 흔한 국가주의적 접근법을 극복하려 했다. 박경주는 극 연출에서 전통적 연극의 스토리 중심의 완결성보다는 극 자체를 사건화해 관객에 충격요법을 주어 관객의 감성을 일깨우고 적극적 반응을 유도한다. 또한 그는 전문배우보다는 이주 여성으로 배우들을 구성하는 극 실험을 강조한다. 박경주는 극 형식을 빌어 사회적 약자가 스스로 말하게 하는 '대화의 미학'과, 이를 통해 관객의 감응을 유도하는 데 충실하다.

장지아는 사회적 금기와 통념으로 줄 그어진 기성 질서에 여성-몸-예술의 장치로 저항한다. 그가 지닌 저항의 창작 재료는 지배적 상징 질서로부터 추방되고 내쳐진 '애브젝트'(abject)다. 애브젝트는 고정된 정체성의 체계와 질서를 어지럽히고 배제된 경계와 구멍(항문, 성기, 구강)에서 쏟아져 나온 것들이다. 피고름, 땀, 구토, 침, 배설물, 오줌, 생리혈, 동물의 피 등이 바로 그가 표현하는 애브젝트들이다. 상징질서의 시선에서 보자면 더럽고 하찮고 역겨운 대상물들에서 그는 굳건하고 틀 지워진 질서를 교란하고 위협하는 역능(potentia)을 발견한다.

　　이렇게 4장에서 소개되는 여섯 창작자군은 이제까지 크게 주목받지 못하던 사회적 약자를 복권시키기, 스스로 목소리 내기, 일상성과 여성주의에 기댄 문화정치라는 주제의식을 드러낸다. 사회로부터 배제되고 추방된 이들이 점차 늘어나면서 이에 더욱 귀 기울이고 말을 걸려는 창작 행위와 방법론이 중요하리란 점은 분명하다. 이들 여섯 창작자군이 벌이는 개별적 노력이 향후 소수자들을 위한 미학적 실천과 방법론을 구상하는 데 의미 있는 밑거름이 되길 기대해본다.

모두의
빵과
장미를
위하여

믹스라이스
믹스라이스는 '이주' 상황이 만들어낸 흔적,
과정, 경로, 결과, 기억을 탐구해온 팀이다.
현재는 식물의 이동과 진화, 식민의 흔적과
더불어 이주 주변에서 발생하는 예기치 않은
상황과 맥락을 사진과 영상, 만화로 작업하고
있다. 2012~2014년까지 3회에 걸쳐 마석
동네페스티벌을 기획해 진행했다. 주요 참여
전시로는 제12회 샤르자 비엔날레, 제6회 광주
비엔날레, 제7회 아시아퍼시픽 트리에날레,
«nnncl & mixrice», «The Antagonistic Link»,
«접시안테나», «액티베이팅 코리아», «악동들,
지금 여기» 등이 있다. 아티스트 북『nnncl &
mixrice』,『아주 평평한 공터』와『다카로 가는
메세지』를 출간했다.
sweetcje@daum.net / mixrice.org

이주는 고유의 국경과 권역을 넘어 혼융하는 상황이다. 국제결혼, 이주노동, 도시 이동과 유학, 이민, 망명과 탈출, 강제 이동, 노동 수출, 국제 입양 등 이주의 행렬이 끝없이 이어진다. 이제 이주는 특수한 디아스포라이기보다는 글로벌 문화 현상이 돼가고 있다. 근본적으로 이주는 호혜와 상호존중의 흐름보다는 불평등과 권력의 떠밀림에 의해 비자발적, 비순응적, 비운명적, 비우연적으로 발생한다. 이렇게 끊임없이 떠밀리고 유목하며 이주해 만들어내는 혼종성의 문화는 국가, 민족, 인종, 종족, 문화, 음식, 여행, 라이프 스타일, 장소성 모두를 변화시킨다. 그러다 보니 이주와 혼종성에 대한 국민국가 단위 안에서 반응의 양식은 사회 성숙도를 재는 잣대로 자리 잡는다.

우리는 어떠한가? 불과 몇 년 전까지 순수혈통의 단일민족을 자랑하던 한국사회에 지금은 총인구 대비 3%를 넘어서는 다문화 주체들이 함께 살고 있다. 그러니 이주와 다문화의 문제가 주요 정책 안건으로 수직 상승하는 것은 당연해 보인다. 그러나 한국에서 이주와 다문화 정책은 이질적 문화를 인정하고 존중하기보다는 타자를 동화시키고 포섭하는 논리를 따른다. 신자유주의 국면에서 린치당하는 국내 이주노동자의 비인간적 노동 상황은 투신자살과 피살로 점철된 결혼 이민자들의 모습과 겹쳐지며 심각한 인권 문제를 일으킨다. 국내 결혼이주 여성과 이주노동자를 다루는 언론의 태도와 시각조차 피해자 온정주의와 소재주의 혹은 피상적인 동정론으로 일관한다.

이주 문제를 화두로 삼아온 믹스라이스(mixrice)는 포섭과 동화의 논리나 온정주의적 시선을 거둬내려 한다. 그러면서 외국인 이주노동자들에게 말을 걸고 예술문화적 경로와 형식으로 그들 스스로 발화자가 되도록 독려해왔다. 믹스라이스는 국내 외국인 노동자들의 일상을 아카이브 작업, 아티스트 북, 웹사이트, 토크쇼, 만화, 벽화, 대화, 워크숍, 퍼포먼스, 커뮤니티 연극, 비디오, 인터뷰, 시, 사진 등 다양한

형식을 통해 묘사하고 전달해왔다. 이 예술프로젝트 그룹의 구성원인
조지은과 양철모는 부부 작가이자 동지적 듀오다. 그들은 10년 넘게
이주노동자들의 삶을 통해 공존과 호혜성의 가치를 공적 영역에
확산하고자 애써오고 있다.

관계와 대화의 미학적 실천

내 고향

어디있냐 묻는다면
아주먼곳 동남쪽에
불교나라 미얀마라고 합니다...

둘째고향 내고향이
어디냐고 묻는다면
여러나라 친구들과
가족같이 지내왔고
내고향의 내집처럼
행복하고 생활해온
경기도내 남양주시
화도읍의 작은동네
성생공단이라고 합니다...

— 투(한국 이름은 최창수), 마석, 2010. 2. 20.

믹스라이스가 이주 '상황'을 표현하는 방식은 독특하다. 대체로 이주는 개인을 둘러싼 모든 시공간적 경험과 삶의 사이클을 뒤바꾸는 상황이며, 이는 주로 자본의 구조적 폭력의 효과로 발생한다. 그러나 믹스라이스는 이주의 폭력성보다는 자본과 제도의 폭력에서 일상을 꿋꿋하게 영위하는 다문화 주체들의 유연한 일상의 삶을 포착한다. 미얀마 출신 이주노동자 투가 고향을 그리워하며 읊는 시에서 우리는 삭막한 마석의 성생공단 또한 그의 고향이 이미 되어 있음을 깨닫는다. 더불어 믹스라이스는 '시'라는 감성적이고 정제된 표현 형식을 통해 이주노동자들을 스스로 발화하는 주체로 내세운다.

프랑스 큐레이터이자 평론가 니콜라 부리요(Nicolas Bourriaud) 식으로 보면, 믹스라이스는 '관계의 미학'(relational aesthetics)적 실천에 충실하다. 관계의 미학이란 사회적 맥락을 드러내는 작가의 예술적 실천을 뜻한다. 믹스라이스에게 관계의 미학은 이주노동자의 일상성 속에 내재한 삶의 조건과 맥락을 구조적 상황 속에서 구현하는 행위일 것이다. 한편 평론가 문영민은 오히려 믹스라이스를 부리요의 개념보다는 미술사 교수 그랜트 케스터(Grant Kester)가 제시했던 '대화의 미학'(dialogical aesthetics)에 더 가깝다고 지적한다. 대화의 미학이란 믹스라이스가 이주노동자들과의 지속적 관계 속에서 일상적인 대화를 나누다 결정적 순간에 구조화된 상황을 연출해 노동자들을 예술 작업 속에 참여하게 하고 스스로 발화자로 만드는 실천에 해당한다. 그 말도 일리가 있다. 믹스라이스에게 두 가지는 서로 배타적이지 않다. 즉 '관계의 미학'적 측면을 이주노동자의 일상 삶과 현실 구조를 연결하려는 믹스라이스의 기본 미학적 태도로, 그리고 '대화의 미학'을 그 상호 연결의 구체적 방법론이라 보는 것이 더 정확하겠다. 믹스라이스에게는 두 미학적 소견과 층위가 창작의 기본으로 깔려 있다.

〈불법인생〉(2010)은 이주노동자들이 만들고 열연한 커뮤니티

연극이다. 믹스라이스는 이들의 움직임을 그저 사진으로 채집하고 글로 남길 뿐이다. 그 속에는 쥐(이주민)를 쫓는 돼지(출입국 직원)가, 이주노동자에게 주먹을 올리고 욕설을 퍼붓는 한국인 노동자가, 출입국 직원과 짬짜미해 동포를 등쳐먹는 브로커가, 아스팔트에 누워 피를 흘리며 죽어가는 외국인 노동자가 등장한다. 이주노동자가 직접 수행하는 연극 연출, 한국어 대사, 사진 작업 등이 바로 대화의 미학의 층위라면, 이주노동자들이 겪는 '불법인생' 스토리와 퍼포먼스는 모순적 현실을 들쑤시는 관계의 미학적 층위다.

믹스라이스 영상교실을 통해 갈고닦은 실력들을 영상화하는 ‹비디오 다이어리›도 이주노동자들 스스로가 리포터가 되어 자신의 고민을 전하는 형식을 띤다. 농성천막이나 골목길에 자리를 깔고 진행되는 토크쇼인 ‹믹스라이스 채널›과 ‹천막극장›에서는 가족에게 보내는 편지를 읽거나 각자 고향의 노래를 부르기도 하고 때론 그들이 처한 노동조건과 국내 이주노동자 정책을 성토하는 장이 되기도 한다. 일상의 대화와 관계, 그 두 미학적 층위가 뒤섞이고 얽혀 있다.

'바다에 갔다 온 계곡 개구리'

믹스라이스는 정치조직이나 하드코어 정치미학 예술그룹이 아니다. 이들은 일상, 일화, 기억, 대화를 세밀하고 밀도 있게 전달하고 있다. 믹스라이스에 대한 오해는 구체화된 대화의 미학적 효과에서 기인하는 것일 테다. 이 점에서 이주노동자들의 정치경제적 억압의 구조를 소리 내 직접 외치는 정공법은 그들과 잘 어울리지 않는다. 역사적으로 보면, 2003년 명동성당 들머리 농성투쟁은 이주노동자들의 문제를 정치적으로 쟁점화했고 이주노동자들을 민주노총의 깃발 아래 모으는

성과를 이뤘다. 그러나 믹스라이스는 이 투쟁으로 긍정적인 많은 부분을 또한 잃었다고 회고한다. 이주 문화 전반을 노동정치운동과 노동인권의 채로 걸러내면서 현실의 질적인 측면과 결 들이 무시되거나 상실되는 아쉬움이 공존했던 것이다.

배고픈 이주노동자들의 농성장에서 '투쟁과 밥'은 장미(존엄)와 빵(생존)처럼 함께해야 한다. 믹스라이스는 ‹핫케잌›(2005) 퍼포먼스에서 '강제추방 반대'라는 글귀가 박힌 프라이팬으로 핫케이크를 만들어 농성장 노동자들에게 돌린 후 두 손으로 찢어 먹자고 했다. 밥과 빵, 장미와 투쟁을 일거에 행하는 기발한 퍼포먼스였음에도 불구하고 심각해야 할 농성장 분위기를 깬다는 이유로 옛 방식을 고수하는 노동운동가들의 빈축을 사기도 했다. 그런 이유로 믹스라이스가 제안한 이주민 노동자들과 줄넘기 함께하기 퍼포먼스도 보통의 농성 행위처럼 해머로 자본과 권력의 상징을 후려치는 퍼포먼스로 바뀌었다고 한다.

믹스라이스가 수행하는 대화의 미학은 전투적 노조 운동가들이나 인권단체들에게는 이해하기 힘든 예술적 개입 행위였던 셈이다. 예를 들어, 믹스라이스는 2006년 «리턴»이란 전시 작업을 통해 네팔, 방글라데시, 인도로 찾아가 한국과 연결고리를 갖는 이주노동의 흔적을 찾는다. 이주노동을 하고 고향으로 돌아간 사람들, 한국에 오려는 사람들, 한국에 식구를 보내고 그리워하는 사람들, 한국을 증오하는 사람들을 만나 그들의 목소리를 다양한 표현 형식에 담아 채록했다. 그중 '믹스코믹스'라 불리는 만화는 이주노동자와 방글라데시 가족들의 인터뷰 내용을 서로 연결하면서 새로운 다큐 만화의 형식 실험을 보여줬다. 마석에서의 아카이브 작업 문집『바다에 갔다 온 계곡개구리』(2010)에서는 대화의 미학을 더 섬세하게 읽을 수 있다. 마석에 거주하는 외국인 노동자들의 자기 고백의 글과 시, 사진 작업들,

인터뷰와 대화, ‹불법인생› 커뮤니티 연극대본 등을 통해 마석의 일상 깊숙이 들어가 그들의 생각과 삶이 어떤지를 다채롭게 드러낸다.

믹스라이스가 이주노동자들의 일상을 드러내고 이들과 대화를 청해 그들의 목소리를 듣는 방법은 그리 간단치 않다. 마석을 제2의 고향으로 삼아 살아가는 이주노동자 커뮤니티의 일상을 보여주기도 하지만, 그들 사이에 존재하는 동포 브로커와 착취 구조, 고국으로 돌아간 일부 노동자들의 어용노조 결성이나 반도덕적 행위, 이주노동 과정에서 나타나는 가족 간 분열과 양육의 문제를 끄집어내기도 한다. 믹스라이스는 직접 방글라데시, 네팔, 이집트 카이로 등지를 방문하면서, 그곳에서 스스로 이주 상황을 경험하거나 그곳과 마석을 횡단하는 예술 작업을 수행하기도 한다. 이와 같은 세상 밖 임시 체류와 이주 상황의 경험록은 『아주 평평한 공터』(2011)라는 책으로 묶였다. 대만의 문화연구자 천광싱(陳光興)의 말처럼, 경계를 넘어야 나 자신이 처한 곳을 잘 보고 상황을 제대로 해석할 수 있다는 명제를 실천하고 있는 셈이다.

자본에 의해 방치되고 개발 공동화로 슬럼 지대가 된 마석 가구단지에 한때 2천여 명의 네팔, 방글라데시, 필리핀, 미얀마, 인도 등지에서 몰려든 이주노동자들이 함께 마을을 만들어 오순도순 모여 살던 시절이 있었다고 한다. 인구 이동과 강제추방이 심했던 인천, 부평, 의정부와 달리 마석은 한때 그들의 보금자리이자 이주민 노동운동이 탄생한 곳이기도 하다. 이제는 마치 ‘버려진 비닐봉지’가 돼버린 마석에서 믹스라이스와의 이주 여행을 통해 관객과 독자들은 스스로가 계곡 안 개구리였음을 깨닫는다. 그 순간 그곳에 잠시 거주하는 이주 유목민들의 삶을 통해 우리 모두가 사실상 넓디넓은 바다를 보는 셈이다.

결국 믹스라이스는 ‘귀 기울이는’ 공공예술, 즉 배제되고 타자화된

‹리턴 RETURN — 재이주의 길›, 벽드로잉, 2006.

4장 변경의 목소리와 감수성의 미학

‹기도방›, 경기도 마석, 2008.

　　　　믹스라이스

이주노동자들이 직접 그들의 경험과 삶을 말하도록 독려한다.
이주노동자를 포함해 관객들은 믹스라이스가 행하는 공공미술 작업의
능동적 구성요소가 되고 작업 과정의 일부가 된다. 즉 믹스라이스는
상호 호혜와 존엄의 관계 속에서 타자를 드러내고 소외를 치유하며
타자화된 관객을 적극적 주체로 불러들이는 미학적 관점을 견지한다.
이렇듯 믹스라이스가 그동안 견지해온 사회미학적 태도들이 다문화
주체들을 바라보는 사회의 통념을 아래로부터 뒤흔들어놓는 울림으로
바뀌길 기대해본다.

다른 젠더 감각의 결을 담는 다큐

연분홍치마

여성주의적 삶을 지향하며, 일상의 경험과
성적 감수성을 바꾸어나가는 감수성의 정치를
실천하는 집단. 연분홍치마가 생각하는 '성적
소수자'는 성적으로 위계화된 사회의 권력구조,
즉 가부장제, 이성애 중심주의, 자본주의로부터
배재되어 다층적으로 억압받고 고통받는 모든
사람이며, 드러나지 않는 성적 위계질서를
일상 속에서 들추어냄으로써 기존 질서에
균열을 낼 가능성을 지닌 주체이기도 하다.
최근 '성적소수문화인권연대 연분홍치마'라는
이름으로 재정비했고 활동 목표를 여성주의
문화운동에서 여성주의 인권운동으로 새롭게
바꿔나가고 있다.
lemonson@naver.com

성소수자에 대한 감수성이 가장 풍부해진 순간은 내 30대 유학 시절인 듯싶다. 미국 텍사스 땅을 처음 밟아 유학하던 그때 내 지도교수는 게이였다. 그는 한겨울 어둠 속 독일의 한 마을에서 내게 가슴속 깊은 얘기를 끄집어냈다. 상아탑 내 성적 '핍박'을 피해서 샌프란시스코같이 문화적으로 개방된 곳으로 이직을 고민하고 있다고. 그리고 얼마 지나지 않아 그는 차선책으로 선택한 캐나다 토론토의 대학으로 예술가 파트너와 함께 떠났다. 그가 텍사스의 마초 문화로부터 '팽'당해 떠나자마자, 곧 난 정반대의 인간을 만났다. 바로 내 석사과정 지도교수를 밀어낸 학과의 권력자인 여성 교수가 박사 지도교수가 된 것이다. 그녀는 학과 내 권력을 밑천 삼아 트랜스여성(MTF, male to female) 교수에게 대놓고 성적 모욕을 준 혐의로 신문에 오르내리기까지 했다. 미국 학계에서조차 자유롭지 못했던 그들을 뒤로하고, 난 학위 후 이역만리 호주로 향했다. 우연인지 그곳 첫 직장으로 나를 이끌었던 이도 영국 케임브리지 출신의 게이 교수였다. 사실상 유색인종으로서 10여 년을 이국에서 '에일리언'으로 살아가던 내게 게이 스승들은 사회 속에서 마이너로 살아가는 법을 가르쳐주었다.

국내에 들어와 좀 살다 보니 그 감수성을 또 잊고 살았다. 더구나 토양이 바뀌고 정치가 하류이니 관심이 자연히 세상의 주류 정치에만 쏠리던 차였다. 그런데 얼마 전 내가 아끼는 한 후배의 물음으로 잊혔던 30대의 기억이 다시 되살아났다. 후배와 일상적인 얘기를 하던 중 그는 내게 '연분홍치마'라는 여성주의자들이 제작한 다큐멘터리 〈종로의 기적〉(2010, 이혁상)을 본 적이 있냐고 물었다. 난 그녀의 말에 순발력이랍시고, 이명박 서울시장 시절 청계천 복개 공사의 허실을 들추는 이야기냐고 되물었다. 아뿔싸, 이 무슨 무지의 소치란 말인가! 게이의 고향, 서울 종로구 낙원동에서 남자를 사랑하는 남자 네 명이 펼치는 이야기인데, 나는 그저 관성에 이끌려 되는 대로 답했으니 이

얼마나 무지한 한국 대표 남성의 모습인가. 쥐구멍을 찾고 싶었다.
주류 정치의 익숙함에 대한 비판적 열정은 온데간데없이 사라지고
소수자 정치에 대한 무관심으로 무지만 켜켜이 쌓던 내 모습을 온전히
들켜버렸던 것이다. 결국 그 후배의 인도를 받아 난 말로만 듣던
'연분홍치마'를 만나러 직접 나서게 된다.

다른 젠더 감각의 결

연분홍치마는 2001년 몇 번의 사전 모임을 갖다가 2003년 정식으로
발족했다. 제각기 영화학, 미디어학, 사회학 등 서로 다른 공부를 했던
김일란, 홍지유, 한영희, 이혁상, 김성희, 다섯 명의 여성주의적 삶을
지향하는 이들이 뭉쳤다. 이들은 처음부터 '성적소수문화환경을 위한
모임'으로 출발해 성소수자를 위한 문화운동 활동가들의 모임으로서
입지를 분명히 하고 있다. 연분홍치마는 젠더 이분법에 갇힌 현실 속
차별의 지점들을 걷어내고 사회 내 성적 감수성을 바꾸는 문화활동을
꾸준히 펼쳐나갔다. 처음에는 현장 실태조사를 중심으로 성적
소수자들의 삶을 알리고 일상적 차별과 억압 구조를 드러내는 작업을
수행했다. 곧이어 이들은 자신들이 지향하는 문화활동의 한 방법으로
다큐멘터리 매체와 장르적 장점을 발견한다.

연분홍치마는 일단 경기도 평택 기지촌으로 향해 기지촌 여성들과
함께 지내며 다큐멘터리 제작을 처음 시작했다. 기지촌에서 일하는 혼혈
여성에 대한 실태조사를 병행하며 첫 번째 다큐 프로젝트가 완성됐다.
2년여 작업을 통해 연분홍치마는 〈마마상〉(2005, 김일란·조혜영)이란
작품을 내놓았다. '마마상'은 성매매 노동자의 기생 계급이자 포주와
성매매 여성들을 연결하는 중간 포주 격으로 업소 '언니' 혹은 '아줌마'로

불리는 여성들이다. 연분홍치마는 나이가 들어 퇴물이 된 마마상들의 모습에서 기지촌 성매매 메커니즘을 밀착해 살핀다. 하지만 연출자들은 단순히 마마상을 성매매 여성의 몸을 착취하는 가해자로만 다루지 않고 그들 또한 성매매 구조의 피해자임을 보여주려 한다.

어설프게 시작했던 이 첫 다큐 작업을 통해 연분홍치마의 내부 구성원들은 다큐 제작이 무엇인지를 처음으로 진지하게 고민하기 시작했다고 한다. 문화활동가로서 그들이 운동에 가지는 열정과 달리, 다큐 제작 현실에서 오는 아마추어리즘의 문제나 제작 기술 및 기법에 대한 체득 정도는 반복과 학습을 통해 얻어야 하는 경험의 영역이었던 것이다. 이들은 이 시점부터 다큐 제작 능력을 서로 엇비슷하게 끌어올리는 방도를 고민하기 시작했고, 이를 해결하는 방법으로 다큐 제작 실습의 훈련기를 보낸다. 이른바 '미디어 워크숍'을 진행하면서 자체적으로 다큐 제작 교육을 실시하고, 미디어운동의 차원에서 이주 여성과 장애 여성을 대상으로 한 문화예술교육을 시작했다. 이주 여성과 장애 여성 스스로가 그들이 사는 모습을 찍고 담는 미디어 교육 프로그램을 장려하면서, 연분홍치마는 나름 사회적 소수자 운동의 변경을 넓히면서도 다큐 제작 역량을 갖추는 계기로 삼았다.

워크숍으로 다져진 내공으로 첫 작품 후 3년 만에 그들은 두 번째 프로젝트 결과물 〈3×FTM〉(2008, 김일란)을 내놓는다. 이 작품에는 다큐란 무엇인가에 대한 그들만의 고민이 짙게 배어 있다. 이전까지 없었던 다큐 관객에 대한 고민, 독립 다큐 운동과의 연계성 속에서 나온 그들 작품에 대한 성찰, 그리고 수년간의 워크숍에서 축적된 다큐 기술적 역량 등이 어우러진 이 작품은 그들이 처음으로 프로 의식을 담은 작품이었다. 김일란 감독의 〈3×FTM〉은 제목처럼 세 명의 FTM(female to male) 트랜스젠더들의 일상과 삶을 담아내고 있다. 다큐 주인공들은 영화 속에서 FTM 이전과 이후에 단순히 하나의

감성으로 묶어 세우기 어려운 서로 다른 젠더 감각의 결을 드러내고
그들만의 독특한 일상과 욕망을 보여준다. 김 감독의 영화는 성적
소수자들, 특히 트랜스젠더들의 삶의 가치와 욕망에도 서로 다른 결이
있음을 상기시켰다. 이에 이르면 우리가 평소에 기댄 남성과 여성의
이분법적 성적 정체성 구도라는 것이 얼마나 무의미하고 박약한 인식에
근거했던가를 되돌아보게 된다.

커밍아웃 다큐 3부작

2008년 트랜스젠더를 다룬 ‹3×FTM›을 기점으로 연분홍치마의
성원들은 매년 한 편씩 성적 소수자들에 대한 다큐 영화를
제작했다. 커밍아웃 다큐 3부작으로 꼽히는 ‹3×FTM›, ‹레즈비언
정치도전기›(2009, 한영희·홍지유), ‹종로의 기적›이 바로 이에
해당한다. ‹레즈비언 정치도전기›는 한국 최초 커밍아웃 국회의원
후보인 레즈비언 최현숙의 선거운동본부에 참여하면서 남긴 기록을
다큐 영화로 만든 것이다. 영화는 진보 진영을 표방하는 가장 유연하고
급진적이었던 '진보신당'조차 그녀의 성적 정체성을 맞닥뜨리며 기성의
정치 세력과 별반 다르지 않은 조직 생리를 보여준다는 점을 뼈아프게
지적한다. 정치 1번지 종로 지역에서 최 후보자 선거본부의 노력에도
불구하고 그는 1.6%를 득표하며 관성과 현실의 벽에 부딪혀 좌초하고
만다. 하지만 시종일관 영화의 톤은 유쾌하고 발랄하다. 영화는 단순히
담론 정치의 수준에서가 아니라 최초의 성소수자 정치가 어떻게 실제
조직될 수 있는지를 추적한다. 이로부터 ‹레즈비언 정치도전기›는
전통적인 노동운동 등 기존의 진보 진영과 연합하는 레즈비언 정치가와
선거운동본부의 모습을 그려내면서 득표 수치상의 좌절을 딛고 새로운

문화정치적 희망을 독해해낸다.

　　트랜스젠더와 레즈비언의 스토리에 이어 게이들의 삶을 다룬
〈종로의 기적〉이 나오면서 드디어 커밍아웃 다큐 3부작이 완성된다.
도시의 후미진 한 켠, 종로 낙원동은 동성애자들에게 마음의 안식처이자
진짜 '낙원'이기도 하다. 이혁상 감독은 이곳을 배경으로 네 명 게이
남성의 삶을 경쾌하고 발랄하게 추적한다. 이 영화에서 관객은
소수자들의 일상을 통해 성적 소수자란 사회의 낙오자나 비정상인이
아닌 누구보다 사회와 현장의 네트워크와 연결되어 삶을 적극적으로
꾸려가고 그 사회를 구성하는 적극적 주체라는 자명한 사실에 또 한
번 눈을 뜬다. 연분홍치마 구성원들은 거의 3년 동안 매년 서로 다른
정체성을 점유하는 성적 소수자들의 다양한 커밍아웃 스토리를 필름
안에 미친 듯이 담아냈다.

　　이들 연분홍치마의 다큐 감독들이자 성원들은 작품의 출연자들과
함께 매번 프로젝트를 함께 완성해간다는 운동적 철학을 공유하려
했다고 회고한다. 연분홍치마 다큐의 시작과 엔딩에서 언제나 볼 수
있는 것처럼 '연분홍치마 프로젝트 O번'이란 번호는 내부 팀원들에게
그리고 관객에게 이들의 다큐가 영화의 형식이자 또한 문화운동이란
점을 매번 강조하고 있다. 여기서 문화운동이라 함은 전체 독립
다큐 진영의 차원에서 이들이 만드는 다큐의 정치적 역할론을
의미할 수도 있겠지만, 연분홍치마의 작업적 특성을 두고 보면 성적
소수자를 위한 많은 문화정치적 전술 중에 이들이 독립 다큐멘터리를
적극적으로 사유한다는 점을 뜻한다. 이들은 출연자들을 단순히
배우로 취급하기보다는 프로젝트를 수행하는 동고동락의 동지로
바라보려 했고, 의당 출연자들이 그만큼 호응하지 않을 때 실망감 또한
배로 느꼈다고 한다. 하지만 이도 그들의 과욕임을 금세 깨달았다고
고백한다. 한 방향을 바라보고 공동의 기획에 참여했더라도 각기 역할이
다르다는 점을 서로 인정했기 때문이다.

‹3×FTM›(2008), ‹레즈비언 정치도전기›(2009), ‹종로의 기적›(2010) 포스터.

연분홍치마

현장-운동-다큐 제작의 3박자

다큐 출연자에 대한 과도한 동지 의식이나 기대치를 접고 나면
연분홍치마의 강점은 명확해진다. 먼저 사회 참여와 다큐 제작을 긴밀히
연결해 문화운동의 활력과 시너지 효과를 얻는 것이 이들의 첫 번째
강점이다. 예를 들어, 연분홍치마는 현장 실태조사, 사회운동단체와의
공조, 관련된 다큐 제작 프로젝트 작업을 잘 연계해왔다. 여느 독립
다큐 제작자들의 제작 동기나 과정과 비교해본다면 차이가 크다.
개인적 착상이나 작업에 의해 구성되는 일반적인 다큐 제작과 달리
연분홍치마는 철저히 다큐 제작을 문화운동가나 활동가적 틀에서
사고한다. 그러다 보니 철저한 현장조사와 시민단체와의 연대에 기반해
다큐를 제작한다는 특색이 있다. ‹마마상› 때 혼혈 성매매 노동자 실태
현장조사에서 시작된 이러한 전통은 이후 성전환자 실태조사, 최현숙
선거운동본부의 캠페인 참여, 용산 참사 범국민대책위원회 참여와 법정
녹취 작업으로 이어졌다.

현장-운동-다큐 제작의 3박자에 기반한 연분홍치마의 활동은
용산 참사를 다룬 ‹두 개의 문›(2012, 김일란·홍지유)에서 가장 빛을
발했다. ‹두 개의 문›은 법정공방 녹취, 법원에 제출되어 변호사들에게
입수된 경찰들의 채증 동영상, 그리고 '사자후' 등 1인 게릴라 미디어에
의해 기록된 동영상만을 가지고 재구성한 작품이다. 사건 이후 촬영을
통해 거슬러 상황을 추적하는 전통적 다큐의 방식과 달리, 오직 사건
현장의 증거 자료들만을 콜라주 형식으로 주도면밀하게 분석해 당시
상황을 해석해 보여준 수작이다. 연분홍치마가 용산 참사 범대위 활동에
참여하면서 관련 시민단체와 긴밀하게 연계하지 않았다면 자료에
접근하거나 내용을 구성하는 데 고충이 있었을 것이고, 이렇게 온전한
다큐 작품이 만들어질 수 없었을 것이다.

연분홍치마가 커밍아웃 다큐 3부작 이후 ‹두 개의 문›을 제작하자, 관객들은 성소수자 쟁점에서 빈민 등 사회적 소수자들에게 가하는 권력 엘리트들의 폭력성과 야만성을 들추어내는 것으로 작품의 초점이 이동한 것이 아니냐는 추측을 가졌다. 하지만 그들은 그렇지 않다고 말한다. 시기적 '상황'이 그들을 그렇게 이끌었고, 본연은 성적 소수자에 대한 감수성을 알리고 드러내는 작업이라 확신해 말한다. 그래서인지 ‹두 개의 문›에서도 나는 그들의 여성주의 문화운동의 감수성을 감지할 수 있었다. 김일란과 홍지유 감독은 권력의 수족이 되어 진압에 앞장서야 했던 일선의 '경찰특공대'를 유달리 주목했다. 용산 철거 현장에서 참혹하게 타 죽었거나 감옥에 갇힌 남일당 망루의 철거민들과 비슷하게, 진압 경찰을 권력 엘리트들에게 농락당한 힘없는 이들로 함께 묘사한다는 점은 의미심장하다. 실제 '마마상'과 '경찰특공대'는 쉽게 외양만 보면 권력과 억압을 위해 복무하는 굴종의 존재로 비춰진다. 허나 연분홍치마는 단순한 이분법 구도가 지닌 허상을 걷어내고 이들을 사회적 약자의 일부로 감싸 안으려 했다. 예컨대, 김성제 감독의 ‹소수의견›(2013)은 ‹두 개의 문›에서 연분홍치마가 용산 참사에 대해 여성주의적으로 접근한 것을 극화한 경우로 볼 수 있다. 연분홍치마의 두 감독은 실제 참사를 일으킨 혹은 권력을 쥔 당사자가 누구인지를, 그리고 그 칼날의 끝을 어디에 겨눠야 하는지를 좀 더 치밀하게 계산하라고 우리에게 속삭인다. 동시에 망루 아래에 놓인 두 개의 문 중 어디로 가야 할지 사전 정보도 없었던 경찰특공대의 모습에서, 그리고 성급한 폭력 앞에서 잿더미가 돼버린 철거민들의 시신에서, 우리는 권력 앞에 무력하게 표류하는 자신을 발견한다.

연분홍치마는 이제 얼추 10년이라는 세월과 경험의 무게를 쌓았다. ‹노라노›(2013, 김성희)를 끝으로 이들은 활동의 첫 시기를 일단락했다. 이 다큐는 국내 1세대 패션디자이너로 주름잡던 근대 신여성 '노라노'를

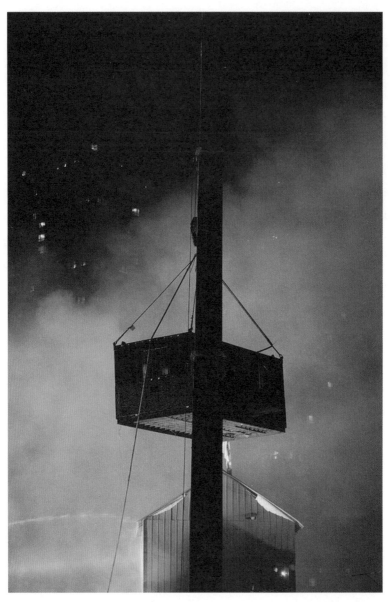

‹용산 남일당 참사 현장›, 노순택 사진, 2009.

4장 변경의 목소리와 감수성의 미학

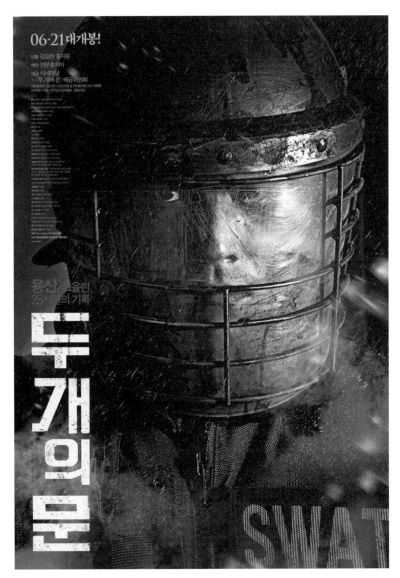

‹두 개의 문›(2012) 포스터, 만화가 최규석이 경찰특공대로 분함.

바라본 패션의 대중문화사 작업으로 호평을 받았다. 연분홍치마는 또 다른 10년을 준비하기 위해 재충전의 시기를 1년여 동안 갖고 최근 팀 조직을 크게 바꾸었다. 김성희, 홍지유 감독이 독자적으로 독립해나가고 김일란, 이혁상, 한영희 감독이 남으며 팀을 새롭게 정비했다. 그러면서 남은 이들은 '성적소수문화환경을 위한 모임 연분홍치마'에서 '성적소수문화인권연대 연분홍치마'로 명칭을 바꾸면서 변화를 선언했다. 핵심 가치도 '인권'과 '연대'로 모아졌다. 사회적 이슈와 관련해 인권과 저항 현장 중심의 연대에 더 집중하겠다는 다짐이다. 이제까지도 인권과 연대의 가치가 소홀하지 않았음을 고려할 때, 연분홍치마가 앞으로도 깊이 있게 다가갈 주제는 '성적소수문화'로 보인다. 요새 우후죽순으로 만들어지는 사회성 짙은 독립 다큐들과의 변별력을 갖기 위해서라도, 아니 연분홍치마의 고유의 정체성을 확장하기 위해서라도 사회운동 현장의 목소리를 담아내고 연대하는 것으로는 색깔이 부족하다. 바라건대 연분홍치마가 성적 소재주의(성매매 여성, 트랜스젠더, 레즈비언, 게이 등)에 기댄 '커밍아웃' 스토리에서 벗어나 그들 간 내적 차이나 결들을 드러내는 깊이 있는 다큐 작업을 계속 이어갔으면 좋겠다. 하나 더 바라자면, 연분홍치마 2기 활동가들이 말하는 인권과 연대를 위해서라도 그 안에 성적 소수자의 감수성을 잘 녹여내어 ‹두 개의 문›과 같은 비판적 다큐를 후속작으로 또다시 만나보길 기대해본다.

일상과
일터를
엮는
삶디자인

디자인얼룩
도심 속 마을공동체 성미산 마을에 살면서
디자인과 예술로 이웃들과 관계 맺으며 도시
일상을 재구성하고 있다. 삶과 밀접하게 연계된
커뮤니티 디자인&아트 프로그램 기획, 교육,
전시를 통해 일상과 예술 사이 경계를 허물어왔고
이웃들과 경제공동체를 실험하는 가칭 '10번지
게스트하우스'라는 새로운 프로젝트를 이어가고
있다.
designallook@gmail.com

도시인들은 대부분 상황극처럼 일상을 살아간다. 자본주의가 발전하면서 가족, 학교, 일터는 분업화된 독립 공간들로 나뉘었고, 각각의 공간은 분리된 연극이 펼쳐지는 무대로 고착화된다. 일상 공간, 생계형 공간(사무실, 공장), 공적 공간 등 분리된 곳들을 이동하면서 우리는 생존을 위한 연극놀이에 지쳐간다. 그나마 가족이 있는 집이라는 공간에서 삶의 위안을 찾는 것이 우리 도시인들이다. 허나 마지막 거처인 집마저 이제는 자본주의의 분업화된 삶 공간 중 하나로 전락해가고 있다.

오늘날 도시 거주자들은 이처럼 서로 다른 무대에서 다양한 가면을 쓰고 행하는 연극 놀이에 익숙하다. 연극놀이를 반복하다 보면 피로감이 쉬이 몰려오기 마련이다. 가면을 벗고 피로의 누적을 느끼지 않은 채 그저 일상, 생계, 사회적 실천 행위를 엮어 삶 전체를 좀 더 투명하게 살아갈 수는 없을까. 예술가그룹 디자인얼룩으로부터 우린 내·외부의 경계가 무너져 생기로 가득 차 있는 삶 구성의 새로운 단초를 발견할 수 있다.

즉흥 예술놀이로 관계 맺기

디자인얼룩은 장종관(짱돌)과 김지혜(풀)가 꾸리는 커뮤니티아트 그룹이다. 장종관은 잘 알려진 대로 미술가 그룹 '플라잉시티'의 원년 멤버이고, 김지혜는 공공미술을 꾸준히 벌여온 작가이다. 이 둘은 부부가 되어 아이의 양육을 위해 2012년 도심 속 마을공동체 성미산 마을에 정착했다. 이들이 처음부터 커뮤니티 예술을 하자고 이곳에 입주한 것은 아니었다. 성미산 마을에 주거 공간을 마련하고 공동육아로 아이를 키우고 이런저런 일상 활동에 참여하면서부터 이들은 자연스럽게 미술

언어로 삶의 공간을 미학적으로 해석하는 작업을 하게 되었다.

성미산 마을에 오기 이전에는 그들도 생활 반경으로서의 일상과 공공미술 작업장으로서의 일터가 항상 분리된 채 지냈다. 안팎의 연극놀이가 존재했던 것이다. 그래서 남들처럼 피곤했다. 작가 부부는 성미산에 이주하며 안팎이 자연스럽게 합쳐지는 경험을 얻었다고 말한다. 디자인얼룩은 성미산 마을축제를 준비하며 마을 주민과 노는 법을 발견했다. 그리고 이웃과 함께 즐기며 놀다가 즉흥적 예술놀이를 개발하고 실험하게 되었다. 예를 들어, '몸 놀이', '변신페인팅', '오브제 놀이', '별명 퍼레이드', '골목 풀장', '사물 마주 이야기' 등의 축제 프로그램들은 커뮤니티적 상상력과 이웃 간 관계 맺는 기술을 키우는 방법에 집중한다. 축제 속에서 연극연출가, 음악가, 미술가 들과 합심해 동네 주민들과 서로 몸으로 별명으로 사물로 느낌으로 관계 맺고 소통하는 장을 마련하는 다양한 놀이를 펼쳐진다. 디자인얼룩에게 놀이 기법의 자원은 어린아이들의 창조적 발상과 또래 놀이에서 주로 채집되었다.

이들이 2013년에 진행한 〈모뉴멘트 이웃〉은 성미산 마을에서 이웃들과 나눴던 예술실험의 작업 목록으로, 일상 이웃들과 관계 맺는 방식을 통해 예술과 놀이를 통합하려는 시도를 보여주었다. 흥미로운 사실은 이들의 예술방법론의 첫째 항목이 장난이나 놀이로 사람들 간에 소통하며 관계 맺는 플럭서스의 기본 특징과 많이 닮아 있다는 점이다. 작가가 일방적으로 메시지를 전달하는 것이 아니라 관객 스스로가 창의적으로 함께 노는 과정을 매개하는 플럭서스의 놀이 정신은, 디자인얼룩에 이르면 낯선 이들과 순간 만나고 마주치고 인간적 유대감을 상대에게 전해주고 받는 관계 맺기의 주요 방법과 흡사하다.

몸들끼리 유대를 맺고 관계를 형성해나가는 과정과 함께 디자인얼룩은 몸과 사물의 확장과 관계 맺기에도 주목한다. 예를 들어,

‹모뉴멘트 이웃›, 몸놀이워크숍, 백남준아트센터, 2013.

4장 변경의 목소리와 감수성의 미학

디자인얼룩의 〈사물 마주 이야기〉는 아이가 사물을 마주하며 나누는 즉흥 이야기 구조를 지닌다. 아이들에게 철 수세미, 생일 케이크 초, 나무 가베 등의 오브제를 가지고 상상력을 발동해 각각 뱀, 돌비, 장승으로 바라보게 하고 원래의 상징 기호적 의미를 완전히 새롭게 전복하고 전용하며 놀이하는 훈련을 꾀한다.

　　디자인얼룩은 개인의 사적인 일상 물건을 매개해 몸과 소통하는 방법을 취하기도 한다. 주인과 오랫동안 관계를 맺어왔지만 별로 주목받지 못했던 각자의 물건들은 그것들에 얽힌 기억을 통해 새롭게 몸과 관계 맺으면서 원래의 기호적 의미에서 벗어나 또 다른 사회적 맥락들을 생성해낸다. 예를 들어, '야채망'의 일차적인 기호적 의미란 시장에서 흔하디흔한 이동형 망사 소품이다. 사적인 기억으로 보자면 디자인얼룩이 망원시장 야채가게에서 얻어온 것일 수 있다. 좀 더 사회적으로 맥락화된 사물의 기억에서 보자면, 그 야채망은 메세나폴리스 건물에 홈플러스 입점 저지를 위해서 천막을 치고 농성하던 이웃 아무개가 얼굴에 쓰거나 팔에 걸쳤던 소품이기도 하다. 아니면 디자인얼룩의 거대한 오브제 전시 구축물로 만들어진 '괴물 카프라(Kapra)'의 가슴 털에 해당할 수도 있다. 디자인얼룩은 이렇듯 사물과의 즉흥 놀이 과정을 통해 사물들이 우리의 일상적 의미망을 넘어서 상상력을 동원해 재전유되고 전용되는 과정을 겪게 한다. 커뮤니티의 관계 맺기 놀이를 위해 사물들이 재배치되면서 원래의 일차적 의미들은 사적·사회적·정치적 쓰임새로 계속해서 전이되거나 친근한 이웃을 위한 '공동체적' 소품으로 탈바꿈한다.

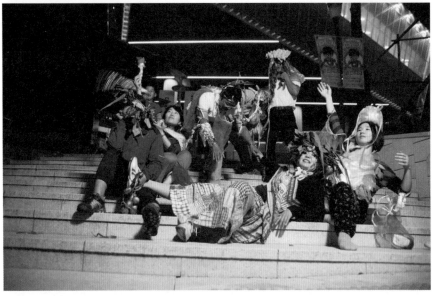

‹연대 카프라›, 성미산어린이집 조합원 천막 농성 지킴이 퍼포먼스, 2013.

안과 밖, 예술로 넘나들기

디자인얼룩은 마을이란 "공간과 사물이 아니라 관계"라고 말한다. 그들에게 성미산 마을은 특정의 전통적 촌락을 일컫는다기보다는 공통의 관계를 맺는 이웃이다. 동네 주민들과 대형마트 입점 저지운동을 벌이면서 디자인얼룩은 새로운 예술적 형식과 관점을 가지고 관계 맺는 법을 발견했다. 일상 삶의 공간이란 바깥의 위협으로부터 분리된 안전지대가 아니라 정치와 마주하는 사회적 현장이자 이 현장과 실타래처럼 얽혀 있다. 디자인얼룩은 자신의 본업인 공공예술을 가지고 일상에서 정치로 횡단하는 사유가 필요하다는 사실을 쓰디쓴 경험 속에서 터득했다. 아이들이 뛰어노는 골목까지 밀려드는 대형 유통 재벌의 탐욕에서, 사립학교 재단이 지역 공동체의 특성을 고려하지 않고 외국인 기숙사를 신축하려는 오만함에서 그들은 일상의 정치성을 발견했다. 그런 경험들 속에서 디자인얼룩에게는 당연히 일상과 정치 사이에 선을 그은 역할 가면의 경계를 넘으려는 예술적 태도가 필요했다. 시장 상인들과 동네 주민들과 벌였던 예술적 연대의 방식인 다양한 상상력을 동원한 즉흥놀이들은 그들 식의 일상 정치적 표현이었던 셈이다.

디자인얼룩의 커뮤니티에 기반한 예술실천은 그들이 거주하는 곳 말고도 또 다른 커뮤니티에서도 접목되어 발현되기도 했다. 디자인얼룩은 마석 이주노동센터 사제의 주선으로 이주 여성들의 실내 공간 인테리어 디자인을 해주는 기회를 얻는다. '생계'를 위해 일을 진행하면서 디자인얼룩은 이들과 함께 '다문화' 워크숍을 진행할 수 있겠다는 아이디어를 떠올렸다. 이주 여성들 스스로가 자신들의 기억을 더듬어 마음속 심리지도를 그리는 워크숍. 그녀들의 기억지도를 그림으로 도안해 만들고 다시 실크 천에 프린트해 최종적으로 '이야기

보자기'를 만드는 식이었다. 이미 오래전부터 새로운 사람들과 만나는 방법으로 혹은 흐릿한 공통의 기억을 되살리는 방식으로 평택과 성미산 마을 등지에서 심리지도 그리기를 예술 방법으로 곧잘 써왔던 터라 마석에서의 워크숍 작업은 그리 낯설지 않았다. 보자기에 그려진 기억지도의 심리적 치유 효과는 컸다. 디자인얼룩은 이를 기록하고 공유하는 차원에서 이주 여성의 경제적 자립을 돕는 공간인 샬롬 장터에서 《이야기보자기》(2012) 전을 열었다. 이 경험을 통해 디자인얼룩은 생계형 일, 예술 작업, 그리고 현장 작업의 기록이 동시에 이뤄질 수 있는 예술가적 삶의 방법이 가능하다는 확신을 더욱 갖게 됐다.

성미산 마을살이와 커뮤니티 아트

디자인얼룩은 그들이 발 딛고 선 곳에서 일상의 삶, 예술, 일터, 그리고 사회를 합일하고자 한다. 권력이 줄 그어놓은 가면놀이를 그만둘 심산으로 일상 전복의 여정이 계속된다. 디자인얼룩은 연대의 즉흥놀이 가운데 '이야기 만들기'를 실험하기도 했다. 좋은 말이나 입에 발린 형식적인 말을 만들거나 각색의 변이 아니라 서로에게 즉흥적으로 쏟아내는 본능적 말놀이 워크숍이다. 그들에게 동지가 되어준 망원시장 상인들은 이 말놀이를 통해 사람 간 관계 맺기를 또 한 번 끌어낸다.

　　망원시장 한가운데에는 디자인얼룩이 만든 ‹시장 카프라›(2012)가 놓여 있다. 대형 재벌유통업체 저지투쟁 때 쓰였던 피켓, 농성 이미지들과 마을 아이들의 시장 스케치 그림이 흐르는 아이패드 화면, 시장 상인들의 기억이 담긴 주요 소품 등이 몸체가 된 마트 카트 위에 뒤얽혀 함께 구축된 모양새다. 입점 저지투쟁의 사회적 기억을 담지한

‹시장 카프라›, 피켓·각목·카트·시장상인 물건들·모니터 동영상 4개, 50×80×190cm, 2013.

디자인얼룩

사물들이 접착된 형상은, 커뮤니티 예술 연대의 재기발랄한 기억을 떠올리게 만들면서도, 다른 한편으론 키치적 기념비의 뉘앙스를 물씬 풍긴다. 시장 손님들의 시선을 끌며 시장 분위기와 제법 잘 어울린다.

디자인얼룩의 사무실 대문 앞에는 '별별똥'이란 간판이 있다. 성미산 마을을 예술 놀이터로 만들고 싶어 하는 그들만의 수사법이 농축된 언어다. 디자인얼룩은 그들 삶의 터전인 마을에서 사시사철 계절 놀이 프로젝트를 기획하고 있다. 이미 수행했던 여름 프로젝트 때에는 골목 도로를 막아 아이들이 물놀이를 할 수 있는 골목 풀장을 만들었다. '고래분수', '하하하 분수', '코끼리 분수', '네 이웃을 사랑하라 텍스트 분수' 등 물줄기를 뿜어대는 고물들로 엮어 만든 놀이 분수들이 주인공이다. 가을에는 시장에 나가서 아이들과 그림을 그리고, 추운 겨울에는 움집, 쉼터를 지어놓고 동네 아지트 삼아 오고가는 이웃들과 서로 불 쬐면서 수다를 떤다.

미술이 그저 동네 장식이 아닌 마을살이를 위한 삶 디자인이 되어가면서 디자인얼룩은 스스로의 잠재된 역할을 빠르게 발견해가고 있다. 하지만 디자인얼룩에게도 여전히 고민은 있어 보인다. 일상과 일터를 예술로 엮는 디자인얼룩만의 일거리가 현실적으로 그리 흔치 않은 것이다. 최악의 경우 이들 커뮤니티 기반형 예술이 소위 '생계형 아트'로 전락하는 일이 생길 공산도 있다. 별별똥의 낮게 날아오르는 실험에 건투를 빈다.

가족사를 통해 통해 사회사에 접신하기

임흥순
미술가이자 영화감독. 노동자 가족에
관한 이야기를 시작으로 정치, 사회, 국가,
자본으로부터 주어진 삶을 영위하는
사람들의 문제에 관심을 가져왔다. 사진,
설치미술, 공공미술, 커뮤니티아트, 영화 등
다양한 시각매체를 통해 사회·정치적으로,
때론 감성적으로 접근한다. 〈비념〉(2013),
〈위로공단〉(2014) 두 편의 장편 다큐멘터리
영화를 통해 한국 근현대사에서 사라지거나
왜곡된 공동체, 개인, 여성, 노동에 주목했다.
현재 아시아, 전쟁, 여성을 키워드로 세 번째
장편영화 〈환생〉을 진행하고 있다.
human9000@hanmail.net /
imheungsoon.com

고단하고 소외된 삶의 조건은 어떤 이에게는 분노를 키워 저항의 깃발을 들게끔 하기도 하지만, 또 다른 이에게는 가려지고 감춰진 우울한 현실을 드러내도록 독려한다. 후자에 충실한 부류에는 실천적 지식인과 현실에 개입하고자 하는 예술가가 있을 듯싶다. 지식인이 주로 모순된 현실을 논리적으로 분석하고 대안을 제시한다면, 예술가는 소통하는 표현 매체를 통해 현실적 이슈에 관해 감성적으로 관객과 교감하고 공감을 이끄는 데 더 큰 역할이 있다.

예술가마다 현실 모순의 상황을 드러내는 창작 방식과 결은 다르다. 정치적으로 과잉된 행동주의적 슬로건을 내세우는 작업이 있는가 하면, 최소한의 미학적 태도를 견지하며 현실과의 연결고리만을 유지하려는 소극적 작업까지 스펙트럼은 다양하다. 미술작가이자 영화감독인 임흥순의 빛깔은 어떨까. 그가 다루는 사안은 급진적이지만 표현하는 미학적 방식에서는 대단히 여성주의적인 감수성이 배어난다. 우리 사회에서 배제된 이들 자신의 시선과 목소리를 매개하려는 '대화적' 태도를 취하고 있는 것이 그의 작업이 가진 큰 특징이다.

가족사와 시대사의 조응

임흥순은 스스로 불우한 유년기를 보냈다고 소회한다. 어릴 적 그는 답십리 달동네에서도 볕도 들지 않는 지하방에서 도시빈민으로 살았다. 그에게는 자신과 가족들이 왜 그리도 열악한 조건에서 살아야 했는지가 항상 풀리지 않는 수수께끼였다. 성장하면서 그는 자신의 험난한 개인사가 대한민국 근현대사의 굴곡과 어떻게 실타래처럼 얽혀 있는지를 자각하게 되었다. 가족의 개인사가 군사주의, 성장주의, 도시 난개발, 도시 조경 등 근현대 도시개발의 폭력이라는 맥락 속에서

규정되었음을 깨닫게 된 것이다. 그의 홈비디오 작업들에서 시작해 초기 개인전 ‹답십리 우성연립 지하 101호›(2001)와 ‹추억록›(2003) 등은 이와 같은 가족사의 사회미학적 고찰에 해당한다.

임흥순은 ‘개별’ 가족사를 구조적으로 자각한 데에서 한발 더 나아가 비슷한 처지에 있는 삶의 현실로부터 배제된 ‘우리’에 주목하고 우리의 소외된 목소리를 전달하고 표현하는 미학적 방식을 고민한다. 시대의 주류 질서로부터 가려진 이들이자 사회적 폭력으로 기력을 잃은 소수자들을 존중하면서도 그들 스스로가 삶의 존재태를 드러내도록 매개하는 작업이 본격화된다. 2004년에 작업을 시작해 ‹월남에서 온 편지›(2009)로 완성된 그의 개인전에서는 우리 아버지 세대의 명명법에 크나큰 상징으로 고정되어 있는 베트남전 참전용사들에 대한 문화인류학적 아카이빙을 시도한다. 그는 당시 참전 군인들의 삶의 모습들을 현재 시점에서 어떻게 기억할 것인가에 대한 작가적 관심에 집중한다. 참전 군인과의 인터뷰, 호치민 시와 같은 역사 현장 답사, 사진 아카이브와 수취인 불명의 편지 작업 등은 역사적 사건의 의미를 추적하는 과학적 기록의 방식이 아니라 당시 상황을 미시적으로 고증하는 작가적 기록화의 방법에 가깝다.

가려진 일상을 드러내는 문화주의

임흥순은 커뮤니티아트 영역에서 오랫동안 중요한 프로젝트들을 벌여온 베테랑 작가다. 그는 시혜적이고 한시적인 공공미술의 문제점을 넘어서서 생명에 대한 존중과 사회의 소외된 이들의 커뮤니티 문제를 부각하는 것을 기본으로 삼아왔다. 그의 프로젝트들은 도시개발과 건축 문제(‹성남프로젝트›, 1998~1999), 외국인 노동자와 이주 여성

등 '다문화'와 이주민 문제(‹믹스라이스 프로젝트›, 2002~2005),
임대아파트 주민의 문화적 삶에 대한 고민(‹성산SH아파트 공공미술
프로젝트›, ‹만나요 우리› 프로젝트 등 '보통미술잇다' 그룹의 프로젝트,
2007~2010), 그리고 금천 지역 주부들의 창작 주체화 과정에 대한
고민(금천예술공장 프로젝트, 2010~2012)을 아우르고 있다.

　　공동 프로젝트 작업들도 임흥순 작가의 개인 작업과 유사한
미학적 입장에 근거한다. 도시 빈곤, 이주와 노동, 국제결혼과 여성,
도시 재개발과 지역 주민의 생활문화, 지역과 여성 등은 그의 일관된
관심사다. 표현 방식 또한 ‹믹스라이스 프로젝트› 이후로 관객(이주민,
여성, 노동자, 도시빈민 등)이 스스로 말하도록 독려하는 '대화의 미학'을
취한다. 한국의 사회와 제도를 지배하고 있는 남성주의적 시각에
대한 거부도 엿보인다. 여성주의적 문법을 신뢰하는 임흥순은 눈에
보이는 것보다 보이지 않고 가려진 당대의 일상적인 모습을 드러내는
문화주의적 시각을 폭넓게 구사한다.

　　그는 이렇듯 일상 가족사에서 출발해 도시적 삶의 모순들을
연결 짓거나 커뮤니티적 대안을 구성하는 작업에 몰두했다. 임흥순은
오랫동안 공공예술을 해오며 지역민들과 마주치는 데에서 누적된
피로로 잠시 휴식을 갖다가 우연한 계기로 폭력으로 점철된 근현대사의
사건에 주목하게 된다. 그는 제주 4·3사건을 자신의 가족사, 엄밀히
얘기하면 ‹비념›의 프로듀서이자 인생의 반려자인 김민경의 가족사에서
출발해 소외된 역사적 연대를 기술하는 방식을 취한다.

진짜배기 풍경을 위해 거리두기

임흥순은 장편 다큐 영화 ‹비념›(2012)을 만들기 위해 3년에 가까운

세월을 보냈다. 이제까지처럼 그는 제주 4·3사건을 그려내는 데 있어 관객의 매개자 역할에 머물렀다. 의도적으로 개입하거나 간섭하지 않고 내러티브의 순차성이나 감정선을 자극하지 않은 채 비극적 사건에서 희생당한 망자의 시선을 취하며 그는 파편화된 이미지와 영상을 세심하게 편집해 사건을 자신의 방식으로 미학화했다. 예술에 개입하는 임흥순식 시각이 그대로 옮겨 온 영화 ‹비념›은 역사적 사건의 흔한 다큐멘터리 형식을 빌리기보다는 1948년 제주 4·3의 그날에 대한 집단기억을 가족적으로 재해석하고 복원하는 예술미학적 태도를 택했다.

　4·3사건은 미군정 시기 남로당 제주도당의 무장봉기와 미군정의 강압이 계기가 되어 3만 명이나 되는 섬마을 사람들의 피울음을 불러왔던 비극의 역사적 사건이다. 이 크나큰 비극 앞에서 그는 작가적 거리두기를 한다. 그가 취한 방식은 그날 현장의 편린들을 답사 관찰하며 조용히 채집하는 것이다. 사건의 진실을 규명하는 일도 중요하다. 그러나 그의 목적은 그것에 있지 않다. 임흥순은 그날 살아남아 숨죽인 여성들의 삶이 궁금했다. 장면들에는 개인 가족사, 제주의 풍광, 사건의 증거와 오늘 진행형의 역사가 뒤섞여 있다. 예컨대, 아내 김민경의 외할머니 강상희 여사와 4·3에서 희생된 그의 남편 고(故) 김봉수를 기리는 제사, 그의 묘를 찾아 떠나는 가족, 학살을 피해 오사카에 정착한 제주 여성들의 삶, 제주의 을씨년스런 풍광과 다양한 생명들의 움직임, 해군기지에 반대하는 강정마을의 시위와 구럼비 한가운데를 뚫는 드릴 소리에 파묻히는 이름 없는 이들의 절규는 그가 우리에게 보여주고자 한 오늘날 진짜배기 4·3의 풍경들임을 지시한다.

　임흥순의 역사적 사건에 대한 개인적 재해석을 제주 4·3사건의 유일한 독해 방식으로 인정할 필요는 없다. 다만 영화의 형식을 빌렸으나 스냅 사진, 기록의 스틸 이미지들, 최소한의 이야기와 자막,

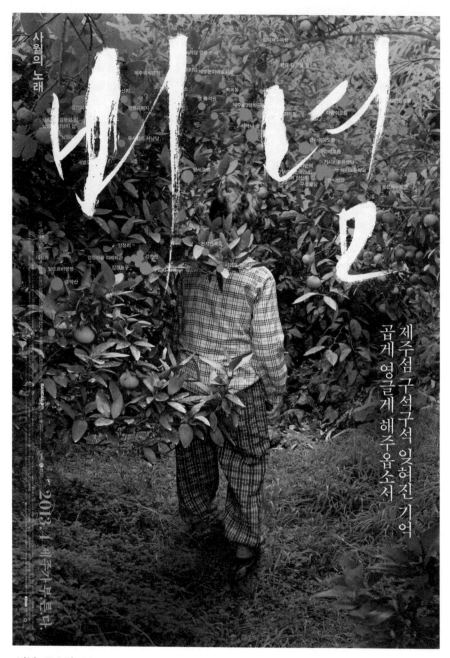

〈비념〉 포스터, 2013

4장 변경의 목소리와 감수성의 미학

제주 일상과 풍광의 담담한 영상, 독특한 음향들 등을 함께 모아 거대한 종합예술의 창작물로 형상화한 이 다큐 영화가 다층적으로 해석될 여지가 있다는 점은 분명하다. ‹비념›이 있기 전 «비는 마음-제주 4·3과 숭시»(2011) 전시가 기획된 것도 이와 무관하지 않다. 이 전시는 ‹비념›의 기초가 되기도 했다. 임홍순은 이 전시 작업을 통해 흔한 영상 내러티브와 코드를 도입하기보다는 미술적 영화로 접근할 것임을 예시했던 셈이다. 이러한 접근법은 관객에게 4·3사건에 대한 특정의 정보나 이해의 결말을 구애하는 것이 아닌, 작가만의 여성주의적 해석과 프리즘으로 여러 해석의 여지를 열어주었다.

어제의 언니들과 오늘의 언니들

임홍순이 금천예술공장에 입주해 진행했던 커뮤니티아트 프로젝트가 큰 성과를 거뒀다. 그가 금천구 주부들 20여 명과 함께 벌였던 미술 워크숍 등이 이들 중년의 예술 자립에 영향을 미쳤고 '금천미세스'라는 독립 창작 활동에까지 이르게 한 것이다. 임홍순은 여기서 최소한의 기획자 역할을 맡고, 금천 주부들이 전시나 영상 작업을 통해 직접 말하는 작가가 되었다. 예를 들어, '금천미세스'의 전시 «사적인 박물관»은 주부들이 간직해온 개인 수집품 혹은 유물의 개별 경험과 기억에 세대적 보편사가 어떻게 각인되어 있는지를 살피는 흥미로운 작업을 선보였다.

　　그는 주부들과 함께 금천구, 여성, 그리고 노동의 문제를 현재적 시각에서 재해석한 ‹금천블루스›라는 단편 영상 작업을 마쳤다. 그리고 중년 주부와 커뮤니티의 문제를 고민하면서 그는 금천 여성들의 존재가 근현대사를 가로지르는 봉제 여공이라는 그들 '언니'들의 노동문제와도 연결되어 있다는 사실을 확인했다. 임홍순은 그렇게

〈위로공단〉(2014)이란 장편영화를 만들었다. 그리고 이 영화로 2015년 베니스 비엔날레 은사자상을 수상하는 쾌거를 거뒀다.

〈위로공단〉은 공단 여공으로 힘들게 살면서 남성주의적 성장과 발전의 근현대사를 함께했던 역사적 '언니들'에 대한 위로와 오마주로 기획되었다. 그는 우리 여공 '언니들'의 삶을 조명할 뿐 아니라 하류의 노동조건에 놓인 캄보디아, 베트남 등지 아시아 여성들과의 횡단적 연결고리를 그만의 시적 감수성으로 구체화하고 있다. 영화에서는 1970년대 우리 여공 '언니들'이 미싱 시다로 일하다 이제 노년이 되어 우리들의 '어머니'가 되었지만, 이제 그 언니들의 딸들이 자라서 또다시 온갖 감정노동과 산업재해로 오늘의 '언니들'이 되는 상황이 그려진다. 이런 상황이 삶의 굴레인 듯 보여 우리 대부분을 우울하게 한다. 그럼에도 임흥순은 저 멀리 노을이 지는 다리 위로 오늘의 '딸'이자 '언니'를 업고 가는 우리의 '어머니'이자 나이 든 '언니'를 조용히 형상화한다. 한때 여공으로, 이제 여직원으로 살아가는 두 세대 여성들이 서로 기대고 '위로'하며 살아갈 힘을 내길 기원하면서 말이다.

제주 4·3의 스러진 힘없는 생명들을 '비는 마음'처럼 여전히 그렇게 임흥순은 미약한 생명들에게 위로를 건넨다. 약한 생명들이 주류 질서에 대한 분노에 사무쳐 비수를 갈고 절벽 끝으로 밀릴 때, 임흥순의 '위로'와 '비는 마음'이 그들에게 주는 정서적 효과란 도대체 무엇일까? 작가에게 계속해서 묻고 싶은 질문이었다.

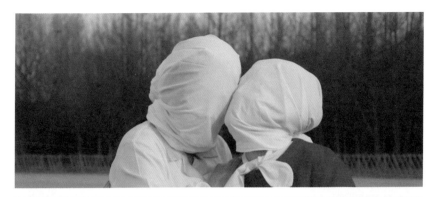

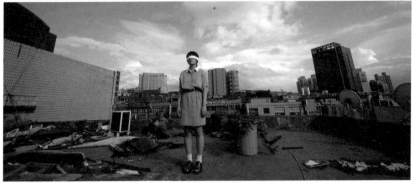

‹위로공단›, 스틸 이미지, 2014.

‹미싱킴›, 금천블루스 제작 과정, 2012.

　　　　임흥순

배우 없는 연극

박경주
희곡 쓰는 미술가, 실험영화감독, 다원예술가,
사회적 예술가, 대안언론 기자, 소셜디자이너
등 다양한 직업으로 활동하는 '새개념 예술가'.
예술가들에게 월급을 주는 착한 사장이 되고
싶어 사회적 기업 '샐러드'를 설립해 운영하고
있지만 정작 자신의 월급은 챙기지 못해 매년
봄이면 파산 위기로 안절부절못하는 어눌한
예술가다. 소셜미디어 ‹샐러드TV›, 이주노동자
뮤직 프로젝트 ‹인생이란›, 소셜시어터 ‹샐러드›,
소셜퍼포먼스 ‹유유유 프로젝트› 등 창작 실험을
해오고 있다.
zoopict@hanmail.net / kyongjupark.com

이주란 국민국가의 국경을 가로지르며 자신이 살아왔던 익숙한 장소를 벗어나 낯선 장소에 토착화하고 적응하는 과정이다. 그 과정에서 누군가는 여러 차원의 스트레스에 놓여 몸과 정신에 생채기가 난다. 인종, 언어, 사회, 문화, 종교, 음식, 상징 등 거의 모든 것에 맞닥뜨려야 하기 때문이다. 여행이 낯선 장소에서 수행하는 표층의 여유로운 관찰이라면, 이주는 심층의 문화적 갈등 경험을 수반하는 장기 체류에 해당한다. 여행은 삶에 감흥을 주지만, 이주는 삶의 변곡과 모험을 가져온다. 여행은 이방인의 감각을, 이주는 사회적 소수자의 감각을 일깨운다. 이주는 자신의 피부 속에 감춰져 있던 감각들을 곤두서게 한다.

영화를 하고 싶었던 박경주는 고향을 떠나 베를린으로 향했다. 비슷한 시절에 유학을 위해 삶의 근거지를 버리고 이주를 선택했던 내 마음과 그의 마음이 비슷했을까. 그는 나처럼 돌아올 시간을 정하지 않고 이주를 선택했다. 이주를 통해 그가 확인한 사실은 자신이 황인종이라는 인종적 사실이었다. 이 딱히 부정하기 어려운 엄연한 사실을 그는 감내하기 어려웠다. 국내에 거주할 때만 해도 경험하기 어려웠던 인종 정체성을 국경 밖에서 새삼스레 느꼈던 것이다.

사소한 듯 보였던 한 사건이 그의 인생에서 상당히 큰 문화적 갈등 경험으로 남았다. 사건은 이렇다. 독일 대학의 영화 실습 시간에 박경주는 실습실에 있던 애플 컴퓨터 마우스를 별 생각 없이 만지고 있었다. 그런데 갑자기 독일인 강사가 그를 아래로 낮춰보며 "손 떼!"라고 제지하면서 그의 손등을 내려쳤다. 그 백인은 감히 동양인이 실습실에서 애플 컴퓨터를 만지고 있는 행태가 불결하고 건방져 보였던 게다. 한 독일 백인 남성의 일갈이 한국이라는 불운한 후기식민주의 사회에서 '뼛속 깊이 백인'으로 착각하고 살아가던 그 자신의 감각적 허상을 일깨웠다. 미드와 영드를 보고 브런치를 먹고 서양의 음악과

　　박경주

학문을 배운 우리로선 이주의 경험을 갖기 전까지 자신의 정체성에 어떤 의문도 갖기 어렵다. 백인들의 예술사를 국내 대학에서 배웠고, 이를 자신의 예술사로 받아들였던 순진한 한 예술학도 박경주에게 그날 겪은 모멸과 인종차별의 경험은 두고두고 그의 작가 인생을 뒤바꿀 사건이 되었다.

변경의 이주노동자 채집

1992년 박경주는 미술대학을 졸업했으나 타성화된 미술 현실에 질려 화가로서의 꿈을 깨끗이 접는다. 그러고는 그가 좋아하던 영화 공부를 본격화하기 위해 독일로 유학을 떠났다. 초창기 유학 시절 백인 강사로부터 당했던 인종차별 경험으로 인해 그는 자연스럽게 국경과 이주의 문제를 주요 테마로 삼게 됐다. 박경주는 이주노동자의 경험을 담기 위해 ‹베를린에서 만난 이주노동자›(1999) 작업을 본격적으로 펼치면서 거의 매일 베를린 출입국관리소를 방문해 거주 허가를 받으러 그곳에 오는 여러 나라 이주노동자들의 모습을 연작 사진에 담았다. 그 자신이 응급치료사 복장을 한 채, 출입국관리소를 찾는 그들의 쓰라린 이주 경험을 응급 치료하는 퍼포먼스를 꾸미기도 했다.

박경주는 내친 김에 재독 한인의 문제, 특히 1960년대 이후 박정희 정권의 국가 주도 인력 수출 사업으로 독일로 향했던 2만여 명의 간호사와 광부 등 이주노동자들의 삶을 사진과 비디오로 담고자 했다. 베를린 한인회에서 일하던 2000년, 그는 송년회 장소 귀퉁이에 마련된 세트장을 전시 공간 삼아 재독 간호사들의 사진, 파독 광부들과의 인터뷰와 비디오 설치 작업을 가지고 세월 속에 변화한 그들의 고단한 삶을 포착했다. 당시 파독 광부의 삶에 대한 문제의식은 거의

‹베를린에서 만난 이주노동자›, 1999.

박경주

10년이 지나 그가 기획한 «독일아리랑, 45년에 묻다»(2010) 전시에서 다시 한 번 재현됐다. 무엇보다 갱도 막장 속에 잊힌 한 파독 광부의 죽음을 추모해 강독 형식으로 벌였던 '렉처 퍼포먼스' ‹당신은 나를 기억하는가›는 이후 그를 희곡 연출의 길로 이끄는 결정적 계기가 된다.

작업의 개념미술적 확장

2001년 박경주는 오랜 독일 체류를 마치고 귀국했다. 그는 국내에 들어오자마자 실험성과 독창성이 뛰어난 젊은 작가들을 선정해 작품을 전시하는 «젊은모색»(2000) 전에 선정되는 등 사회적 소수자에 대한 문제의식을 갖춘 제법 의식 있는 유학파 예술가들과 비슷한 길을 걸을 것으로 보였다. 하지만 차츰 시간이 지나면서 그는 자신의 작업이 작업실 안에서보다는 현장에 더 적합하다는 사실을 깨닫게 된다. 게다가 박경주는 돌아온 모국에서 역전된 형태의 부정적 이주 경험을 겪는다. 여기저기 우리 방송에서 묘사되는 이주민의 삶에 대한 온정주의와 굴절된 재현, 그리고 '다문화'를 둘러싼 흔한 국가주의적 접근법에 그는 역겨움을 느꼈다.

2005년 5월 그는 아예 토착민과 이주민과의 공존을 상징하는 의미로 '다문화방송국 샐러드TV'(구 이주노동자 방송국)라는 이름의 인터넷 대안방송을 직접 차렸다. 이주노동자 조합이자 그들의 인권을 다루는 전문방송을 표방하고 그는 현장 기자의 길을 걸었다. 그런데 그가 샐러드TV를 한시적인 창작 프로젝트로 염두에 두고 시작했음을 아는 이는 많지 않았다. 그는 단순히 방송 연출자나 대표로서의 지위로 접근했던 것이 아니다. 그의 방송 기획이 마치 현실에 작가적으로 개입하는 일종의 장르 실험이자 창작 행위였다는 점을 주목해야 한다.

박경주에게 샐러드TV 이주민 방송을 하던 5년여의 시절은 가장 힘들고 험난했던 인생기였다. 현장에서 느껴지는 피로감보다는 수익 모델을 찾기 어려웠던 탓에 시간이 지날수록 커져가는 재정 문제를 감내하기 어려웠던 것이다. 반대로 그에게 이 기간은 스스로 다양한 경험을 쌓으면서 이주노동자들과 호흡하고 정서를 나누며 이주민 문제를 사고하는 데 더없이 소중한 시기이기도 했다. 2007년 말쯤에는 방송을 여러 아시아 국가 언어로 서비스할 정도로 성장했고 다국어 신문 발행까지 이끌기도 했다. 샐러드TV에서 국내 이주노동자들과 관련된 사회문제들을 밀착 취재하고 심층 인터뷰하고 기사를 쓰면서 그는 그들의 문제를 더욱 현실적이고 정확하게 인식하게 됐다.

샐러드TV 방송은 재정상의 이유로 2011년 중단됐다. 이즈음 그는 새 활로를 찾기 위해 이주민 스스로가 발화 주체가 되어 극 무대에 참여하는 '극단 샐러드'를 세운다. 희곡 연출가이자 다원예술가로서 또 다른 장르 실험을 시작한 셈이었다. 그는 극단 샐러드를 사회적 기업으로 키워 대안방송 실험에서 겪었던 재정 빈곤의 악순환이란 전철을 다시 밟지 않고자 희망했다.

극작과 연출을 통한 다원예술 실험

샐러드TV 시절 이주노동자 관련 사건 취재 경험으로 작가 박경주는 '존경받지 못한 죽음'이란 탁월한 네 개의 연작 기획을 낳았다. 그가 이후 희곡 작업과 연출을 시작할 수 있었던 중요한 밑천도 샐러드TV 때의 취재 경험이었다. 그는 극작과 기획을 미리 계산해 대본을 쓰고 각 작품을 하나씩 무대에 올렸다. 파독 광부의 힘없는 죽음을 다룬 ‹당신은 나를 기억하는가›의 렉처 퍼포먼스를 시작으로, ‹여수 처음 중간

끝〉(2010)에서는 멀티미디어 실험극의 형식으로 2007년 여수 외국인
보호소 이주노동자들의 화재 사고와 사망을 다뤘다. 샐러드TV 시절
여수 합동 장례식장에서 2개월 이상 촬영했던 영상들을 무대화했고
당시 사고 생존자들, 심리치료사, 기자 등을 직접 극에 참여시켰다.

　　2008년에 있었던 베트남 이주 여성의 의문사를 다룬 〈란의
일기〉(2011)도 박경주가 인터넷 방송 때 취재했던 내용을 극작해
연출한 것이다. 〈란의 일기〉는 국제결혼으로 한국에 온 지 한 달 만에
아파트에서 추락사한 란이라는 젊은 베트남 여성이 남긴 일기를 통해
상황을 재구성한 공연이다. 한 이주 여성의 죽음은 인신매매성 국제결혼
중개업의 문제와 이를 통해 국경 건너 맺어지는 토착민 남성과 이주
여성의 결혼에 대한 허상과 허구를 함께 보여주었다. 마지막으로 로드
다큐 생중계 실험극 〈미래 이야기〉(2012)에서는 재한 난민, 재일 한국인
난민, 재태국 버마인 난민들을 찾아다니며 창작 워크숍을 벌이는 로드
공연이 진행되었다.

　　대부분이 극단 내 다문화 당사자들에 의해 꾸며졌던 이 연작들은
〈배우 없는 연극〉(2013)이라는 생방송 실험극으로 압축되어 120분여의
토크쇼 형식으로 완성됐다. 일종의 '존경받지 못한 죽음'의 종합편에
해당하는 이 연극은 다원예술의 장르 형식을 극대화한 실험극으로
평가받는다. 공연장은 방송스튜디오처럼 꾸며졌고 라이브채널을 통해
120분간 다문화 당사자 배우들이 관객과 벌인 생방송 토론이 온라인
방송으로 여과 없이 전달됐다. 그 속에는 파독 광부, 이주노동자, 이주
여성, 국제 난민을 다루는 데 활용되었던 연출 요소들과 다양한 극적
기법이 짜임새 있게 결합되었다.

‹당신은 나를 기억하는가›, 2010.

‹란의 일기›, 개정판, 2011~2013.

박경주

'새개념' 예술가의 다원예술

박경주는 전통적으로 연극적 요소에서 강조하는 내러티브적 완결성이나 관객의 공감 유도보다는 극 자체를 '사건화'하면서 관객에게 충격요법을 안겨주어서 그들의 반응을 유도하거나 실험한다. 이 점에서 그는 극작가보다는 미술 창작자에 가깝다. 마찬가지로 그가 내세우는 '배우 없는 연극'이라는 슬로건 또한 전문 배우보다는 다문화 당사자들과 실제 사건 당사자들을 호출해 그들 스스로가 자신의 사건을 재현하는 주체로 나서길 독려한다. 관객을 대화 상대로 놓고, 이주민들이 직접 '관객과의 대화'에 발화의 주체로 나서도록 구성하고 있다. 그의 연출 방식은 사회적 소수자의 입으로 말하게 하는 '대화의 미학'에 충실해 보인다. 그의 다문화 시각도 특별하다. 피해자 중심의 서술보다는 가해자와 피해자의 복합적 논의를 구성하고 사건 전체를 구성하는 총체적 시각이 흥미롭다. 〈란의 일기〉에서처럼 이주 여성과 토착 피해 남성의 결혼에 대한 환상을 대비시키는 방식이 이에 해당한다.

물론 박경주는 이들 실험극 외에도 가족 뮤지컬이나 인권 연극을 창작해 좋은 반응을 얻고 있다. 그는 앞으로의 연출에서 100퍼센트 이주민만 등장하는 스토리만을 구상하지도 않는다. '배우 없는 연극'을 구상한 이후에 그는 좀 더 자유롭게 형식 실험을 통해 이주와 국경의 문제를 다루고 싶어 한다. 그래서인지 박경주는 다른 어떤 명칭보다 '새개념 예술가'란 말을 선호한다. 기존의 통념적 극작 개념으로 자신의 창작 작업을 봐주지 않길 바라는 마음으로 택한 호칭일 것이다. 그런 맥락에서 보면 박경주는 이주민들이 머무는 변방과 국경 사이를 동행하며 그들의 모습을 담아내는 방식을 끊임없이 변주해나갈 것이라고 예상해본다. 그것이 다문화극단 샐러드가 사회적 기업이 된 이후가 기대되는 이유다.

상징계를
뒤흔드는
욕망의
아나키즘

장지아
몸을 통해 사회적 금기를 다루는 작가. 퍼포먼스,
영상, 설치, 사진 등 다양한 매체를 활용한
파격적이고 독창적인 작업들을 통해 우리 사회가
무엇을 금기시하고 어떤 규율이나 체계를
습관적으로 용인하는지를 꾸준히 폭로해왔다.
그래서 작품은 국내뿐 아니라 해외 전시에서도
매번 논란의 대상이 되었다. 스위스 바젤
뮤지엄(2000), 영국 브리티시 뮤지엄 미디어
갤러리(2005), 덴마크 프레데릭스버그(2009),
아르헨티나 팔라 드 글라세 미술관(2012),
오스트리아 쿤스트할레 빈 미디어 갤러리(2008),
독일 ZKM(2013) 등의 해외 전시와 국내 여러
전시에 참여했다. 2014 국립현대미술관 올해의
작가상 후보에 올랐다.
artchangjia@gmail.com / changjia.kr

이제까지 가부장적 상징계의 요구에 따르면 한 사회는 건전한 것과 불순한 것, 착한 것과 나쁜 것, 올바른 것과 올바르지 않은 것, 깨끗한 것과 불결한 것, 질서 잡힌 것과 무질서한 것, 정상적인 것과 비정상적인 것 등으로 그 가치와 윤리적 경계를 명확하게 구분해왔다. 사회적 금기와 통념으로 안과 밖을 철저히 분리시킨 것이다. 이런 통념적 상징 질서에 따르지 않는 주체는 추방되어 내쳐지거나 무관심과 혐오 혹은 공포의 대상으로 전락했다.

장지아는 여성-몸-예술이라는 미시정치적 대항 장치를 가지고 이 같은 상징 질서와 줄 쳐진 경계에 오랫동안 부단히 맞서왔다. 물론 그는 거대 담론과의 씨름보다는 "개인적이고 미묘한 감각들을 통해서 오히려 크고 견고한 시스템을 드러내는" 작업에 충실했다. 스스로 '가만히 있지 않기' 위해 그는 상징 질서에서 추방된 '애브젝트'(abject)를 불러와 지배 질서를 교란하고 불안정하게 만들었다.

그만의 독특한 '애브젝트 아트'의 질감은 줄리아 크리스테바(Julia Kristeva)의 정신분석학적 개념과 통찰에 많은 빚을 지고 있다. 장지아는 크리스테바에 대한 이선영 평론가의 재인용을 통해 다음과 같이 애브젝트를 읽고 해석한다. "신체와 외계가 통하는 구멍들(항문, 성기, 구강)에서 쏟아져 나오는 애브젝트란 사회적으로 고정된 정체성을 위협하는 경계에 있는 요소들로, 사회구조가 스스로를 유지하기 위해 감추고 배제하는 것들"이다. 장지아는 상징계로부터 배제된, "정체성, 체계, 질서를 어지럽히고 경계, 위치, 규칙을 무시하는" 애브젝트의 저항적 속성을 동원해 사회구조의 단일성을 뒤흔든다.

이제껏 성(聖)과 속(俗)을 경계 짓고 구별 지어오던 상징 질서의 뻔뻔함에 그녀는 여성-몸-예술이라는 장치로 주조된 애브젝트를 힘껏 뱉어낸다. 애브젝트의 원료들은 피고름, 땀, 구토, 침, 배설물, 오줌, 생리혈, 동물의 선지 등이다. 이 애브젝트들은 줄곧 건전한 사회를

위해 배제되고 추방된 것들이자 혐오스럽게 여겨져온 것들이다. 애브젝트는 건전한 상징계를 유지하기 위해 밖으로 내쳐진 대상이지만 그런 상태에서도 상징 질서를 위협하고 경계를 뒤흔든다. 애브젝트는 단일화된 규율과 통제의 질서에 어깃장을 놓으며 몸의 감각을 가로지르고 상징계를 위협하는 부산물이 되는 것이다.

애브젝트가 더럽고 역겨운 대상물이라면 '애브젝션'(abjection)은 이들에 대한 주체의 정서적 혹은 육체적 반응을 일컫는다. 장지아는 바로 이 애브젝트와 애브젝션을 통해 상징계의 확고부동함을 뒤흔들고 애매모호하게 만들면서 안과 밖 구별을 어렵게 만드는 위협의 전술을 펼친다. 그는 상징계가 암묵적으로 강요하는 단일성과 유사성의 질서를 거부하고 이를 교란시키기 위해 눈물과 침(예를 들면 ‹Princess said›, 2004와 ‹Mouth to Mouth›, 2011), 생리혈(‹꽃도장 – 핏방울›, 2003), 오줌(‹오메르타 – 침묵의 계율›, 2007), 소 피(‹도축된 소 한 마리의 피로 만든 벽돌›, 2012) 등을 활용하고 관객들의 고정관념을 들쑤시고 불편하게 만든다.

이제까지 상징 질서가 완전하게 주체 외적인 것으로 금기시하고 배제했던 불결한 대상들은 저항 장치로 생명을 얻으면서 외려 상징계에 내부 균열을 야기하고 관객 주체들을 끊임없이 불안하게 만든다. 예컨대, 생리혈은 상징계에서 심리적 공포와 혐오감을 지닌 애브젝트로 통념화되어 있지만 그의 ‹꽃도장 – 핏방울› 싱글채널 비디오 작업에서 남녀는 생리혈이 묻은 속옷을 서로 바꿔 입으면서 그들에게 부과된 사회적 규율로부터 벗어나 상호 배려하고 이해하는 모습으로 이를 승화한다. 관객들은 애브젝션 과정 속에서 배설된 불결한 오물로 간주된 생리혈이 경계를 가로지르면서 온전하게 사랑과 교감의 상징으로 변환되는 과정을 관찰한다.

욕망의 미시정치학

장지아를 그저 페미니즘 계열의 애브젝트 아티스트로만 쉽게 이름 붙일 수 없는 이유는 상징 질서가 구축하는 헤게모니 전략에 대한 그녀의 도전이 다층적이고 폭넓다는 점에 있다. 우리에게 이미 그가 확실히 보여줬던 애브젝트와 애브젝션의 효과는 ⟨오메르타⟩ 전시에서 극대화되었다. 서서 오줌 누는 여자들의 아름다운 누드 사진 여섯 점으로 구성된 ⟨Standing Up Peeing⟩(2006), 철 구조물에 오줌을 담은 유리그릇과 이를 고무호스로 연결해 나무구조 아래 방향으로 오줌을 정화해 그 아래에 위치한 씨앗에 수분을 공급하고 싹을 틔우는 생명의 '오줌나무' ⟨P-Tree⟩(2007), 오줌과 소금 결정이 달라붙어 오묘한 형상을 보여주는 오브제들을 촬영 후 인화한 ⟨Fixed Object⟩(2007)와 그것의 유리상자 속 설치 작업 ⟨Fixation Box⟩(2007) 등에서 우리는 불결한 것으로 배척된 배설물에 건강성, 아름다움, 일탈과 생명력이 연결되어 있음을 확인할 수 있다.

　　장지아가 행하는 금기와 경계의 위반은 ⟨오메르타⟩에서 보여줬던 애브젝트의 성 정치학을 넘어선다. 오히려 '가만히 있으라'는 권위적 상징 질서의 내밀한 폭력에 저항하는 위반과 욕망의 정치적 아나키즘에 가깝다. 장지아의 작업들에서는 고문과 사랑, 고통과 쾌락, 가학과 욕망, 사악함과 숭고, 자기학대와 쾌감이 서로 어지럽게 공존하고 공모한다. 예를 들면, 싱글채널 비디오 퍼포먼스 ⟨작가가 되기 위한 신체적 조건, 둘째─모든 상황을 즐겨라!⟩(2000)는 실재와 퍼포먼스 사이의 모호한 경계 속에서 그 스스로가 대상화되어 제도화된 야만과 폭력(작가 자신의 얼굴에 날아오는 더러운 침과 계란 세례, 그리고 머리에 가해지는 물리적 가격)에 노출되는 듯 보이는 반면, 자기 학대적으로 이 '모든 상황을 즐기고' 직시하는 주체가 되는 것처럼 보이기도 한다. 또 다른

‹P-Tree›, 혼합재료, 300×270×300cm, 2007.

장지아

‹Standing Up Peeing› 1~6, c-print, 120x150cm, 2006.

4장 변경의 목소리와 감수성의 미학

비디오 작업 ‹약물을 통한 신체오감의 이상변화›(2002)에서는 작가 스스로 엑스터시를 복용하고 실험 대상이 되어보는 퍼포먼스를 벌인다. 그는 사회가 의도한 대로 마약을 복용했을 때 나타나는 구토와 환각, 감각마비의 ‘비정상성’이라 부르는 것들과, 사회가 요구하는 ‘정상성’을 명확한 경계로 구분 짓는 것이 얼마나 헛된 것인가를 형상화한다. 그의 사진 작업 ‹앉아 있는 어린 소녀›(2009)에서 관객은 소녀의 음부를 향해 뛰어오르려는 어항 속 장어 떼로부터 곧 있을 상상 초월의 폭력과 고문 같은 상황에 처해 공포스럽지만, 어항에 앉은 소녀의 벌거벗은 뒷모습에서 또한 흥분의 오르가즘을 갈구한다. 관객은 이 극단의 배반된 감정에 혼란스럽다.

신체의 물리적 고문과 가학적 쾌락의 공존은 두 장의 연속 사진 ‹그의 얼굴은 고통으로 일그러져 있다›(2009)에서도 동일하다. 피에타의 구도 속에서 남성의 엉덩이에 매질을 가하는 데 몰입하고 있는 사디스트를 연상케 하는 한 여성, 그리고 그의 손에 들린 매질 방망이(패들)에는 중세 시대 처절하게 야만적인 고문의 현장이 부조되어 있다. ‹아름다운 도구들 시리즈 1›에 등장하는 ‘크리스털 채찍’, ‘머리카락 채찍’, ‘패들’, 그리고 ‘구리구두’는 낯선 고문 도구들이지만 그 용도를 상상하는 것만으로도 묘한 쾌감을 동반하기에 충분하다.

‹인두질된 풍경›(2012)은 장지아가 중국 운남에서 도살돼 가죽이 벗겨진 소고기를 말려 처마에 매달아놓고 파는 식당과 마주했던 그로테스크한 기억으로 시작된 작업이다. 장지아는 소 한 마리의 가죽에 가학의 형태이자 고단한 인두질 작업을 통해 살 익는 냄새를 참아가며 그 위에 오래된 도시의 아름다운 풍광을 그려냈다. 살을 태우며 가학적 방식으로 일상의 아름다움을 표현해내면서 작가는 가학과 아름다움의 공모와 공존을 드러낸다. ‹아름다운 도구들 시리즈 2›(2012) 또한 19세기 말 중국에서 쓰였던 사람 살리는 외과용 수술도구를 그와 가장

멀리 떨어진, 고문의 기능을 하는 텍스트로 치환한다. 장지아는 생명의
도구를 고통과 죽음의 도구로 치환할 때 구축되는 새로운 의미와 그
의미의 다층성을 우리에게 또 한 번 확인해준다. 장지아의 말처럼
"현실 사회가 요구하는 도덕적 규범과 그것이 억압하는 개인의 상상력"
고갈로 말미암아 관객 주체는 매번 상징 질서의 단일성에 굳게 닫혀
있다가도 작가가 보여주는 다의적 상황에 계속해 흔들리는 것이다. 그는
이렇듯 배제되고 내쳐진 감정과 욕망의 미시정치학을 불러와 관객들의
가라앉은 무의식을 뒤흔든다.

추방된 주체들의 저항을 위하여

줄곧 미술계는 장지아의 여성-몸-예술의 '애브젝션'과 욕망의
미시정치학에 대한 천착과 관심보다는 그에게서 도발 혹은 페미니즘적
'여전사'라는 파격적 이미지와 재미에 매달렸다. 주로 성적 금기와 외설
등 다루는 주제 영역에서 나오는 부수 효과일 것이다. 상업 영상과는
다른 거친 비디오 작업이라는 점도 이런 그의 이미지 구축에 한몫했다.
그는 아직도 비디오의 직접적이고 공격적인 표현과, 관객의 감정을
쉽게 컨트롤할 수 있는 속성에 큰 매력을 느낀다. 하지만 매체의
거칠고 직접적인 표현미학과 주제 영역의 도발적인 면모와 파격성에도
불구하고 내가 본 장지아는 누구보다 정적이고 감성적이다.
　　돌봄이 없이 철저히 배제된 애브젝트를 구축해 사회질서를
유지하기 위해 주조된 알리바이들을 끊임없이 교란하려는 장지아의
작업들에서 나는 투구를 눌러쓴 강한 검투사의 모습보다는 상징계와의
싸움에 자신의 몸을 던지는 순교자의 우울한 모습을 본다. 희망컨대
그의 향후 작업이 좀 더 추방된 다중 주체들의 욕망에 힘을 실어줄 수

‹작가가 되기 위한 신체적 조건, 둘째 — 모든 상황을 즐겨라！›, 싱글채널 비디오, 2000.

있다면 그 우울한 자화상을 좀 더 떨쳐낼 수 있지 않을까 싶다. '가만히 있으라'는 상징 질서의 주술에 주눅 들고 사회적으로 배제되어 내쳐진 오늘날 경계 밖 소수 주체들의 애브젝션(추방) 과정에서 일어나는 폭력을 살피고 그들끼리의 연대를 추구하는 감성 같은 것 말이다.

©이승준

덧글

새로운
예술행동의
지형

예술행동의 새로운 지형

오늘날 대중(大衆)은 다중(多衆)이 되면서 그들의 주장과 저항의 지향, 양상, 방식과 층위가 사뭇 다양해지고 촘촘해지고 있다. 1990년대 이후 노동자·농민운동을 중심으로 한 환경운동, 풀뿌리 지역운동, 시민운동은 2000년대 들어서면서 새롭게 이주 여성, 이주노동자, 정치 망명자, 성적 소수자, 장애인, 도시빈민과 철거민, 청소년, 비정규직, 워킹푸어 등 신자유주의적 전략에 무방비로 노출된 사회적 약자와 소수자의 문제로 외연이 확장되고 그 결이 한층 다채로워지고 있다.

국내 미디어 환경에서도 유사한 변화를 읽을 수 있다. 1990년대 중·후반부터 인터넷이 대중화되기 시작하면서 국내 소통과 감각 구성의 많은 것을 바꿨고, 이와 함께 문화적 실천의 국면과 양상 또한 급격히 이행했다. 바리케이드를 사이에 두고 물리적 공간 내 점거와 대치라는 피아간의 구분이 확연한 거리 시위가 흔하게 등장했다면, 인터넷 전자공간이 형성되면서부터는 억압받고 욕망하는 이들 사이에 감수성의 연대가 맺어질 가능성과 지평이 커지고 넓어지고 있다. 온라인 공간에서 대중들의 표현이 자유로워지면서 누리꾼들이 온·오프라인에 놓인 경계를 넘나들며 신종 미디어와 플랫폼을 활용해 다양한 사회 참여와 온라인 문화실천의 방식들을 실험하고 있는 것이다.

불행히도 국내 제도의 현실은 신자유주의의 불안정성 아래 정치가 정치꾼들의 놀이터로 전락하고 대중 참여의 민주적 기제가 급속히 사라지고 생략되는 형국이다. 다중의 동시다발적 정치성이 거세되고 일상 속 진지전적 저항이 장기화되면서 통치 행위에서도 여전히 폭력과 훈육이 우위에 서 있다. 디지털과 공학 테크놀로지에 기댄 '부드러운' 통치 기법들은 그 폭력성을 감추는 데 가끔씩 유효하게 작동하고 있다. 민주주의 없는 스펙터클의 정치와 퇴행적 통치 권력의 속성으로 말미암아 다중은 제도의 영역 바깥에서 아래로부터 일상 활력의 에너지, 즉 아방가르드적 스타일 정치를 분출해왔다. 예술행동, 파견미술, 거리와 광장 정치, 온라인 감성의 연대, 촛불시위, 희망버스 등은 한국적 문화예술 저항의 키워드들이 돼왔다. 온·오프라인에 걸쳐 중층으로 연결되고 다면화된 이 같은 저항의 새로운 국면은 사르트르 식으로 보자면 구조화된 사회악과 결별하고 자유로운 개인의 삶을

긍정하는 다중들의 문화적 참여 행위로서 '앙가주망'의 표현이라 할
수 있을 것이다. 이 새로운 앙가주망은 제도정치를 불신하지만 대안적
삶과 미래에 대한 희망이 없으면 불가능한 변혁의 논리이자 억압의
구조로부터 자유롭고자 하는 다중들의 적극적인 현실 개입과 실천의
의지다. 이렇듯 문화실천과 예술행동은 삶을 강제 유린하는 힘을
드러내고 희화화하고 반전을 꾀하는 오늘날 다중들의 중요한 표현
방식이 되었다.

　　오늘날 예술의 현실 개입과 미학적 실천은 '신'권위주의 권력에
대해 다중들 스스로가 비판적 주체가 되어 벌이는 중요한 문화정치적
개입 행위로 자리 잡아가고 있다. 예술행동은 동시대 사회문제, 무엇보다
대항통치, 정체성, 기업 윤리, 생명, 환경, 여성, 이주민, 대안적 삶
등을 저항 행위의 전면에 배치하려 한다. 이 글은 앞서 창작군 스물
세 팀의 작업을 다시 반추해보면서 동시대 문화실천의 기본 전제와
경향성을 정리하고자 한다. 이를 위해서 먼저 동시대 예술 혹은 책에서
소개된 창작자들에게서 보이는 사회미학적 기본 태도들을 짚어본
것이다. 다음으로 예술행동의 구체적 역사, 즉 1980년대 민중미술과
동시대 예술행동과 문화실천에 어떤 연계성이 있는지, 그 연결 고리를
재탐색한다. 결국 이는 과거 엄혹한 시절 태동했던 예술실천의 유산이나
역사적 전거들을 동시대적 예술과 문화 실천과 함께 역사적으로
계열화하는 작업의 일환이다.

1. 예술행동과 사회미학적 전제

1
파블로 엘게라,
『사회참여예술이란
무엇인가』, 고기탁 옮김,
열린책들, 2013, 19쪽.
2
Jonathan Beller, *The
Cinematic Mode of
Production: Attention
Economy and the
Society of the Spectacle*,
Dartmouth College
Press, 2006.
그리고 강내희, 「의림과
시적 정의, 또는
사회미학과 코뮌주의」,
《문화과학》 53호, 2008,
23~50 참고.

반역의 감성을 추동하는 예술행동

자본주의 사회에서 향유되는 예술과 문화의 질곡으로부터 벗어나려면 이에 대한 비판적 시야를 확보하는 일뿐 아니라 더 상위의 사회 현실에 교접하고 일상 문화의 정치경제학적 맥락에 도전하려는 현실 개입의 실천 논리가 필요하다. 다시 말해 단순히 예술의 장에서 이뤄지는 상징 재현 싸움을 넘어서서 신자유주의 국면 아래에서 더욱더 스펙터클화 되어가는 문화 재생산의 억압적 계기에 능동적으로 대응하려는 문화실천이 요구된다. 그러려면 예술 창작은 물론이고 문화를 생산하고 수용하는 전 과정에서 비판적 상상력의 발동을 거는 작업이 시급하다. '예술행동'은 바로 현실에 개입하는 예술의 내용을 풍부하게 만들 뿐 아니라 문화의 자본주의적 재생산에 저항하며 시장 자본주의에 기댄 상품미학적 교환질서를 전복하고 대중 창·제작의 급진적 본성을 회복하려는 문화실천이다.

예술행동은 미디어 기술 환경의 변화에 민감하게 반응하는 주체들의 실천 행위에 급진적 상상력을 제공하고 정치적 아방가르드적 예술의 역사적 경험에 귀 기울인다. 그리고 예술의 존재론적 요소로서 "사회적 교류에 대한 의존성" 혹은 사회 참여나 개입에 적극적이다.[1] 제도정치가 붕괴되고 자본주의의 스펙터클과 억압 논리에 압도된 주체들이 포획돼가고 있는 것이 오늘날의 현실이다. 예술행동은 이러한 비관적 현실에서 등장한다. 우울한 현실의 근거는 다음과 같다. 자본주의적 생산 과잉과 주기적 공황은 점점 더 스펙터클한 이미지를 시각적 표상뿐 아니라 자본주의형 인간 주체, 노동양식, 욕망의 주조, 사회를 구성하는 원리이자 기제로 양식화한다. 인간관계는 자본의 상품미학 혹은 이것이 만들어내는 자본주의의 '시네마적 양식'(cinematic mode)을 통해 좀 더 촘촘하게 구성된다.[2]

시네마적 양식이란 산업 시대 공장에서 노동자의
실질적 포섭만큼이나 공장 밖 소비자들의 욕망의 리비도
또한 자본주의 상품미학과 마케팅 논리에 의해 철저하게
표준화되고 포섭되는 국면을 지칭한다.[3] 개인적 경험과
개별적 삶의 에너지는 부르주아 미학으로 변질되고 권력에
의해 주조된 욕망으로 새롭게 탄생한다. 이 속에서 현대
소비 주체들은 스스로를 자본주의적 라이프 스타일에
빠르게 맞춰간다. 하지만 그렇듯 강고해 보이고 일상의
삶 속에 편재하는 스펙터클의 지배 질서라 여겨지더라도
궁극에는 성긴 곳으로부터 내파되고 급기야 전복될
여지가 늘 존재한다. 다른 것은 몰라도 적어도 주체가
지닌 창의나 창발, 욕망, 상상력, 환희 등은 지배의 통치
'장치들'(dispositif)[4]에 의해 깡그리 포획당하기만 하는 것은
아니다.[5] 예술행동은 이들 자본주의적 통치 장치에 대항해
반역의 감성과 정동을 추동한다. 결국에는 오지 않을 파국의
순간을 넋 놓고 기다리는 것이 아니라 주체의 우발성과
감수성의 정치에 기대어 적극적으로 통치 장치들에 대항해
전복적 능력을 발휘하는 것이 예술행동이다.

이전까지 흐릿했던 개인들의 자유로운 연합, 주체들의 자발적 욕망,
자기표현 능력의 극대화 등이 점차 예술행동과 문화실천의 중요한
동력이 되고 있다. 예술행동은 일반적으로 사회운동 영역과 달리 특정
미학적 관점과 태도를 개입과 실천의 중요한 행동 원리로 삼는다.
예술행동에서 '사회미학'적 태도는 본질적이다. 즉 예술행동은 "자본이
지배하는 상품미학과 개인들의 사적 욕망을 위한 소비미학과 달리
사회적 공공성 안에서 문화와 예술이 거할 수 있는 실천적 위치에 대한
사유를 추동"하려는 미학적 관점에 서 있다.[6] 또한 예술행동은 자본에
의해 교환가치화한 현실 구성의 상품미학을 비판하고 "개인이 사회적
실재와 맺는 미적인 관계를 복원"하려는 창의적 기획이다.[7] 그 복원의
방식에 사회미학적 실천, 즉 '미학의 사회화'가 핵심 테제로 놓여 있다고
볼 수 있다.

3
Bernard Stiegler, *For a New Critique of Political Economy*, Polity Press, 2010.
4
조르조 아감벤, 『장치란 무엇인가: 장치학을 위한 서론』, 양창렬 옮김, 난장, 2010.
5
Sadie Plant, *The Most Radical Gesture: The Situationist International in a Postmodern Age.* Routledge, 1992.
6
이동연, 「«문화/과학»의 이론적 실천과 문화운동의 궤적들」, «문화과학» 70호, 2012, 151쪽.
7
이동연, 위의 글, 172쪽.

사회미학적 태도들의 현재화

잠시 '예술행동'이라는 말을 쓴 정황을 들어보자. 나는 예술 창작의 여러 부류 중에서, 특히 '역사성'(사회사적 사건에의 개입), '현장성'(작업실-현장 사이 경계 소멸), '장소성'(예술실천의 장소 특정적 국면), '집단성'(창작자들 자신과 다중까지 엮는 공동·집단 창작) 등 실천적 특성에 기댄 새로운 급진 예술 경향을 포괄하는 구체적인 명칭을 찾고자 했다. 또한 참여정부 시절 성장했던 퍼블릭 아트, 커뮤니티 아트 등이 대개 국가 권력에 의해 길들여지고 성과주의적 예술로 후퇴하는 경향을 염두에 두고, 이런 제도화된 흐름과 변별력을 갖는 개념을 의도했다. 마지막으로 최근 들어 새롭게 성장하는 현장예술 지형을 통칭해 비슷하게 개념화해 언급하는 이들이 서서히 늘고 있는 것도 또 다른 이유다. 예를 들어, 2009년 미술평론가 김준기가 기획했던 '액티비스트 포럼'에서의 '행동주의 예술' 집담회, 계간지 《문화/과학》 '문화행동' 특집호(2012 가을) 기획, 문화연대 활동가들 송수연·신유아·이원재가 함께 기획했던 가이드북『예술행동』(2013)은 동시대 특징적 급진 예술실천을 주목하면서 행동하는 예술을 새롭게 개념화했던 사례들로 볼 수 있다.

'예술행동'이라는 개념은 사실상 서구에서 줄곧 사용해오던 '액티비스트 아트'(행동주의 예술)라는 개념과 그리 다른 용어는 아니다. 하지만 역사적으로 보면 예술행동은 예술의 정치 선전 도구화를 경계하면서도 1980년대 '민중미술'의 급진성을 계승하는 것과 동시에, 2000년대 이후 새로운 권력의 통치성에 반응해 주체의 새로운 감수성의 문화 속에서 피어오르는 새로운 현실 개입의 국내 예술계 조류를 지칭하는 개념이다. 고약하게도 동시대 젊은 프로 창작자들 중에는 민중미술의 유산을 껴안으려고 하기보다는 그로부터 거리를 두고 아예 상종조차 않는 이들이 많다. 예술이 조악한 대중 선동의 논리로 전락한 데 대한 거부반응이었다. 동시대 젊은 작가들은 우리의 과도한 정치적 시대 의식이 예술 본연의 미학적 장치까지도 훼손했다고 봤다. 하지만 2000년대 이후 예술실천의 모습은 '민중미술'에 대한 정치적 알레르기를 상당히 걷어내고 있다. 앞서 본문에서 봤던 창작자들 스물세 팀을 포함해 국내 예술행동에서는 예술과 창작의 조악한 정치 과잉을

1. 예술행동과 사회미학적 전제

경계하면서 미학적으로 현실의 질곡을 드러내는 비판적 리얼리즘의 새로운 사회미학을 회복하려는 자정 작용이 다시 작동되고 있다. 체제 변화나 대의 아래 무릎 꿇리는 방식이 과거의 것이었다면, 이제 예술미학의 사회화나 정치화에 대한 관심사를 일상의 삶과 소수자 주체의 감수성으로부터 찾으려는 경향이 늘어나는 중이다.

8
니꼴라 부리요, 『관계의 미학』, 현지연 옮김, 미진사, 2011, 22쪽.

　　나는 적어도 오늘 한국사회에서 창작을 영위하는 이들에게 다음의 세 가지 실천적 태도가 전제되어야 한다고 본다. 물론 이는 필요조건에 불과하다. 믹스라이스의 창작 방식과 관련해서도 잠시 언급되었던, '관계의 미학'(relational aesthetics) , '대화의 미학'(dialogical aesthetics) , 그리고 '접속의 미학'(connective aesthetics)이 그것이다. 이 세 가지 미학적 가치는 서구 평론가들로부터 차용되었으나 지역에 기반해 구체적으로 재해석된 개념이다. 사회미학의 한 형태로서 '관계의 미학'이란 예술을 통해 사회적인 것을 창작 속에 맥락화하는 것이라면, '접속의 미학'이란 관객을 수동적 존재가 아닌 창작의 주체로 끌어올리는 것이며, '대화의 미학'은 계급·계층적 관점을 통해 사회 소수자들에 귀 기울이고 그들 스스로 발화 주체가 되게 하는 작가적 태도를 지칭한다. 이들 관점들은 단순히 선험적으로 추상화된 미학적 태도가 아니라 오래된 예술행동의 경험 테제를 강조하는 것이다. 서구 예술의 역사에서 보면, 앞서 세 가지 사회미학적 태도는 아방가르드 예술의 소비자본주의적 포획을 지속적으로 경계하고, 참여예술의 전통 아래 현실 개입과 미학적 실천을 고민하고, 관객의 능동적 주체화 등 현실의 변화하는 조건에 반응하며 형성된 창작 실험 속에서 추상화된 논의들이기도 하다.

　　먼저 '관계의 미학'을 보자. 부리요가 보는 관계의 미학이란 창작자의 작업을 통해 사회적 맥락을 드러내는 예술미학적 실천을 뜻한다. 관계의 미학은 "상징적이고 자율적이며 사적인 공간을 긍정하는 것 이상으로 이론적 지평을 인간 상호작용의 영역과 사회적인 맥락으로 삼는"다.[8] 즉 이는 자본주의 인간들의 일상성 속에 내재한 삶의 조건과 맥락을 미학적으로 구현하는 적극적 행위이다. 관계의 미학은 또한 대중매체의 이데올로기를 비판하고 관람자와 상호주관성을 기반으로 형성하는 예술

9
Suzi Gablik,
"Connective aesthetics",
American Art 6(2), 1992,
2~7.
그리고 수지 개블릭,
「접속의 미학: 개인주의
이후의 미술」, 수잔
레이시 편, 『새로운 장르
공공미술: 지형그리기』,
이영욱·김인규 옮김,
문화과학사, 2010,
98~118쪽 참고.

형태이자 대안적인 자유 창작 공간들을 사고하고 개별적 사건과 삶을 사회적 층위와 관계 짓는 작업 등을 포괄하는 개념으로 쓰이기도 한다. 무엇보다 관계의 미학에서 중요한 실천은 자본주의 상징 권력과 상품미학의 재생산을 벗어나는 사회적 '틈'(interstice), 다시 말해 일상 지배의 공간을 벗어날 수 있는 자유와 관계적 공간, 지속적 경험의 시간, 상호 인간적 교류가 보장되는 자본주의의 균열 지점을 만드는 것이다.

본문에서 봤던 창작 사례를 다시 들자면, 한진중공업 김진숙 지도위원의 300여 일이 넘는 85호 크레인 고공투쟁 때 노동자 연대가 '희망버스'라는 사회적 연대 파업과 지지로 이어지면서 집단적 사회미학의 성과를 낳았다. 수많은 다중이 어떠한 중앙의 명령 없이 자율적으로 만들어내는 감응과 공감의 희망버스는 국가-자본의 폭력에 저항해 사회의 여러 층위에서 '틈'을 만들고 벌리는 일종의 급진적 사회미학으로 작동했다. 한발 더 나아가 희망버스는 신자유주의 파국 속에서 다중이 뒤섞여 벌이는 예술행동이 어떻게 노동 현장과 사회적으로 결합할 수 있는지에 대한 새로운 급진적 '관계' 상황을 구축했다.

둘째, 접속의 미학은 전통적으로 전문 창작자들의 자기표현보다는 서로 다른 습속과 욕망을 지닌 다중들 사이의 직접적인 연계로 이루는 사회미학적 성취에 방점을 둔다.[9] 배제되고 타자화된 소수자들과 그들의 커뮤니티에 '귀 기울이고' 그들의 경험과 삶을 '스스로' 말하도록 독려하는 예술실천이 이에 해당한다. 다시 말해, 창작의 핵심에 프로 작가의 창작 능력보다는 다수의 이름 없는 다중들이 협업해 구성하는 상호 접속의 구조를 드러내고 매개하는 것에 더 큰 의의를 둔다. 접속의 미학적 구상은 작가 중심의 엘리트주의를 지양하고 관객을 수동적 주체가 아닌 창작 행위의 실제적인 주체로 참여시키는 데 있다.

예를 들어, 이주의 문제를 다루는 예술프로젝트 팀 믹스라이스와 박경주의 샐러드극단의 작업에서처럼 이주노동자를 포함한 익명의 관객들이 창작 작업의 능동적 구성요소가 되고 그들 스스로가 창작과 퍼포먼스 작업의 일부이자 주인공이 된다. 믹스라이스와 박경주는

1. 예술행동과 사회미학적 전제

현실에서 타자화된 이주민들이 스스로 자신들을 드러내고 자신의 소외를 치유하도록 매개하며 그들 스스로 적극적 주체로 나서게 하는, 일종의 접속의 미학적 관점을 견지한다.

10
Grant Kester,
*Conversation Pieces:
Community and
Communication in
Modern Art*, University
of California Press, 2004.

셋째, 예술행동의 기본적 태도로서 '대화의 미학'을 마지막으로 꼽고자 한다. 이는 작가가 관객과의 지속적 관계 속에서 일상적이고 자율적인 대화를 나누다가 결정적 순간에 구조화된 상황을 연출해 관객들을 예술 작업 속에 참여하게 하고 특정 관객을 주요 발화자로 만드는 미적 실천에 해당한다.[10] '관계의 미학'적 측면이 창작 행위를 구조적 맥락을 연결하려는 시도이고, '접속의 미학'이 관객들과 작가가 협업으로 구성하고 상호 연계되는 구체적 창작 방법론에 해당하는 것이라면, '대화의 미학'은 작가주의적 태도보다는 특정 관객의 '계급성'을 강조하는 논리다. '대화의 미학'은 발화 주체로서 모든 관객과 대중을 아우르기보다는 이들을 매개하는 사회의 계급·계층적 속성에 대한 구조적 문제를 주목한다. 창작자가 특정한 관객과 대화와 협업을 도모하고 그들이 주체로서 발화하도록 관여하는 문제는 매우 중요하다. 불특정 관객에 대한 열광이 아니라 사회에서 소외되고 주변화된 계급·계층에 긴밀히 접속하고 협업을 이끄는 참여적 창작 작업의 모색이야말로 대화의 미학을 이루는 근본 가치다.

앞서 콜트콜텍 노동자들의 장기 복직투쟁 안에서 기타 노동자 뮤지션 밴드 '콜밴'이 구성되어 전국 투어를 나서거나 이들의 공장 점거 속에서 벌어진 미술 전시와 전시 아카이브 작업에 노동자들 스스로 깊숙이 개입하는 방식은 대화의 미학에 기댄 중요한 예술행동의 사례다. 창작자들은 일상 속 관객들과 작가와 상호 협업적으로 가치를 공유하면서 그들 자신이 직접 표현하고 창작하도록 유도하는 '접속'의 미학만큼이나 주변화된 사회적 약자들의 목소리를 발화의 중심이 되도록 하고 다중 자신이 굴곡진 사회문제와 좀 더 대면하고 대화하도록 이끌어야 할 것이다.

종합해보면, '관계', '접속', '대화'라는 세 가지 예술의 사회미학적 태도들은 관객이나 창작자가 예술 창작과 수용 행위를 하는 데 절대 조건이라기보다는 개별화된 심미적 접근 차원을 넘어서기 위한 기본 필수 전제로 봐야 한다. 즉 관계의 미학(사회적인 것의 맥락화), 접속의

11
권경우, 「문화연구의
과제: 미학의 문제를
어떻게 끌어안을 것인가」,
『신자유주의 시대의
문화운동』, 로크미디어,
2007, 90~104쪽.

미학(관객의 주체화), 대화의 미학(사회적 약자 자신의
목소리 내기)은 현실 구조와 사회적 맥락을 드러내는
예술행동의 미학적 태도를 구성하는 최소한의 원칙들이다.
궁극적으로는 이 세 가지 테제를 중심으로 우리의 삶을
규정하는 예술 권력, 제도, 자본, 정책, 공간, 네트워크 등
구조적 맥락들을 드러내려는 문화운동과의 연계 작업으로
나아가야 한다. 결국 미학의 사회화라는 논점은 미적 취향의 문제를
넘어서 사회미학의 세 가지 기본 전제를 실험하면서 동시에 현실을
둘러싼 제도와 운동의 사회·정치적 맥락을 구조화하는 문화실천과 함께
호흡하는 것을 내포한다.[11]

1. 예술행동과 사회미학적 전제

2. 개입의 예술과 문화실천의 전경

국내 문화예술 환경의 변화

국내 문화운동의 역사를 잠시 훑어보자. 박정희의 근대화 프로젝트가 한창이던 1960~70년대는 국가주의가 문화 영역에도 밀어닥치면서 문화 '퇴폐'와 '비정상성'에 대한 사회 훈육과 처벌이 광범위하게 자행되던 시절이었다. 그럼에도 불구하고 고학력 지식인들이나 대학생들은 노동, 인종, 반전, 환경, 히피, 청년 등 서구 저항문화의 영향을 받으면서 나름대로 데카당스하고 이상향을 숭배하는 청년문화를 구가했다. 철권 통치에 의해 줄쳐진 검열과 금지 사이를 비집고, 미국 등 서구의 반전운동과 평화운동, 히피주의, 일본의 안보투쟁, 공산권 민주화 봉기, 서구 소비 대중문화 등이 점차 국내로 유입되거나 정신적 영향을 미치면서 자생적인 청년문화가 성장하고 있던 때이기도 했다. 통기타 포크 가요, 청바지, 장발, 미니스커트 등이 저항의 상징 코드가 되었고 심의, 통금, 단발, 금지 등 군부의 훈육 질서가 그 대척점에 섰다. 물론 청년문화의 저항의식은 극도로 엘리트주의적이고 주변적이었다. 예술계는 맹아적으로나마 현실을 반영하는 것으로서 예술을 사고하고 아방가르드주의의 싹을 서서히 움틔우고 있었다.

1980년대에 진입하자 정치적 이상향으로서의 소비에트의 몰락, 후기자본주의적 포스트모더니즘 논의의 수용, 정치 민주화를 향한 노동자 대투쟁이란 격변을 거치면서 문화와 예술 영역의 감성에도 변화가 일어난다. 당시만 해도 '운동권' 문화와 민중예술을 떠올릴 정도로 정치 민주화와 예술의 정치적 역할과 변혁의 열망이 높았던 시절이었다. 1987년 노동자 대투쟁이라는 민주화 혁명의 깃발을 목전에 두고 군부 통치자는 소득 재분배와 소비주의라는 당근을 가지고 대중을 기만하고 회유했다. '허리띠 졸라매면서' 축적했던 자본의 잉여분을 노동자들의 가계 지출로 일부 보존해주면서 한국에도 바야흐로 소비자본주의의 시대가 열렸던 것이다. 1980년대 말은 이렇게 일반 대중이 처음으로

12
백욱인, 「한국 소비사회
형성과 정보사회의
성격에 관한 연구」,
《경제와사회》 77호, 2008,
199~225쪽.
13
심광현, 「세대의 정치학과
한국현대사의 재해석」,
《문화/과학》 62호, 2010,
17~71쪽.

산업화의 초과 잉여분을 자신의 몫으로 재분배받았던 호황의 시대였다. 이 새로운 변곡점에 3저 호황과 서울 올림픽 등을 거치면서 대량 생산과 대량 소비의 본격적인 포드주의적 소비양식이 국내에서 빠르게 자리 잡았다.[12] 주택(아파트)과 승용차 소비, 컬러TV와 상품 광고 등 전자매체 보급과 이용의 일상화, 세계여행의 자유화 조치 등이 이뤄지면서 소비문화의 생활양식이 구성되었다. 소비자본주의의 부산물들, 즉 과소비, 과시소비, 대중문화의 성장을 맛보게 된 시점이다.

1990년대로 접어들면 컬러TV 등 영상매체를 중심으로 한 대중소비와 자본주의적 욕망이 디지털 문화와 포스트모던 문화와 합쳐지면서 점차 복잡다기해졌다. 사회구조적으로는 새로운 정보자본주의에 기댄 축적체제의 변화 요구 또한 크게 작용했다. 1980년대 말부터는 민간 부문에서 인터넷의 전사가 될 피시(PC)통신의 시대가 열리던 때였다. 1990년대 초 문화 영역의 가장 큰 특징은 당대 대중문화의 아이콘 '서태지와 아이들'의 등장과 함께 '세대론'의 유행을 꼽을 수 있다. 소위 '신세대'의 등장은 이제까지 운동권 문화를 향유하던 "정치적 변혁주체에서 소비지향적 감성주체"를 맞이하는 계기가 됐다.[13] 이들 '신세대' 문화 주체들은 내부에 다양한 차이가 있음에도 불구하고 소비자본주의의 강력한 휘광 아래 살고 '386' 정치세대들의 이념 지향성과는 다른 소비문화적 감수성을 지니며 당시 처음 등장했던 디지털 통신문화에 영향을 받으면서 성장한 청년층이라는 공통점이 있다. 이 같은 구조적 상황과 주체의 감수성 변화는 무엇보다 문화(산업) 영역을 부 창출의 중심으로 끌어올렸고 기존 문화운동의 동력과 기획에서 전통 예술·문예적 시각을 벗어나는 획기적인 전환을 가져왔다. 즉 현실 개입과 실천으로서의 예술이라는 시각과 함께 자본주의 문화산업과 상품미학의 기제 내 예술의 구조적 위상이 논의되는 시작점이 이 무렵부터다.

1990년대 대중문화 영역의 성장과 세대 주체 감수성의 발달은 1980년대의 과도하리만치 정치 지향적이었던 '운동권' 문화를 교정하면서 새로운 문화운동과 실천의 경향을 이끈다. 이는 다음에 볼

예술실천의 영역에서도 비슷한 역사적 정서를 그리면서
'민중미술' 이후의 '예술행동' 지향을 구성하기 시작한다.
　　당시 문화연구자들은 문화 현실 지형의 변화에 따라
새로운 현실 개입의 방법과 문화운동의 질적 전화에
대해 이론적인 견해들을 피력했다. 이성욱은 급변하는
문화예술 생산양식의 변화에 따른 새로운 문화 환경에서
'아방가르드적' 실천을 요구했다.[14] 이동연은 1990년대
새롭게 성장했던 소수·하위문화적 실천에 대해 강조했다.[15]
고길섶은 '카오스'적 청년 주체 혹은 자유로운 소수자들의
문화정치적 가능성과 연합을 주목했다.[16] 김창남은
1980년대 민중미학적 실천 이념의 전망을 새롭게 열린
'청년문화'에 접속하려는 시도를 꾀했다.[17] 이들의 주장들을
통해 우리는 당시 민중미술 이후 새롭게 생성되는 물질적
조건 속에서 사회미학과 문화운동의 판을 어떻게 새롭게
짜야 할지에 대한 지식인들의 깊은 고민을 엿볼 수 있다.
　　실제로 1980년대 말부터 성장했던 비판적 문화연구자
일부는 전통적 문예·예술운동론에서 벗어나 자본주의 내
문화양식의 전면화와 이의 비판적 성찰과 분석을 내걸고
1992년 《문화/과학》을 창간한다. 뒤이어 1999년에는
문화실천을 전담하는 시민운동 단체로서 '문화연대'의
창립을 이뤄낸다. 문화연대는 당시 소비문화의 형성과
새로운 감성주체의 탄생에 대응해 어떻게 새로운
문화운동과 실천의 지형을 새롭게 짤 것인가 하는
문제의식을 공유하면서 등장했다. 문화연대가 지녔던
문화실천의 전망은 변화된 정세에 맞춰 문화정책 등
제도적인 감시 활동뿐 아니라 새로운 디지털 테크놀로지와
소비문화 환경 속에서 재구성되는 문화를 매개로 한 대안적
'문화사회'의 비전 마련이 그 핵심에 있었다. 당시 강내희와
심광현 등 《문화/과학》 1세대 편집위원들이 제안했던
'문화사회'론은 예술미학적 차원에서 이뤄졌던 개입이라는
한계를 넘어서 예술과 문화를 사회 변혁을 위한 핵심 원리로

14
작고한 문학평론가
이성욱 또한 당시 신세대
혹은 청년세대로부터
새로운 매체의
문화정치적 가능성에
착목했다. 「진보적
문화운동과 신세대문화의
연대를 모색한다」,
《월간 말》 1993년
2월호, 233~234쪽 인용.
그리고 그의 청년세대의
아방가르드적 중요성에
대한 논의는 「문화운동은
바뀌어야 한다」, 《문화/
과학》 13호, 1997, 113쪽
참고.
15
이동연, 「문화사회로의
전환을 위한 예술운동의
과제들」, 심광현·이동연
엮음, 『문화사회를
위하여』, 문화과학사,
1999, 207~208쪽.)
16
고길섶, 「청년문화, 혹은
소수문화론적 연구에
대하여」, 《문화/과학》
20호, 1999, 163쪽.
17
김창남, 「새로운 세기
청년문화의 가능성」,
『디자인문화비평 3』,
안그라픽스, 2000;
김창남, 「대안문화
담론의 변화와
문화운동의 새로운 모색」,
『대중문화의 이해』,
한울아카데미, 2010,
280~304쪽.

18
임정희,「용산에서 다시
만난 행동주의 미술,
그 잠재력과 가능성,
용산 참사와 함께하는
미술인들」,『끝나지 않는
전시』, 삶이보이는창,
2010, 268~269쪽.
19
당시 수용자 해석
경향의 지형에 대해서는
유선영,「홑눈 정체성의
역사: 한국 문화현상
분석을 위한 개념틀
연구」,《한국언론학보》
43-2호(겨울호),
431~432쪽 참고.

삼으려는 비전적 정의와 다름없었다.

1990년대 대중문화 영역의 급속한 성장과 이에 대응한 문화이론적 대안 논의가 활발해진 것과 달리, 문화·예술계 지형 자체는 대단히 정체되거나 문화자본과 상업주의 예술에 대부분이 속절없이 포획되는 경향을 보였다. 문화산업의 국가주의적 진흥, 자본에 순응하는 순수 형식주의 예술의 지배담론화, 유행과 트렌드와 결합된 상품미학의 편재가 복합적으로 작동하면서[18] 대안 담론의 다양성과 급진성을 가로막는 형세였다. 나름의 성과라 하면 과거와 달리 문화의 범주가 전통적 문화예술 장르 개념을 벗어나 대중의 일상 삶과 무의식적 욕망의 세계까지를 포괄하게 되었다는 점이다. 더 나아가 대중문화를 소비하고 향유하는 수용 주체의 능동적 '해독'의 긍정성을 부각하거나 재해석하는 논의들이 덧붙여지면서[19] 향후 문화와 예술의 지평이 훨씬 더 넓어지고 깊어졌다. 그렇게 1990년대 우리는 소비문화의 시대를 열었고 압축적 근대화에 이어 얼떨결에 '포스트모던' 문화까지 맛보게 되었다. 전통적 예술 생태계를 황폐화하는 시장화의 문제가 대두됐고 부상하는 대중문화가 민중예술을 고루한 것으로 만들었다. 이와 같은 문화 현실에서 누구도 과거 민중미술의 이념적 깃발을 또 다시 쉽게 들려고 하지 못했다. 아니, 이념 지형으로부터 멀어지려 몸부림쳤다고 보는 것이 맞겠다.

2000년대에 들어서면 초고속 인터넷과 모바일 환경이 대한민국에 빠르게 정착한다. 이즈음 더 이상 문화적 실천은 단순히 정치·사회의 구조 변화와 제도적 변화만을 그 목표로 두지 않게 된다. 1970년대부터 시작된 참여예술, 1980년대 민중예술, 1990년대 소비문화와 청년문화의 성장이라는 역사적 실천의 흐름 속에서 더 자율적이고 자발적인 주체들의 실천 운동과 상상력 충만한 문화실천에 대한 전망들이 등장한다. 거리 정치를 통해 개별 욕망과 지향을 드러내는 '광장' 정치, 표현 자유의 공간으로써 인터넷과 디지털 행동주의, 그리고 파견예술 등 예술행동 혹은 행동주의 예술이 그것들이다. 특히 이명박 정부 집권 초기의 신권위주의 통치 상황에 적극 반응하며 생성된 새로운

온·오프라인 행동주의의 문화 실험들은 역사적으로 보더라도 그 전례가 드물다.

따져 보면, 2002년 미선·효순 추모 촛불집회와 인터넷과 모바일 혁명에 의한 노무현 대통령 선거 승리, 2004년 총선, 노 전 대통령 탄핵 정국에서의 누리꾼 시위, 2008년 100여 일 동안 100회에 걸쳐 수백만 명이 참여했던 세계 초유의 온-오프 연계 광장 촛불시위, 2010년과 2011년 선거 국면 속 서너 차례에 걸친 트위터 선거혁명의 에너지, 그리고 '나는 꼼수다'라는 뒷방 토크 식 정치 풍자 문화의 번성은 주요한 정치적 기폭제들이었다. 다른 어떤 사건보다 신권위주의 정치의 희극적 상황들을 구축하거나 전면화했던 2008년 촛불시위의 유쾌하고 재기발랄한 저항은 1968년 프랑스혁명에 비견할 만큼 축제의 장을 만들어냈다. 그럼에도 불구하고 촛불시위의 광장정치의 쾌거만큼이나 전혀 제도정치를 바꿀 수 없었던 당시 역사적 상황이 여전히 지금도 대중들의 사회적·정치적 허기와 무력감을 계속해서 만들고 있는지도 모르겠다.

2000년대 온·오프라인 촛불시위, 2010년대 소셜미디어를 매개로 한 다중들의 감성적 연대, 그리고 올해 세월호 참사 국면 이후 확대일로에 있는 예술행동은 예술과 문화 저항의 다층성과 장르의 변화를 보이고 있다. 구체적으로 보면, 노동자·농민운동, 학생운동, 민주화운동, 인권운동, 문예운동, 빈민·철거민운동, 환경운동, 반전·반핵운동, 시청자주권 및 언론운동 등 전통적인 사회운동의 영역들이 초창기 주요 사회운동 의제이자 형식들이었다면, 이제 운동은 대안공동체 운동, 개발 반대운동, 촛불시위, 인권운동, 1인 시위, 정보인권운동, 정보운동, 온라인 사회운동, 성소수자 운동, 장애인 인권운동, 청소년 예술행동, 파견예술, 공공미술 운동, 독립 다큐멘터리 운동, 스쾃 점거운동, 사회적 연대파업, 해외 원정 투쟁, 병역 거부운동, 비정규직 노동운동, 생활디자인 운동, 인디문화 운동 등 다양한 문화실천의 영역으로 확장하고 있다.

무엇보다 오늘날 동시대 예술행동의 모습에서 우리는 20세기 초 아방가르드적 실천적 특징들이 되살아나 다시 증식되고 있음을 목도한다. 예를 들어, 저항의 담론 생산에 있어서 무형식주의와 스타일화, 정치적 해학과 풍자, 장르적 경계의 파괴, 온·오프라인 공간 경계 초월,

20
이인범, 「미술」,
한국예술종합학교
한국예술연구소 엮음,
『한국현대예술사대계 IV-
1970년대』, 시공아트,
2004, 261쪽.

온라인-미디어-예술-문화 간 횡단과 융합, 예술행동을 통한
창작자들의 실천적 연대 등 우리는 오늘날 개입과 실천의
새로운 전법을 볼 수 있다. 아마도 이는 새로운 형태의
구조적 국가폭력과 역사적 퇴행에 맞서 창작자 스스로가
단련하는 법을 배웠던 까닭일 것이다. 그리고 예술실천의
이념 과잉을 털어내고 일상 삶에 긴밀하게 착근하려는 그간
창작자들의 작업 태도에 큰 질적 변화가 있다는 점도 눈여겨 봐야 할
것이다.

'민중예술'과 그 이후

대중문화 일반의 변화가 주는 사회적 변화와 함의에 곧바로 이어서
예술이 매개하는 사회적 실천의 중요한 연대기적 흐름을 짚어보자.
1960~70년대 미술계는 박정희 유신 체제의 국가주의 이데올로기의
일부로 후원받던 '한국적 모더니즘'이 주류이자 정점이던 시기였다.
서양미술의 한국적 토착화라는 기획은 '전통의 현대화'라는 슬로건을
달고 등장했다. 이는 동양적 정신주의를 입힌 '모노크롬(단색) 회화'를
당시의 지배적 사조로 만들었다. 군부는 단색회화의 육성을 통해
'한국적 미'의 정체성을 확보하려 했다.[20] 비교사적으로 보면 이는 미
중앙정보국이 (문화)냉전 시기에 구소련의 '트랙터 아트'로 상징화했던
사회주의 리얼리즘 예술에 대적하기 위해 잭슨 폴록 등 추상표현주의를
수십 년간 체계적으로 지원했던 양상과 사뭇 비슷해 보인다. 박정희의
산업화 향수를 추억하듯 단색화 화가들은 그들 스스로를 한국
현대미술의 선조 격으로서 우리의 문화 정체성을 구성하는 데 크게
기여했다고 기억한다. 일례로, 국제갤러리의 기획전시 '단색화의
예술'(2014) 간담회에서 한 단색화 원로 화가는 유신 시대 모노크롬
회화가 1970년대 사회 저항의 아이콘이었다고 회고한 적이 있다. 가해자
망상의 극치를 보여줬던 인터뷰였다.
유신 시기에 비록 창작을 통한 대중 영향력이나 힘은 미약했지만
모노크롬 회화의 주류 예술 질서의 흐름을 아래로부터 견제했고
저항하려 했던 작가군이 존재했다. 1960년대 말에 서구 아방가르디즘의
직접적 영향 아래 실험미술과 참여예술의 견인차 구실을 했던

'한국아방가르드협회(AG)'와 '현실'동인이 각각 결성됐다. AG는 앵포르멜(informel) 류의 미적 허위의식을 내던지는 계기가 됐다는 점에서 역사적 의의를 지닌다. AG의 엘리트주의와 달리 예술의 현실 개입과 관련해 실질적 시초가 됐던 국내의 창작 흐름은 '현실'동인의 탄생이었다. 이들은 비록 결성되자마자 공권력의 폭압으로 빠르게 사라졌지만, 급진적 예술미학을 매개로 사회 참여를 실현하려 했던 국내 최초의 예술 집단이었다. 당시 김지하는 '현실'동인의 탄생을 알리기 위해「현실동인 선언」을 작성했다. 그 내용에는 서구문화 종속을 탈피하고 '주체적 현실주의'의 행동강령을 마련해 민중 주체의 민족주의적 전통을 계승하자는 예술실천론이 등장한다.[21] 이는 주류 모노크롬 회화에서 보였던 무비판적이고 국가주의적 문화 정체성에 반대한 급진 예술가들의 민족주의적 주체 선언에 해당했다. 더불어 예술의 현실 반영과 참여를 얘기했던 김윤수는 '비판적 사실주의' 미학 개념을 통해 정치 폭압에 위축된 젊은 사회비판적 창작자들이 추구해야 할 현실 개입의 미학이 어떠해야 하는지를 일깨웠다. 이들 '현실'동인은 이렇게 맹아적으로나마 예술의 국가주의 전략을 거부하고 기층 계급 중심의 실천 예술을 고민했던 구체적인 움직임의 첫발을 내딛은 조직이었다고 볼 수 있다.

거센 국가 폭력 속에서 1976년 청계천 전태일 노동자의 분신과 동일방직 사건이 일어나고, 이를 시발로 1970년대 후반 노동운동이 더욱 조직화되기 시작했다. 바야흐로 유신의 폭압에 맞서 노동운동과 사회운동이 크게 점화했던 시대이다. 1979년 박정희의 사망 직후, 그 해 일군의 작가와 평론가 그룹, 즉 오윤, 신학철, 성완경, 최민 등이 주축이 되어 '현실과발언'(현발)을 결성하게 된다. 현발은 전두환 군사정권 아래서 '현실'동인이 다하지 못한 미술의 사회적 참여와 실천, 그리고 민족주의의 화두를 함께 감싸 안고자 했다. 구체적으로 현발에서는 '비판적 사실주의'란 미학적 접근을 가지고 급진적 계급미학을 사수하려 했다. 동시에 현발은 유신 체제의 지원을 기반으로 하여 성장하던 모노크롬 회화를 넘어서려 했던 '현실'동인의 '주체적·민족주의적' 미학관 또한 함께 강조했다.[22] 이 같은 미학관은 참여 예술가들이

21
김재원,「1970년대 한국의 사회비판적 미술현상: '현실동인'에서 '현실과발언' 형성까지」, 한국현대미술사연구회 편,『한국 현대미술 197080』, 학연문화사, 2004, 103~132쪽.

22
윤범모는 현발의 탄생에
기여한 제도권 미술계
'천사들' 세 그룹을
지적했는데, 그들은
'친일미술가'(일명
적극적 황국신민),
'보수적 구상화가'(일명
이발소 그림 공장장),
그리고 '형식주의적
단색화가'(일명 도배지
공장장)이다. (윤범모,
「현실과 발언 30년을
다시 본다」, 김정헌·
안규철·임범모·임옥상
엮음, 『정치적인 것을
넘어서: 현실과발언
30년』, 현실문화, 2012,
11~22쪽.)
23
윤범모, 앞의 글, 20~21쪽
참고.
24
김준기, 「한국의
현장미술과 예술체제의
변동」, 《내일을 여는
역사》 43, 2011,
317~354쪽 참고.

군부의 근대화 프로젝트와 함께 심화되는 자본주의 '계급 모순', 그리고 서구 열강들에 의해 좌우되는 '민족 모순'의 타파를 미술운동의 주요 소명으로 삼았다는 점을 보여준다. 이렇듯 민주화운동이 예술의 주요 의제로 채택된 것은 당시 엄혹한 시대 상황 때문이었다. 현발은 다른 어떤 집단보다도 당대 예술의 운동성과 사회 변혁에 기여하는 예술의 역할을 강조했고 기성 제도권 예술과 결별하면서 군부독재를 반대하는 정치투쟁과 정치예술 중심의 실천을 벌였다. 현발은 예술실천적 가치들, 즉 대중과의 예술 소통, 민주화라는 시대정신과의 교접, 다양한 창작 장르의 확산, 리얼리즘 미술의 재조명, 전통미술의 재인식, 도시문화의 재인식 등을 주요 의제로 삼았다. 현발의 활동은 결국 이 책에서 오늘날 주목하는 새로운 예술실천의 경향인 '예술행동'의 급진적 유산들로 남아 있다.[23]

　　1980년대에 접어들면, 국내 사회구성체 분석 논의가 본격적으로 일어난다. 이와 함께 '민족 모순'과 '계급 모순'이 여러 겹으로 뒤섞인 대한민국 사회 현실에 대한 분석을 바탕으로, 창작자들의 실천적 미술운동이 만개하기 시작한다.[24] 정치적 민주화의 격랑과 함께 현실 변혁과 계급주체론에 입각한 문예운동, 진보적 마당극, 민중가요, 민중미술을 포함한 소위 '운동권' 문화와 '민중미술'이 크게 부상한다. 이를 통해 문예운동의 개념이 생겼고, 문화담론을 둘러싼 계급의식의 중요성이 부각되고, 다시 한 번 급진적 민중미학에 대한 열띤 논쟁이 시작된다. 사회 현실은 군부의 폭압으로 여전히 얼어붙어 있는 상황이었지만 군부 퇴진과 정치 민주화를 향한 대중의 열망은 강렬했다. 암울한 한국적 상황 속에서 자생적으로 성장했던 민중미술은 현실과발언의 출범에 이어 비슷한 동기로 1982년 '임술년', 그리고 20대 중심의 여러 소집단 운동들이나 '두렁'과 '광주자유미술협의회'(광자협) 등을 배출한다. 특히 두렁과 광자협은 엘리트 중심의 전문 미술운동에서 대중 자신이 대중과 함께하는 미술, 주류 예술계의 미술이 아닌 지역과 현장 중심의 생동하는 미술을 강조하는 특징을 보였다. 1980년대 현발,

임술년, 광자협, 두렁은 사실상 그 전까지 보아온 미술
조류의 형식적 엘리트주의를 한꺼풀 벗겨내고 예술을
관념에서 현실 세계로 이동시켰다. 예술을 통해서 '현실
재현의 정치학'적 관점을 철저히 구현하려 시도한 것이다.[25]

군부 권력의 현실 폭거를 소재로 하는 작업이나 현실의
굴곡에 대한 재현의 정치학이란 항시 권력자들의 표적이 될
수밖에 없었다. 두렁 등 젊은 미술인들 30여 명이 출품하여
기획했던 전시 «한국미술, 20대의 '힘'»(1985) 전이 발단이
되어서 공권력에 의해 작품 철거·압수와 강제 연행과
구속이 뒤따랐다. '힘전' 사건은 역사적으로 미술가들을
결집해 '민족미술협의회'라는 전국 조직체를 만들게
되는 결정적 계기가 되었다. 문제는 민족미술협의회라는
서열화된 전국 미술조직이, 1980년대 '운동권 문화'의
부정적 어감처럼 소집단 예술운동을 결박하고 논쟁을
무력화하는 효과를 발휘했다는 점이다. 갈수록 경외의
대상으로서 민중문화를 특권화하거나 지배-피지배 문화를 이념적으로
도식화하거나 관념적 리얼리즘에 기초한 선전문화를 맹신하거나,
지배이데올로기로서의 대중문화론을 폄하하는 경향을 보였다.

1990년대로 넘어가면서 소비에트의 몰락과 이념형 진보 테제의
무력화, 포스트모더니즘 논의의 수용, 노동자 대투쟁의 격변을 거치면서
차츰 문화와 예술 영역에서 감성의 변화가 일어난다. 사회의 다른
한쪽에서는 빠르게 자본주의의 구조 변화가 일어나고 세대 주체적
감수성이 급격히 발달하게 된다. 민중미술에서 보여줬던 과도하리만치
정치 지향적인 '운동권' 문화를 교정하면서 일상과 감수성을 강조하는
예술의 시대를 가져왔다. 무엇보다 민중 작가들은 이렇듯 이념의
붕괴와 모호해진 정치경제적 상황으로 말미암아 더 이상 싸워야 할
대상을 찾지 못하고 전투력을 상실해갔다. 투쟁의 대상이던 정부가
민중미술 회고전을 열어주면서 '민중미술'은 대상화된 역사의 유산으로
남게 된다.[26] 그럼에도 불구하고 당시 예술의 현실 참여 가치를 계속해
도모하려 했던 이들은 1980년대 민중미술이 지녔던 정치와 이념 과잉의
폐해를 넘어서서 새로운 예술실천의 방향을 진지하게 모색하려 했다.

25
이인범·김주원, 「미술」,
한국예술종합학교
한국예술연구소 엮음,
『한국현대예술사대계V-
1980년대』, 시공아트,
2005, 275~312쪽; 김홍희,
「1980년대 한국미술:
70년대 모더니즘과
90년대 포스트모더니즘
사이의 전환기 미술」,
한국현대미술사연구회
편,『한국 현대미술
198090』, 학연문화사,
2004, 13~37쪽.
26
문영민·강수미,
『모더니티와 기억의
정치』, 현실문화, 2006,
36쪽.

27
문혜진,『90년대
한국미술과
포스트모더니즘』,
현실문화, 2015,
235~254쪽 참고.
28
문혜진, 앞의 책,
255~268쪽 참고.
29
김장언,「90년대 한국
현대미술의 상황을
우회하기」,『미술과
정치적인 것의
가장자리에서』, 현실문화,
66쪽.

크게 보면, 민중미술의 예술사적 성과에 대한 이론적 평가 작업, 개인의 일상 삶을 사회사 속에서 보려는 미시정치와 욕망의 표현, 다양한 매체의 창작 기법 응용, 문화자본 바깥에서의 대안적 창작 등이 구체화됐다.

1990년대 민중미술 이후의 변화 모색과 경향을 주도했던 작가들로는 박불똥(사진 콜라주), 최민화(걸개그림·유화), 오경화(비디오), 최진욱(구상회화), 윤동천(설치) 등을 꼽을 수 있다.[27] 현실 개입의 실천적 정신을 계승하면서도 민중미술을 넘어서려는 비평가들의 전시 기획들도 주목할 만하다. 예컨대, 심광현과 박신의가 각각 기획했던 «젊은 시각―내일에의 제안»(1990)과 «동향과 전망»(1990, 1991)이 구체적 일상의 정치학을 강조하는 민중미술의 변화를 담고자 했다면, 박찬경과 백지숙의 «도시대중문화»(1992)와 현실문화연구의 김진송·엄혁 등이 기획했던 «압구정동: 유토피아 디스토피아»(1992) 전은 과도한 이념 지향형 표현을 털어내고 새로운 시각매체의 가능성이나 출판미술이라는 새로운 전시 형식 실험을 강조했던 사례들로 꼽을 수 있다. 아예 소비자본주의에 기초한 개인주의, 고정된 구속이나 정체성의 거부, 쾌락적 태도, 키치적이고 혼성적인 감수성을 강조하며 미술계에서 새롭게 성장했던 뮤지엄, 황금사과, 서브클럽 등 당시 '신세대 미술'로 불렸던 청년미술 집단들의 발흥 또한 주목할 만하다.[28] 이들은 비록 민중미술의 유산을 계승하는 참여 예술 집단은 아니었지만, 기성 권위주의와 체제 논리를 크게 회의하고 이를 희화화하는 데 일부 기여했다고 볼 수 있다. 물론 자유분방한 듯 보이는 신세대 예술의 자유 실험들은 탈이데올로기야말로 기존 권위에 저항한다고 오인했고 대중문화의 산물을 과장하고 찬미하는 오류를 보였다.[29] 상품미학의 자본주의 시장이란 거대한 자장 안에서 움직일 수밖에 없는 태생적 한계 또한 지녔던 것이다.

종합해보면, 오늘날 급진적 예술행동의 전통은 이미 1970년대 '현실'동인에서 맹아적으로 성장하던 리얼리즘 예술에서부터 1980년대 현실과발언과 '민중미술'의 다양한 흐름에 크게 기대고 있다고 볼 수 있다. 1980년대 사회적 의제가 예술 표현과 동일시되던 엄혹했던

시절의 시대정신에 대한 이해와 성찰이 필요한 대목이다. 30
김종길, 「다시, 예술의
실천적 전위를 위하여!」,
『샤먼/리얼리즘』, 삶창,
2013, 392~393쪽.
안타깝게도 1990년대는 반대로 예술의 정치 과잉과 거대
담론을 회피하는 데 주로 창작자와 비평가들의 관심이
쏠려 있었다. 때마침 국내 문화자본의 성장과 주체 욕망이
커져가던 상황은 타자화된 이들과의 연대와 대의보다는
개인의 일상적인 삶과 연계된 주체 욕망에서 출발하는 일상의 정치라는
또 다른 예술 실험을 가능하게 했다. 1990년대는 이와 같은 민중미술
'이후'의 방향에 대한 초조함을 드러내고 있다. 기실 다른 한쪽에서는
예술계의 전면적 시장화와 미학적 순수 형식주의로 인해 전반적으로
급진예술의 정체기에 들어서게 된다고 볼 수 있다. 2000년대 들어서면,
정치미학의 과잉과 예술의 상업적 포획의 전면화란 양극단의 세월을
거치면서 다행히도 나름 건강한 실천미학의 침전물들이 쌓인 듯싶다.
오늘날 좀 더 자율의 급진적 미술 흐름이 감지되니 말이다.
　　평론가 김종길은 1980년대부터 2000년대 '민중미술'을 위시한
정치적 아방가르드의 역사적 흐름을 다음과 같이 흥미롭게 정리하고
있다.[30]

　　　　1980년부터 1985년까지가 민중미술 소집단들의
　　　　'미학투쟁'의 시기로서 '아방가르드 일병 구하기'였다면
　　　　1985년부터 1990년까지는 《한국미술, 20대의 '힘'》으로
　　　　뭉친 민족미술인협의회가 민족민중미술론의 기치를 세우고
　　　　사회변혁론에 투신했던 '혁명투쟁'의 시기였고, 1990년부터
　　　　1994년까지는 민중미술의 이론과 미학이 영글었던 '상징투쟁'의
　　　　시기였다. 상징투쟁의 시기를 넘어오면서 소집단들 대부분은
　　　　스스로를 해체했다. 이것이 민중미술 15년의 역사다. 그리고 그
　　　　이후 세대의 정치적 아방가르드를 우리는 '포스트 민중미술'이라
　　　　부르거나 '새로운 정치미술'이라 부른다. 그러므로 동시대 미술에서
　　　　'정치적인 것'을 1980년대 방식의 민중미술로 선점하고 독점하면서
　　　　그 민중미술을 계파적으로 지속시키려 하거나 동시에 보편적
　　　　가치로 승화시키고자 하는 것은 모순이다. … 운동으로서의
　　　　민중미술은 거기서 멈췄다.

김종길은 오늘날 동시대 예술행동을 새로운 '정치미술'이라 명하면서 이미 민중미술은 역사적으로 1990년대 중반 무렵에 마감했다고 본다. '역사적' 민중미술은 정치미술의 더 큰 계보 속에 수렴되었다는 입장이다. 나는 그가 얘기했던 것처럼 '민중미술을 계파적으로 지속하려 하거나 보편적 가치로 승화하려는' 어떤 시도에도 반대한다. 다만 2015년 현재 민중미술이 우리에게 박제화되지 않은 미학적 유산이 되려면, 그것이 추구했던 한국 역사의 특수한 아방가르드적 정치미학을 동시대적으로 공유할 필요는 있다고 본다. 민중미술의 실천예술적 가치를 의미론적으로 계승하면서도 동시에 새롭게 구성되는 현실의 물적 조건들, 즉 신자유주의의 파고, 신권위주의 정치 권력의 부활, '스마트한' 미디어 기술의 전면화 등에 응대하는 새로운 예술의 현실 개입과 문화실천의 흐름을 독해할 필요가 있는 것이다. 예를 들어, '포스트 민중미술', '공공예술', '커뮤니티아트', '파견예술', '공장 전시', '스쾃 예술', '예술행동' 등 최근 등장하는 정치예술의 특성을 살펴 예술 개입의 동시대적 가치들을 살피고 과거 민중미술과의 역사적 위상 관계를 다시 그려봐야 한다.

다시금 제도가 불구화한 곳에서 예술행동이 정치, 경제, 사회가 충돌하는 한국사회의 굴곡진 양상들에 대해 아방가르드적 정치미학의 새로운 길로 우리를 인도하고 있다. 다음 장에서는 민중미술 이후로 거의 무장 해제된 예술의 현실 개입의 미학적 태도를 공유하면서도 오늘날 새롭게 구성되는 예술행동의 실천적 특징을 정리해보고자 한다.

3 오늘날 예술행동의 새로운 경향

예술행동의 주요 특징들

우리는 작가 스물세 팀을 통해 동시대 사회 흐름과 교감하려 했던 미학적 실천으로서 2000년대 중·후반부터 부상했던 '예술행동'의 새로운 경향을 감지할 수 있었다. 앞서 개념화한 '예술행동'의 특성을 둘러싼 여러 논의 가운데 여기서 내가 중요하게 고려하는 핵심은 예술행동이 사회사적 사건을 예술을 통해 재해석하고 다중과 교감하려는 미학적 실천 행위였는가에 있다. 비록 예술행동의 실천 방식이 주로 전문 창작가들과 문화운동가들에 의해 유지된 측면이 크다 하더라도, 이제 그 영역은 작가와 관객 대중과의 소통 속에서, 더 나아가 아마추어 다중들 자신에 의해서도 끊임없이 확장되고 있다.

지금까지 살펴본 현실 개입의 예술 창작자들 스물셋은 예술의 주류적 경향은 아니며 전체 예술 지형의 작은 부분을 구성하지만 동시대 예술행동의 중요한 특징을 구성하는 주축에 서 있다. 적어도 이들은 사회적 의제들에 누구보다 가장 긴밀하게 반응하고 구체적으로 사회미학과 예술실천의 방법론을 나름대로 구체화해왔다. 아래의 표는 이 책에서 다룬 작가들의 특성을 몇 가지 명목에 맞춰 분류하고 있다.

심층인터뷰 참여 작가들

영역	이름	전공	직업군	분야	사회미학적 표현
파견· 현장예술	전진경	미술	시각미술가	미술, 회화	파견미술· 공장 전시
	정택용	사진, 언론	사진가	르포르타주 사진	노동자 리얼리즘
	노순택	정치, 언론	사진가	사진	부조리 장면 채집
	나규환	조각	조각가	조각, 설치	퍼포먼스, 설치
	이윤엽	미술	판화가	목판화	민중 리얼리즘
	구본주·전미영	조각	조각가	조각, 설치	노동자 형상화 설치
	배인석	미술	미술가	개념· 시각미술	(브리)콜라주, 개념미술

반토건 생태예술	리슨투더시티	미술	(개념) 미술가	개념미술	답사, 퍼포먼스, 투어, 생태도감
	옥인콜렉티브	미술	(개념) 미술가	개념미술	전시기획, 해프닝, 라디오방송, 비디오
	김강·김윤환	미술	공공미술가 기획가	스쾃(점거) 예술	퍼포먼스, 스쾃, 심리지도
	이상엽	정치·언론	르포사진가	르포르타주 사진	사진 리얼리즘
	홍보람	미술	미술가	커뮤니티 미술	'마음의 지도' 그리기
경계횡단 예술행동	신유아	미술	문화활동가	현장 문화기획	축제, 문화제, 예술가 매개 (희망버스 등)
	이동수	시사만평	시사만화가	캐리커쳐, 만평	인물 캐리커쳐, 정치 만평
	최규석	만화	만화가	만화, 소설, 웹툰	노동자, 사회 만화
경계횡단 예술행동	연상호	애니메이션	애니메이션· 영화감독	애니메이션, 실사 영화	학교, 교회, 군대 등 체제 내 권력 묘사
	이원재	문화운동	문화활동가· 기획자	현장예술 기획, 문화정책, 지역문화운동	축제, 문화제 (콜트콜텍 밴드, 세월호 연장전 기획)
소수자 대화미학	믹스라이스	미술, 사진	미술가, 사진가	개념미술	이주노동자 관련 퍼포먼스, 사진, 만화, 연극, 비디오, 토크쇼
	연분홍치마	영화이론, 다문화	독립 다큐 감독	성소수자 운동, 독립 다큐	독립 다큐 제작과 미디어 교육
	디자인얼룩	미술, 디자인	커뮤니티 아티스트	커뮤니티 아트	설치, 퍼포먼스, 심리지도
	임흥순	미술	독립 다큐 감독, 시각예술가	역사 현장, 다큐	독립 다큐 제작, 노동, 이주 등 근현대사 묘사
	박경주	미술	다원예술 극단 감독	사진, 연극, 방송	이주 여성 극단 운영
	장지아	미술	미술가	퍼포먼스, 설치, 사진, 영상	애브젝트 아트

우리는 이들의 작업을 스케치하면서 한국사회에서 새롭게 부상하는 예술행동의 실천과 개입 특성들, 그들의 표현미학적 특징들, 그리고 현실 개입의 지점들을 살필 수 있는 기회를 가졌다. 이제까지의 논의를 정리하고 이 책에서 다루지 못했던 몇 가지 최근의 예술 개입의 특성을 기반으로 해서, 동시대 예술행동을 다음과 같은 몇 가지 중요한 특징으로 요약해볼까 한다.

31
'장소 특수성'에 관한 비판적 인식과 독해로는, Miwon Kwon, *One Place after Another: Site-specific Art and Locational Identity*, MA: The MIT Press, 2002 참고.

먼저 특정의 사회사적 사건 발생지이자 현장에 자발적으로 모인 창작자들이 미학적 실천을 통해 공동 협업하는 소위 '파견' 예술행동의 가능성이다. 전 국토를 누비며 사회사적 사건 현장들에서 자발적으로 창작자들이 개입하고 협업하고 다중과 이를 공유하는 '파견미술'의 출현은 동시대 가장 독특한 국내 예술행동의 양상이다. '파견예술'은 1980년대 현장예술의 가치를 계승하면서도 다른 특징을 보여준다. 크게는 현장예술이 추구했던바, 집단 사회미학을 고무시키고 그것을 관객 대중과 함께 호흡하려는 측면은 여전히 파견예술에도 이어져 내려오는 미덕이다. 하지만 파견예술가들은 과거 현장예술이 대중의 정치미학적 계몽에 치중하다 보니 개별 작가주의나 미학적 완성도를 수준 이하로 떨어뜨렸다는 사실에 불편해한다. 그래서 이들은 개인 아뜰리에와 사회 현장 작업을 어떻게 상호 보완 혹은 연계의 관계 층위에서 접근할 것인가를 고민한다는 점에서 과거와 다른 미학적 태도를 지닌다.

둘째, 한국사회 고유의 '장소 특정성(site specificity)'[31]에 기반한 '옥상'과 '변방'에서의 예술행동이 두드러진다. 이미 장소성과 관련해 1990년대 이래 국내에서 성장해왔던 커뮤니티 아트, 공공미술, 새장르 공공미술 등이 유효한 관찰 대상이긴 하지만, 이 책이 주목하는 장소 특정성은 신권위주의 통치 체제 이래 공권력 과잉과 자본 수탈이 응집된 국토의 변방이고 더 이상 밀려날 데 없는 민초들의 마지막 거처에서 벌어진 예술적 개입 행위들이다. 오늘날 예술행동은 끊임없이 옥상, 망루, 절벽, 탑 등에 오를 수밖에 없는 사회적 약자들의 비극적 풍경을 애도하거나 이에 반역의 기운을 넣으려는 예술 저항의 몸짓들이다. 용산 참사에서 남일당의 옥상이 "도심 재개발과 신자유주의적 공간

32
조정환,
「잉여로서의 옥상과
잉여정치학의 전망」,
고영란·김만석·김종길
외,『옥상의 정치』,
갈무리, 2014, 41쪽.
33
심보선,「두리반,
자립의지의 거점」,
『그을린 예술』, 2013,
119쪽.

재구성을 위한 희생 제단"이 되었지만,[32] 예술행동가들은 그 속에서 '레아' 미술관(용산)을 만들고 수많은 이들과 함께 비극의 장소를 반란과 삶의 코뮌으로 바꿨다. 용산 참사의 《끝나지 않은 전시》, 부천 콜트콜텍의 공장 점거와 전시, 옥인아파트의 철거 전 전시, 목동예술인회관 스쾃 및 오아시스 프로젝트, 두리반의 531일 철거 반대 농성, 4대강 파괴를 막으려는 생태 행동주의 예술, 강정 해군기지 및 밀양 송전탑 건설 반대에 맞선 파견 예술행동, 광화문 세월호 참사 '연장전' 등 장소 특정성과 연계된 예술행동은 오늘날 권력에 맞서는 저항의 내용을 새롭게 재정의하고 있다. 사회사적 권력의 타살로 인해 선혈이 낭자한 장소들이 반역의 예술행동 무대로 거듭나고 있는 것이다. 예술가들은 다중들의 최후 보루인 옥상, 변방, 망루, 철탑을 "수세적 참호에서 능동적 거점"으로 재규정한다.[33] 토건국가 개발주의에 대항한 예술행동은 이렇듯 변경과 옥상 스쾃의 정치이자 저항의 (재)구성을 의도한다. 창작자들의 장소 특정성에 기댄 옥상과 변경의 정치는 시대 상황에 힘을 입은 또 하나의 큰 작업 흐름이다. 오늘날 예술행동은 도시환경과 장소성에 귀 기울여 듣기, 관찰하기, 느리게 걷기 등 감수성과 공감을 강조하는 개념예술, 커뮤니티아트, 집단 창작과 퍼포먼스, 그리고 스쾃행동의 전술까지 다양하게 구사되고 있다.

셋째, 사진 등 이미지 영상 작업은 적어도 폭정과 토건의 논리가 극한에 이를 때, 그리고 저항의 비등점이 계속해 뒤로 유예될 때, 기억과 애도의 미학적 장치로서 진가를 발휘해왔다. 다른 어느 때보다 사진을 통한 예술행동은 동시대 사회사의 폭력 현장과 비극적 사건들에 대한 기록이자 사회적 소통의 매개체로서 중요한 역할을 해왔다. 권력의 칼바람이 몰아치고 신자유주의란 괴물이 삼켜버린 대한민국에서 사진은 약자의 피울음과 권력의 허상을 담아왔다. 특히 커다랗게 멍들고 좌절에 신음하지만 미래를 희망하는 이들의 모습을 기록하는 일을 게을리하지 않았다. 사회과학자들이 해야 할 일에 현장 사진작가들이 줄곧 나서왔던 것이다. 4대강과 도시 재개발의 폭력성의 변경에서, 기륭전자와 쌍용차 노동자의 힘겨운 싸움의 망루들에서, 평택 미군기지에서, 용산 참사의

현장에서, 세월호 참사 이후 '아이들의 방'에서, 그리고
살아남은 부모들과 광화문 광장 한복판에서, 이들 사진을
채집하는 예술행동가들은 그 현장들에 함께 기거하면서
리얼리즘의 미학적 실천을 묵묵히 수행한다.

넷째, 사회적 소수자들에 대한 주목과 그들이
내는 목소리를 담거나 매개하는 '대화의 미학'에 기댄
예술행동 흐름이 두드러진다. 예전에 민중예술이
주목했던 노동자·농민 중심의 계급혁명이나 민족해방의
정치운동의 기치 아래서는 다른 사회적 소수자들의 지위와 관심은
자연히 주변화될 수밖에 없었다. 예를 들어, 도시빈민과 철거민, 성적
소수자, 이주노동자와 이주 여성, 여성주의, 재외동포 등의 문제는
불거지지 않거나 부차적인 지위에 머물렀다. 이들 배제되고 타자화된
사회적 소수자들과 그들의 작은 커뮤니티에 적극적으로 귀 기울이기
시작한 것은 아주 최근의 일이다. 창작자들은 점차 변경의 목소리를
담는 방식에서 작가 중심의 엘리트주의적 해석 방식을 지양하고 사회적
약자들 스스로 말하고 참여하도록 독려한다. 이 책에서 소개된 이원재와
콜트콜텍 노동자 밴드의 공연 기획, 홍보람의 문화인류학적 '마음의
지도' 그리기, 믹스라이스와 마석 이주노동자 프로젝트, 박경주와
극단 샐러드의 이주민적 시각, 연분홍치마의 성소수자 관점의 접근,
임흥순의 여성주의적 개인사를 통한 사회사 서술, 그리고 장지아의
배제되고 추방된 '애브젝트'의 성 정치는 '대화의 미학'적 문제의식과
긴밀히 연계돼 있다. 이들 사례에서 우리는 혁명 주체에서 사회적 약자
혹은 소수 주체로 관심을 다변화하거나 사회적 소수자들을 타자화된
지위에서 자율 발화자의 능동적 지위로 복권하거나 기존의 지배적 담론
구성 방식을 해체하고 소수자적·여성주의적·문화인류학적 해석을
독려하려는 흐름을 발견할 수 있다.

이 책에서는 직접 다루고 있지는 않지만 최근 예술행동의 지형을
몇 가지 더 정리해보면 다음의 특징들을 추가로 얻을 수 있다.[34] 다섯째,
비상식과 불통의 통치 권력이 더욱더 표현의 자유를 가로막고 그 위기를
키우면서 이에 저항하는 다종다양한 대중적 예술 형식 실험, 특히 풍자와
패러디 작업이 급증하는 현상을 볼 수 있다. 신권위주의 코미디 정치

34
지난해 출간된 필자의
졸저『뉴아트행동주의』
(안그라픽스, 2015)에서,
이미 최근 예술행동의
기술미디어적 결합에
따른 새로운 실천미학적
특징들을 묘사한 바 있다.

현실에 저항하는 실천적 개입과 예술행동이 두드러졌다. 대중 기반의
패러디와 풍자의 '스타일 문화정치' 그리고 기존 권위의 상징 이미지를
변용해 재전유하는 대중 미학적 작업이 두드러진다. 문제는 이들의 작업
방식이 대체로 지배적 정서와 권력의 이미지를 가져다 쓰는 (재)전유
방식이기에 표현의 자유와 관련해 억압받을 소지가 크다는 것이다.
창작자들이 미학적 표현의 자유와 법적 기소의 위협에 처하는 상황이
흔해진 것이 이를 대변한다.

　여섯째, 현실 개입의 쟁점들이 새롭게 등장하는 뉴미디어들을
매개로 확장되는 경향, 특히 예술행동이 SNS 등 소셜미디어적
가치들과 접붙는 경향을 크게 주목할 만하다. 물론 나는 신기술과
뉴미디어의 보편적 문법이 예술적 창의성과 전복의 에너지로 바로
연결되거나 쓰일 수 있다고 믿는 어설픈 기술주의적 낙관론을 경계한다.
다만 소셜미디어와 스마트폰 등 뉴미디어 표현으로의 확장 능력은
예술행동이 더 유연하게 영역과 경계를 넘나드는 저항의 다채로운
창작 실험과 실천을 수행하기 위해 전제되어야 한다. 즉 뉴미디어를
통해 문화 주체들이 특정 사회문화적 이슈와 결합해 창작과 개입의
장(場)과 상황을 온·오프라인 공간에 다층적으로 연결하고 구축할 수
있는 유연한 문화실천이 필요하다. 예를 들어, 이상엽 등 사진작가들이
익명의 누리꾼들과 함께 꾸렸던 전시 기획 《테이크 레프트》(2012)는
사진을 통한 대중 관객과의 소통 방식을 바꾸고 전문가-아마추어 경계를
무너뜨렸던 흥미로운 사례 중 하나다. 이렇게 소셜웹의 특성을 살린 자원
관객의 모집, 작가 프로젝트의 웹 기록화와 관객과의 소통, 온·오프라인
전시 기획의 연계, 아마추어와 전문 작가 사이의 경계 소멸 등은 이제
일상화된 예술 과정이 되어가고 있다.

　일곱째, 예술 개입의 실천 경험들이 비시장형 혹은 자립형
기술문화와 상호 결합하면서 좀 더 실험적이고 비판적인 제작(maker)
예술의 형태로 거듭나고 있다. 이는 체계화된 통치 권력에 의해
문명의 기술들에 대한 '읽기(Read-Only) 문화'에 길들여져 있는
우리의 삶 자체를 재구성하려는 주체성 회복의 '읽고 쓰기(Read and
Write) 문화'를 독려하는 신종 창작 경향으로 볼 수 있다. 예를 들어,
'선물(gift) 경제'의 실험을 통해 인간 본성의 감각을 찾으려는 박활민의

'삶 디자인' 운동이나 목공과 해킹 등 제작 문화를 통해
잃어버린 손의 감각을 협업 속에서 익히고자 하는 청년
그룹 청개구리제작소 등은 주류적 기술 질서와 자본주의의
관성에 저항하는 발상 전환의 능동적인 창작 흐름이다.
우리는 기술을 매개로 하는 이 새로운 제작 문화를 통해
그동안 몰랐던 다양한 기술의 설계 구조를 들여다보는 데
새로운 감각을 싹 틔운다. 더군다나 자본주의 소비문화에 절어 퇴화한
손과 뇌의 감각을 키우면서 자연히 자본주의의 시장 논리 바깥을 사유할
수 있게 되고 수동적 삶의 기획까지도 뒤바꿀 가능성을 찾게 될 것이다.

35
柄谷行人,
『世界史の構造を読む』,
2011; 가라타니 고진,
최혜수 옮김,『'세계사의
구조'를 읽는다』,
도서출판b, 2014.

　　마지막으로, <u>당사자 예술 자립 운동의 등장 또한 주목할 만하다.</u>
거대 문화자본의 자장 안에서 문화예술인들의 독립이 어려웠던 것이
사실이다. 문화예술인들의 당사자 간 연대와 자립운동은 대형 화랑을
중심으로 한 미술시장의 패권과 독점에 대항한 또 다른 대안적 예술
생산, 유통, 소비 모델을 구상하도록 이끈다. 그 흐름은 학술 혹은 지식
협동조합에서부터 사회적 기업 창업이나 문화예술인들 당사자 간
연대와 자립운동에 기반한 협동조합 결성에 이르기까지 다채롭다. 예술
영역만을 보자면, 2011년 8월 두리반 철거 반대운동을 통해 성장했던
인디밴드 기반의 '자립음악생산조합'이나 협동조합 운동의 일환으로
만들어진 '룰루랄라협동조합' 등 문화예술 계열 생산자조합 설립운동이
흥미롭다. 사회적 기업들이 주로 공적 자금 수혜 방식에 기댄다면,
이들 문화예술가들의 협동조합은 창작자들의 자생적인 생존과 자립의
측면에 좀 더 주목한다. 2012년 제정된 '협동조합기본법'의 영향과
창작자들의 시장 자립에 대한 적극적 의지와 흐름 덕택에, 좀 더 탄탄한
형태의 문화예술 활동단체들이 성장할 수 있는 토양이 마련되고 있다.
이 예술 협동조합들은 생산자 협동조합에 머물지 않고 소비자(조합)와의
연대를 통해 추구하는 생산자-소비자 '어소시에이션'이란 더 큰 그림을
그리고 있다. 자유에 기초한 개인들의 호혜적 상호성이 가라타니 고진이
바라봤던 어소시에이션의 요체라면,[35] 문화예술 생산자-소비자의
자유로운 연합으로서 새롭게 등장하는 예술계 협동조합들의 비전은
어소시에이션의 가치에 충실해 보인다.

예술행동의 미래

종합해보면, 나는 오늘날 예술행동의 경향이 1970~80년대 리얼리즘 미학과 민중예술의 현실 참여 정신을 여전히 계승하고 있다고 판단한다. 여기서 '계승'의 의미는 민중미술과 오늘날 예술행동 간의 직접적이고 역사적인 영향 관계라고 보기보다는, 이 둘이 추구하는 사회미학적 가치의 공통성에서 오는 공유 지점이다. 물론 현실적으로 정치 과잉의 역사적 경험에 반발해 예술행동을 추구하는 젊은 창작자들조차 민중미술의 정치미학과 결별하려 하는 것은 사실이다. 그 또한 넓게 '비판적 계승'이라 부를 수 있다면, 예술행동의 창작 스타일은 오히려 다양한 표현매체의 개발, 폭넓은 사회미학적 관점들의 도입, 미학적 실험의 다양성 등을 대신 얻게 됐다. 예술행동의 경향은 파견예술에서 보여줬던 것처럼 사회사적 사건 현장들에 공동 협업과 창작의 신기운을 불어넣거나, 도시 개발과 폭력의 장에서 현장 강제 철거와 이주에 맞서거나 혹은 일상 삶을 재디자인하기 위해 붓 대신에 공구와 회로도를 만지고 사회적 약자의 목소리를 듣고 기록하고 스스로 말하게 하는 등 민중미술에 비해 유연한 사회미학적 장치와 실험을 시도하고 있다.

사회운동과 예술의 경계를 넘나들고, 개별 작업과 현장 속 공동 작업을 병행하고 형식의 파격과 다양성을 적극 수용하는 이들 예술행동의 작가군은, 1980년대 민중미술의 경험을 일부 계승하면서도 이렇게 많은 부분에서 다르다. 1990년대 후기자본주의 미술시장의 형성과 함께 거의 무장 해제된 예술의 실천 능력에 견주어보면, 2000년대 중·후반 이래 참여예술의 질적 변화는 예술실천 형식과 내용의 다층성을 보여준다는 점에서 더욱 희망적이다. 이를테면, 저항의 담론 생산에 있어서 장르적 경계 영역의 파괴, 온·오프라인 공간 횡단, 아마추어와 전문 창작자 사이의 민주적 소통과 관계의 미학, 저항 자체의 끊임없는 변주, 기술 친화적 저항의 설계, 대안적이고 자립적인 예술가 삶의 모색, 실천의 무형식주의와 스타일화, 정치적 해학과 풍자, 문화인류학적이고 여성주의적인 창작 접근 등이 개입과 실천의 새로운 특성들로 자리 잡고 있다. 이들 주제의 다양성과 대담한 실험 정신은 구조적 국가 체제적 폭력, 사법과 경찰, 용역을 통한 공권력의 폭거, 사회의 반민주적 퇴행을 목도하며 창작자들 스스로가 단련하고 현실에

효과적으로 개입하는 법을 터득한 까닭이다.

적어도 예술행동의 역사 계보학은 사회 시스템과 권력 질서에 대항한 사회미학적 태도를 갖추고 제각기 혹은 집단 창작이라는 무기를 통해 부조리한 현실에 대해 실천적으로 개입하는 일련의 흐름에 있다. 현대 통치 질서는 단순히 공권력과 폭력을 앞세운 구시대 정치나 개발과 토건의 폭력뿐 아니라 배제와 금기의 일상적 미시권력, 자본주의 스펙터클 질서에 이르기까지 다층적이고 내밀하다. 예술행동은 한국 사회에 이렇게 겹겹이 쌓여 있는 통치의 내적 질서들을 밑으로부터 진지전의 특성을 갖고 뒤흔들고 있다. 예술행동은 다른 주류화된 예술 기법과 마찬가지로 주로 창작물과 퍼포먼스 행위를 통해 상징 질서에 도전해왔지만 이를 줄곧 넘어서고 있다. 장소성에 기반한 농성장 예술, 스쾃 점거 예술, 애도와 시위 현장 참여 예술, 게릴라식 포스터아트 등은 대단히 사회운동적 외양과 결합해 있으면서도 전통적 예술의 자장을 넘어서려 한다. 때로는 대단히 학술적이기도 하다. 역사적·사회사적 사건들을 예술적 감수성으로 재해석하고 특정의 매체물에 기록해 남기고 답사와 투어를 조직하고 개념예술에 기대어 기획 전시를 도모하기도 한다.

예술행동은 끊임없이 진화하고 있으며 가역적인 실천미학의 영역이다. 현실의 폭력성이 거세지고 미묘해질수록 이에 대한 예술 개입의 방법론 또한 공진화하는 것이다. 과정으로서의 예술적 특성을 고려하면, 예술행동은 이 책에서 소개한 작가군의 주제 영역들을 넘어서서 새로이 부상하는 하이테크 기술 장치나 한국사회의 새롭게 부상하는 구조적 문제에 맞춰 지속적으로 그 실천적 특성들이 확장될 것으로 보인다. 안타깝게도 '헬조선' 혹은 '지옥불반도' 같은 시대 상황으로 말미암아 예술행동이 할 일은 더욱 많아질 것이다.

나오며

누룩을
위하여

© 이승준

예술행동은 분노의 정치학을 위해 "반죽을 부풀릴 누룩"[1]과 같아야 한다.
빵을 빵답게 만들려면 누룩이 필요하다. 조악한 권력의 코미디와 자본의
야만성을 폭로하고 성찰의 조건을 마련하는 예술의 현실 개입은 마치
사회운동이라는 반죽을 위한 유기적 활성체인 누룩에 견줄 수 있다.
오늘날 부상하고 있는 급진 미학의 국내외 유산을 공유하는 동시에
당대의 새로운 매체 혹은 표현 수단의 조건들에 조응하는 현실 개입과
저항의 끊임없는 비판적 실험들이 점점 더 중요해진다. 현대 권력은
갈수록 몸에 지닌 폭력의 발톱을 안으로 숨기면서 스스로를 중립화하고
체질 개선을 시도한다. 그래서 일상화된 현실과 대중문화에 각인된
권력의 흔적들은 그리 쉽게 제거되지 않는다. 그 속에서 예술행동을
통한 현실 개입은 권력의 형질 전환에 대한 새로운 미학적 실천의 장을
만들어낼 수 있다.

　　이제 예술행동의 성장과 관련해 몇 가지 고려해야 할 사항을
제시하고 이 책을 닫고자 한다. 첫째로는, 현실에 대한 개입과 문화적
실천을 주도하는 창작자들의 역사적 경험들을 취합하고 그들의 시대
비판 정신을 정리하는 일이 필요하다. 우선 '민중미술'의 정치 과잉을
털어내는 동시에 그 현실 비판적 창작 정신을 오늘날 재해석하는
일이 필요하다. 이는 1980년대 민중미술의 직접적 고증 작업일 수도
있겠지만, 오히려 그 방법은 당시의 급진 미학적 가치를 공유하면서도
1990년대 이후 진행된 다양한 예술적 실천들의 계보학을 연장해 그리는
일일 것이다. 특히 이 책에서 스물세 팀의 실천 사례를 통해 보았지만,
본질적으로는 향후 현장예술의 성격 변화, 예술행동의 장르적 특성과
내용, 대안 창작과 전시 공간들의 새로운 경향, 아시아 (신)권위주의
국가들 내 참여예술 지형과 국내 예술행동의 관계적 위상 등이 좀 더
구체적으로 논의될 필요가 있다. 이는 예술행동의 횡단적 양상에 관한

1
스테판 에셀, 『분노하라』, 임희근 옮김, 돌베개, 2011, 17쪽.

좀 더 폭 넓은 지형을 그려보는 작업이기도 하다.

　둘째로, 애도와 기억의 정치에서 참여예술이 빛을 발할 수 있는 사회 기록과 치유 역할의 긍정적 가능성이다. 최근 몇 년간 사회적 비극들이 비정상적인 국가체제에 의해 방임되고 조장되면서 자연히 망자와 핍박받는 자에 대한 국가적 애도가 실종되고 있다. 용산 남일당 참사, 세월호 참사, 쌍용차 노동자의 사회적 타살 등에서 보았듯이 국가는 제 기능을 잃은 지 오래다. 오히려 예술행동이 비극의 사건을 사회적 약자의 시각으로 기록해 널리 알리고, 퍼포먼스와 집단 창작을 통해 망자들의 혼을 달래고, 사회적 의제를 삶의 공통 의제로 바꾸는 데 중요한 역할을 수행하고 있는 실정이다. 힘없는 소수자들이 스스로를 지켜야 하는 국가 비상 상황에서 예술행동은 이들의 집단 기억을 담아내고 위로하고 공감과 연대의 정서를 나누는 중요한 미학 장치가 되어야 한다. 물론 이는 궁극적으로 제도가 보듬어야 할 공공의 역할을 예술이 나서서 정서적으로 액막이하는 꼴이다. 어쩌겠는가, 아마도 변화의 바람이 일순간 우리의 정적을 깨울 때까지는 예술의 역할은 역사성과 실천성을 지닐 수밖에 없는 운명이다.

　셋째로, 분노의 저항 정치 지형에서 예술행동이 차지하는 상상력의 지위가 확대되고 있다. 이제까지 참여예술은 단순히 현장 협업이나 표현미학적 영역에 머물렀지만 갈수록 변방과 옥상에서 꾀하는 반란의 정치에 직접적 영감을 주고 있는 것도 사실이다. '오아시스 프로젝트' 스쾃 점거, 콜트콜텍 공장 전시, 희망버스의 사회적 연대 실험, 두리반 철거 반대 투쟁과 예술 코뮌 등의 사례들은 예술행동이 미학적 표현을 넘어서서 아래로부터의 사회 역능적 가치와 에너지를 직접적으로 이끄는 기폭제가 되고 있음을 시사한다. 이들 실험 사례는 단순히 주변과 변방에서 자율의 해방구에 자족하는 움직임이라기보다는 기존의 사회질서를 넘어서는 새로운 삶의 정치에 대한 프로그램 기획과 맞닿아

있다. 이는 예술실천을 통해 대안사회의 비전을 구상한다는 과거의 이념적 모델과는 다른 좀 더 풍요로운 사회 변화의 기운을 불어넣는다

마지막으로, 예술계 자장 내 새로운 문화실천과 참여예술의 사례를 발굴하고 정리하는 작업은 물론이고, 예술행동의 자장 바깥에서 활성화해왔던 정보운동과 미디어운동 영역과의 상호 실천적 공유 지형을 찾는 작업이 그 어느 때보다 필요하다. 예술을 통한 현실 개입과 실천이 전통적으로 그 내적 논리에 의해 분화하기도 하지만 문화, 미디어, 정보 영역 등과 더욱더 관계 맺으며 역동적으로 공진화하는 경향이 점점 늘고 있다. 이를테면, 예술행동이 미디어운동이나 정보운동과 맺을 수 있는 상호 실천의 관계적 위상학을 더욱 긴밀히 하고 확대할 필요가 있다. 기술과 미디어 혁신의 물질적 조건과 운동에 의해 후기자본주의적 삶 자체가 점점 더 규정되는 현실에서, 미래 예술행동의 방향은 좀 더 이들과의 관계를 수용하는 설계를 필요로 한다.

예술행동의 스펙트럼은 다양하고 이는 새롭게 부상하는 동시대적 미적 경향이자 사회사적 사건이기도 하다. 예술행동의 계보를 그리는 일은 오래전 '민중미술'의 뒤를 잇는 적통의 동시대 작업과 작가를 찾고 추리는 일이 아니다. 오히려 '민중미술'의 가치를 자양분 삼아 오늘날 새롭게 형성되는 예술실천의 신종 스펙트럼의 목소리와 차이를 전달하는 창작자들의 작업을 꾸준히 발굴해 예술행동 '계'(係)와 그 바깥을 풍부하게 하는 일에 무게가 실려야 한다. 시계열적으로 1980년대 민중미술 이후 변화된 지형을 그리는 작업은 물론이거니와 동시대 예술행동의 풍부한 지형을 그려내고 그 전망을 가늠해보는 일이 우리에게 남겨진 과제다. 이 점에서 필자의 책은 예술행동의 종적(역사적), 횡적(동시대적) 연구 측면 모두에서 사실상 미완이다. 이 책은 예술 비전공자가 시도하는 동시대 예술행동의 지형 그리기의

아주 초보적 연구임을 고백한다. 차후 예술행동의 고증과 기록 작업들은
전문적 역량을 갖춘 이들이 지속적으로 더 깊게 논의하리라 믿는다.
하나의 장르나 사조로서의 논의를 넘어 국내 현대 예술사의 실천적
흐름과 참여예술의 계보 안에서 동시대의 사회미학적 태도로서 오늘날
'예술행동'의 잠재적 역능을 이제 제대로 평가해야 할 때가 왔다.

ⓒ 이승준

옥상의 미학 노트:
파국에 맞서는 예술행동 탐사기
ⓒ 이광석 2016

AESTHETIC NOTES FROM
THE EDGE: Art Activism
Responding to a Social Crisis
by Kwang-Suk Lee

첫 번째 찍은 날 2016년 1월 11일

지은이 이광석(Kwang-Suk Lee)

펴낸이 김수기
편집 김수현, 허원, 문용우, 김혜영
디자인 김형재, 홍은주 (유연주 도움)
일러스트 이승준
마케팅 최새롬
제작 이명혜

펴낸곳 현실문화연구
등록번호 제2013-000301호
등록일자 1999년 4월 23일
주소 서울시 은평구 통일로 684(녹번동)
 서울혁신파크 1동 403호
전화 02-393-1125
팩스 02-393-1128
전자우편 hyunsilbook@daum.net
ISBN 978-89-6564-176-6 03600

이 도서의 국립중앙도서관 출판예정도서목록(CIP)은
서지정보유통지원시스템 홈페이지(http://seoji.nl.go.kr)와
국가자료공동목록시스템(http://www.nl.go.kr/kolisnet)에서
이용하실 수 있습니다. (CIP제어번호: CIP2015032903)

가격은 뒤표지에 있습니다.

'2014년 예술연구서적발간지원사업' 선정
서울문화재단의 지원을 받아 발간하는 Color Book 시리즈 - 예술한잔 / Silver Book

후원
서울특별시